中国语言文学文库·荣休文库

吴承学　彭玉平　主编

戏外集

康保成 著

中山大学出版社
·广州·

版权所有　翻印必究

图书在版编目（CIP）数据

戏外集/康保成著. —广州：中山大学出版社，2018.11
（中国语言文学文库·荣休文库/吴承学，彭玉平主编）
ISBN 978-7-306-06404-2

Ⅰ.①戏⋯　Ⅱ.①康⋯　Ⅲ.①戏曲评论—中国—文集
Ⅳ.①J82-53

中国版本图书馆 CIP 数据核字（2018）第 172913 号

出 版 人：王天琪
策划编辑：嵇春霞
责任编辑：林彩云
封面设计：曾　斌
版式设计：曾　斌
责任校对：熊锡源
责任技编：何雅涛
出版发行：中山大学出版社
电　　话：编辑部 020-84110283，84111996，84111997，84113349
　　　　　发行部 020-84111998，84111981，84111160
地　　址：广州市新港西路 135 号
邮　　编：510275　　传　　真：020-84036565
网　　址：http://www.zsup.com.cn　E-mail：zdcbs@mail.sysu.edu.cn
印 刷 者：佛山市浩文彩色印刷有限公司
规　　格：787mm×1092mm　1/16　23.5 印张　425 千字
版次印次：2018 年 11 月第 1 版　2018 年 11 月第 1 次印刷
定　　价：68.00 元

如发现本书因印装质量影响阅读，请与出版社发行部联系调换。

中国语言文学文库

编委会

主　编　吴承学　彭玉平

编　委（按姓氏笔画排序）

　　　　王　坤　王霄冰　庄初升

　　　　何诗海　陈伟武　陈斯鹏

　　　　林　岗　黄仕忠　谢有顺

总　　序

吴承学　彭玉平

中山大学建校将近百年了。1924年，孙中山先生在力方多难之际，手创国立广东大学。先生逝世后，学校于1926年定名为国立中山大学。虽然中山大学并不是国内建校历史最长的大学，且僻于岭南一地，但是，她的建立与中国现代政治、文化、教育关系之密切，却罕有其匹。缘于此，也成就了独具一格的中山大学人文学科。

人文学科传承着人类的精神与文化，其重要性已超越学术本身。在中国大学的人文学科中，中国语言文学学科的设置更具普遍性。一所没有中文系的综合性大学是不完整的，也几乎是不可想象的。在文、理、医、工诸多学科中，中文学科特色显著，它集中表现了中国本土语言文化、文学艺术之精神。著名学者饶宗颐先生曾认为，语言、文学是所有学术研究的重要基础，"一切之学必以文学植基，否则难以致弘深而通要眇"。文学当然强调思维的逻辑性，但更强调感受力、想象力、创造力和语言表达能力。有了文学基础，才可能做好其他学问，并达到"致弘深而通要眇"之境界。而中文学科更是中国人治学的基础，它既是中国文化根基的重要组成部分，也是中国文明与世界文明的一个关键交集点。

中文系与中山大学同时诞生，是中山大学历史最悠久的学科之一。近百年中，中文系随中山大学走过艰辛困顿、辗转迁徙之途。始驻广州文明路，不久即迁广州石牌地区；抗日战争中历经三迁，初迁云南澄江，再迁粤北坪石，又迁粤东梅州等地；1952年全国高校院系调整，始定址于珠江之畔的康乐园。古人说："艰难困苦，玉汝于成。"对于中山大学中文系来说，亦是如此。百年来，中文系多番流播迁徙。其间，历经学科的离合、人物的散聚，中文系之发展跌宕起伏、曲折逶迤，终如珠江之水，浩浩荡荡，奔流入海。

康乐园与康乐村相邻。南朝大诗人谢灵运,世称"康乐公",曾流寓广州,并终于此。有人认为,康乐园、康乐村或与谢灵运(康乐)有关。这也许只是一个美丽的传说。不过,康乐园的确洋溢着浓郁的人文气息与诗情画意。但对于人文学科而言,光有诗情是远远不够的,更重要的是必须具有严谨的学术研究精神与深厚的学术积淀。一个好的学科当然应该有优秀的学术传统。那么,中山大学中文系的学术传统是什么?一两句话显然难以概括。若勉强要一言以蔽之,则非中山大学校训莫属。1924年,孙中山先生在国立广东大学成立典礼上亲笔题写"博学、审问、慎思、明辨、笃行"十字校训。该校训至今不但巍然矗立在中山大学校园,而且深深镌刻于中山大学师生的心中。"博学、审问、慎思、明辨、笃行"是孙中山先生对中山大学师生的期许,也是中文系百年来孜孜以求、代代传承的学术传统。

一个传承百年的中文学科,必有其深厚的学术积淀,有学殖深厚、个性突出的著名教授令人仰望,有数不清的名人逸事口耳相传。百年来,中山大学中文学科名师荟萃,他们的优秀品格和学术造诣熏陶了无数学者与学子。先后在此任教的杰出学者,早年有傅斯年、鲁迅、郭沫若、郁达夫、顾颉刚、钟敬文、赵元任、罗常培、黄际遇、俞平伯、陆侃如、冯沅君、王力、岑麒祥等,晚近有容庚、商承祚、詹安泰、方孝岳、董每戡、王季思、冼玉清、黄海章、楼栖、高华年、叶启芳、潘允中、黄家教、卢叔度、邱世友、陈则光、吴宏聪、陆一帆、李新魁等。此外,还有一批仍然健在的著名学者。每当我们提到中山大学中文学科,首先想到的就是这些著名学者的精神风采及其学术成就。他们既给我们带来光荣,也是一座座令人仰止的高山。

学者的精神风采与生命价值,主要是通过其著述来体现的。正如司马迁在《史记·孔子世家》中谈到孔子时所说的:"余读孔氏书,想见其为人。"真正的学者都有名山事业的追求。曹丕《典论·论文》说:"盖文章,经国之大业,不朽之盛事。年寿有时而尽,荣乐止乎其身,二者必至之常期,未若文章之无穷。是以古之作者,寄身于翰墨,见意于篇籍,不假良史之辞,不托飞驰之势,而声名自传于后。"真正的学者所追求的是不朽之事业,而非一时之功名利禄。一个优秀学者的学术生命远远超越其自然生命,而一个优秀学科学术传统的积聚传承更具有"声名自传于后"的强大生命力。

为了传承和弘扬本学科的优秀学术传统，从2017年开始，中文系便组织编纂中山大学"中国语言文学文库"。本文库共分三个系列，即"中国语言文学文库·典藏文库""中国语言文学文库·学人文库"和"中国语言文学文库·荣休文库"。其中，"典藏文库"（含已故学者著作）主要重版或者重新选编整理出版有较高学术水平并已产生较大影响的著作，"学人文库"主要出版有较高学术水平的原创性著作，"荣休文库"则出版近年退休教师的自选集。在这三个系列中，"学人文库""荣休文库"的撰述，均遵现行的学术规范与出版规范；而"典藏文库"以尊重历史和作者为原则，对已故作者的著作，除了改正错误之外，尽量保持原貌。

一年四季满目苍翠的康乐园，芳草迷离，群木竞秀。其中，尤以百年樟树最为引人注目。放眼望去，巨大树干褐黑纵裂，长满绿茸茸的附生植物。树冠蔽日，浓荫满地。冬去春来，墨绿色的叶子飘落了，又代之以郁葱青翠的新叶。铁黑树干衬托着嫩绿枝叶，古老沧桑与蓬勃生机兼容一体。在我们的心目中，这似乎也是中山大学这所百年老校和中文这个百年学科的象征。

我们希望以这套文库致敬前辈。

我们希望以这套文库激励当下。

我们希望以这套文库寄望未来。

<div style="text-align:right;">2018年10月18日</div>

吴承学：中山大学中文系学术委员会主任、教授，长江学者特聘教授

彭玉平：中山大学中文系系主任、教授，长江学者特聘教授

自　　序

　　这个集子题为《戏外集》，就是汇集戏剧和戏剧史之外的论文和杂文的意思。当然，也并不是全都和戏剧不沾边，只是所讨论的问题不是戏剧而已。

　　1987年3月，我从中山大学中文系获得博士学位后留校任教，系主任黄天骥老师指定我教魏晋隋唐文学史。那时我觉得这是"赶鸭子上架"，可还是得硬着头皮"上"。天骥师一贯主张"以戏曲为主，兼学别样"，但我这样做并不完全是自觉的。

　　在长期的教学实践中，我渐渐地有了一些自己的体会，不再老是照本宣科了。例如，魏晋历来被称为"文学自觉"的时期，我发现，这个所谓的"文学自觉"其实付出了巨大的代价。在课堂上，我把魏晋南北朝的时代背景用三个字来概括，这就是分、乱、杀。分，指的是"天下大势，分久必合，合久必分"的分；乱，指的是儒家思想从"独尊"的高位到被颠覆，佛、道乘虚而入，文人无所适从的乱象；杀，既指军阀混战所造成的"白骨露于野，千里无鸡鸣"的惨状，也指知识分子在政治斗争和军事斗争中往往被当作牺牲品惨遭杀戮的情形。在这样的背景下，文人开始考虑生命的价值、自身的价值，从而开启了"文学自觉"的时代。这个集子中的《试论陶渊明的"四皓"情结》一文，认为陶渊明归隐的根本原因在于避祸，在于保全自己的性命，归隐后待机出山，就是将魏晋南北朝文人性命的朝不保夕与陶渊明笔下的"南山""四皓"等意象结合思考的成果。

　　在授课实践中，我组织过多次课堂讨论，请同学们畅所欲言、各抒己见。例如，对两首《木兰辞》的比较，对李、杜评价的讨论，对韩愈的人品与文品的讨论，对《长恨歌》主旨的讨论，等等。同学们响应之热烈，讨论之认真，知识面之广博，往往超出我的想象，也让我体会到"教学相长"的乐趣。集子中的《韩愈〈送穷文〉与驱傩、祀灶风俗》一文，反映出我本人对韩愈人品的看法，当然，也掺杂了当时我正在从事

的对于驱傩风俗的研究成果。

《说"青鸟飞去衔红巾"》一文值得多说两句。1994 年，我赴日本九州大学文学部任教，主任教授竹村则行先生邀我一道作《长生殿笺注》。此剧第五出【浆水令】曲有"看杨花雪落覆白蘋，双双青鸟，衔堕红巾"句，明显从杜诗"杨花雪落覆白蘋，青鸟飞去衔红巾"而来。学术界对于"杨花雪落覆白蘋"的诗义看法大体相同，即此句暗指杨国忠从兄妹之间乱伦的丑行，而对于后一句的看法则分歧较大。为了注释《长生殿》，我将唐代文献如新旧《唐书》《资治通鉴》以及各种笔记、野史中玄宗一朝的部分通读了一遍，对重要的地方做卡片或笔记。终于发现，李林甫病重期间玄宗欲探视而受到杨贵妃的干预，只能远远招以"红巾"。杨氏兄妹的炙手可热、气焰熏天，于此可见一斑。这件事在新旧《唐书》和《资治通鉴》中均有记载，却长期被忽略了。回忆起来，这个小小的发现，竟使我有醍醐灌顶的感觉：学问大概就应该是这样做的。与此同时，读到一篇中国台湾学者的题为《考证杨贵妃两项新发现》的论文，觉得作者太不拿文献当回事了，便写了一篇文章予以反驳，也收在这个集子里。

《子弟书作者"鹤侣氏"生平、家世考略》也完成于 1994 年在日本任教时。当我在九州大学文学部书库中发现《佳梦轩丛著》的作者奕赓即子弟书作者"鹤侣氏"时，欣喜异常，当即草成此文，并于翌年暑假携此文赴韩国参加了首尔大学和九州大学联合主办的中国近世文学研讨会。1997 年，此文发表于《文献》之后方获悉，早已有人在我之前考出了奕赓即"鹤侣氏"。但我的研究毕竟与前人不同。这不仅在于拙文的考证更加详尽，还在于拙文联系到了晚清曲艺大家石玉昆、韩小窗的生平。更重要的是，当年发现子弟书作者"鹤侣氏"竟然是堂堂的"金枝玉叶""龙子龙孙"时，我还进一步从《清实录》中了解到其显赫家族的衰败过程，窥见所谓"子弟书"的真实意义，这颇让我唏嘘、感慨了一番。奕赓家族的衰败就是八旗子弟衰败的一个缩影，如今的"官二代"可不戒乎！

从发表时间看，《张养浩和他的散曲》（1983）、《〈石头记〉成书过程质疑》（1984）、《〈三国演义〉的心理描写初探》（1985），都是在河南大学读硕士和任讲师期间的习作，相当幼稚。但敝帚自珍，还是把它们收入集子。张养浩是我最敬仰的古代名臣之一。在搜集他的生平史料和阅读

其作品的时候,我曾被其事迹深深打动。后来研究陶渊明和驳斥一位法学家对《窦娥冤》的曲解时,还不由自主地联系到张养浩。关于《石头记》的一篇颇有凑热闹之嫌。20世纪70年代末80年代初,学术界曾热烈讨论《红楼梦》的作者。我在分析了脂批和其他一些文献并综合了前人的成果后,认为《红楼梦》是曹雪芹在别人旧稿的基础上加工、改写而成的。关于《三国演义》的一篇,我探讨了被长期忽略的《三国演义》的心理描写特征。30多年过去,这些观点大概都成明日黄花了。

在戏剧之外,我比较热衷于民俗与民俗学研究。实际上,戏剧与民俗实在难解难分。一方面,我国传统戏剧演出往往是民俗的一个部分;另一方面,戏剧中叙述了太多的民俗事项,可作为民俗学史料来看。拙著《傩戏艺术源流》以及《元杂剧呼妻为"大嫂"与兄弟共妻古俗》等论文就分别是从这两个方面切入的。收入本集的《孟姜女故事与上古祓禊风俗》一文,虽然也涉及了戏剧(湘西傩戏),但主要谈民俗,大体符合"戏外"的标准,故予以收录。这篇文章除了发现孟姜女与《诗经》中的"美孟姜"有联系之外,主要是从湘西傩戏《姜女下池》入手,探讨上古祓禊风俗及其在后世的流传。

需要说明的是,《我国灯具的形成时间及形制问题新探》一文并不属于民俗研究。我在考察元宵节亦即灯节起源的时候,想到既然是灯节,应与灯的形成有关,于是便开始关心这方面的研究成果。我意外发现,"登"和"鐙"本非一字。"登"是登高之登,而"鐙"乃"灯"的本字。在礼器"豆"上置膏油燃火即为"鐙",而古代用于祭祀的豆,很可能就是灯的雏形。于是写下这篇文章。但我深知,该文已经超出了自己的知识领域。收到集子里,为的是引出"拍砖"者,使本人受教。其余几篇关于民俗学的文章,特别是和美国学者对谈的文章,述多于论,就不一一介绍了。至于非物质文化遗产的几篇,多属应景之作,本不足挂齿。收入集子,徒充篇幅而已。

近10年以来我也为一些学术著作写过序,多数都是戏剧和戏剧史方面的,故不录。收录在这里的两篇序文,一篇谈"龙女故事",另一篇虽是为"阳戏研究"写序,但内容基本不涉及戏剧,姑且收在这里。

最后谈谈学术札记。在为研究生授课的时候我说过:"我的戏剧史研究背后有一个理念在推动,即中国戏曲是世界戏剧的一部分。"这实际上是说,中国人是"人"的一部分。人与人之间的共性要远远大于差异,

所以莎士比亚和汤显祖才可以相提并论。人的共性即人性，也就是我所理解的"普世价值"。我们曾经狠批过"人性论"，结果"文革"中造成了最大的人道主义灾难。不用说，我的这个理念很难从学术论文中看出来。相比而言，学术札记则可以比较明确地坦露心迹，所以收录了几篇以供批判。

另有附录三篇，其中两篇是 2017 年在中山大学公开场合的发言，当时都有校领导在场。记得我在 1987 级本科生学位成礼仪式上致辞之后，有外系的同学问中文系的同学："你们系的这位老师太敢讲了，他的讲稿不受审查吗？"中文系的同学将这个话转达给我，我当时的回答是："若要审查讲稿我就不讲了。"其实过后细想，我并没有讲什么出格的话啊！不信，大家瞧瞧吧！另一篇是为母校郑州大学附中（今河南省实验中学）建校 60 周年所写的征文，在微博发表后引起不少老同学共鸣，也把它收录在这里。

这个集子中的文章，最早的发表于 30 多年前，最晚的 2017 年才问世，而且论文、杂文性质也不相同，故而只在文字上作了些许润色加工，顾不上文风和体例的统一了。一般而言，发表较晚的论文较详细地注明了引文出处，而发表较早的一仍其旧，未能注明。敬请读者谅之！

前些日子在广州大剧院看话剧《邯郸记》，觉得这戏实在精彩。编导把汤显祖看透了，把世道人心看透了，才编出这么一出好戏。不过，汤显祖的作品来自唐传奇，古人也早把"人生如梦"这层薄纸戳破了。人在世上走，如同在梦中。2018 年的钟声响起，提醒自己又老了一岁，离谢幕的时间又近了一年，但似乎还没有到"清夜闻钟，遽然梦觉"（洪昇《长生殿》自序）的地步。在梦幻与现实之间犹豫彷徨、左顾右盼，就是我现在的心态。

<div style="text-align:right">

2018 年 3 月 5 日
于中山大学中国非物质文化遗产研究中心

</div>

目 录

诗文研究

试论陶渊明的"四皓"情结 …………………………………… 3
说"青鸟飞去衔红巾" …………………………………………… 17
《唐书》未必抄《外传》 贵妃何曾到东瀛
　　——读《考证杨贵妃两项新发现》 ………………………… 21
张养浩和他的散曲 ……………………………………………… 44
韩愈《送穷文》与驱傩、祀灶风俗 …………………………… 53
酒令与元曲的传播 ……………………………………………… 63

小说与曲艺研究

《石头记》成书过程质疑 ………………………………………… 83
《三国演义》的心理描写初探 …………………………………… 95
沙和尚的骷髅项链
　　——从头颅崇拜到密宗仪式 ………………………………… 102
子弟书作者"鹤侣氏"生平、家世考略 ………………………… 112
明代乐户史料辨析（二则） …………………………………… 128

民俗与民俗学研究

孟姜女故事与上古祓禊风俗 …………………………………… 139

生活就是民俗
　　——关于民俗文化与都市发展的若干思考 …………… 158
正月十五闹元宵
　　——《民俗曲艺·广东民间仪式专辑序》 …………… 172
我国灯具的形成时间及形制问题新探 ………………………… 182
灯节与佛教关系新探 …………………………………………… 200
春节习俗与都市文明 …………………………………………… 210
中美民俗学现状三人谈 ………………………………………… 215

非物质文化遗产研究

"联合申报"中的法律机制与操作程序问题 ………………… 233
评518项"国家级"名录 ……………………………………… 237
试论当代学者在非物质文化遗产保护与研究中的角色定位 … 243
日本的文化遗产保护体制、保护意识及文化遗产学学科化问题 …… 249
《中华人民共和国非物质文化遗产法》形成的法律法规基础 …… 264

序文选录

《中国龙女故事研究》序 ……………………………………… 277
《中国西南地区阳戏研究》序 ………………………………… 280
附：对《西南阳戏文本研究》开题报告的修改意见 ………… 283

学术札记

从《文学研究》到《文学评论》 ……………………………… 287
20世纪90年代景观："边缘化"的文学与"私人化"的研究 …… 298
日本的中国古典文学教学及其对我们的启示 ………………… 313
"支那"与"南斯拉夫"的被误读及其他 …………………… 317
研究"活"的诗歌史、文学史 ………………………………… 323

漫说黄天骥老师的自信与底气 ………………………………… 327
有感于到国外学习中国文学 …………………………………… 338

<div align="center">附　录</div>

在中山大学 2017 年教师荣休仪式上的致辞 …………………… 349
在中山大学八七级学位成礼仪式上的致辞 …………………… 351
郑大附中——我梦想的起点 …………………………………… 354

后记 ……………………………………………………………… 357

诗文研究

试论陶渊明的"四皓"情结

引　子

　　数年前,读到沈从文先生的一篇短文,题为《"商山四皓"和"悠然见南山"》,其大意是:以往人们只知道"商山四皓"的典故,但有两件出土文物却出现了"南山四皓"的写法。一件是在朝鲜发掘的汉墓里发现的用竹篾编成的长方形筐子,上面用彩漆绘有西汉以来流行的孝子故事,还在一角绘有四位高士的图像,旁边用隶书题识"南山四皓"四个字。竹筐的产生年代为西汉末东汉初,可证那时民间工师是叫这四个人作"南山四皓"的。"南"字的写法,和西域木简的"南"字一样。另一件是在河南邓县出土的南朝墓中,有一块画像砖,在浮雕人像旁有四字题识"南山四皓",用的是楷书。人们以往多以为从"采菊东篱下,悠然见南山"中可见陶渊明的生活态度多么悠闲洒脱、从容不迫。其实,陶渊明所说"南山","是想起隐居南山那四位辅政老人,并没有真见什么南山!何以为证?那个画像砖产生的年代,恰好正和渊明写诗年代相差不多"。所以这两句诗中蕴含着作者的"感慨",正可与"刑天舞干戚,猛志固长在"发生联系。①

　　我惭愧至今未见到沈从文先生所说的两件文物,朝鲜发现的那件自不必说,就连在笔者家乡河南省发现的那件也无缘得见。但在文献中却读到了不少"南山四皓"的用例,因而对沈老介绍的文物确信不疑。自王国维以来,不断有人用地上文献和地下文物相互参证的"两重证据法"研究文史,沈从文先生就是其中成果卓著且颇具传奇色彩的一位。沈老论著俱在,毋须我来饶舌。这里只是想说,在沈老的启发下,我再次阅读陶渊明的诗文和有关史籍,认为"悠然见南山"确实是在用"商山四皓"的

① 参见沈从文《"商山四皓"和"悠然见南山"》,《花花朵朵坛坛罐罐——沈从文文物与艺术研究文集》,外文出版社1994年版,第88~89页。

典故，而不是真的见到了山。进一步说，陶渊明的隐居生活乃至全部作品，都充满着"四皓"情结。今草成此文，算是对沈从文先生的小小回应。先生已经作古，就算是对他的一点纪念吧！

一

"商山四皓"的典故，出于《史记·留侯世家》和《汉书·张良传》。其大意是：刘邦欲废太子刘盈，吕后用张良计，使隐居深山的东园公、甪里先生、绮里季、夏黄公这四位须眉俱白、德高望重的八十老翁出山辅佐太子，刘邦见太子羽翼已丰，于是打消了废掉他的念头。这两处记载都说四老"逃匿"的原因是为避刘邦侮士，"义不为汉臣"，且未讲他们藏于何山。而《汉书·王吉传》前有一段小序，讲到"四皓"事迹，与上述记载不同：

汉兴有园公、绮里季、夏黄公、甪里先生，此四人者，当秦之世，避而入商雒深山，以待天下之定也。自高祖闻而召之，不至。其后吕后用留侯计，使皇太子卑辞束帛致礼，安车迎而致之。

这段话中最关键的"当秦之世，避而入商雒深山，以待天下之定也"数句，是考察陶渊明为何隐居的重要线索，此处姑置不论，先说"商山""南山"的问题。

颜师古《汉书·王吉传》注云："四皓称号，本起于此。"盖因首次出现"避而入商雒深山"语故；四皓者，"商山四皓"也。然而，"商山四皓"又可以叫"南山四皓"。请看如下几例：

例一：《广韵》卷二《十六蒸》于"应"字下注云："汉有应曜，隐于淮阳山中，与四皓俱征，曜独不至。时人语之曰：'南山四皓，不如淮阳一老。'"此事发生于四皓赴召之时，可见"南山四皓"的说法产生之早。

例二：《太平御览》卷五七三引崔琦《四皓颂》："昔南山四皓者，盖甪里先生、绮里季、夏黄公、东园公是也。秦之博士，遭世暗昧，道灭德消，坑黜儒术，诗书是焚。于是四公退而作歌……"按崔琦，《后汉书》有传，涿郡安平人，先后作《外戚箴》《白鹄赋》以刺梁冀，"后除为临济长，不敢之辞，解印绶去"，后终为梁冀所杀。

例三：《乐府诗集》卷五十八引《古今乐录》："南山四皓隐居，高祖聘之，四皓不甘，仰天叹而作歌……"按《古今乐录》为南朝陈释智匠所撰，正与沈从文先生介绍的第二件文物产生于同一时代。

例四：《文选》卷二十三欧阳坚石《临终诗》："伯阳适西戎，子欲居九蛮。"李善注："魏武《饮马长城窟行》曰：'四时隐南山，子欲适西戎。'"逯钦立辑校《先秦汉魏晋南北朝诗（上）》谓："句首当作'四皓隐商山'。"① 按逯云"四时"乃"四皓"之误，是；惟"南山"则不必为"商山"之误。又按，据《文选》李善注引王隐《晋书》、孙盛《晋阳秋》，欧阳坚石名建，晋石崇外甥，赵王伦征西扰乱关中，建力劝不听，于是二人有隙，终被害，《临终诗》乃建行刑前所作。

例五：《艺文类聚》卷三十六引阮瑀诗："四皓潜南岳，老莱窜河滨。颜回乐陋巷，许由安贱贫。伯夷饿首阳，天下归其仁。何患处贫苦，但当守明真。"阮瑀为"建安七子"之一，《艺文类聚》为唐欧阳询所编。

"南山四皓"的用例还有不少，限于篇幅，不再赘举。总之，文献材料完全可以和沈从文先生所举的两件文物相互印证，并由此得出如下结论："商山四皓"压根儿就可以说成"南山四皓"，且直到陶渊明身后仍是如此。那么，"四皓"究竟隐于何山？"商山"与"南山"又是什么关系？许慎《说文解字》"颢"字条引文有"南山四颢"，段注引皇甫谧《高士传》（略见下文），并注云："曰蓝田山，曰商洛地肺山，曰终南山，东西相接八百里，实一山也。"经翻检《太平寰宇记》《读史方舆纪要》等书，知段说甚是。南山，即终南山，位于长安之南约五十里，从西向东，横贯凤翔、岐山、郿县、武功、周至、鄠县、长安、咸宁、蓝田等县境，约八百里。《禹贡》谓之"终南"，《诗经》谓之"终南"，亦谓之"南山"。关中一带人历来称其为"南山"，盖因其在都之南故。商山，即商洛山，别名地肺山，位于南山之东，是南山的支脉，也可称"南山"。商山靠近蓝田山，二者有时混称。晋皇甫谧《高士传》称"四皓"隐于商洛山、地肺山、蓝田山、终南山者，以此故。总之，南山是山脉名，非具体山名，大约相当于今天所说的秦岭。商山是南山的支脉，秦末汉初四皓即隐居于此山。

这就不难理解，何以"商山四皓"又可称"南山四皓"了。唐白居

① 逯钦立：《先秦汉魏晋南北朝诗（上）》，中华书局1993年版，第355页。

易有《答四皓庙》诗,《太平寰宇记》卷二十五记"四皓庙"在终南山下,并云:"南山即四皓所隐。"这都是由于"南山"可包容"商山"、代指"商山"之故。但是反过来,"商山"却未必能代指"南山"。加之世传《南山歌》"南山豆""南山豹隐""终南捷径"等典故的掺入,"南山"作为隐居的典故,使用频率极高。而"商山"则往往只与"四皓"相联系。渐渐地,人们只记得"商山四皓",忘记了"南山四皓"。

二

一方面,"四皓"先隐居、后出山,其行为前后不一。后人出于不同的需要,分别强调其不同的方面,莫衷一是。

《汉书·王吉传序》大概是将"四皓""塑造"成隐居者的始作俑者。该序在记"四皓"之前,先举伯夷、叔齐"饿死首阳、不食周禄"为典范,在"四皓"之后举郑子真、严君平"修身自保"为楷模,然后说:"自园公、绮里季、夏黄公、甪里先生、郑子真、严君平皆未尝仕,然其风声足以激贪厉俗,近古之逸民也。"这里,"四皓"辅政的事实已然被淡化。到晋皇甫谧作《高士传》,索性连太子安车迎皓之事提都不提了,只说:"四皓者……秦始皇时,见秦暴政,乃退入蓝田山而作歌曰……乃共入商洛,隐地肺山,以待天下定。及秦败,汉高祖闻而征之,不至,深自匿终南山,不能屈已。"结合上文所引崔琦《四皓颂》、阮瑀《隐士诗》,就可以知道从东汉到魏晋,"四皓"在人们的心目中主要是隐士形象。

另一方面,从"南山四皓,不如淮阳一老"这一民谣,可知"四皓"出山辅政在汉代影响之大,同时也流露出当时民间对此事不以为然的态度。但主流意识形态很快就扭转了舆论导向。《汉书·外戚恩泽侯表》公然不顾事实,将"求聘四皓""兴灭继绝"的"功劳"归之于汉高帝刘邦。魏正始二年(241),太仆陶丘一等向齐王曹芳上《荐管宁表》,以汉帝重聘"四皓"为范例。唐李阳冰为《草堂集》写《序》,提到玄宗厚遇李白,有"降辇步迎,如见绮皓"语。《旧唐书·魏徵传》载唐太宗答魏徵的诏书有云:"汉之太子,四皓为辅;我之赖公,即其义也。"与李阳冰《草堂集序》的赞美口吻如出一辙。足见从汉至唐,"四皓"一直是最高统治者所倚重的对象。

或褒扬其"潜光隐耀"(《后汉书·郑玄传》),或表彰其"兴灭继

绝",古人于一事各取所需的实用主义态度,于此可见一斑。

然而,隐居与出山本不过是一个事物的两面而已,并不难统一。《隋书·隐逸传序》将"四皓"一类隐士出山的原因归结为"其道虽未弘,志不可夺",所以隐居行为乃"无用以为用,无为而无不为",并非在"独善"的时候真的忘记了"兼济"。白居易《答四皓庙》诗云:"勿高巢与由,勿尚吕与伊。巢由往不返,伊吕去不归。岂如四先生,出处两逶迤。何必长隐逸,何必长济时。……先生道甚明,夫子犹或非。"这里,为褒扬"四皓"的出处两宜、进退自如,不惜将上古隐士巢、由、吕、伊连同推许他们的孔夫子也加以批评。

在陶渊明的时代,"四皓"名气很大,不断被文人引为楷模、加以效法。《晋书·殷仲堪传》记桓玄与荆州刺史殷仲堪之间曾有一场关于"四皓"的讨论。桓玄提出,刘邦亡后,惠帝与吕后各为一党,"四皓"何以能在你死我活的帝后党争中逃脱祸患?他们原是以隐居"保生"的,为什么要招惹风险?殷仲堪的回答是:隐居出仕,要看"所遇之时",只要所行之"道无所屈",秦时游之莫惧,汉兴请之弗顾,乃至安惠帝、定如意均无不可;并提出"端本正源者,虽不能无危,其危易持。苟启竞津,虽未必不安,而其安难保"的观点。可见,二人的讨论,是以"四皓"如何避祸保身为主题的。桓玄的疑问及其潜在看法:"四皓"既已隐居,则"保生"可矣,未必出仕——可能代表了战乱时多数人的想法。应当指出的是,这件事发生在陶渊明入桓玄幕府前不久。

陶渊明的作品,即主要强调了"四皓"避乱隐居的一面,例如:

 路若经商山,为我少踌躇。多谢绮与甪,精爽今何如?(《赠羊长史》)
 咄咄俗中愚,且当从黄绮。(《饮酒》二十首之六)
 嬴氏乱天纪,贤者避其世。黄绮之商山,伊人亦云逝。(《桃花源诗》)[①]

显然,陶渊明是把"四皓"作为隐士代表加以仿效的,但在他看来,

① 本文所引的陶渊明诗文,均引自逯钦立校注的《陶渊明集》(中华书局1982年版),以下不另出注。

归隐本身决不是目的。他在《感士不遇赋序》云："夷皓有安归之叹，三闾发已矣之哀，悲夫！"将"四皓"与伯夷、叔齐、屈原并提，表达了对现实的不满和走投无路的悲愤心情。不过他最终选择了夷、皓的隐居，而没有像屈原一样自沉，这一点后文详论。

陶渊明的诗文中写到"南山""南岭""南阜"的，有如下几处：

谁言客舟远，近瞻百里余。延目识南岭，空叹将焉如！（《庚子岁五月中从都还阻风于规林》二首之一）

种豆南山下，草盛豆苗稀。（《归园田居》五首之三）

采菊东篱下，悠然见南山。（《饮酒》二十首之五）

家为逆旅舍，我如当去客。去去欲何之，南山有旧宅。（《杂诗》十二首之七）

彼南阜者，名实旧矣，不复乃为嗟叹。（《游斜川序》）

近人丁福保认为"悠然见南山"之"南山"乃庐山，不少人受其影响，其中逯钦立先生校注的《陶渊明集》可为代表。以上"南山""南岭""南阜"，逯先生均解为"庐山"。如"延目识南岭"句，逯注云："南岭，指庐山。慧远《游山记》：'自托此山二十三载，再践石门，四游南岭，东望香炉峰，北眺九江。'"又逯注"彼南阜"句云："南阜，南山，指庐山。"又注"南山有旧宅"句云："南山，指庐山。旧宅，当指陶氏墓地。"唯"悠然见南山"句逯氏无注，但在集末附录的《关于陶渊明》一文中说：《饮酒》诗"后六句叙述作者在日夕鸟归之际面向自然景物，由于当前自然景物的感发，快活得飘飘然，简直连表白的话也来不及说了。"[①] 他显然也是把"南山"当作"自然景物"的。此外，朱东润主编的《中国历代文学作品选》（上编第二册）、余冠英选注的《汉魏六朝诗选》，也都将"南山"释为"庐山"。[②]

窃以为"南山"非指庐山。第一，庐山本无"南山"之称。逯注引

[①] 逯钦立：《关于陶渊明》，逯钦立校注《陶渊明集》附录一，中华书局1982年版，第219页。

[②] 分别见朱东润《中国历代文学作品选》上编第二册，上海古籍出版社1979年版，第328、335页；余冠英《汉魏六朝诗选》，人民文学出版社1979年版，第185页。

慧远《游山记》，将"南岭"与"石门""香炉峰"等并称，可知所云"南岭"，当指庐山中一山峰名，非指庐山全体。所以陶渊明也不大可能以"南岭"泛指庐山。第二，据《读史方舆纪要》"江西九江府"，陶渊明所居住的柴桑山，位于庐山之南，其视庐山为北，似无称庐山为"南山"之可能。第三，把"南山"当作庐山，便难以理解"南山有旧宅"一句，因为陶渊明从未在庐山长住，谈不上有"旧宅"。逯注不能自圆其说，遂推测"旧宅"为"陶氏墓地"，一望可知其误也。第四，若"南山"为庐山，则难以解释何以渊明在谈及"南山"时，会"空叹""嗟叹"。

更重要的是，把"南山"坐实为庐山，就失去了原诗所具有的艺术张力。"南山"为虚，若隐若现，若影若幻，给人以浮想联翩的余地；庐山为实，近在眼前，看得见摸得着，无法使人产生联想。"南山"是一种精神和象征，它与作者的心境、追求和谐地融为一体，营造出物我合一的艺术画面；庐山则不具有这样的象征意味。此诗末二句"此中有真意，欲辩已忘言"，与作者心目中的"南山"，共同传达出一种玄远、高渺、朦胧的老庄哲理，令人回味无穷、咀嚼不已。"见南山"的"见"字，我以为应该读作xiàn，作"现"讲。《文选》本作"望南山"，早已有人指出其误，而"望"的对象必然是实在的山——庐山或者别的山。"见"作看见时解也一样。虽然苏轼、王国维分别从"无心""无我"的角度对"见"字做了较好的诠释，但既然"看见"的是实在的山，即使"无心""无我"，也不过迎面碰上一座高山罢了，有何"真意"可言？

王瑶《陶渊明集》注"采菊东篱下"二句云："相传服菊可以延年，采菊是为了服食。《诗经》上说'如南山之寿'，南山是寿考的征象。"① 这一说法，有可能是受了苏轼和朱自清等人的影响。苏轼《和桃花源诗序》云："旧说南阳有菊水，水甘而芳，民居三十馀家，饮其水皆寿，或至百二三十岁。"② 此处尚未说饮菊水者即陶渊明本人。朱自清《诗多义举例》云："菊花是可以吃的，渊明自己便吃。"他引魏文帝《九日与钟繇书》："至于芳菊，纷然独荣。非夫含乾坤之纯和，体芬芳之淑气，孰

① 王瑶：《陶渊明集》，作家出版社1957年版，第63页。
② 引自北京大学中文系、北京师范大学中文系《古典文学研究资料汇编·陶渊明卷》上编，中华书局1962年版，第36页。

能如此。故屈平悲冉冉之将老，思'餐秋菊之落英'。辅体延年，莫斯之贵。谨奉一束，以助彭祖之术。"并以此推断："本诗的'采菊'，也许就在九日，也许是'供佐餐之需'。"① 但是，陶渊明诗文中"菊"的形象，要么与"松"一起，成为高洁人格的象征，要么直接与他避世相联系。前者如："芳菊开林耀，青松冠岩列；怀此贞秀姿，卓为霜下杰。"(《和郭主簿》之二) 后者如："秋菊有佳色，裛露掇其英。汎此忘忧物，远我遗世情。"(《饮酒》之七) 言"采菊"为延寿，未免将陶渊明看得过于功利了。既如此，"南山"寓意长寿之说，在此句中也就失去了前提。

因此，我同意沈从文先生的见解，进而认为陶渊明在谈及"南山""南岭""南阜"时，都不是见到了什么山，而均是在使用"南山四皓"的典故。这些诗句，要么与超然物外、悠然自得的心境相联系；要么令他生发出感慨（空叹、嗟叹），这应当缘于他对前贤"四皓"的仰慕与向往之情。"南山有旧宅"者，实在把自己隐居之处当成了"南山"，而绝非如逯注所说"旧宅"为"陶氏墓地"。"延目识南岭，空叹将焉如"，"彼南阜者，名实旧矣，不复乃为嗟叹"，这两句透露出"四皓"精神中的另一面，更是意味深长，大概是说：古时"四皓"先隐居后出山得以成就大业，而我却至今不能出山，令人徒生嗟叹而已。

朱熹、龚自珍、鲁迅，都看到了陶渊明的另一面。其中龚自珍讲得最到位："陶潜酷似卧龙豪，万古浔阳松菊高；莫信诗人竟平淡，二分梁甫一分骚。"(《己亥杂诗·舟中读陶诗》) 把陶渊明看成隐居卧龙岗、口吟《梁甫吟》的诸葛亮，这还不是在待机出山吗？陶诗云："日月掷人去，有志不获骋；念此怀悲凄，终晓不能静"(《杂诗》)，"其人虽已没，千载有馀情"(《咏荆轲》)，"斯人久已死，乡里习其风"(《拟古》)，等等。这些诗句都明显流露出诗人心中的骚动不安和他的憧憬、追求。我们还可以从他对伏羲、黄帝的向往，以及对"桃花源"的设计中，理解他的热诚期待。然而，终陶一生一直处于"大伪斯兴、真风告逝"的世道，天下未尝定，使他企盼成空。于是陶诗中"待机出山"的声音便比较微弱。

可以说，陶渊明的归隐生活及其全部作品，都充满了"四皓"情结。

① 引自北京大学中文系、北京师范大学中文系《古典文学研究资料汇编·陶渊明卷》上编，中华书局1962年版，第296页。

明黄文焕《陶诗析义》卷二在"多谢绮与甪,精爽今何如"句下注云:"沃仪仲曰:四皓不肯轻出,元亮不肯终仕,后人即前人精爽也。"① 精爽,即精神、灵魂。可见,古人早已看出陶渊明是"四皓"精神的继承者。陶渊明《拟古》诗之二:"问君今何行?非商复非戎。"陈寅恪先生说:"商者指四皓入商山避秦事,戎者指老子出关适西北化胡事。然则商洛、崤函本为渊明心目中真实桃花源之所在。"② 陈先生对桃花源的考证,进一步揭示出陶渊明与"四皓"精神的内在联系,对我们正确理解陶渊明的归隐给予莫大的启发。

三

从东汉末到魏晋南北朝,中国历史进入了大分裂、大混乱、大杀伐的时期。在权力的角逐中,在激烈的政治、军事冲突中,在刀光剑影的相互杀伐中,手无缚鸡之力的文人往往成为牺牲品。据陆侃如《中古文学史系年》,从汉末至南朝约三百年里,在政治斗争中被杀的著名文人有:蔡邕(192年)、弥衡(198年)、孔融(208年)、杨修(219年)、何晏(249年)、嵇康(263年)、钟会(264年)、韦昭(273年)、张华、潘岳、石崇(300年)、陆机、陆云(303年)、刘琨(318年)、郭璞(324年)、卢谌(351年)、谢灵运(433年)、鲍照(466年)、谢朓(499年)。

这真是一个让人惊心动魄的名单!即使这样,也还未将丁仪、丁廙以及上文提到的崔琦、欧阳建等包括进去。此外,还有被曹操杀掉的一代名医华佗,311年饿死于洛阳的挚虞,在争夺最高权力失败后抑郁而死的曹植,等等。

这样,我们就不难理解,魏晋文人何以有那么多怪诞的行为和言论。他们嗜酒如狂,装疯卖傻,"口不臧否人物""喜怒不形于色",等等,无非都是保全自己的手段而已。他们的笔下,时而流露出战战兢兢、如履薄冰的心境,时而情不自禁地发出人生苦短、及时行乐的呼唤,这都与自身

① 引自北京大学中文、北京师范大学中文系《古典文学研究资料汇编·陶渊明卷》上编,中华书局1962年版,第296页。

② 陈寅恪:《桃花源记旁证》,《金明馆丛稿初编》,生活·读书·新知三联书店1980年版,第177页。

的危殆处境有关。今天人们说，魏晋时期是中国文学的自觉时期。殊不知，文学的自觉是以文人生命意识的觉醒为前提的，而这种觉醒与他们朝不保夕的处境紧紧相连。一句话，魏晋文学的自觉付出了包括文人生命在内的巨大代价。这是题外话，不赘。

《后汉书·逸民传序》谓古代隐士"或隐居以求其志，或回（一作"曲"）避以全其道，或静己以镇其躁，或去危以图其安，或垢俗以动其概，或疵物以激其情"。颜师古注将这六类情况落实到人，未免过于机械、简单。但他认为"四皓"属于"去危以图安"的一类，如果仅从隐居的原因来看，是十分恰当的。陶渊明隐居的动机与"四皓"十分类似。《汉书·王吉传序》云：四皓"当秦之世，避而入商雒深山，以待天下之定也"，《桃花源记》借隐者之口说："先世避秦时乱，率妻子邑人，来此绝境，不复出焉。"这一定程度上可看作陶渊明对自己隐居原因的自白。

陶渊明生于多事之秋，身处是非之地。《晋书·桓玄传赞》云："灵宝隐贼，世载凶德。信顺未孚，奸回是则。肆逆迁鼎，凭威纵慝。违天虐人，覆宗殄国。"说的是东晋元兴二年（403）桓玄篡晋之事，这年陶渊明39岁。① 在此之前，桓玄在攻城略地、扩大势力范围的过程中大肆杀戮贵族、朝臣。琅琊王司马道子及其子司马元显、太傅中郎毛泰、泰弟游击将军邃、太傅参军荀逊、豫州刺史庾楷父子、吏部郎袁遵、谯王尚之与其弟丹阳尹恢之、广晋伯充之、吴兴太守高素、辅国将军竺谦之、刘袭、高平相朗之、彭城内史季武、冠军将军孙无终等都死于桓玄之手。又据刘孝标《世说新语注》引《桓玄别传》，荆州刺史殷道护的参军罗企生、鲍季礼也被桓玄所杀。篡晋前，桓玄曾自任江州刺史；篡晋后，又把晋安帝迁到寻阳。这些事，都发生在陶渊明的眼皮底下，对他不能不产生强烈的刺激。他的诗句"咄咄俗中愚，且当从黄绮"（《饮酒》二十首之七），就写于桓玄篡晋的当年，明以"四皓"避秦自喻。他49岁时写的《五月旦作和郭主簿》中云："迁化或夷险，肆志无窊隆。"出自《四皓歌》："富贵而畏人兮，不若贫贱之肆志。"可见陶渊明始终具有避乱保身的"四皓"情结。

① 此从［宋］王质《栗里谱》、［宋］吴仁杰《陶靖节年谱》，见许逸民校辑《陶渊明年谱》，中华书局1986年版。逯钦立《陶渊明事迹诗文系年》亦持此说，见逯注《陶渊明集》附录，中华书局1972年版。

陶渊明曾参与刘裕起兵勤王讨伐桓玄的行动，先后在刘裕及其心腹刘敬宣手下任参军。这时候，一件耐人寻味的事情发生了：当桓玄之乱将平，晋安帝已经"反正"（复位）时，陶渊明的顶头上司、在平叛中立下大功的江州刺史刘敬宣却"自表解职"（《宋书·刘敬宣传》）。事情的起因是另一平叛功臣刘毅在刘裕面前讲刘敬宣的坏话。同年八月，陶渊明任彭泽令，八十几天后，写下著名的《归去来兮辞》，永远告别了官场。

今天看来，陶渊明归隐的根本原因，其实就是"去危图安"四个字。桓玄篡晋，朝臣遭戮，本已使他惊恐万状；官场内部的勾心斗角、互相倾轧，更使他彻底看破红尘。刘毅以刘敬宣任江州刺史为"骇愧"，刘敬宣闻此"愈不自安"，立马辞职。如此险恶的政治环境，终于使陶渊明如惊弓之鸟、漏网之鱼一般逃了出来，他说：

> 密网裁而鱼骇，宏罗制而鸟惊。彼达人之善觉，乃逃禄而归耕。（《感士不遇赋》）
> 矰缴奚施，已卷安劳。（《归鸟》）
> 觉悟当念还，鸟尽废良弓。（《饮酒》二十首之十七）
> 福不虚至，祸亦易来；夙兴夜寐，愿尔斯才。（《命子》）
> 繁华朝起，慨暮不存；贞脆由人，祸福无门。（《荣木》）

无怪乎他在许多作品中都对官场表达了由衷的厌恶乃至恐惧。袁行霈先生指出："政治旋涡里各种力量的争斗形成一种相当危险的局面，特别是当易代之际，稍有不慎就会遭杀身之祸。对于魏末嵇康、阮籍的忧虑，陶渊明深有同感。'矰缴奚施，已卷安劳（《归鸟》）'就隐含着这样的心情。"[①] 的确，陶渊明像魏晋许多诗人一样，常有一种战战兢兢、如履薄冰的自危意识，并由此生发出人生苦短、及时行乐的咏叹："一生复能几，倏如流电惊"（《饮酒》之三），"古人惜寸阴，念此使人惧"（《杂诗》之五），"盛年不重来，一日难再晨"（《杂诗》之一），"中觞纵遥情，忘彼千载忧。且极今朝乐，明日非所求"（《游斜川》），"今我不为乐，知有来岁不？命室携童弱，良日登远游"（《酬刘柴桑》），等等。

① 袁行霈：《陶渊明与晋宋之际的政治风云》，载《中国社会科学》1990年第2期；此文后收入《陶渊明研究》，北京大学出版社1997年版。

陶渊明虽有时与魏晋许多诗人同唱一个主调，但对他们的悲惨下场，却从未表示过同情。渊明可能以他们为戒，却不屑于与他们为伍。然而对于程婴、公孙杵臼、屈原、贾谊、荆轲、田子泰这些人，渊明是钦佩、仰慕、称赞的，有他的诗、赞为证。但是，他没有选择抗争而选择了归隐："历览千载书，时时见遗烈。高操非所攀，谬得固穷节。"（《癸卯岁十二月中作与从弟敬远》）他认为"遗烈"们的操行高不可攀，所以只能固守自己微不足道的小节（穷节）罢了。在《读史述九章·韩非》中，他进而从反面总结教训："丰狐隐穴，以文自残。君子失时，白首抱关。巧行居灾，伎辩招患。哀哉韩生，竟死《说难》。"当年韩非才华出众，却召来祸患，死于非命。"哀哉韩生"，渊明显然不打算重复韩非的悲剧。

结果，陶渊明选择了归隐。他保全了性命，也保全了名节，为自己找到了肉体与灵魂双重的避风港与栖息地，成功地实践了儒家"有道则仕、无道则隐"的主张，从而成为继巢父许由、伯夷叔齐、"四皓"等古代隐士之后，文人明哲保身的又一个典范，为中国文人"外圆内方"集体人格的建立开辟了先路。但爱憎分明、有棱有角、顽强抗争、九死不悔的精神，始终没有成为文人的主流传统。

陶渊明死后，其声誉日渐兴隆。有人赞扬他"不为五斗米折腰"，不受辱、不合作的精神；有人赞扬他淡泊名利、甘于贫贱、远离官场的品质；有人称赞他设计的"虽有父子无君臣"的桃花源无限美妙；也有人称赞他"金刚怒目"、既壮且厉的独立品格。这都是部分的陶渊明，后人心目中的陶渊明，甚至只是口头上的陶渊明，或经过加工塑造的陶渊明。20世纪30年代，鲁迅否认朱光潜提出的陶渊明"浑身静穆"之说，指出："倘有取舍，既非全人；再加抑扬，更离真实。"[①] 我认为，"四皓"情结可以概括完整的陶渊明，而"去危图安"是陶渊明归隐的主要动机。

元明清三代文人，看到陶渊明在唐宋的盛誉，比他们的前辈更清楚地认识到陶渊明归隐所造成的实际后果。首先，在元代，学陶渊明"归去来"成了散曲作品的主旋律。著名散曲家马致远号"东篱"，明确标榜自己是陶渊明的崇拜者。另一个著名散曲作家、曾经做官又归隐的张养浩，写了这样一首作品：

① 鲁迅：《题未定草》，《鲁迅全集》第六卷，人民文学出版社1958年版，第336页。

在官时只说闲，得闲也又思官，直到教人做样看。从前的试观，那一个不遇灾难。楚大夫行吟泽畔，伍将军血污衣冠，乌江岸消磨了好汉，咸阳市干休了丞相。这几个百般，要安，不安，怎如俺五柳庄逍遥散诞。(【双调·沽美酒兼太平令】)

张养浩就是如此理解陶渊明的。在他看来，只有像陶渊明一般归隐山林，才能避免随时可能降临的杀身之祸。明代赵维寰在《评陶渊明集序》中，将陶渊明与谢灵运的不同作为和不同下场作了比较：

渊明、灵运同为晋室勋臣之裔，灵运浮沉禅代，袭爵康乐，晚乃自悔，有韩亡秦帝之语，博浪未锤，身名并殒，以堕家声，惜哉！独渊明解组肆志，鸿冥鼎革之间，一杯五柳，不友不臣，易纪元以甲子，凛然《春秋》大义，虽寄怀沉缅，而德辉弥上，殆首阳之展禽，箕山之接舆也。[①]

请看，一个"身名并殒"，一个"德辉弥上"，对比如此鲜明，学谁不学谁，不是很清楚了吗？清初朱鹤龄《陶潜论》云："彼夫刘裕之猜忌，傅亮、谢晦诸人之卖国，不难以司马天子为几上肉。其肯容晋室遗臣，傲然削新朝之帝号，而优游以羲皇上人终老耶？……前乎渊明有孙登，亦隐于魏、晋之间者也，其规嵇康曰：'火生而有光，而不用其光，得薪所以保其耀；人生而有才，而不用其才，识真所以保其才。'渊明为古今隐逸诗人之宗者，其亦以识胜也夫。"[②] 说渊明忠于晋室，不见得高明，但说他"识真保才"，却是唐宋文人不大容易看得清楚的。或许，对具体史料，年代越久远越容易失落、遗忘，而对历史真相，说不定相距越远看得越准确吧。

当然，我国文人素有心口不一、知行分离的特点，在学陶渊明归隐的问题上亦如此。正所谓："相逢尽道休官去，林下何曾见一人。"沽名钓

[①] 引自北京大学中文系、北京师范大学中文系《古典文学研究资料汇编·陶渊明卷》上编，中华书局1962年版，第173页。

[②] 引自北京大学中文系、北京师范大学中文系《古典文学研究资料汇编·陶渊明卷》上编，中华书局1962年版，第182～181页。

誉者，把归隐当成了谋求官禄的终南捷径。而正直文人也往往徘徊在仕与隐之间，例如张养浩，他口口声声要在五柳庄"逍遥"下去，但后来却应诏赴陕西赈灾，操劳过度，以身殉职。中国古代文人中的精英，莫过于此人了吧。①

最近读到金克木、缪越两位先生论陶渊明的短文。金文从"悠然见南山"句讲到全诗的意境，进而揭示出诗人的"真人不露相"，其云："从小的看，这首诗讲的是闲暇，从大的看，陶渊明的闲暇中有不闲暇，也许是很不闲暇。""他是身闲心不闲。""不闲而闲是不得已，又矛盾又不矛盾。"缪文则联系晋宋背景，将"好读书不求甚解"释作是无可奈何地"假装糊涂"，又指出汉末以来文人屡遭屠戮，于是士人"改变风气"，"将愤慨激昂隐藏于淡泊冷峻之中"。② 这都很有眼光。进一步说，老庄、孔孟以来，文人隐居，基本上没有心甘情愿的。"南山四皓"与陶渊明，都是在弹奏"仕"与"隐"的双重变奏曲。大体淡泊的背后潜藏着牢骚与不平，这正是我国文人"外圆内方"集体人格的雏形。陶渊明，无疑已成为唐宋乃至以后文人立身处世的一个榜样。

① 参见拙文《张养浩和他的散曲》，收录在《文学论丛》第一辑，河南人民出版社1983年版。本集亦收入此文。

② 引自金克木《诗疑妄测二则》、缪越《陶渊明"好读书不求甚解"新释》，二文均载《中国文化》1991年第5期。

说"青鸟飞去衔红巾"

"杨花雪落覆白蘋,青鸟飞去衔红巾。"这是杜甫《丽人行》中的名句。学界历来对这两句诗究竟何指看法不一,争论的焦点通常是有无影射,是否双关。

萧涤非先生力主"影射"说。他认为:这两句诗"妙在结合当前景致来揭露杨国忠和从妹虢国夫人通奸的丑恶。这里杜甫采用了南朝民歌双关语的办法,用杨花双关杨氏兄妹。《尔雅·释草》:'萍,苹;其大者蘋。'《埤雅》卷十六:'世说杨花入水化为浮萍。'据此,杨花、萍和蘋虽为三物,实出一体,故以杨花覆蘋,影射兄妹苟且。'青鸟',西王母使者,飞去传红巾,为杨氏传递消息。红巾,妇人所用红手帕。"①萧先生的看法,大体上沿袭了清代的几位注杜专家仇兆鳌、浦起龙、杨伦等人的意见。然而,由于清人和萧先生都是只解通了前一句,而把后一句中的"红巾"当作一般妇女使用的东西,于是对前一句的解释也显得说服力不强,持不同意见者仍复不少。例如,靳极苍教授认为:"杜甫是以'致君尧舜'为抱负的,这些隐私事当不屑一谈。""依此处文理看,这两句在'鞍马何逡巡'两句之后,'炙手可热'两句之前,正是形容声势煊赫的句子。""我认为以下的讲法才是对的:那后来者的声势大极了。闹得全场鼎沸,连江边的杨花也大雪般的纷纷飘落,树上的鸟儿更惊飞而去……红巾,唐代妇女随身带的饰物,大概因为拥挤,脱落地上,被鸟衔去(此解约取《中国古典文学读本丛书·唐诗选》)。②按这里所说的《中国古典文学读本丛书·唐诗选》",应当是余冠英先生选注、人民文学出版社出版的《唐诗选》。

我以前是拥护萧先生的意见的,后来看了余先生、靳先生的意见,觉得余先生、靳先生的话也有道理。最近接触到一些唐代史料,对这两句诗

① 萧涤非:《杜甫诗选注》,人民文学出版社1979年版,第31~32页。
② 靳极苍:《〈长恨歌〉及同题材诗详解》,中州古籍出版社1989年版,第83页。

有了新的认识，特别是后一句。后一句的关键是"红巾"。先看《旧唐书·李林甫传》的记载：

> 其年（天宝十一年，引者注）十月，扶疾从幸华清宫。数日增剧，巫言一见圣人差减。帝欲幸之，左右谏止。乃敕林甫出于庭中，上登降圣阁遥视，举红巾招慰之。林甫不能兴，使人代拜于席。

那么，这里的"举红巾"与杨氏一家有什么关系？再看《新唐书·李林甫传》，问题便可以解决：

> 因以杨国忠代为御史大夫。林甫薄国忠材屡，无所畏，又以贵妃故善之。及是权益盛，贵震天下，始交恶若仇敌。然国忠方兼剑南节度史，而蛮入寇，林甫因建遣之镇，欲离间之。国忠入辞，帝曰："处置且讫，亟还，指日待卿。"林甫闻之忧懑。是时已属疾，稍侵。会帝幸温汤，诏以马舆从，御医珍膳继至，诏旨存问，中官护起居。病剧，巫者视疾云："见天子当少间。"帝欲视之，左右谏止。乃诏林甫出廷中，帝登降圣阁，举绛巾招之。林甫不能兴，左右代拜。俄尔国忠至自蜀，谒林甫床下，垂涕托后事，因不食卒。

原来，杨国忠"贵震天下"已经到了这种地步：皇帝欲探视病危的李林甫，而被"左右谏止"，只能远远地"举红巾招慰"。而其根源，在于"以贵妃故"。想必这件事在当时乃朝野共知，杜甫诗中的"衔红巾"，指的就是这件事。那为什么用"衔"不用"招"呢？因为在杜甫看来，玄宗"招红巾"也受到了杨贵妃的掣肘，"衔红巾"的"青鸟"正是杨贵妃。

如上文所引，"青鸟"本是传说中西王母的使者，其任务在于"传消息"。我以为，其实还可以进一步推测，杜诗中的这个"青鸟"是影射杨贵妃。理由有三。其一，从全句来看，既然"红巾"是写杨氏家族的显赫，那么"青鸟"如果仅仅指西王母的使者，前后就联系不起来。其二，杨贵妃常被说成西王母或其使者。如杜甫《宿昔》诗："落日留王母，微风倚小儿；宫中行乐秘，少有外人知。"《同诸公登慈恩寺塔》："惜哉瑶池饮，日宴昆仑丘。"都是把杨贵妃比做西王母。王建《霓裳词》："武皇

自选西王母，新换霓裳日色裙。"《温泉宫行》："武皇得仙王母去。"等等，说得更明白。民间则有杨贵妃即西王母的使女上元夫人的说法，如《太平广记》卷二十引《仙传拾遗》："上元女仙太真者，即贵妃也。"而且杨贵妃确实曾经为杨国忠传递过消息。唐刘肃《大唐新语》卷九："驸马张垍，以太常卿、翰林院供奉官赞相礼仪，雍容有度。玄宗心悦之，谓垍曰：'朕罢希烈相，以卿代之。'垍谢不敢当。杨贵妃知之，以告杨国忠，杨国忠深恨之。"《资治通鉴》卷二百一十六更言杨贵妃与"红巾"之事有直接关系：

> 南诏数寇边，蜀人请杨国忠赴镇。左仆射兼右相李林甫奏遣之。国忠将行，泣辞，上言必为林甫所害。贵妃亦为之请。上谓国忠曰："卿暂到蜀区处军事，朕屈指待卿，还当入相。"林甫时已有疾，忧懑不知所为，巫言见上可小愈。上欲就视之，左右固谏。上乃令林甫出庭中，上登降圣阁遥望，以红巾招之……十一月丁卯，林甫薨。

显然，这与前引新旧《唐书》所记的是同一件事，只是更加明确了贵妃在此事当中的作用。这件事发生在天宝十一载十一月。到第二年二月，杨国忠更勾结陈希烈、安禄山等人，诬陷李林甫谋反，以致"削林甫官籍，子孙有官者除名，流岭南及黔中……赐陈希烈爵许国公，杨国忠爵魏国公，赏其成林甫之狱也。"（《资治通鉴》卷二百一十六）而杜甫的《丽人行》即写于翌年春天（说见后），所以诗中的"青鸟"当是影射杨贵妃。

如果这一结论成立，"衔"字也就不难理解了。在杜甫看来，在杨贵妃的干预下，玄宗非但不能面见李林甫，就连"招红巾"也并不自由。"衔"字用在"青鸟"后十分贴切，而且使杨贵妃的轻佻和唐玄宗的无奈跃然纸上。

既然"青鸟"句是影射、双关，那么就很难排除"杨花"句也是影射、双关的可能性。《资治通鉴》卷二百一十六天宝十二载："杨国忠与虢国夫人居第相邻，昼夜往来，无复期度，或并辔走马入朝，不施幛幕，道路为之掩目。三夫人将从幸华清宫，会于国忠第。车马仆从，充溢教坊，锦绣珠玉，鲜华夺目……五家合队，灿若云锦。国忠仍以剑南旌节引于其前。"新旧《唐书·杨贵妃传》所记略同。《新唐书》并云："虢国

素与国忠乱,颇为人知,不耻也。每入谒,并驱道中,从监、侍母百馀人骑。炬密如昼,靓妆盈里,不施帷障,时人谓之'雄狐'。"可见,杨国忠与虢国夫人的关系已经不是什么"隐私",而是人尽皆知的丑闻,《丽人行》即点出了"虢国"与"丞相"的大名,用双关语讥讽他们,完全在情理之中。作品虽写曲江禊游,但写诗不是修史,正可移花接木。浦起龙《读杜新解》引朱注:"其从幸华清宫如此,度上巳修禊,亦必尔也。"基本上说对了。

关于《丽人行》的写作时间,萧先生、靳先生都认为大概写于天宝十二载春。但若《资治通鉴》记载不误,写于天宝十三载的可能性更大,因为当时杜甫正在长安。

最后,杨花雪落、青鸟翱翔,也确实是曲江春禊时的特殊景观。前人对此虽多已指出,但可惜未找出最有力的旁证。例如,萧涤非先生说:"唐章碣《曲江》诗有'落絮却笼他树白'之句,可见当时曲江杨柳甚盛,故有'杨花雪落'的景致。"① 今按,南唐尉迟偓《中朝故事》卷上记云:"曲江池畔多柳,号为'柳衙',意谓其成行列如排衙也。"可补萧先生之说。又,《唐诗纪事》卷五十四郑颢诗:"三十骅骝一烘尘,来时不锁杏园春;杨花满地如飞雪(一作"东风柳絮轻如雪"),应有偷游曲水人。"与《丽人行》的描写完全相同,看来越是游人多的时候,杨花落得也就越急。又,《文选》卷四十六王融《三月三日曲水诗序》云:"于时青鸟司开,条风发岁;粤上斯巳,惟幕之春。"李善注引《左传》:"郯子曰:青鸟氏,司启者也。"可知杜诗的确是双关妙语。

关于杜甫的这两句诗,还有另外的解释。如清凌廷堪《一斛珠传奇序》认为,"杨花雪落覆白蘋"是影射杨贵妃和梅妃的,"杨"是杨贵妃的姓,"蘋"是梅妃之名(世传梅妃名"江采蘋")。按由于"梅妃"本无其人,杜甫亦无从得见,故此说置之不论可也。卢兆荫《"梅妃"其人辨》(《学林漫录》第九集,中华书局,1984年)则认为此句乃写曲江自然景象,影射说、双关说乃穿凿附会云。

可见,千载之后,"红巾"的故事被人淡忘,诗圣杜甫的一片苦心竟未被人们所认识,这未免是令人遗憾的。

① 萧涤非:《杜甫诗选注》,人民文学出版社1979年版,第31~32页。

《唐书》未必抄《外传》　贵妃何曾到东瀛
——读《考证杨贵妃两项新发现》

一

20世纪80年代后期，中国的海峡两岸流传起这样一个说法：唐代的杨贵妃，并未死于马嵬兵变，而是辗转漂流到了日本。当时虽有一两个名人推波助澜，但毕竟不是一种学术观点，故闻者也就姑妄听之，似乎没有人去认真考究。

去年（1994年）春，笔者有缘去一衣带水的邻邦日本任教，而协力教官正是对杨贵妃素有研究的竹村则行先生。甫到任，竹村先生便热情地引导笔者造访了传说中的山口县大津郡油谷町久津的"杨贵妃墓"。所谓"杨贵妃墓"是一座五轮石塔，高约一米六十，周围一些小的石塔将其环绕在中央。没有墓碑墓志。石塔右前方十米左右的台阶下，立着一块木牌，上面写着日文（如下图所示）。

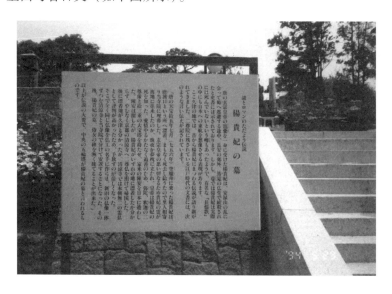

笔者将其翻译成中文如下：

充满着谜和浪漫色彩的杨贵妃之墓

史书中记载：深受唐玄宗皇帝宠爱的杨贵妃，逢安禄山之乱，逃蜀避难，途中于长安郊外的马嵬佛堂被勒死。但是，民间流传着杨贵妃实际上并没有死的传说，有名的《长恨歌》中也有令人想象她东渡日本的词句。

在此久津地方，自古就有杨贵妃的传说故事。残留于二尊院的江户时代的文献有如下记载：

唐天宝十五年七月（756年），杨贵妃乘空舻舟漂流到唐渡口，不久死去，被里人葬于二尊院。贵妃的灵魂思念玄宗皇帝，托梦给他。玄宗命手下陈安携弥陀、释迦二尊像和十三重大宝塔到日本。陈安多方寻找，终不知杨贵妃漂流何处，便将二尊像安置于京都的清凉寺而回国。后来得知漂着地是久津，但因清凉寺的二尊像获极高评价，不好迁移，就又制作了完全相同的二尊像，并将新旧各一佛像分别安置在清凉寺和本寺院。其后，杨贵妃及其婢女的墓便修建在此。

以上是传说的大要，据说中央的五轮塔就是杨贵妃的墓。

木牌上的说明增强了笔者对这一问题的兴趣。无论如何，关于杨贵妃漂流到日本的传说似乎并非空穴来风。

今年（1995年）春，笔者无意中读到姜龙昭先生的大作《考证杨贵妃两项新发现——生前未为寿王妃，死未死在马嵬坡》[①]，全文洋洋洒洒三万字，除力证杨贵妃在马嵬坡并未殒命，而是漂洋过海到了日本之外，还提出了杨贵妃没有做过寿王妃的观点。

鉴于海峡两岸及日本均有"杨妃旅日"之说，鉴于姜先生的大文是一篇正式的考证文章，更鉴于这篇文章中的考证方法为笔者所难以苟同，故翻检了有关资料，草成此文，以就教于姜先生和对这一问题有兴趣的同

① 参见姜龙昭《考证杨贵妃两项新发现——生前未为寿王妃，死未死在马嵬坡》，载台湾辅仁大学文学院《辅仁学志》"人文学部"1993年第22期，以下引此文不另出注。

行。拙文拟先就姜先生"两项新发现"之一的"生前未为寿王妃"一事提出不同看法,然后探讨"杨贵妃旅日"说。

二

杨贵妃是否做过寿王妃是一个老问题了。远的不说,清朝的朱彝尊就力主"杨妃以处子入宫"。然此说经陈寅恪先生驳议①之后,已基本上没有人相信。问题是,姜先生提出了什么新证据?

姜文说:杨妃曾为寿王妃之事,《旧唐书》不载,唯《新唐书》载之,"《新唐书》之错误甚多,虽有可取之处,但就现代史学价值来看,《新唐书》实远逊于《旧唐书》"。"《新唐书》中,列传一百五十篇,由宋祁、宋敏求、王畴三人分别撰写,而以宋敏求所撰写的最多。""宋敏求所撰《新唐书》中妃传部分,有不少是采信了小说家言","关于《新唐书》杨贵妃传,记述其'始为寿王妃'一节,完全是误信了宋乐史所作之《杨太真外传》(小说)之记载。"姜先生还为我们排出了一个时间表:

《旧唐书》,后晋刘昫等撰,时在公元936年左右。
《杨太真外传》,宋乐史所撰,时在公元976年左右。
《新唐书》,宋欧阳修、宋祁撰,其中列传部分为宋敏求所撰,时在公元1061年。

姜文说:看了这个时间表,"大家就可以明白是怎么一回事了"。

然而,笔者非但不明白,反而愈加糊涂起来。因为姜先生对新旧《唐书》的评价,与史学界历来的看法很不相同。本来,早在宋代,《新唐书》已取代《旧唐书》,成为记述唐代历史的唯一正史。宋代号称的"十七史",明代所谓的"二十一史",其中都含有《新唐书》,而《旧唐书》不在其列。故宋代以后的文献中所谓《唐书》,指的就是《新唐书》。直到清乾隆四年重新校刻正史,才把《旧唐书》列入正史范围。当时的著名史学家王鸣盛、赵翼,都认为新旧《唐书》各有优劣,所谓"二书

① 参见陈寅恪《元白诗笺证稿》,上海古籍出版社1978年版,第13~20页。

不分优劣，瑕不掩瑜，互有短长"①。时至今日，专家们研究唐史，总是采取新旧《唐书》并重、互参、具体分析的态度。而姜先生提出"在现代史学价值上，《新唐书》实远逊于《旧唐书》"的新看法，实在令人费解。

其次，姜先生的又一新观点是：《新唐书》列传部分的作者是宋敏求。而到目前为止，史学界却公认：宋祁是《新唐书》列传部分的真正作者。《宋史》卷二百八十《宋祁传》说：（祁）"修《唐书》十余年，自守亳州，出入内外尝以稿自随，为《列传》百五十卷。"② 宋祁本人在《与郑文右相书》中说得更加具体：

> ……前被台符，许讫《唐书》旧稿。自以眼眩花，头垂雪，心术昏倦，实不能从诸公于笔研间。具奏恳免，今又不获。会递中得执事所赐书，重复开诲，仍勖以"富贵磨灭，惟斯文不朽"。此事仆敢不勉，正恐阑单淹久，未能成书，怡儴在远，咨询无所，为诸儒诋其疏谬耳。今已走一介，悉索副稿，计今秋可了《列传》，若《纪》《志》，犹须来春乃成。③

实际上，由于《新唐书》卷帙浩繁，宋祁只完成了《列传》部分，其余都是在欧阳修的主持下完成的。故《四库全书》题《新唐书》作者，在《纪》《志》下题"欧阳修"，在《列传》下题"宋祁"。至于宋敏求，《宋史》本传只说："王尧臣修《唐书》，以敏求习唐事，奏为编修官。"④ 姜文说《新唐书》中的《列传》部分以宋敏求撰写的最多，并具体指出"列传"部分是敏求所写，不知根据何在？姜文说：

> 《宋史》吕夏卿传也说，吕夏卿修《新唐书》中，均有采录自传闻及杂记之部分，唯在《列传》方面，《新唐书》尤甚。因修撰《列传》文字之编修官，大部分出自宋敏求之手。

① ［清］王鸣盛：《十七史商榷》卷六十九，上海文瑞楼石印本，第3页。
② ［元］脱脱等：《宋史》，中华书局校点本第27册，第9599页。
③ ［宋］宋祁：《景文集》卷四十九，影印《四库全书》，第1088册，第450～451页。
④ 《宋史》卷二九一，中华书局校点本第28册，第9376页。

这段话不好理解，揣摩再三，似乎是说《宋史》的《吕夏卿传》中，有关于宋敏求撰写《新唐书》列传的记载。笔者查阅了《宋史》卷三百三十一《吕夏卿传》，有关修《唐书》的一段记载如下：

> 夏卿学长于史，贯穿唐事，博采传记杂说数百家，折衷整比。又通谱学，创为世系诸表，于《新唐书》最有功。①

根本与宋敏求风马牛不相及。

姜先生所列的时间表，也并不准确。《旧唐书》完成于后晋开运二年（945），《旧五代史》有确凿记载，② 与姜先生所说的"九三六年左右"有较大差距。又据《宋史》卷三〇六《乐史传》，乐史于"雍熙三年（九八六）献所著《贡举事》二十卷……迁著作郎，直史馆"③。《杨太真外传》卷末署"史臣曰"，可见《杨太真外传》成书是986年以后的事，并非"九七六年左右"。

此外，《南部新书》"辛"明确记载："杨妃本寿王妃，开元二十八年度为道士入内。"④ 书前有作者钱易之子钱明逸写的序文：

> 先君尚书，在章圣朝祥符中，以度支员外郎直集贤院，宰开封，民事多闲，潜心国史，博闻强记，研深覃精。至于前言往行，孜孜念虑，当如不及。得一善事，疏于方册，旷日持久，乃成编轴，命曰《南部新书》。⑤

可知此书完成于祥符年间（1008—1021），远在《新唐书》成书之前。这样，《新唐书·杨贵妃传》中所记"'始为寿王妃'一节完全是误信了《杨太真外传》之记载"的结论就要大打折扣。退一步说，即使这

① 《宋史》卷三三一，中华书局校点本第30册，第10658页。
② 参见［宋］薛居正等《旧五代史》卷八十四后晋《少帝纪》："开运二年六月乙丑……监修国史刘昫，史官张昭远等，以新修《唐书》纪、志、列传并目录，凡二百三卷献上。"中华书局校点本第4册，第1108页。
③ 《宋史》卷三〇六，中华书局校点本第29册，第10111页。
④ ［宋］钱易：《南部新书》，中华书局上海编辑所校点本，1960年版，第88页。
⑤ 《南部新书》第1页。

一结论成立，也难以解释《新唐书·玄宗本纪》的记载："开元二十八年十月甲子，幸温泉，以寿王妃杨氏为道士，号太真。"①《玄宗本纪》为欧阳修所撰，难道也是误信了《杨太真外传》？

三

姜先生毫无根据地把《新唐书·杨贵妃传》的著作权归于宋敏求，又无视《玄宗本纪》《南部新书》中有同样的记载，其目的在于推翻宋敏求所编的《唐大诏令集》。

历来认为，《唐大诏令集》中的《册寿王杨妃文》和《度寿王妃为女道士敕》是确认杨贵妃曾为寿王妃的铁证。姜先生却提出了一个惊世骇俗的新观点：这两个文件都是宋敏求伪造的。姜先生说：

> 他（指宋敏求，引者注）既以宋乐史所撰的《杨太真外传》，写成了《后妃传》中的《杨贵妃传》，为求配合，因此在《唐大诏令集》中，《册寿王杨妃文》（卷四十）记载："册杨玉环为寿王妃，是在开元二十三年（735年）十二月二十四日，度寿王妃杨氏为女道士一敕，虽没有年月，但同时《册寿王韦妃文》，则为天宝四载（745年）七月二十六日。"（笔者注：以上引文均照录姜先生本文，唯姜文中书名号与引号是不分的，如笔者理解有误，敬请姜先生原谅。）

姜文又说：

> 所谓《唐大诏令》《明皇敕文》，均为宋敏求所杜撰，以祈与《后妃传》中所记符合相呼应，把传奇故事正式化之用心，彰彰明矣。（笔者注：按照笔者的理解，此处《唐大诏令》和《明皇敕文》，应指《唐大诏令集》中的《册寿王杨妃文》和《度寿王妃为女道士敕》。）

这样，问题的性质就有些变了。任何一部史书都会有错误，就连二司

① ［宋］欧阳修：《新唐书·玄宗本纪》，中华书局校点本第1册，第141页。

马氏的《史记》和《资治通鉴》也不例外。在搜集史料时误信野史笔记、民间传闻的修史者也在所难免。但是,以笔者之孤陋寡闻,还未曾听说正史的作者伪造原始资料的先例。然而,对如此重大的新发现,姜先生却未提出任何证据。

其实,古人修史,自有明确的史料征集方法,岂是可以轻易伪造的。《资治通鉴》卷二百一十四,在玄宗开元二十三年下记:"十二月乙亥,册故蜀州司户杨玄琰女为寿王妃。"又《考异》曰:"《实录》载《册》文,云'玄璬长女'。"① 可见《唐大诏令集》中的《册寿王杨妃文》来自《玄宗实录》,绝不可能是伪造。上述《册寿王杨妃文》和《度寿王妃为女道士敕》,均是帝王的最高命令,故《全唐文》均列之于明皇的名下。但实际上却必定是某个文臣捉刀代笔。北宋赵德麟《侯鲭录》卷七有如下记载:

> 唐明皇时《孙逖集》中,有《寿王瑁妃杨氏废为道士制》,此可见太真妃真寿王妃。李商隐诗云:"骊岫飞泉泛暖香,九龙呵护玉莲房。平明每幸长生殿,不从金舆唯寿王。"又云:"龙池赐酒敞云屏,羯鼓声高众乐停。夜半宴归宫漏永,薛王沉醉寿王醒。"书此事也。②

按,孙逖,玄宗时任左拾遗,《新唐书》卷二百二本传说他最善于为帝王代言"典诏诰","张九龄视其草,欲易一字,卒不能也。"③《全唐文》收其散文六卷,其中代玄宗草拟的诏令类160件,而上述《寿王瑁妃杨氏废为道士制》文归于玄宗名下。查《孙逖集》收于明本《唐人集》中,只北京图书馆一处有藏,暂不易核对,至为遗憾。不过赵德麟为北宋宗室,封安定郡王,与苏轼为至交,见闻广博,当不致于无中生有。而文中所引的李商隐《骊山有感》《龙池》两首诗,历来被认为是讥讽玄宗纳寿王妃为妃之事。如洪迈《容斋续笔》、罗大经《鹤林玉露》、魏庆之《诗人玉屑》、胡应麟《诗薮》等众口一词,均与赵德麟看法相同。限于篇幅,不赘引。

① [宋] 司马光等:《资治通鉴》卷二百一十四,中华书局校点本第15册,第6812页。
② [宋] 赵德麟:《侯鲭录》《笔记小说大观本》,第22编第2册,第1051页。
③ 《新唐书》卷二百二,中华书局校点本第18册,第5760页。

姜文没有涉及这两首诗,然而姜先生对李商隐是很熟悉的,他说:

> 后唐诗人李商隐,开成进士,时在公元836—839年间,撰《碧城》三首:"武皇内传分明在,莫道人间总不知。"亦明白指出杨贵妃未归寿邸。

一般的读者可能会莫名其妙,这两句诗与杨贵妃有什么关系呢?为论述方便,先将《碧城》三首原文抄录如下:

> 碧城十二曲阑干,犀辟尘埃玉辟寒。阆苑有书多附鹤,女床无树不栖鸾。星沉碧海当窗见,雨过河源隔座看。若是晓珠明又定,一生长对水晶盘。(其一)
>
> 对影闻声已可怜,玉池荷叶正田田。不逢萧史休回首,莫见洪崖又拍肩。紫凤放娇衔楚佩,赤鳞狂舞拨湘弦。鄂君怅望舟中夜,绣被焚香独自眠。(其二)
>
> 七夕来时先有期,洞房帘箔至今垂。玉轮顾兔初生魄,铁网珊瑚未有枝。检与神方教驻景,收将凤纸写相思。《武皇内传》分明在,莫道人间总不知。(其三)

全诗取首二字为题,其实应归于"无题"一类,是李商隐诗歌中最晦涩难解的作品之一。故对这三首诗的寓意,历来见仁见智,各有说词。其中,明胡震亨、清程梦星、冯浩等人的看法似较合理。其说略曰:中唐时期的一些公主,往往自请出家为女道士,而在性行为上放纵不伦,商隐此诗,正为讽戒此事而作。首章言道家碧城,蘂宫深邃,天地肃清,然身居其中,却附书传鹤,是树栖鸾,当窗只见双星,隔座唯念云雨,汉主当一生眷之,长对其于水晶盘上。第二章先言对玉郎而自怜,又言不遇萧史不为回首,洪崖则道侣,莫轻易拍肩;五六句说尘心未断,情欲日滋,以紫凤、赤鳞喻纨裤之辈;后两句说如鄂君对越人,只可拥被而眠,不可使独眠而生怅望。第三章谓牛女会合多时,帘箔深垂甚秘,顾兔生魄,早已有娠,珊瑚无枝,但犹未产,何不检于神方,留驻光景,收起写相思的凤

纸，当年汉武帝临幸大长公主，载在史册，何不思所以惩乎？①

然而，力主太真"以处子入宫"的朱彝尊，却提出了一个新奇的看法："李商隐《碧城》三首，一咏杨贵妃入道，一咏妃未归寿邸，一咏帝与妃定情系七月十六日。证以'《武皇内传》分明在，莫道人间总不知。'是当时诗史矣。"② 前人对这种牵强附会多弃而不取，例如张采田说："竹坨谓指明皇、贵妃，未免迂曲。贵妃事唐人不忌，多彰之篇章。本集中亦不一而足（指《骊山有感》《龙池》等——引者注），何必作谜语，使人迷幻耶？"③ 这个质问是很有力量的。这里还想补充一点：无论朱彝尊还是姜先生，都认定宋人的《杨太真外传》最先记载杨贵妃曾为寿王妃事，如朱彝尊说："《太真外传》……称妃以开元二十二年十一月归于寿邸……此传闻之误也。"姜文更说："宋乐史首先造出这一'谣言'。"既然这"谣言"是宋代的乐史造出来的，那么，唐代的李商隐何以要说明杨妃"未归寿邸"呢？辟谣在先，造谣在后，岂不是此地无银三百两吗？

回头再说《度寿王妃为女道士敕》和《册寿王杨妃文》的真伪。姜文说："《册寿王杨妃文》记载：'册杨玉环为寿王妃，是在开元二十三年（735年）十二月二十四日。'"按此处被姜先生删去了干支，原文应是："维开元二十三年岁次乙亥十二月壬子朔二十四日乙亥。"④ 姜文所引的《杨太真外传》如下：

> 妃以开元二十二年十一月归于寿邸，开元二十三年十二月二十四日册为寿王妃，二十八年十月玄宗幸温泉宫，使高力士取于寿邸，度为女道士，住内太真宫。（重点号为笔者所加）

但是，笔者核对了五种以上的版本，都找不到"开元二十三年十二

① 《碧城》原诗及胡震亨等人的见解，均见刘学锴、余恕诚《李商隐诗歌集解》，中华书局1988年版，第1660～1675页。

② ［清］朱彝尊：《曝书亭集》卷五十五《书〈杨太真外传〉后》，转引自陈寅恪《元白诗笺稿》，上海古籍出版社1987年版，第14页。下文引朱彝尊文亦见此文，不另出注。

③ ［清］张采田：《玉溪生年谱会笺》，上海古籍出版社1983年版，第324页。

④ 参见《唐大诏令集》卷四十，影印《四库全书》，第462册，第258页。又见《全唐文》卷三十八。

月二十四日册为寿王妃"一句。这五种版本是:《说郛》本、《唐人说荟》本、《五朝小说大观》本、《马嵬志》本、上海古籍出版社校点本。后者以《顾氏文房小说》本为底本,并参校了《开元小说六种》本、《五朝小说大观》本和鲁迅《唐宋传奇集》所附的校记。那么,姜先生所依据的"版本"怎么会多出这一句来呢?联系姜先生所引的《册寿王杨妃文》,答案便不难找到。原来,姜先生认定《新唐书·杨贵妃传》是宋敏求误信了《杨太真外传》,而《唐大诏令》中的《册寿王杨妃文》是为配合《杨贵妃传》而杜撰的,总的根源就是《杨太真外传》。如果《杨太真外传》中没有这关键的一句,而《册寿王杨妃文》文中反而有,怎么能证明《新唐书·杨贵妃传》和《册寿王杨妃文》文来自《杨太真外传》呢?如果《册寿王杨妃文》文与《杨太真外传》不尽相同,怎么能证明《册寿王杨妃文》文来自《杨太真外传》呢?姜文在一增一删之后,就使二者完全一致。这样,《杨太真外传》在前,《册寿王杨妃文》文在后(姜先生的说法),当然是《册寿王杨妃文》文抄袭了《杨太真外传》!

四

姜文还考证出寿王的出生年龄,说:"《新唐书·寿王瑁传》记载,开元十五年遥领益州大都督时,纪称:'初,帝以永王等尚幼,诏不入谒。瑁七岁,请于(应为"与",笔者注)诸兄拜谢,舞有仪矩,帝异之。'……寿王既生于开元八年(720年),到开元二十三年,只有十五岁而已,尚未成年,做父亲可能为他立妃吗?这似乎是不可能的。"

首先,姜文的考证是不准确的。寿王谒见玄宗,不是在开元十五年遥领益州大都督时,而是在与永王等一起封王时,不然就不会扯出"永王"和"诸兄"来。据《新唐书》卷八十二:"光王琚,开元十三年始王,与仪、颍、永、寿、延、盛、济七王同封。"①《新唐书》卷一百零七《玄宗诸子》亦载:"十三年三月封为寿王,始入宫中。"②所以,寿王进宫谒见玄宗是在开元十三年,当时他七岁,到开元二十三年应是十七岁而不是十五岁。

其次,退一步说,古人多早婚,十五岁立妃,并不是什么稀奇事。

① 《新唐书》卷八十二,中华书局校点本第12册,第3609页。
② 《新唐书》卷一百七,中华书局校点本第10册,第3266页。

《魏书》卷四十八《高允传》载允谏文成帝之语："今诸王十五，便赐妻别居。"① 实际上，北魏宗室成员结婚并不一定要到十五岁，有的还要早些。孝文帝废太子元恂年十三四，便聘彭城刘长文、荥阳郑懿女为左右孺子。② 景穆皇帝卒于正平元年六月，时年二十四，其长子文成帝生于真君元年六月，当时景穆帝十三岁，其结婚年龄仅十二岁。③ 献文帝卒于承明元年，时年二十三，其长子孝文帝生于皇兴元年八月，当时献文帝十四岁，其结婚年龄为十三岁。④《晋书·后妃传》记晋惠帝司马衷与妃子谢玖的第一次"云雨"：

> 惠帝在东宫，将纳妃。武帝虑太子尚幼，未知帷房之事，乃遣往东宫侍寝，由是得幸有身。贾后妒忌之，玖求还西宫，遂生愍怀太子，年三四岁，惠帝不知也。入朝见愍怀，与诸皇子共戏，执其手。武帝曰："是汝儿也。"⑤

难怪，在今人看来，古人早婚早育的程度似不可理解。然而人们的身体条件、风俗习惯都在发生变化，断不可以今人度古人，大惊小怪。

说起来，自南宋以来就有人对杨贵妃曾为寿王妃的事产生疑问，从根本上讲，其实是对唐代的婚俗不大理解所致。李唐皇室在婚俗方面颇有"胡化"色彩，即受北方少数民族的影响，不大讲究婚姻的行辈和是否再婚：武则天原为唐太宗的"才人"，后又嫁太宗之子高宗；肃宗女剡国公主竟嫁其舅父张清。《旧唐书·隐太子建成传》则谓太宗的兄弟李建成、李元吉并与高祖所宠张婕妤、尹德妃淫乱。这些事情，今人、汉人视为"乱伦"，古人、"胡人"或不以为非。姜文说："后人因为有《新唐书》的错误记载，就一直传下来，说她（指杨贵妃，笔者注）未册封前作过'寿王妃'，使唐明皇背上'公公扒灰'的罪名，真是天大的冤枉。"作者就显得对唐代婚俗缺乏理解。

① ［北齐］魏收：《魏书》卷四十八，中华书局校点本第 3 册，第 1074 页。
② 参见《魏书》卷二十二，中华书局校点本第 1 册，第 589 页。
③ 参见［唐］李延寿《北史》卷二，中华书局校点本第 1 册，第 64 页。
④ 《北史》卷二、卷三，中华书局校点本第 1 册，第 77 页、87 页。
⑤ ［唐］房玄龄等：《晋书·后妃传》，中华书局校点本第 4 册，第 968 页。

五

杨贵妃被缢死在马嵬坡,是有名的历史事件,新旧《唐书》和《资治通鉴》记载得详细且生动,本来已没有什么值得怀疑之处。但姜先生却说:

> 但依据《长恨歌》的诗句来看,杨贵妃换装隐逃,未死在马嵬坡,颇有蛛丝马迹可寻,关键在当时在场目击被缢杀者,仅高力士一人,而高力士对贵妃疼爱甚深,不忍见其死也,临时命一侍女换穿贵妃之服装,替代其死,也十分可能。

可是接着姜先生却又否定了自己的推测,他先找出新旧《唐书》中玄宗欲改葬杨妃的一段叙述作为根据。为讨论方便,我们且把姜文引录的《旧唐书》的一段文字照录如下:

> 皇("皇"前缺"上"字,笔者注)自蜀还,令中使祭奠,诏令改葬,礼部侍郎李揆曰:"龙武将士诛国忠,以其负国兆乱,今改葬故妃,恐将士疑惧,葬礼未可行。"乃止。上皇密令中使改葬于他所。初瘗时,以紫褥裹之肌肤已坏(重点号为笔者所加),而香囊仍在,内官以献("献"后应有标点,笔者注)上皇视之凄惋,乃令图其形于别殿,朝夕视之。

姜文说:"唐朝白居易《长恨歌》之诗句:'马嵬坡下泥土中,不见玉颜空死处,君臣相顾尽沾衣,东望都门信马归。'证实未曾见有杨妃之尸体。""清朝康熙年间,剧作家洪昇编写《长生殿》之戏曲,其中《改葬》一折,写得更是清楚。""是当时果真找宫女易装代死,事隔五个月,再发掘葬处,应有替死者之骸骨,何以仅见香囊,未见骸骨,这该如何解释?""原来,当时杨贵妃确是被缢杀而死……但她命不该绝,忽又苏醒活了过来,而此时唐明皇及陈玄礼等军士,均已离开马嵬坡逃命去了。在这种情形下,料理她后事的宫女太监,谁会再下毒手,非要置她于死地呢?当然协助她易装逃亡去了,一边以香囊虚应故事地埋葬了事,这样才在后来改葬时,既找不到她的尸体,也找不到替死者的骸骨最合理的

解释。"

以上两种推测,姜先生自有独特的依据,这我们下文再说。首先有两个小问题需要辨明:一是从马嵬事件(756 年 6 月)到玄宗自蜀回京(757 年 11 月),应是一年五个月,而不是"五个月",请姜先生核查一下,恕不注明出处了。其二,姜文引新旧《唐书》的目的,是要证明明皇欲改葬杨贵妃时,在原葬处未见到任何尸体或骸骨。但"比《新唐书》价值高得多"的《旧唐书》明明有"肌肤已坏"四个字,姜先生已经引用,可能是忽略了,但请再仔细看一看。另外补充一条材料:唐郑嵎的《津阳门诗》说:"宫中亲呼高骠骑,潜令改葬太真妃;花肌雪肤不复见,空有香囊和泪滋。"仅看这几句,似乎又可作为杨妃未死于马嵬的证据。但紧接着作者自注道:"时肃宗诏令改葬太真,高力士知其所瘗,在嵬坡驿西北十馀步。当时乘舆匆遽,无复备周身之具,但以紫褥裹之。及改葬之时,皆已朽坏。惟有胸前紫绣香囊中,尚得冰麝香。"① 此处所说"皆已朽坏",与《旧唐书·杨贵妃传》所记"肌肤已坏",意思正同。翁方纲《石洲诗话》卷二:"郑嵎《津阳门诗》只作明皇内苑事实看。"② 可见改葬时杨妃的尸体朽坏,本没有任何疑问。

六

姜先生认为杨贵妃未死于马嵬坡的依据,有《长恨歌》《长生殿》等古典诗歌戏曲作品,更有当代人的小说和影视作品。

姜先生不顾《旧唐书》中"肌肤已坏"的确凿记载,到处去寻找"不见玉颜空死处"的"合理解释",他说:

> 为求觅得一合理解释,我翻查了不少有关杨贵妃的文字数据,最后,在汕头海洋音像总公司录制的《杨贵妃外传》四集录像带中,找到了答案,该电视剧片头注明系根据南宫搏所写《杨贵妃》一书所改编。

> 按南宫搏过去住在香港,为颇具盛名的历史小说家,生前撰写不少历史小说,流传后世,均有相当考证依据才落笔,年长一辈知识分

① [唐]郑嵎:《津阳门诗》《全唐诗》卷五六七,中华书局校点本第 9 册,第 6564 页。
② [清]翁方纲:《石洲诗话》,人民文学出版社 1981 年版,第 74 页。

子均知之。

这才有了杨贵妃死而复生这一"最合理的解释"。

笔者为此查阅了南宫搏的历史小说《杨贵妃》。小说分八卷《杨贵妃》和一卷《外传》两部分，并附有两篇考证文章：一为《杨贵妃：中国历史上最特出的女人》；二为《马嵬事变和杨贵妃生死之谜》。而杨贵妃被缢死后又苏醒的情节载于《外传》中。但作者在《序》中先已说得很明白："在报纸上发表时有'第九卷'，那是传奇，于第九卷之前即已说明，现在作为《外传》。《杨贵妃》的故事似乎应该在马嵬驿结束的。"① 在《外传》的开头部分，作者再次声明："这是历史的小说化，不必去认真。"在第一篇考证文章的末尾，又说："把杨贵妃可能没有死而逃到海外说一说，考一考，事属渺茫无稽，但很有趣。"总之，南宫搏先生从来没有把传说与历史混为一谈，反倒提醒读者，不要把小说历史化。

或许姜先生没有读到南先生的原著。笔者看到的版本是台北时报出版有限公司 1982 年的修订本，很好找的。顺便说一句，在杨贵妃是否做过寿王妃的问题上，南先生引李商隐《骊山有感》后说："这首诗一些也不见好，但却赤裸裸地写出了玄宗皇帝夺取儿媳妇为妻的事实，再道出寿王以后处境的尴尬。""当中国的社会道德律更变之后，有许多'卫道'之士，拼命要否定这一故事，有的人以事实俱在，无可否定，求告和恫吓兼施，命人们不可提及此事。"不知姜先生读到此文，作何感想？

姜先生进一步说："杨贵妃当时未死在马嵬坡这一件事，唐明皇并不知情，所以才会有回来时为之改葬之念头。及后，改葬时发现是一空墓，他不会像《长生殿》戏曲一样，相信高力士'尸解仙去'的荒唐说法，他立即逼问真相，我在大陆出版的陈德来编著的《中国四大美女》一书中，找到下列一段文字……（以下是姜先生的引文，为节省篇幅，略而不录）从这里，我们可以相信，杨贵妃死后复活，先是躲在一附近之古庙中，然后才开始想逃亡，逃亡的路线是走水路向东行，抵达了山东。不向西行，是怕陈玄礼发现也。"读到此处，想起姜先生批评宋敏求"把传

① 南宫搏：《杨贵妃》，台北时报出版有限公司 1982 年修订本，第 3 页，以下引南宫搏《杨贵妃》，分别见第 521、612、609 页，不另出注。

奇故事正式化之用心",不禁哑然。

姜先生说他自己"喜欢凡事追根究底",他说:"杨贵妃离开山东,南下又逃亡到哪里去呢?"他主要引用了中国大陆留日学生姜卓俊发表在"中共的报纸上"的题为"日本有座杨贵妃墓"的短文,以证明杨妃东渡日本之说信之不诬。姜先生未提供此文发表于何处,所以无法核对"版本"。但姜文所引的日本山口县大津郡油谷町"杨贵妃墓"前木牌上的文字说明,却没有"史书上记载""《长恨歌》中也有……词句"等句,与笔者亲眼所见(见本文第一节)有一些不同。其中"史书上记载"数字,可能是翻译上的误差,而提到《长恨歌》的一句,无论如何不应该被删去。而这正是解开"杨贵妃漂流日本传说之秘"的关键所在。

姜先生说:"上述文字说明,与'二尊佛像'之实物,可证明杨贵妃确实未死在马嵬坡,而是逃到了日本。"他还说:"我曾写信至日本的山口县大津郡油谷町五轮塔杨贵妃墓地管理处,希望他们能否提供我一些其他的文字数据,结果信去后,如石沉大海。迄今已半年,犹未收到回信,甚为怅恨。"为此,笔者不揣浅陋,将自己了解到的有限材料抄录于后,以供姜先生参考。

七

对于中国人来说,"杨贵妃漂流日本"的传说,完全是"出口转内销"的产品。

日本流传的杨贵妃故事,可大致分为两个系统,其一便是与山口县"杨贵妃墓"有关的传说。记载这个传说的最早文献是日本后樱町天皇明和三年(1766年)二尊院主持惠学所写的《二尊院由来书》和《杨贵妃传》。《二尊院由来书》说:"唐天宝拾五年七月,玄宗皇帝的爱妃杨贵妃乘空舻舟漂流到唐渡口,不久死去,里人将其埋葬在本寺内……据传,或由于玄宗恋妃心切,与杨妃的灵魂相遇;或由于杨妃托梦给玄宗,玄宗于是便令人制作了弥陀、释迦二尊像和十三重大宝塔,让白马将军陈安渡海东来。"《杨贵妃传》前半部分基本上根据《长恨歌》和《长恨歌传》敷衍,其中引用的《长恨歌》诗句有"天生丽质难自弃,养在深闺人未知""回眸一笑百媚生,六宫粉黛无颜色""三千宠爱在一身"等等。只是在写到马嵬事变后加上了下面一段:"陈玄礼令人救下贵妃,并做了空舻舟,备下几天的干粮。有说她入仙境成了仙女,实际上是漂到了向津县。

她死后被里人埋于本寺。把本朝（即日本，笔者注）称作'蓬莱'或'仙境'，见于中国文献。由于某种因缘，唐朝杨贵妃的骸骨竟不远万里埋于此处，实在不可思议"①云云。

这也就是笔者所见到的"杨贵妃墓"前木牌上所说的"江户时代的文献"。

又据南宫搏《杨贵妃外传·尾声》和渡边龙策《杨贵妃后传》第九、第十章，及加藤蕙《杨贵妃漂着传说之谜》第四章，杨贵妃乘的船在山口登陆以后——

传说之一：杨贵妃海行染病，到日本后不久就死了。

又一说：杨贵妃到日本后，受到隆重的欢迎，和太上皇李隆基尚有音信相通，唐王朝曾把一尊佛像送到日本。

另一说：杨贵妃受到孝谦天皇的礼遇，参与宫廷政务，并协助孝谦女天皇复位。她一直活到奈良朝末年，直到迁都平安京的794年，才在京都去世。

相比之下，杨贵妃为"热天神社大明神化身"之说，历史要久得多，影响也大得多。

日本镰仓（1210—1297年）末期的《溪岚拾叶集》记述："蓬莱宫者热田社是也，杨贵妃者今热田明神是也，此社后有五轮塔婆云云，此塔婆杨贵妃坟墓也。"②

接着，日本南北朝时代（1333—1392年）的《曾我物语》，描写了这样一个故事：唐玄宗在马嵬坡失去杨贵妃后，派方士上天入地，到处寻找贵妃的灵魂，后终于在蓬莱宫太真苑找到，方士持贵妃给的信物玉钗回报玄宗：贵妃乘飞车降落到我朝（即日本，笔者注）尾张国，称为八剑大明神；杨贵妃即热田明神，蓬莱即热田。③

日本后柏原天皇大永三年（1523年）的《云州樋河上天渊记》记云：

① 即本文第八节所说的《二尊院由来书》和《杨贵妃传》小册子，详下文。
② 转引自[日]近藤春雄《〈长恨歌〉〈琵琶行〉研究》，东京明治书院昭和五十六年版，第162页。
③ 转引自《〈长恨歌〉〈琵琶行〉研究》，第161页。

四十五代圣武、四十六代孝谦帝间，李唐玄宗倚仗权威，欲取日本。于时日本大小神祇评议，以热田社神转生杨家而为杨贵妃，乱玄宗之心，懈其夺取日本之志。贵妃果如所托，后遇难于马嵬坡，乘船着尾州智多郡宇津美浦，归于热田。①

日本后奈良天皇天文十二年（1543年）清原宣贤的《长恨歌》《琵琶行》抄本记："一说，此处所谓'蓬莱'，即日本的尾张热田明神。玄宗欲攻取日本，热田明神化作美女以迷玄宗之心。其证据是，此处的'春敲门'就是方士敲门处。"②

日本灵元天皇宽文三年（1663年）刊行的《杨贵妃物语》中的第四节写道：玄宗的使者在蓬莱山找到杨贵妃，劝她尽快回到玄宗身边。此时有夜叉神上前答道："贵妃是热田大明神，来自日本的秋津岛。"他把手中的杖往地上一放，立即变作无数剑山，使者只能空空而返。玄宗让群臣献策，白乐天奏道："安禄山之乱的根本是杨贵妃迷惑了陛下，现在让她留在唐土，乃国之耻也。她既是日本的大明神，一走国家就安定了。"玄宗然之。③

近松门左卫门（1653—1724年）的戏曲作品《弘徽殿鹈羽产家》，写日本第六十五代天皇花山（984—986年）把大臣为光的女儿召入弘徽殿，在"芙蓉帐内"拥"比翼之衾"，和《长恨歌》十分相似。其中第四节也有天皇派人四处寻找灵魂的情节，手下以杨贵妃灵魂来到热田神社蓬莱宫为例，宽慰天皇说弘徽殿的魂魄大概也不会离开日本。④

与近松同时代的另一剧作家纪海音（1663—1743年）的《玄宗皇帝蓬莱鹤》，在同题材作品中最为庞杂，梅妃、哥舒翰、东方朔等人物纷纷登场。作品的第四部分写贵妃被缢死后，东方朔突然骑鹤而来，对玄宗说："杨贵妃原是仙家之女，今与人界缘分已尽，应回归故里……东海中有三座山，叫做蓬莱、方丈、瀛洲，国名大日本，仙人常游于其间，恭祝团圆。"说罢骑鹤飘然而去。玄宗来到日本，逢人便问："蓬莱、方丈、

① 参见［日］远藤实夫《长恨歌研究》，第337页。
② 转引自《〈长恨歌〉〈琵琶行〉研究》，第161页。
③ 《杨贵妃物语》，转引自近藤春雄《〈长恨歌〉〈琵琶行〉研究》，第275～277页。
④ 参见［日］近松门左卫门《弘徽殿鹈羽产家》《〈长恨歌〉〈琵琶行〉研究》，第292～293页。

瀛洲在何处?"当地人答:"此处有一名山,远在国外就能看到,富士的烟雾缭绕其间……秦始皇时派人寻长生不老之药,曾由纪州路入熊路之山"① 等等。

在与山口"杨贵妃墓"和名古屋热田神社有关的传说之外,还有不少零星传说。例如,京都泉涌寺中的观音像,被叫作"杨贵妃像";横滨金泽区有所谓"太真珠帘"被人收藏;和歌山有杨贵妃使用过的澡盆;长崎有她爱睡的枕头②;等等。不一而足。

然而,尽管有以上种种传说,而且有的传说来源相当古老,日本学术界却始终保持十分谨慎和冷静的态度。

早在昭和九年(1934年),远藤实夫就指出"杨贵妃为热天明神化身"是"妄说"③。昭和五十六年(1981年),近藤春雄《〈长恨歌〉〈琵琶行〉研究》指出:所有关于杨妃旅日的传说,都是从《长恨歌》附会而来的。20世纪80年代后半期,当中国大陆、台湾、香港的一些报刊纷纷声称"杨贵妃是旅日华侨"的时候,近江昌司在《每日新闻》上撰文,指出所谓"杨贵妃墓"与历史上的杨贵妃毫无关系。④ 接着,又有加藤蕙的专著《杨贵妃漂着传说之谜》问世,系统地剖析了诸传说的来龙去脉。下面,笔者参考以上诸位先生的成果,并结合自己的体会,谈谈对"杨贵妃旅日"说的看法。

八

笔者与竹村则行先生同访"杨贵妃墓"时,曾在当地得到一本将《二尊院由来书》与《杨贵妃传》合而为一的小册子,封面注明"二尊院所藏",并注明原为"汉文"。但值得注意的是,在小册子的最前部,还印有二尊佛像、五轮塔、十三重塔的照片和"山口县文化财总览"的文字说明。根据"说明",二尊院创建于"延历年中(782—806年)";阿

① [日]纪海音:《玄宗皇帝蓬莱鹤》,转引自《〈长恨歌〉〈琵琶行〉研究》,第295~335页。
② 参见[日]加藤蕙《杨贵妃漂着传说之谜》,东京自由国民社1987年版,第135、136、243页。
③ 参见[日]远藤实夫《长恨歌研究》,东京建设社1934年版,第337页。
④ 参见[日]近江昌司《杨贵妃的漂泊——日本各地的传说和八木氏的由来》,载《每日新闻》(夕刊)1986年10月7日第5版。

弥像右耳内有"文永五年（1268年）八月日"的铭文，当是此像诞生的年代；十三重塔的基础刻有"嘉元四年（1306年）"建造的铭文。唯对五轮塔的年代没有具体说明，但可以肯定与二尊院或佛像有关。总之，文物部门并不认为佛像石塔等与杨贵妃有联系，因为佛像比杨贵妃的时代晚了500年以上。

而名古屋的热田神社，则要早于唐开元。据《东海道名所图会》的明确记载，热天神宫与"春敲门"均建于天武天皇朱鸟元年（686年），大概不会有什么方士在武则天的时候就来此处寻找杨贵妃的灵魂。神社中祭祀的是表示皇位的三种神器之一的剑神，其传说，据日本古籍《东关纪行》《古事记》《日本书记》等，可追溯到垂仁天皇（公元前29—70年）的时代，因与本文无关，故不赘述。只是这些传说提到，剑神后被祭祀于尾张。按尾张氏是日本的一个氏族，5世纪末到6世纪初通过向朝廷大量进贡海产品获宠，后成为天皇的外戚，其封地称"尾张国"。① 但这些传说，都没有提到和杨贵妃有什么联系。

那么，"杨贵妃旅日"之说究竟是怎样产生的呢？

说来巧得很，被称为"杨贵妃墓"的五轮塔旁边，原先有一座杨贵氏之墓。仁孝天皇天保年间（1830—1844年）编撰的《风土注进案》明确记载：皇朝有姓杨贵者之墓，后被讹传为杨贵妃之墓。而"杨贵"，则是因为发音与日本古姓"八木"相同（ヤギ）假借而来，故所谓"杨贵妃墓"实际上是从八木—杨贵—杨贵妃这样讹变而来的。②

至于杨贵妃与热田神社的关系，从上一节抄录的文献已不难看出，是从《长恨歌》说杨妃死后到了蓬莱—名古屋即蓬莱—杨妃到了名古屋这样附会而来的。

众所周知，白居易的《长恨歌》在日本产生了巨大影响。从9世纪的《源氏物语》到近松门左卫门的戏曲，都明显有《长恨歌》的痕迹。日本历代和歌中引用《长恨歌》诗句的作品，多到不胜枚举的程度。无数《长恨歌》的刻本、抄本、讲义和以《长恨歌》为题材的绘画、屏风，

① 参见［日］加藤蕙《杨贵妃漂着传说之谜》，东京自由国民社1987年版，第243页。
② 参见［日］加藤蕙《杨贵妃漂着传说之谜》，东京自由国民社1987年版，第131页，［日］近江昌司《杨贵妃的漂泊——日本各地的传说和八木氏的由来》，又同氏《杨贵氏墓志之研究》，载《日本历史》1965年12月第211号。

更使杨贵妃的故事传遍社会各个角落。民间甚至产生了"杨贵妃信仰",京都泉涌寺的所谓"杨贵妃观音像"就是例证。所谓"杨贵妃墓"与"杨贵妃是热田神社化身"的传说,也正是在这种因《长恨歌》而掀起的"杨贵妃热"的文化背景下产生的。

《长恨歌》:"临邛道士鸿都客,能以精诚致魂魄。为感君王辗转恩,遂教方士殷勤觅。排空驭气奔如电,升天入地求之遍。上穷碧落下黄泉,两处茫茫皆不见。忽闻海上有仙山,山在虚无飘渺间。楼阁玲珑五云起,其中绰约多仙子,中有一人字太真,雪肤花貌参差是。""含情凝睇谢君王,一别音容两渺茫,昭阳殿里恩爱绝,蓬莱宫中日月长。"这样的描写,自然给古人留下了驰骋想象的余地。人们幻想,美丽的杨贵妃的灵魂到了蓬莱仙岛,甚至想象杨贵妃并没有死,于是《长恨歌》的故事便不断被人作着"续篇"。日本流传的杨贵妃故事,正是这种心态的反映。

那么,日本的热田神社为什么被称作"蓬莱"呢?这就又牵涉到"徐福东渡"的故事。

《史记》卷六《秦始皇本纪》:秦始皇二十八年(公元前219年)"齐人徐市(即徐福,引者注)等上书,言海中有三神山,名曰蓬莱、方丈、瀛洲,仙人居之,请得斋戒,与童男女求之。于是遣徐市发童男女数千人,入海求仙人。"又《正义》引《括地志》:"亶洲在东海中,秦始皇使徐福将童男女入海求仙人,止在此洲。共数万家,至今洲上有人至会稽市易者。"① 这里只说徐福入海求"蓬莱",并未说"蓬莱"就是日本。但说在"东海中",又说"至会稽市易",与日本的地理位置大体相当。

到中日文化交流的第一个黄金季节的唐代,称日本为"蓬莱"的说法盛行起来。《全唐诗》卷七百七十二有朝衡《衔命使本国》诗:"衔命将辞国,非才忝侍臣。天中恋名主,海外忆慈亲。伏奏违金阙,骈骖去玉津。蓬莱乡路远,若木故园邻。西望怀恩日,东归感义辰。平生一宝剑,留赠结交人。"② 作者为"朝衡",又写作"晁衡",即日本人阿倍仲麻吕,日文《古今和歌集传》在《仲麻吕传》下引此诗。诗中"明主"当指玄宗,"蓬莱乡路"即指日本。又,李白《哭晁衡》诗:"日本晁卿辞

① [汉]司马迁:《史记》卷一,中华书局校点本第1册,第247~248页。
② [清]彭定求等:《全唐诗》卷七百七十二,中华书局校点本1960年版,第11册,第8375页。

帝都，征帆一片绕蓬壶；明月不归沉碧海，白云愁色满苍梧。"① 也说日本即蓬莱。

到五代后周的《义楚六帖》卷二十一"国城州市部第四十三"，更明确说：

> 日本国亦名倭国，东海中，秦时徐福将五百童男五百童女止此国也。今人物一如长安。又显德五年岁在戊午，有日本国传瑜伽大教弘顺大师赐紫宽辅又云：本国都城南五百里有金峰山……又东北千余里有山，名富士，亦名蓬莱。其山峻，三面是海，一朵上耸，顶有火烟，日中，上有诸宝流下，夜即却上。常闻音乐。徐福止此，谓蓬莱。至今子孙皆曰秦氏。②

宋代欧阳修《日本刀歌》："传闻其国居大岛，土壤沃饶风俗好；其先徐福诈秦民，采药淹留卯童老。"③ 也说徐福所到的"蓬莱"就是日本。

明乎此，就不难想象"杨贵妃旅日"之说被附会出来的真相了。关键在于，有人把《长恨歌》的描写当真了：既然杨贵妃的灵魂到了蓬莱，而蓬莱在日本，杨贵妃当然就到了日本。清赵翼《瓯北诗话》在论到《长恨歌》后半部分时说："惟方士访至蓬莱，得妃密语，归报上皇一节，此盖时俗讹传，本非事实……俚俗传闻，易于耸听，香山竟为诗以实之，遂成千古耳。"④ 可知自古以来，把《长恨歌》当真的人不少。例如，《长恨歌》中有"辗转蛾眉马前死"，就有了"太真血染马蹄尽"（唐李益《过马嵬二首》其一），就有了《马践杨妃》戏文。⑤ 如果有人"追根究底"，考证出杨贵妃是被马踏死的，也不是什么稀奇事。

其实《长恨歌》是地道的文学作品，白居易本人确信杨妃已死于马嵬，而根本不相信什么"方士""蓬莱"。他的《胡旋女》诗说："杨妃胡旋惑君心，死弃马嵬念更深。"《海漫漫》诗说：

① 安旗：《李太白全集编年注释》（中），巴蜀书社1990年版，第1135页。
② ［后周］义楚：《义楚六帖》，九州大学文学部藏宽文（1661—1673）和刻本，第5页。
③ ［宋］欧阳修：《欧阳文忠公全集》卷五十四，乾隆十七年刻本，第6页。
④ ［清］赵翼：《瓯北诗话》，转引自陈友琴编《古典文学研究资料汇编·白居易卷》，中华书局1962年版，第314页。
⑤ 南戏：《宦门子弟错立身》中有《马践杨妃》的戏文名目。

> 海漫漫,直下无底旁无边,云涛烟浪最深处,人传中有三神山,山上多生不死药,服之羽化为天仙。秦皇汉武信此语,方士年年采药去,蓬莱今古但闻名,烟水茫茫无觅处。海漫漫,风浩浩,眼穿不见蓬莱岛,不见蓬莱不敢归,童男卯女舟中老。徐福文成多诳诞,上元太一虚祈祷,君看骊山顶上茂陵头,毕竟悲风吹蔓草。何况玄元圣祖五千言,不言药,不言仙,不言白日升青天。①

既然根本不相信"蓬莱",可见《长恨歌》中的描写,完全是另有所指了。其实《海漫漫》不仅仅是批评秦皇汉武。唐玄宗一生好道,比秦皇汉武犹有过之。在明皇的影响下,杨贵妃也好道。唐禁苑中就有蓬莱宫、蓬莱殿、蓬莱池、蓬莱山。进入蓬莱,是道家追求的最高目标,所以才有杨贵妃是蓬莱仙子的传说。不难想象,《长恨歌》及其《传》中写贵妃死后成仙的一段,无非是一种"讽谕"罢了。然而却被人当成是歌颂生死不逾的爱情,实在是白居易和陈鸿所始料不及的。这是题外话,不赘。

但姜先生却说,《长恨歌》"完全是纪实的",其后面的一段"皆依方士所见事实所写",并且说:"四十年前,日本片《罗生门》中有'巫婆',四十年后,美国片《第六感生死恋》中有'灵媒',我们既可以接受它们,为什么对唐明皇因思念未死的杨贵妃,究竟落于何方,请方士上天下地觅芳踪这件事,还有所怀疑呢?"他在文章的最后,声称是依据新旧《唐书》、南宫博之《杨贵妃》《长恨歌》《长生殿》及姜卓俊的短文等,为读者列了一张杨贵妃死而复生的"大事记"和"逃亡图"。有兴趣的读者,不妨读读姜先生的原文。有道是奇文共欣赏,疑义相与析。

姜先生的"考证"文章,似乎是想给读者开一个不大不小的国际玩笑。要真是这样,那他的目的算是达到了。笔者于酷暑之中,搜、捡、抠、求、编、连、缀、补,到头来却被耍了一场。然而转念思之,杨贵妃是否做过寿王妃、是否曾漂流到日本,毕竟是两个严肃的学术问题。笔者重新进行了一番探讨,对于学术研究也还是有益的吧?想到此处,才稍觉安心。

期待着姜先生和读者的批评。

① 朱金城:《白居易集笺校》卷三,上海古籍出版社 1988 年版,第 162、149 页。

附记：本文完成于 1995 年，曾得到竹村则行先生大力协助，包括提供数据和校阅初稿等。又，有关日语的文献资料，还曾向文学部助手静永健君请教。在此一并致谢。文中的错误，或对姜先生有不恭之处，由我个人负责。

张养浩和他的散曲

一

张养浩（1270—1329），字希孟，号云庄，元朝济南人。他的父亲做过官，后来当商人，经常用自己的钱财周济别人，给养浩留下深刻印象。张养浩小时候读书很用功，"年方七岁，读书不辍，父母忧其过勤而止之。养浩昼则默诵，夜则闭户，张灯窃读"①。他成年后回忆说："余时眆冠，儒雅是慕，维《诗》维《书》，靡旦靡暮。"②他二十岁时就博通经史，被山东按察使焦遂荐为东平学正。后来他献书给平章政事不忽木，受到重视，被辟为礼部令史，不久选授堂邑县尹，正式开始了他的仕途生活。

青年时期的张养浩有着宏伟的政治抱负。他归隐之后，曾经谈到自己出仕的原因是"亲实命之，弗荷恒惧"（《寿子》）。这方面的原因也是有的。然而更重要的是，他想通过做官来施展自己的抱负，他说自己是"幼思弓剑驱千骑，老爱琴书占一床"③。他回忆自己的同宗祖先说："凡吾之胄，皆时之纽"（《寿子》），是引以为豪的。

为了实现自己的政治抱负，张养浩做了极大的努力。任堂邑县尹期间，他一方面整顿社会秩序，严惩不法的坏人，另一方面赦免被生活所迫而为盗的穷苦百姓，受到广大群众的爱戴。他为官清廉，不受贿赂；举贤任能，不记私怨。他一生经历了世祖、成宗、武宗、仁宗、英宗、泰定帝和文宗数朝，曾经先后数次冒着风险向皇帝进谏改革弊政。第一次是在武宗至大二年（1309年），养浩四十岁任监察御史时，言立尚书省不便。

① ［明］宋濂等：《元史》列传第六十二《张养浩传》，中华书局校点本。以下叙述张养浩生平，除特别注出者外，均依据《元史·张养浩传》。
② 张养浩：《寿子》诗，《归田类稿》，《四库全书》本，卷十四。
③ 张养浩：《翠阴亭落成》，［清］顾嗣立：《元诗选》丙集。

"既立,又言变法乱政,将祸天下。台臣抑而不闻。"次年,养浩奋笔疾书,写成万余言的《上时政书》,历数朝政混乱的种种表现,激烈地抨击了当朝权贵,"为当国者不能容",不久便被罢职。后来尚书省被撤销,张养浩才被重新起用。英宗至治元年(1321年),养浩由礼部尚书迁为中书舍参议,他再次上疏,劝阻英宗在宫内修建"灯山",又几乎触怒皇帝危及自身。张养浩终于意识到,想要通过做官来实现自己的抱负是不可能的。于是,同年秋天,他以"父老归养"为名,辞官归田了。第二年,朝廷召他为太子詹事丞,他刚到京城又托疾还家了。此后,朝廷又多次征召,他都没有应召,一直过了八九年"休居自适"的生活。

"父老归养",只不过是张养浩的托词而已。在归田七年之后,他在一首诗中说了真话:"自言微亲老,亦欲谢纠纷。从仕非不佳,其奈多掣肘。"① 归田之后,他终日寄傲林泉,纵恃诗酒。所谓"青山劝酒,白云伴睡,明月催诗"② 是他这一时期生活景象的真实写照。

然而,张养浩并没有在诗酒中沉醉,他是一个"身游物外,心切救民"(李贽语)的隐者。他在生命最后的几个月,获得了与大禹、后稷并称的美誉。元文宗天历二年(1329年)陕西大旱,朝廷钦命张养浩为救灾特使赴陕,时张养浩已年愈六十,完全可以再次推托,不受任命,安度晚年。但他未做任何推辞:"既闻命,即散其家之所有与乡里贫乏者,登车就道。"③ 在陕西几个月的时间里,他"终日无少怠",竟劳瘁而死。张养浩去世,灾区百姓"哀之如失父母"。《新元史》本传评价他说:

> 张养浩以道事君,自度不能行其志,屡征不起。及闻陕西灾,投袂赴之,甘以身殉。孟子有言:"禹思天下有溺者,犹己溺之;稷思天下有饥者,犹己饥之。"推希孟之用心,其庶几禹、稷乎!④

柯劭忞把张养浩比拟成大禹、后稷一类人物,这个评价不可谓不高。

① 张养浩:《郊居许敬臣廉使见过》,《归田类稿》卷十六。
② 张养浩:【中吕·普天乐】《辞参议还家》,参见隋树森编《全元散曲》卷二。本文所引张养浩散曲,除了特别注出者外,均据《全元散曲》,以下不再注出。
③ 《元史·张养浩传》。
④ [清]柯劭忞:《新元史》卷九十九《张养浩传》。

二

　　张养浩是封建社会中难得的良吏，又是一位优秀的散曲作家。隋树森《全元散曲》卷二辑录他小令一百六十一首，套数二首。这个数目，仅次于张可久和乔吉，在元代居第三位。他的散曲集题为《云庄休居自适小乐府》。《全元散曲》中所辑的作品，除九首小令外，全都出自这个集子。

　　表面看来，《云庄休居自适小乐府》的题材以描写作者"寄傲林泉，放纵山水"的田园生活为主，然而细细品嚼，我们就会发现，这些看似"欢乐无涯"的字里行间，其实浸透着作者许多难言之隐。

　　翻开作品，跃入眼帘的，首先是为数众多的怀古曲。这类作品，通过对历史的感怀，不但真实地写出作者归隐的原因，而且隐隐透露出他壮志未酬、欲罢不能的苦闷心境。先看下面两首：

　　　　班定远飘玉关，楚灵均憔悴江干，李斯有黄犬悲，陆机有华亭叹，张柬之老来遭难，把个苏子瞻长流了四五番。因此上功名意懒。（【双调·沉醉东风】）

　　　　晁错原无罪，和衣东市中，利和名爱把人般弄。付能刊刻成些事功，却又早遭逢著祸凶。不见了形踪，因此上向鹊华庄把白云种。（【双调·庆东原】）

　　从先秦至宋，作者为我们开出一长串名单，他们都是无辜受诛或无罪遭祸的悲剧人物。作者说，他"自古及今"，"看了些荣枯，经了些成败"（【中吕·普天乐】），这些人"用了无穷的气力，使了无穷的见识，费了无限的心机，几个得全身？"（【双调·庆东原】）同历史上的志士仁人一样，张养浩自己也曾经受过迫害。他的一组【中吕·朱履曲】，形象地描写了自己做官时栗栗危惧的心境，其中的一首说：

　　　　正胶漆当思勇退，到参商才说归期，只恐范蠡、张良笑人痴。神着胸登要路，睁着眼履危机，直到那其间谁救你！

　　这就是"黑箱"时代做官的痛苦体验。要想清白地立于天地之间，就得终日提防不测之祸、不虞之灾。以此看来，还是走范蠡、张良泛舟江

湖、挂冠归隐的道路吧!

通过感怀历史,写出自己归隐的原因和决心,是张养浩怀古曲的主要内容。但是,一个同情人民疾苦的作家,一个有抱负的廉吏,要长期与世隔绝,心安理得地过田园生活,是难以想象的。事实上,张养浩矛盾过,动摇过。这种思想上的反复,在他的散曲中也有表现,如【双调·沽美酒兼太平令】:

> 在官时只说闲,得闲也又思官,直到教人做样看。从前的试观,那一个不遇灾难?楚大夫行吟泽畔,伍将军血污衣冠,乌江岸消磨了好汉,咸阳市干休了丞相。这几个百般,要安,不安,怎如俺五柳庄逍遥散诞。

一方面,官场的污浊与危险作者深有体验;另一方面,只有在其位才能谋其政,为百姓做点好事,以达到心里安宁。所以,作者才有"在官时只说闲,得闲也又思官"的自相矛盾。不过,回头看看先辈的悲剧下场,只能无奈地选择"逍遥散诞"。

元代散曲作者多在作品中提到东晋隐士陶潜,将其奉为行动的楷模。然而真正在生活经历、思想感情诸方面同陶渊明相近的,还是张养浩。他们本来都不太想做官:一个是"少无适俗韵,性本爱丘山"(《归园田居》),一个是"平生原自喜山林"(【双调·水仙子】)。二人都是受亲老嘱托而走上仕途:陶潜说"亲故多劝余为长史"(《归去来兮辞序》),张养浩说"曩者奔尘为悦亲"(《寄省议王继学诸友自和》)。后来二人毅然弃官归隐也都基于对官场黑暗的认识:一个是"识迷途其来远,觉今是而昨非"(《归去来兮辞》),一个是"疏狂迂阔拙又痴,今日才回味"(【中吕·朝天曲】)。陶潜说:"密网裁而鱼骇,宏罗制而鸟惊,彼达人之善觉,乃逃禄而归耕。"(《感士不遇赋》)张养浩对此亦有亲身体验,可以说他是陶诗的最好知音。正因为他们二人这许多相似的经历,所以二人的作品才有许多神似之处。

官场生活忧心忡忡,备受束缚,所以一旦摆脱了这种生活,回到田园,心情就特别舒畅。张养浩有许多作品描写他对官场、名利的厌恶和对田园生活的热烈向往。"也曾附凤与攀鳞,今日省,花鸟一般春。"(【中吕·喜春来】)他像挣脱牢笼的小鸟,无拘无束展翅飞翔。在作者的笔

下，人与自然那种和谐亲切和牧歌式的静谧悠闲，成为基本音调。在作者的笔下，山清水秀，天高地阔，风清月明，大自然的一切，都显得那么亲切可爱。请看以下三首【双调·落梅引】：

野水明于月，沙鸥闲似云，喜村深地偏人静。带烟霞半山斜照影，都变做满川诗兴。

流水高低涧，断云远近山，爱园林翠红相间。对诗人怎不教天破悭，四周围水云无限。

入室琴书伴，出门山水围，别人不能够尽皆如意。每日乐陶陶辋川图画里，与安期羡门何异？

元代散曲作家普遍以自然景物、山水花鸟、四时节令为题，这当然不是一件偶然的事情，它是知识分子身受异族统治者打压而深感进身无路的曲折反映。而作品中的自然景物，都只不过是作者抒发主观感受的手段。张养浩的作品也是如此，并且他所抒发的感情，已经突破了一般汉族文人那种怀才不遇的牢骚。他美化自然景物，赞美田园生活，实际上是经历了宦海沉浮之后，对黑暗官场的否定。一般来说，在这类作品中，作者往往用幽雅的田园景色衬托自己自在舒畅的心情。但也有少数作品，对物自叹，情绪低沉，【双调·殿前欢·对菊自叹】就很有代表性：

可怜秋，一帘疏雨暗西楼。黄花零落重阳后，减尽风流。对黄花人自羞，花依旧，人比黄花瘦。问花不语，花替人愁。

这首作品，明写菊，暗写人；明为菊花零落伤感，实写作者自己的忧虑、愁苦。作者不甘在诗酒中沉醉，但一想起难以避免的悲剧下场，又不寒而栗，望而却步。谁能为作者指明行径？"问花不语，花替人愁"，作品反映的，正是作者那种上下两难、进退维谷的矛盾心境。这首小令的风格，从一贯的明白畅达而变为曲折、含蓄，虽说是曲，倒很有词的味道，很适合表现作者苦闷、彷徨的心理状态。这类作品虽然不多，却是真实地反映了作者的思想，表现出他散曲作品的另一种风格，值得重视。

《云庄乐府》中还有一些作品，是标明作者洁身自好，不与统治者同流合污的，也很值得一读。在这类作品中，作者常常采用比兴手法，以物

喻人，把自然人格化。如：

> 玉香毬，花中无物比风流，芳姿夺尽人间秀。冰雪堪羞，翠帏中分外幽。(《玉香毬花》)
> 想人间是有花开，谁似他幽闲洁白。亭亭玉立幽轩外，别是个清凉境界。(《咏玉簪》)
> 此花，甚佳，淡秋色东篱下，人间凡卉不似他，倒傲得风霜怕。(《秋就咏水仙妆白菊花》)

很显然，这是作者以玉香球花、玉簪、白菊花自喻。此外，作者还在一组【山坡羊】曲中，采取发议论的方式，直述自己对世事的看法。作者认为，人生在世，不应该干不道德的事情，不要投机取巧、阿谀奉承、陷害他人；不要贪图高官厚禄、金钱美玉；也不要一有了钱就欺负穷人；做人要忠诚老实，当官要清廉正直，要能与人方便、救人危难，在世间留一个美名。不妨选出其中的两首看看：

> 休学谄佞，休学奔竞，休学说谎言无信。貌相迎，不实诚，纵然富贵皆侥幸，神恶鬼嫌人又憎。官，待怎生；钱，待怎生？
> 金银盈溢，于身无益，争如长把人周济？落便宜，是得便宜，世人岂解天公意？毒害到头伤了自己。金，也笑你；银，也笑你。

作者深切地认识到，不是外在的轩冕荣华、功名利禄，而是内在的人格才是最宝贵的东西。张养浩的人格魅力跃然纸上。

三

散曲这种形式起于民间，本来，它是可以用来表现人民群众喜怒哀乐的思想感情的。明代左金润也说，散曲应该是对《诗经》中"国风"精神的继承（左金润《〈云庄乐府〉后记》）。但是在文人手中，用它来表现民生疾苦的作品简直寥寥无几。伟大的现实主义戏剧家关汉卿能够写出《窦娥冤》那样驰名世界的悲剧，而他的散曲作品，却也多是些风花雪月、男欢女爱之辞，充其量抒发一下个人不得志的牢骚。正因为如此，张养浩在他生命弥留的最后几个月里，在"夜则祷于天，昼则出赈饥民"

的百忙之中所写出的为数不多的现实主义作品,就越发显得宝贵。

他赴陕西救灾途经潼关时所写的【山坡羊·潼关怀古】,是历来被人们所称赞的优秀作品:

峰峦如聚,波涛如怒,山河表里潼关路。望西都,意踌躇,伤心秦汉经行处,宫阙万间都做了土。兴,百姓苦;亡,百姓苦。

头三句写景,紧接着很自然地点出长安,透出主题:秦亡汉兴,隋灭唐继,封建王朝的兴替已经在这里重复过多次,然而广大人民群众却从来也没有改变过他们受苦受难的悲惨命运。兴,百姓苦;亡,百姓也苦。短短几句,写得极为沉痛。在艺术上,它意境开阔、气势雄伟,情和景达到高度的融合,淋漓尽致,读来令人低徊不已。这支曲子确实是元代散曲中难得的佳作。

关中数年大旱,灾民到了互相吞噬的地步,雨水成了人们日夜盼望的救命甘露。在赴任途中和任职期间,张养浩常常和灾民一起到庙中求雨,有时竟"泣拜不能起",所以一旦天降喜雨,他那欢喜的心情是可想而知的。【得胜令·四月一日喜雨】写道:

万象欲焦枯,一雨足沾濡,天地迥生意,风云起壮图。农夫,舞破蓑衣绿;和余,欢喜的无是处。

但是,我们的诗人高兴得太早了。流民在途,饿殍累累,人间的万般困苦,岂是天公所能解救的?他的套曲【南吕一枝花·咏喜雨】写同样的内容,而表达的思想却深沉得多了:

用尽我为民为国心,祈下些值玉值金雨。数年空盼望,一旦遂沾濡,唤省焦枯。喜万象春如故,恨流民尚在途,留不住都弃业抛家,当不的也背乡离土。

【梁州】恨不的把野草翻腾做菽粟,澄河沙都变化做金珠,直使千门万户家豪富,我也不枉了受天禄。眼觑着灾伤教我没是处,只落的雪满头颅。

作者并不是不知道，野草是不会变成菽粟的，河沙也不会成为金珠。但是，连续数年大旱，即使倾五湖四海之水，把世界浇个透湿，粮食岂能须臾而生？于是情不自禁地喊出："恨不的把野草翻腾做菽粟，澄河沙都变化做金珠，使千门万户家豪富"，这呼喊震人心肺，今天读来，我们仍然会被作者的满腔激情所打动。

张养浩为拯救灾民呕心沥血，博得了百姓的赞扬，可他自己却想得更深更多。请看下面三首【中吕·喜春来】：

亲登华岳悲哀雨，自舍资财拯救民，满城都道好官人，还自哂，比颜御史费精坤。

路逢饿殍须亲问，道遇流民必细询，满城都道好官人，还自哂，只落的白发满头新。

乡村良善全生命，廛市凶顽破胆心，满城都道好官人，还自哂，未戮乱朝臣。

我们知道，诗人的功名思想曾经是很重的，他在归隐之后还说过："但得一个美名留在世间，心，也得安；身，也得安。"（【山坡羊】）现在，全陕一片赞誉之声，他应该心满意足了吧？可是此时此刻，酸甜苦辣，千头万绪，却一齐涌上作者的心头。"颜御史"指唐代颜真卿，他是著名的书法家，也是古代难得的廉吏贤臣。他在监察御史任上的时候，因平反冤狱，使干旱多时的西北一带降下大雨，百姓称为"御史雨"。第一首曲子，作者以"颜御史"自比，自谓犹有过之。第二首，作者写自己的辛劳落得了一个好名声，但换来的却是满头白发。第三首末句"乱朝臣"并非泛泛而谈，一定是有所指的。把自然灾害与"乱朝臣"相提并论，可见陕西的旱灾也定有人祸的成分。张养浩坚决解职归隐，和这"乱朝臣"有关也未可知。在元代，皇帝派下来"问民疾苦"的钦差们常常以"扶困救灾"之名行搜刮民脂民膏之实。当时的民歌唱道："九重丹诏颁恩至，万两黄金奉使回"，"奉使来时惊天动地，奉使去时乌天黑地，官吏都欢天喜地，百姓却啼天哭地"。[①] 张养浩的作为，同这些贪官污吏们形成了鲜明的对照。即使如此，他也没有陶醉在"满城都道好官人"

① ［元］陶宗仪《辍耕录》卷十九，《四部丛刊》三编本。

的一片赞誉声中，而是用"还自哂"三个字，使以上三首曲子的基调来了一个大转折。个人名誉再"好"，但眼前是旱魃肆虐、饿殍满野、廛市凶顽，而自己一头白发，两袖清风，束手无策，苦笑连声，奈何奈何！作者境界之高，即使放在今天，也令人感佩万端！

张养浩最终死在了救灾之任上。他的人格和诗品、曲品，却并没有得到后来者的充分认识。这就是笔者草成这篇短文的原因。

韩愈《送穷文》与驱傩、祀灶风俗

一

《送穷文》写于唐宪宗元和六年春,时韩愈45岁,任河南令。

韩愈在经历了一番坎坷之后,终于官运亨通。35岁那年,韩愈被擢为四门博士,翌年又拜监察御史。虽然不久被贬阳山令,但元和三年被召还国子博士,分司东都,改真博士,升河南令。然而,《送穷文》却把作者一肚皮的牢骚发泄得淋漓尽致。文章借"主人"与"穷鬼"的对话,表白自己四十余年智穷、学穷、文穷、命穷、交穷,恳请"五穷鬼"离去。岂知"退之送穷穷不去"①,"五鬼"非但无意远离,反而"抵掌顿脚,失笑相顾",表示"虽遭斥逐,不忍子疏";"主人于是垂头丧气,上手称谢","延之上座"。自嘲的笔调,戏剧性的对白,诙谐的风格,奠定了《送穷文》的文学成就并使之产生了深远的影响。

韩愈死后三十年,其友人段文昌之子成式便撰《留穷辞》,与韩文一送一留,"反之胜也"。五年后,成式复作《送穷祝》(一名《送穷文》)。"唐宣宗时,有文士王振自称'紫逻山人',有《送穷辞》一篇,引韩吏部为说,其文意亦工。"② 北宋王令亦有《送穷文》,言"在昔有唐,贤曰韩公;立尔名字,俾传无穷"云。金李遹《送穷》诗说:"昔年曾作《送穷》诗,接柳离恨拟退之。"明谢榛《四溟诗话》卷四记:"正月晦日,侍晋川园亭,因韩退之、段成式曾于是日皆作《送穷文》,予赋《留穷诗》,以述其志。"如此等等,不暇备举。

韩愈一生三贬二迁,几经沉浮,终于吏部侍郎。这与许多文人相比,算是幸运的。然而他的牢骚怪话,却说得最多。金王若虚云:"韩退之不

① [宋]陈与义:《寄若拙弟兼呈二十家叔》诗,《简斋集》卷七,清武英殿聚珍版丛书本。

② [宋]洪迈:《容斋随笔》,京华出版社2003年版,第593页。

善处穷,哀号之语,见于文字,世多讥之。然此亦人之至情,未足深怪。至《潮州谢表》,以东封之事迎宪宗,是则罪之大者矣。封禅,忠臣之所讳也。退之不忍须臾之穷,遂为此谀悦之计,高自称誉,其铺张歌诵之能而不少让。盖冀幸上之一动,则可怜之态不得不至于此,其不及欧苏远矣。"① 其对韩愈的谴责之意,溢于言表。

其实,发牢骚不见得是坏事。《离骚》是屈原发牢骚,《史记》是司马迁发牢骚。若文人安于现状,不发牢骚,便没有文学。当然,与屈原、司马迁相比,韩愈仅遭逢了"须臾之穷"。但倘若他忍气吞声,也便没有韩愈。清人林云铭说得好:《送穷文》"总因仕路淹蹇,抒出一肚皮孤愤耳""末段纯是自解,占却许多地步。觉得世界中利禄贵显,一文不值。茫茫大地,只有五个穷鬼,是毕生知己,无限得力。能使古往今来不得志之士,一齐破涕为笑,岂不快绝!"② 《送穷文》之所以使众多文人产生共鸣,大抵在乎此。"非诗能穷人,穷者诗乃工。"(苏轼《赠惠勤》诗)"第天畀文士,例多命穷,而措大不能忘其愁思之声与怨刺之言耳。"③ 韩愈散文的艺术魅力大抵在乎此。

<center>二</center>

旧说多以韩愈《送穷文》与杨雄《逐贫赋》类举,唯王若虚指出二者之不同:"退之《送穷文》,以鬼为主名,故可问答往复。杨子云《逐贫赋》但云呼贫,与语贫曰唯唯,恐未妥也。"④ 但这仍只说到表面。实际上,《送穷文》设人鬼问答,是基于唐代民间"送穷"仪式而加以衍发、创作的。

宋魏仲举刊《五百家注昌黎文集》引洪兴祖注云:"予尝见《文宗备问》云:颛顼高辛时,宫中生一子,不着完衣,宫中号为'穷子'。其后正月晦死,宫中葬之,相谓曰:'今日送却穷子。'自尔相承送之。"又唐《四时宝鉴》云:"高阳氏子,好衣弊食糜,正月晦巷死。世作靡弃破衣,是日祝于巷曰:除贫也。"洪氏以为此即《送穷文》所本。按《荆楚岁时

① [金] 王若虚:《滹南遗老集》卷二十九,《四部丛刊》影印旧抄本。
② [清] 林云铭:《韩文评语》卷八,转引自张清华《韩愈诗文评注》,中州古籍出版社1991年版,第250页。
③ [明] 何孟春:《馀冬诗话》卷上,明刻本。
④ [金] 王若虚:《滹南遗老集》卷三十四。

记》:"晦日送穷。"杜公瞻注:"按《金谷园记》云,高阳氏子瘦约,好衣敝食糜。人作新衣与之,即破裂,以火烧穿着之,宫中号曰'穷子'。正月晦日巷死。今日作糜,弃破衣。是日祀于巷,曰'送穷鬼'。"① 杜注所引较《文宗备问》二书早而详,当为韩文所本。

唐于正月晦日送穷之俗,当时诗文中或有记之,但多语焉不详。如姚合《晦日送穷》诗云:"年年到此日,沥酒拜街中。万户千门看,无人不送穷。"此诗与杜注"祀于巷"相合,云"万户千门"者,可见送穷风俗之盛。李郢《正月晦日书事》云:"诗书奴婢晨占鹏,盐米妻儿夜送穷。"记送穷仅在夜间进行。幸段成式《送穷文》尚存,与韩文相互参证,可窥知唐代送穷风俗之概况。段文云:

> 予大中八年作《留穷辞》,词人谓予辞反之胜也。至十三年客汉上,复作《送穷祝》。是年正之晦,童稚戏为送穷船。判筒而槽,比箨而间,细枲缠幅楮,饰木偶,家督被酒,请禳穷,将酹地歌舞。予谓穷曰……②

以下尚有主人对穷鬼所言,不具引。据韩文,送穷时要"结柳作车,缚草为船",段文亦有"送穷船",二者可互为印证。虽段文言"童稚戏"云,然所戏必模仿乡俗无疑。段文未提"作车",但言"比箨而间"者,显系陆地行走,非车不可。结合《荆楚岁时记》注及姚合诗推测,唐时送穷,各家先将以木偶装饰成的"穷鬼"请出家门,于巷中祝祷一番,再用牛车载之河边,请上船去,送往他方。韩文言主人"三揖穷鬼",可见这"穷鬼"必有偶像,段文"饰木偶"可补韩文之阙。韩文、段文均记主人(予)对"穷鬼"所言,实在是对民间送穷时所念咒辞祝语的改造而已。韩文独出心裁,杜撰出"穷鬼"对白,使文章波澜陡起,妙趣横生,则为段文所不及矣。宋王令《送穷文》全仿韩文,设穷鬼答词,更显示出送穷仪式所具有的扮演性质和代言体的文体特点。

唐陈惟岳画有《送穷图》,宋董逌《广川画跋》云:"其画穷女,形露浈溇,作伶仃态,束刍人立,曳薪船行,绳引鞔鞴,帆系桴双,裹以纤

① [南朝梁]宗懔:《荆楚岁时记》,宋金龙校,山西人民出版社1987年版,第30页。
② 见《全唐文》卷七八七。

缆，荐之醳醾，周遍室居，开门送之。又为富女，作婪嫫象，裁槭为衣，镂木为质，载之舲舰，饰以缨络。主人当户，返导却行。引阶升堂，拜献惟谨。"① 此画题"送穷"，又兼迎富。贫为草束，富为木镂。且二鬼均为女形，值得注意。段文言送穷须以"歌舞"，此言"作伶仃态""曳薪船行"云云，可见当时舞姿。又言"引阶生堂，拜献惟谨"，与韩文"上手称谢""延之上座"相类。但韩文系送穷不得而留之，此为二者不同处。唐时送穷颇富戏剧性，于此可见。

唐以后，送穷风俗一直在民间流行。宋人《临江仙》词云："正月月夕尽，芭蕉船一只。灯盏两只明辉辉，内里更有筵席。奉劝郎君小娘子，饱吃莫形迹。每年只有今日日，愿我做来称意。奉劝郎君小娘子，空去送穷鬼，空去送穷鬼。"② 此言送穷为晚间，与李郢诗"夜送穷"相合。又言"芭蕉船"者，当为南方之地。而"穷鬼"显为一男一女，恐从"社公社母"而来，详后文。宋代还有正月六日送穷之俗，陈元靓《岁时广记》引《岁时杂记》："人日前一日，扫聚粪帚。人未行时，以煎饼七枚覆其上，弃之通衢以送穷。"③ 可见"送穷"尽可因时地而宜，不拘于一。

明陈耀文《天中记》卷四："穷九：池阳风俗，以正月二十九日为穷九，扫除屋室尘秽投之水中，谓之送穷。"按"穷九"即"穷鬼"，"九"为"鬼"，孙作云、于省吾先生早已指出。④ 佛经有"鬼子母"，亦曰"九子母"；周时"九侯"一作"鬼侯"，均可证。一般人不知九即鬼，遂将晦日送穷提前至二十九，以应"送穷"之说。

明清时期，各地送穷风俗虽异，但多少仍存有唐宋旧俗的遗迹。在山西朔州，正月初五"俗称破五，以彩纸剪作裙衫，装女子形，于五更送之街头，曰'送穷媳妇出门'。"⑤ 这和唐《送穷图》女性贫鬼一脉相承。山西临潼也"以正月五日为送穷节，家家剪纸人，送之门外而掷之。是日人人必饱食，谓之填五穷。"⑥ "人人必饱食"与宋词"饱食莫形迹"

① ［宋］董逌：《广川画跋》卷三，清十万卷楼藏书本。
② ［宋］陈元靓：《岁时广记》卷十三，清十万卷楼藏书本。
③ 参见《岁时广记》卷九。
④ 参见《孙作云文集》四（河南大学出版社2003年版）、于省吾《甲骨文字释林》"释宄"条。
⑤ 参见《古今图书集成》"历象汇编""岁功典"引山西志书。
⑥ 胡朴安：《中华全国风俗志》山西部分。

相承，折射出广大群众食不裹腹的悲惨现实。此言"五穷"者，亦源于韩愈《送穷文》。湖南巴陵也在正月初五送穷："乞儿尤忌此日，多索不可斥詈。"①

广东不少地方保持着正月晦日送穷的旧俗，如吴川、新宁、东莞、花县（今花都）。但以正月初三送穷者更多。如康熙《乳源县志》卷八："初三日扫门庭，以其敝帚置箕，掷纸钱弃郊地，以送穷鬼。妇女以糕饼、桔子相馈。"民国《赤溪县志》卷一："自除夕至初三日始扫地，妇女早起扫除，携香纸送于路旁，谓之送穷鬼。是日男女不出门，恐遇穷鬼。"此外，高州、茂名、龙川，以及广西、江西的许多地方，也在正月初三送穷，其方式多是将堂室尘秽送之水浒。较之唐代，显然趋于简化了。韩愈《送穷文》的民俗学价值，于此可见。

值得注意的是，一些地方将送穷与驱傩或祀灶视为一事。如同治《瑞州府志》卷二："正月三日侵晨，束刍像人，以爆竹锣鼓，欢噪逐鬼，曰送穷，即古傩遗意也。"又《湖北通志》卷二十一："祀灶，则各属皆于小除日或二十三日进行，先以竹杖扫户宇，弃其尘于道旁，谓之送穷。"那么，送穷与驱傩、祀灶之间，究竟有何内在联系呢？

三

浅见以为，晦日送穷，是在上古驱傩、祀灶神的影响之下，于中古时期产生的一种民俗活动。先看送穷与驱傩的关系。

驱傩风俗早在商周时已形成，《周礼》等典籍记之甚详。据《说文解字》及段注，"傩"的本义是"行有节度"，后假借为"驱疫"，其本义已废；"傩"作驱疫义时，其本字为"难"，因与傩字音同而假借。傩也写作"戁"。朱骏声《说文通训定声》："戁，见鬼惊词……此驱逐疫鬼正字，击鼓大呼，似见鬼而逐之，故曰戁，为经传者皆以'傩'为之。"故汉代"傩"的本义废掉之后，傩就是驱逐疫鬼的意思。这是驱傩与"送穷鬼"之间最本质的内在联系。

据《荆楚岁时记》注引《金谷园记》以及《文宗备问》《四时宝鉴》，所送"穷鬼"为高阳氏子。高阳氏即古帝颛顼。汉人伪托孔子所作《礼纬》之《稽命徵》《斗威仪》篇，王充《论衡》中的《订鬼》《解

① 参见光绪《岳州府四县志·巴陵县志》卷五十二"杂识"。

除》篇,《后汉书·礼仪志》注引《汉阳仪》,蔡邕《独断》,以及《玄中记》《搜神记》等书,均记有颛顼氏之子死后为疫鬼,"居人宫室,善惊小儿",于是"正岁命方相氏帅肆傩以驱疫鬼"的传说。据此,古代神话传说中送穷与驱傩的对象,均是高阳氏(颛顼)之子。但"疫鬼"传说在前,"穷鬼"在后。"穷鬼"显从"疫鬼"衍生而来。

从"疫鬼"衍生出"穷鬼",恐怕还有语言上比附的原因。《大戴礼·帝系》云:"颛顼产穷蝉。"《史记·五帝纪》:"帝颛顼生子曰穷蝉。"上古神话又有穷奇,为四凶之一,一说即共工,是恶神。但在《后汉书·礼仪志》中有"穷奇、腾根共食蛊"语,知穷奇在汉代已成为为民逐疫鬼之吉神了。明嘉靖八年《蕲州志·祠庙》载:"神高阳氏三子,乡市皆崇重之,即古大傩为民逐疫者。"这说得恐怕就是穷奇。姑且推测,"穷鬼"即从穷蝉、穷奇附会而来。

然而从根本上说,"疫鬼"传说在前并流行较广,反映出人类对生命本体存在的关心胜过逐穷求富的要求。随着社会生产力和医学的发展,人们进一步要求五谷丰登、子孙繁盛、岁岁平安。总而言之,人们不仅要活着,而且要求活得幸福美满。这样,逐穷求富的内容便渗入驱傩活动中。敦煌遗书伯3468号《驱傩词》所记有"贫儿之鬼",正可表明送穷与驱傩之间的关系。同时,汉以后儒家独尊,驱傩的活动只有愈渐世俗化,才能得到社会的普遍认同。明黄道周《月令明义》卷一云:"傩者,敬畏而除之也。"他接着总结傩的六项宗旨,其一便是"发仓廪,赐穷赈灾",并云"是亦鬼神之事也。"从逐疫鬼到送穷鬼,或者是原始驱傩活动中掺进送穷内容,便是在以上双重背景下形成的。毫无疑问,韩愈《送穷文》的出现,标志着儒家知识分子对民间宗教思想的认同与改造。

韩文谈到"穷鬼"的书目时说:"在十去五,满七除二。"何以"穷鬼"偏偏是五个呢?

《管子·轻重》甲:"昔尧之五吏五官,无所食,君请立五厉之祭,祭尧之五吏。"按,厉即鬼。《左传·成公十年》:"晋侯梦大厉,被发及地,搏膺而踊。"又《昭公七年》:"今梦黄熊入于寝门,其何厉鬼也?"可知五厉即五鬼,五厉之祭即驱傩。《论语·乡党》:"乡人傩,朝服立于阼阶。"《礼记·郊特牲》记作"乡人禓",可见禓即傩。《太平御览》卷五二九引《世本》:"微作禓,五祀。"以此推之,五祀即五厉之祭,亦即驱傩。唐宋以后民间有"五通鬼",如《唐诗纪事》卷六六郑愚《大沩虚

佑师铭》："牛阿房，鬼五通，专觑捕，见西东。"柳宗元《龙城录》上《龙城无妖邪之怪》亦载柳州有"五通鬼"。清康熙时汤斌巡抚江南，尽毁苏州诸处五通祠。又明清江南乡傩有"打五猖"，至今仍在贵州、湖南、江西等地流行。丁山先生认为"五通鬼"即"祃五祀""五厉之祭"的变相，"打五猖"即上古驱傩的变相。① 按《管子》所云，"五厉之祭"乃因"无所食"而立，正可与颛顼子"好食糜"的传说、段成式《送穷文》所云"馋祟历戚""臀辇瀹饼"、宋人《送穷词》"饱吃莫形迹"等相印证。因此，韩愈《送穷文》所云"五鬼"，实即从上古神话与驱傩风俗衍袭而来。

至于五个穷鬼的名称：智穷、学穷、文穷、命穷、交穷，便是韩愈的杜撰了。至此，从上古神话、驱傩衍生而来的送穷风俗，便打上了儒家的印记，"五穷"也几乎成了比喻文人坎坷境遇的专用名词。"何必送五穷，呼收结车柳。"（程俱江《再和戏答》）"五穷虽偃蹇，二竖已奔忙。"（陆游《闲中乐事之二》"短衣穿肘不掩胫，五穷相与为雷陈。"（周权《次韵徐景端席上》）"高楼人散酒樽空，漫拟新文送五穷。"（边元勋《瀛台春望》）毫无疑问，这一声声呼唤、沉吟，只与他们的科场奋斗、宦海拼搏相联系。而只有民俗中的"五穷"一词，才较多地保持了它的原始意义。

四

不少地方把送穷与祀灶视为一事。太巧了，灶神原来也是颛顼之子！许慎《五经异义》引古《周礼》云："颛顼氏有子曰黎，为祝融，祀以为灶神。"可以推测，在上古神话中，傩神穷蝉与灶神必为同一人。《东京梦华录》记除日禁中大傩，即有"钟馗、小妹、土地、灶神之类"。元方回《岁除次韵全君玉有怀》诗云："乡傩礼失求诸野，小鬼应犹畏灶君。"明清江南一带，每逢腊月二十四日，"丐者涂抹变形，装成男女鬼判，叫跳驱傩，索乞钱财，俗呼跳灶王"。② 这些习俗，必源于上古傩神与灶神的二位一体。而丐者求乞，又隐隐透露出与送穷风俗相类的消息。

《后汉书·阴识传》注引《杂五行书》："灶神名禅，字子郭，衣黄

① 参见丁山《中国古代宗教与神话考》，上海书店出版社2011年版，第255页。
② ［清］陈梦雷：《古今图书集成》"历象汇编""岁功典"引江南志书。

衣，夜披发从灶中出，知其名呼之，可除凶恶。"《酉阳杂俎》云：灶神"又姓张名单"。按，禅、蝉、单三字形、声皆近，可互为假借。故丁山先生考证，穷蝉即是灶神。① 这是很有见地的看法。

灶神祝融亦即火神，起源于远古先民的太阳崇拜。融者，化也。《诗·大雅·既醉》："昭明有融，高朗令终。"言阳光渐高渐烈，将草木上的露珠晒干了。古神话有十日并出，羿射九日的故事，显然也起源于太阳崇拜，当与灶神、火神有关。更巧的是，这位射下九个太阳的后羿，名为有穷氏，亦称"有穷鬼"。《山海经·西山经》："东望衡山四城，有穷鬼居之，各在一搏。"郭璞注："搏犹肋也，言群鬼各以类聚，处山四肋，'有穷'总其号耳。"倘非郭注，我们简直要把"有"字忽略，直称"穷鬼"了！《辞源》（修订本）"穷鬼"条，即将"有穷鬼"与韩愈《送穷文》中之"穷鬼"混为一谈，释为"传说中使人贫困的鬼"。因此，可进一步确认，"穷鬼"之称，既源于对上古神话的承传，亦有语言上比附的原因，可列表说明如下：

上文已述，民间"穷鬼"多为女性。这可能与灶神的传说有关。《庄子·达生》："然则有鬼乎？曰：有沉有履，灶有髻。"司马彪注云："髻，灶神，着赤衣，状如美女。"《酉阳杂俎》也说："灶神名隗，状如美女。"

① 参见丁山《中国古代宗教与神话考》，上海书店出版社 2011 年版，第 322 页。

值得注意的是,"着赤衣"当与《金谷园记》"人作新衣与之,即破裂,以火烧穿着之"有关联,透露出穷鬼亦即灶神,其原始神格是火神。火神形红,又被民间附会成"着赤衣"之女性。

在祀灶神时掺入逐穷求富的内容,滥觞于汉代。《后汉书·阴识传》载:汉宣帝时,阴子方因祀灶而"暴至巨富","故后常以腊日祀灶神"。魏晋以后,"晦日送穷"相对独立,但仍可看出与祀灶的关系。《抱扑子·微旨》:"月晦之夜,灶神亦上天白人罪状。"《酉阳杂俎》前集卷十四:灶神"常以月晦日上天白人罪状"。可见晦日送穷亦带有祀灶神的意味。

应当指出,晦日亦即穷日。《礼记·月令》:十二月,"是月也,日穷于次,月穷于纪,星回于天。数将几终,岁且更始。"宋张虙《月令解》:"十二月之表在丑,曰星纪,盖月当建丑。日月星辰之行至此月皆周于故处,既会之后,于是又分行焉。至次年建丑之月复会如初,周而复始。次,舍也;纪,会也。日曰穷日,尽于此;月曰穷月,尽于此。"据此,穷日之"穷",乃穷尽意也。故每月晦日均可称"穷日"。但中古尤重正月,《荆楚岁时记》注云:"按每月皆有弦望晦朔,以正月为初年,时俗重之,以为节也。"故中古送穷常在正月晦日。

实际上,宋以后民间送穷多在岁末或年初进行。王令《送穷文》写于十二月三十日。河南洛阳到清代尚有腊月末送穷习俗。① 广东客家地区流行的一则民间故事说:旧时有个姓李的穷妇女,改嫁给一个财主。她的前夫于年三十向她讨钱,李氏把他锁入柴房,不想第二天饿死了,李氏怕招来祸殃,在年初三用火焚尸,同垃圾混在一起送到河边去。邻居问她干什么,她说:"送穷鬼,送穷鬼,家里正晓发财。"② 这个故事中的荒诞因素姑置勿论,但从中不难看出送穷习俗与辞旧迎新相联系的事实。宋代祭灶神就有辞旧迎新的因素,《乾淳岁时记》云:"二十四日谓之交年,祀灶,用花饧米饵。"驱傩也一样。卢植《礼记·月令》注:岁末大傩,"所以逐衰而迎新"。敦煌遗书伯 3270 号《驱傩儿郎伟》:"驱傩岁暮,送故迎新。"所以,尽管儒家思想将民间宗教观念日渐冲淡,但送穷、驱傩、祀灶活动,却仍然可以在非鬼神的世俗世界中找到它们共同的容身

① 参见胡朴安《中华全国风俗志》河南部分。
② 参见张祖基《中华旧礼俗》,手稿影印本。

之处。

五

韩愈不信鬼神，但又非全然不信。他那篇《原鬼》写得扑朔迷离，便是明证。《送穷文》写主人对穷鬼恭敬有加固然是自嘲，但也与民间对鬼神敬畏兼有之心态以及由此而形成的送迎结合的祭祀仪式有关。在上古神话中，鬼神常常善恶不定、亦善亦恶。高阳氏之子可以是人们驱赶的疫鬼、穷鬼，也可以是帮助人们驱逐疫鬼的傩神。灶神可上天言人罪状，带来祸患，也可以使人"暴富"。《送穷文》设穷鬼对主人言："吾立子名，百世不磨""天下知子，谁过于予"，乃言穷鬼之"善"。正如宋罗大经《鹤林玉露》卷六所说："余观韩退之《送穷文》，历述穷鬼之害，至末乃云'吾立子名，百世不磨'，是到底却得穷鬼力。"韩文的辩证法思想，与民间以鬼神亦善亦恶之心态，在精神上何其相似！以此可见，这篇发牢骚的"游戏"之作（李石《原鬼》注语），反过来对民俗活动产生影响，不是偶然的。

综上所述，《送穷文》深深植根于当时的民俗活动中。忽略这一点，就难免得出未为允当的认识与评价。明胡应麟《诗薮》外编卷四云：

> 裴晋公《与人书》："昌黎韩愈，旧识其人，信美才也。近有传其作者云，不以文为制而以为戏可乎！"盖谓《毛颖》《送穷》等作也。五代刘昫修《唐书》，至以韩文为大纰缪，亦指此类。今遍读唐三百年文集，可追西汉者仅《毛颖》一篇，《送穷》亦出杨雄《逐贫》上，而当时议论如此。匪昌黎自信，夐乎难哉！

《送穷文》"为大纰缪"乎？抑或"可追西汉者"乎？不妨让我们回顾前文，另作回答吧。

除《送穷文》外，韩愈的其他作品，文如《讼风伯》《祭鳄鱼文》《潮州祭神文》《袁州祭神文》《祭竹林神文》《曲江祭龙文》《南海神庙碑》《黄陵庙碑》，诗如《贞女峡》《刘生诗》《月蚀诗效玉川子作》《谴疟鬼》《赛神》《华山女》等，多少都含有民俗与宗教的因素。深入剖析这些作品，是进一步了解韩愈、正确评价韩愈的必要前提。

酒令与元曲的传播

词曲与酒令本来就有天然的联系。词曲中的小令,其名称来自唐代的酒令。唐人于宴会时即席填词,利用流行的小曲当作酒令,因而得名。元明清三代,文人雅集多以曲(含戏曲与散曲)为酒令,客观上对于曲的传播起了积极的促进作用。本文拟对酒令与元曲传播的关系进行初步探讨,以进一步了解曲在当时社会中的流行与普及状况、曲与民众娱乐的关系、元代文人与歌妓的特殊关系、散曲与戏曲的关系等问题。

一

一方面,酒令本是宴饮佐觞的游戏。最迟在唐代,诗词及歌舞等进入酒令,乃至形成了专门的酒令艺术①。另一方面,酒令又称觞政,"酒令大如军令"的说法普遍流行。中国人似乎游戏的时候也在考虑军国大事。中国人很少真正地放纵。然而,在元代,宴饮的场合不仅成为游戏的场合,也成为作曲与唱曲的场合,这种相对放纵与艺术生产之间的内在联系,实在是耐人寻味的一件事情。

在前代基础上,元代酒令有了新的发展,其标志之一就是戏曲与散曲进入酒令。请看元曹绍编制的《安雅堂酒令》中的三则:

陈遵起舞十二
陈遵日醉归,废事何可数?寡妇共讴歌,跳梁为起舞。
得令者踊跃而舞,左客作寡妇,讴戏曲,各饮一杯。有妓则以妓为寡妇,有数妇则以左客为之。

陶谷团茶四十一
可怜陶学士,雪水煮团茶。党家风味别,低唱酌流霞。

① 参见王昆吾《唐代酒令艺术》,东方出版中心1995年版。

贫儒无酒可饮,煮茶自啜,命妓歌《雪词》而已。却用骰子掷数。一人作党太尉,命妓浅酌低唱。无妓自唱,亦《雪词》。

岳阳三醉四十九
洞宾横一剑,三上岳阳楼;尽见神仙过,西风湘水秋。
神仙饮酒,必有飘逸不凡之态,唱《三醉岳阳楼》一折,浅酌三杯。不能者,则歌《神仙诗》三首。①

按,《安雅堂酒令》属牌类酒令,总共一百张纸牌,每张纸牌上先横书牌名,依据古代饮者的掌故而立,如上述两条中的"陈遵起舞""陶谷团茶""岳阳三醉"即是。下列牌号,即"十二"与"四十一""四十九";右侧竖书五言诗一首,以概括牌名的意义;左侧书令辞(即赏罚酒法)。行令时,先将纸牌反扣桌上,众人依次揭牌,按牌中所写令辞做表演或饮酒。

"陈遵起舞"是汉代陈遵的典故。据《汉书·游侠传》,西汉末杜陵人陈遵嗜酒,任河南令时,与其弟"俱过长安富人故淮阳王外家左氏饮食作乐",被司直陈崇劾奏"乘藩车入闾巷,过寡妇左阿君,置酒歌讴,遵起舞跳梁,顿仆坐上,暮因留宿,为侍婢扶卧"云云,陈遵因此遭免官。②按照律令,凡揭到这张纸牌者,要模拟陈遵的样子"踊跃而舞"。坐在他左边的客人要模拟寡妇(以左边应"左氏"),唱"戏曲"。席间若有歌妓佐觞,则以妓为寡妇;有多个则以坐在最左边的为之。令辞对"寡妇"唱何种"戏曲"未作规定,想必可自由选择,随心所欲。

"陶谷团茶"谓后周翰林学士陶谷与太尉党进事。宋胡仔《渔隐丛话》前集卷四:"陶谷买得党太尉故妓,取雪水烹团茶,谓妓曰:'党家应不识此。'妓曰:'彼粗人,安有此景?但能销金帐下,浅斟低唱,饮羊羔儿酒耳。'陶愧其言。"③此故事在元代流传甚广,高茂卿《翠红乡儿女两团圆》杂剧第一折【混江龙】有"这雪呵,供陶学士的茶灶,妆党

① [元]曹绍:《安雅堂酒令》,《说郛》,中国书店1984年影印涵芬楼本,第八册,卷五六第2、6、7~8页。本文引《安雅堂酒令》均据同一版本,以下不再注出。
② [汉]班固:《汉书》,中华书局点校本,第3711~3712页。
③ [宋]胡仔:《渔隐丛话》,影印文渊阁《四库全书》第1480册,第65~66页。

太尉的筵席"的唱词。① 后来的昆曲有《党太尉赏雪》一出。此令规定"一人作党太尉",当是对历史人物或戏曲人物的模拟。

"岳阳三醉"指吕洞宾三醉岳阳楼,度有缘者成仙的故事。元代南戏和杂剧中均有以《吕洞宾三醉岳阳楼》为题的作品,南戏佚,杂剧存。从律令中提示的"一折"看,指的应当就是马致远的杂剧。该剧现存脉望馆本和《元曲选》本,二版本情节、词句均大致相同。令辞规定,揭得此张纸牌者,应当唱剧中的一折(任何一折均可)套曲,之后"浅酌三杯",同时补充"不能者,则歌《神仙诗》三首"。所谓《神仙诗》,指的应是宣传成仙得道的道教诗歌。我们知道,元代全真教大行,吕洞宾被奉为"始祖""纯阳真君""八仙"之一,其诗歌在民间十分流行,例如,元杂剧《吕洞宾三醉岳阳楼》《陈季卿悟道竹叶舟》中反复出现的"朝游北海暮苍梧,袖里青蛇胆气粗。三醉岳阳人不识,朗吟飞过洞庭湖",《吕洞宾三度城南柳》中的"独自行来独自坐,无限世人不识我。惟有城南柳树精,分明知道神仙过"等均是。此外金代的晋真人、王重阳、马钰、谭处端、玄虚子等,也有大量歌咏神仙道化的诗作,此类作品多四句或八句,形式短小,易于记忆。故吟唱三首《神仙诗》的难度要小于一折套曲。

上述材料提示出,元代已经出现在酒宴中歌唱某剧中一折套曲的表演形式,这显然是明清堂会戏和折子戏的滥觞。同时,此类歌唱,由于角色扮演性质被淡化,戏曲与散曲之间的界限也相对模糊。对这一点,后文还将详论。

不过,元代"戏剧风"(任半塘先生语)仍较前代普遍,这是元代戏剧成熟的大背景。《安雅堂酒令》中就有对古人事迹的模拟表演,很有戏剧性。上述"陈遵起舞""陶谷团茶"即有角色扮演性质。再请看以下三则:

1. 齐人乞余第七
乞余真可鄙,不足又之他;妻妾相交讪,施施尚欲夸。
得令者领折杯中酒,饮些子,复于坐客处求酒食,继而夸之。席

① 参见王季思主编《全元戏曲》第五卷,人民文学出版社1999年版,第373页。本文引元代戏曲均据《全元戏曲》,以下不再注出。

有妓，则作妻妾骂之；无妓，则以处左右邻为妻妾。

2. 文季五斗二十三

吴兴沈太守，一饮至五斗；宾对王大夫，尔亦能饮否？

自饮一杯。有妓则以妓为王氏，饮六分。无妓则以对席客为王氏。

3. 刘宽叱奴八十九

仓头去市酒，大醉始言还；客乃骂畜产，其辱孰甚焉。

得令者为仓头，斟酒一杯至面前，久之方饮，席端骂得令者为畜生。得令者要自杀，主人责席端而罚半杯。

第一则出自《孟子》中齐人有一妻一妾的故事，第二则出自《南史·沈文季传》，文季为吴兴太守，"饮酒至五斗，妻王氏饮亦至三斗，尝对饮竟日，而视事不废"①。第三则出自《后汉书·刘宽传》：刘宽嗜酒，"尝坐客，遣苍头市酒，迂久，大醉而还。客不堪之，骂曰：'畜产。'宽须臾遣人视奴，疑必自杀。顾左右曰：'此人也，骂言畜产，辱孰甚焉！故吾惧其死也。'"②

按令辞规定，凡揭得以上纸牌者，均须进入角色，表演故事情节。不仅如此，席间佐觞之歌妓，也往往予以配合，扮演故事中的某个人物（一般为女性角色）。甚至有时须将客人牵涉进来，方能完成一项酒令。众所周知，戏剧的本质是角色扮演。在元代，我国戏曲已经成熟，因而王国维称元杂剧为"真戏剧"。可以说，《安雅堂酒令》出现在元代不是偶然的，它从欢乐的宴筵场面揭示、补充和印证了元代戏剧繁荣的原因。

《安雅堂酒令》中明确记载散曲进入酒令的不少，例如以下几则。

1. 宗之白眼三十四

潇洒美少年，玉树临风前。举觞而一酹，白眼望青天。

既称美少年，岂不能讴？请歌一小令，南北随意，然举觞作白

① ［南唐］李延寿：《南史》，中华书局点校本，第961页。
② ［南朝宋］范晔：《后汉书》，中华书局点校本，第888页。

眼状。

2. 吴姬劝客七十二
柳花满店香，压酒劝君尝。金陵佳子弟，为我各尽觞。
得令者簪花作妓，讴一曲，劝坐上年老、最少者两人各一觞，两人亦回吴妓觞。

3. 姚馥酒泉八十二
九河清曲蘖，八薮为薪蒸。庖俎七泽麋，清池乐余生。
得令者自讴【回回曲】，自饮一巨觥。

第一则用杜甫《饮中八仙》诗句："宗之潇洒美少年，举觞白眼望青天，皎如玉树临风前。"第二则用李白《金陵酒肆留别》诗："风吹柳花满店香，吴姬压酒劝客尝。金陵子弟来相送，欲行不行各尽觞。"第三则用晋姚馥事。馥嗜酒肉，常叹云："九河之水，不足以为蒸薪；七泽麋鹿，不足以充庖俎。"并声称酒池可乐余生，晋武帝遂命为酒泉太守。事见《太平广记》卷四百八引《拾遗录》。

既然"酒令大如军令"，那么模糊的令辞就会使人无所适从，故《安雅堂酒令》对诗、词、歌、曲有非常明确的区分。所以，上述三例中的"小令"【回回曲】"讴一曲"，均指散曲当无疑问。此外，"曹参歌呼第二"规定得令者"歌一曲"，"灵师花月六十四"规定"唱曲"，"杨恽羔酒六十五"规定"或歌或曲"，"淳于一石六十七"规定"随意唱曲"，"冯孙三绝八十八"中的"讴一曲"，指的应该都是狭义的曲，亦即散曲。这充分反映出酒令与元曲的密切关系。

我国古代酒令艺术五花八门。除了即兴创作或吟唱诗词曲之外，《安雅堂酒令》中的令辞，还分别依照典故中的不同情景，规定得令者读《离骚》，唱吴歌、山歌、渔歌，打诨，说谚语，谈经史，学狗吠、鸡鸣、驴叫、马嘶，以头作写字状、作猪吃食状、作猢狲舞、作鬼歃饷状等各种表演。酒宴与酒令，成了元代雅俗文化交融的最好平台。

二

元末明初的叶子奇在《草木子》中说："元朝自平南宋之后，太平日

久，民不知兵；将家之子，累世承袭；骄奢淫佚，自奉而已。至于军事，略之不讲。但以飞觞为飞炮，酒令为军令，肉阵为军阵，讴歌为凯歌。"① 清康熙时的大学士李光地也说："元时人多恒舞酣歌，不事生产。"② 这些话道出了元代一个重要的文化现象：与宋明相比，元代是一个相对放纵的时代。在这样的氛围中，元曲的传播与酒宴、酒令的结合，也就成为一道独特的风景。

元代曲家，多流连于酒肆歌坛，是才思敏捷、精于酒令的高手。明初贾仲名为杂剧作家范子安写的吊词云："诗题雁塔写秋空，酒满觥船棹晚风。诗筹酒令闲吟咏，占文场第一功，扫千军笔阵元戎。"③ 其实，关汉卿、马致远、乔吉、张可久等著名曲家，都是酒场上的浪子。他们的才华在这里得到了充分施展。甚至可以说，他们的不少作品，正是在花间樽前、酒令诗筹的氛围中诞生的。著名曲家曾瑞【大石调·青杏子】《骋怀》套曲云："爱共寝花间锦鸠，恨孤眠水上白鸥。月宵花昼，大筵排回雪韦娘，小酌会窃香韩寿。举觞红袖，玉纤横管，银甲调筝，酒令诗筹。曲成诗就，韵协声律，情动魂消，腹稿冥搜。"④ 这可说是元代文人在疏狂、放荡中创作散曲的生动写照，也可以为散曲作家的浪子精神寻得一个合理的解释。

20世纪80年代中期，学术界曾经为元代曲家在杂剧创作中表现为"斗士"，而在散曲作品中表现为"浪子"的巨大差异做出过种种解释，产生过重大分歧。今天看来，不同的创作氛围、不同的语境，决定了此种差异的必然存在。文武之道，一张一弛。激烈搏斗之后需要修养生息，刀光剑影与灯红酒绿比并交错。归根结底，这是人的社会属性与自然属性的矛盾统一。

又，散曲大家张可久【双调·折桂令】《酸斋学士席上》云："岸风吹裂江云，迸一缕斜阳，照我离樽。倚徙西楼，留连北海，断送东君。传酒令金杯玉笋，傲诗坛羽扇纶巾。惊起波神，唤醒梅魂。翠袖佳人，白雪

① ［明］叶子奇：《草木子》，中华书局点校本1959年版，第48页。
② ［清］李光地：《榕村语录》卷二十二，影印文渊阁《四库全书》，第725册，第350页。
③ 王钢：《校订〈录鬼簿〉三种》，中州古籍出版社1991年版，第77页。
④ 隋树森：《全元散曲》，中华书局1964年版，第511页。本文引元代散曲均据《全元散曲》，以下不再注出。

阳春。"毋庸置疑，在酒宴、酒令中作曲的主要是文人、曲家，而唱曲的则主要是歌妓。可以说，文人与歌妓的合作，使曲这种新兴的艺术形式得到更加广泛的传播。众所周知，关汉卿与珠帘秀、乔吉与李楚仪、王元鼎与荸文秀、白朴与天然秀、杨显之与时顺秀等，都远远超越了嫖客与妓女的关系，而成为一种艺术生产者与艺术传播者的合作关系。其合作形式之一，是曲家或应歌妓之请，或自抒性情，而赋新作，以赠歌者，使其当场行令佐觞。元末著名文人杨维桢有【中吕·普天乐】小令一首：

玉无瑕，春无价，清歌一曲，俐齿伶牙。斜簪剃髻花，紧嵌凌波袜。玉手琵琶弹初罢，怎教他流落天涯。抱来帐下，梨园弟子，学士人家。

小令有序云："十月六日，云窝主者设燕于清香亭，侑卮者东平玉无瑕张氏也。酒半，张氏乞手乐章，为赋【双飞燕】调，俾度腔行酒以佐主宾。"以此可知，这首作品是应东平歌妓张氏之请而作，"玉无瑕"可能是张氏的艺名或绰号。①

元初著名文人卢挚与歌妓杨氏关系非同寻常。他有两组【中吕·朱履曲】，一组序云："访立轩上人于广教精舍，作此，命佐樽者歌之，阿娇杨氏也。"另一组序云："雪中黎正卿招饮，赋此五章，命杨氏歌之。"他另有【中吕·喜春来】一首，题云："赠伶妇杨氏娇娇。"可见二人关系之密切。与卢挚有交往的歌妓很多，例如珠帘秀、江云、刘蕙莲等，都得到过卢挚的赠曲。可以设想，元代歌妓以得到名曲家亲赠的作品为荣，而且十分乐意在酒宴、酒令中当众演唱这些作品，在博得听众欢迎的同时，建立自己的知名度。

元代曲家与歌妓合作的第二种方式，是曲家出题目或写出前一两句，而令歌妓续成全璧。此类方式，亦即酒令中的"当筵合笙"。《青楼集》记乐人李四之妻刘婆惜，在江西行省参政仝普庵撒里（宁子仁）的酒席上：

① 此曲调名原作【双飞燕】，徐沁君先生认为即【中吕·普天乐】，隋树森先生从之。参见《全元散曲》第1417页。

> 时宾朋满坐,全帽上簪一枝,行酒。全口占【清江引】曲云:"青青子儿枝上结",令宾朋续之,众未有对者。刘敛衽进前曰:"能容妾一辞否?"全曰:"可。"刘应声曰:"青青子儿枝上结,引惹人攀折。其中全子仁,就里滋味别,只为你酸留意儿难取舍。"全大称赞,由是顾宠无间,纳为侧室。①

在这里,刘婆惜不仅续完了全曲,而且运用讹语影带的双关艺术手法,把全普庵撒里的字巧妙镶嵌其中。像这样聪明机敏、谙通文墨的歌妓,在元代并不是个别的。另一女演员张怡云,"能诗词,善谈笑,艺绝流辈,名重京师。……又尝佐贵人樽俎,姚阎二公在焉。姚偶言'暮秋时'三字,阎曰:'怡云续而歌之。'张应声作【小妇孩儿】,且歌且续曰:'暮秋时,菊残犹有傲霜枝,西风了却黄花事。'"按,【小妇孩儿】乃北曲名,又名【殿前欢】或【凤将雏】,入【双调】;"姚阎二公"即著名散曲家姚燧和著名诗人阎复。此外,著名画家赵孟頫、高房山等人,尝以《怡云图》相赠。《青楼集》中还有一个艺名"一分儿"的歌妓王氏,也有出口成章的"七步之才":

> 王氏佐觞,时有小姬唱【菊花会】南吕曲云:"红叶落火龙褪甲,青松枯怪蟒张牙。"丁(名丁指挥,生平不详,引者注)曰:"此【沉醉东风】首句也,王氏可足成之。"王应声曰:"红叶落火龙褪甲,青松枯怪蟒张牙。可咏题,堪描画,喜觥筹,席上交杂。答剌苏,频堪入,礼厮麻,不醉阿休扶上马。"一座叹赏,由是声价愈重焉。

与其他艺术种类相比,酒令更讲究随机应变、信口开河,它不容许有过多推敲、斟酌的时间,而元代的曲家和歌妓,许多都具有曲中唱花、拆白道字、顶针续麻、当筵合笙的本领。张可久【中吕·红绣鞋】《雪芳亭》有云:"金错落樽前酒令,玉娉婷乐府新声。"元末钟嗣成【南吕·过感皇恩采茶歌】《四景·秋》有云:"点花牌,行酒令,递诗筹。词林

① 孙崇涛、徐宏图:《青楼集笺注》,中国戏剧出版社1990年版,第213页。本文《青楼集》引文均据笺注本,以下不再注出。

艺苑，舞态歌喉。"这些作品生动地描绘出曲家与歌妓在酒宴、酒令时即席创作、唱曲的真实场景。

三

除了《安雅堂酒令》与散曲之外，元代杂剧和话本等，也都反映出当时酒令文化的繁荣及其与度曲、唱曲的密切关系。关汉卿《杜蕊娘智赏金线池》杂剧第三折，主人公杜蕊娘主持酒令，她在【醉高歌】一曲中向众姐妹提出：

> 或是曲中唱几个花名，诗句里包笼着尾声，续麻道字针针顶，正题目当筵合笙。

这四句唱词包含了四种酒令，其中"正题目当筵合笙"指的是在宴席上当场应题创作，这在上文中已有所涉及。应当补充的是，这类即席创作往往与前三类酒令配合使用，或者可以说，前三类酒令是"当筵合笙"的具体要求。先看"曲中唱花名"的情况。

我们知道，元代以来的南北曲牌中有许多以花为名，其中较常用的如【一枝花】【石榴花】【水红花】【摊破地锦花】【出墙花】【后庭花】【解语花】【蜡梅花】【锦上花】【金钱花】【满宫花】【奈子花】【山丹花】【四季花】【芙蓉花】等。"曲中唱几个花名"，就是要求唱出以花名为题的曲牌名。

元末无名氏南戏《黄孝子传奇》第九出，主人公黄觉经（生扮）与陆元（小生扮）、高拐儿（付净扮）饮酒行令，黄觉经制的酒令是："要一个花名，曲中曾有此花，又要个古人曾赏此花，后边要古诗一首。"黄觉经与陆元是读书人出身，他们先后依令吟出的是：

> （生）花是玉梅花，曲中有此花。古人林和靖，爱赏工梅花。古诗道：南枝才放两三花，雪里吟香弄粉些。淡淡着烟浓着月，深深笼水浅笼沙。

> （小生）花是（此二字原脱，引者注）后庭花，曲中有此花。古人陈后主，爱赏后庭花。古诗道：烟笼寒水月笼沙，夜泊秦淮近酒

家。商女不知亡国恨，隔江犹唱后庭花。

这两个作品，全都中规中矩，符合酒令的要求。【玉梅花】【后庭花】都是曲牌名，前者又名【奈子花】，入【南吕调】（见王骥德《曲律》卷三"调名"），后者入【仙吕宫】。二人接着在花名下接古人、古诗，也都恰到好处。而高拐儿以行骗为生，以他的身份及文化水准，根本念不出古诗，也不记得带有花名的曲牌，只能胡编乱凑：

（付净）花是金杏花，曲中有此花。古人是董凤，沿门俱栽金杏花。杏坞村中卖酒家，搀灰着水不容赊。世间若有雷公卖，买个雷公打杀他。

元代南北曲并无"金杏花"的曲牌，"董凤"其人也不见经传，至于所谓"古诗"，更是随口胡诌，类似《红楼梦》中薛蟠的水平。以曲牌为酒令到明清两代更为盛行，这是后话，姑且不提。

"诗句里包笼着尾声"，当即《辍耕录》卷二十五所说的"诗头曲尾"，是元代产生的一种韵文形式，大体一诗一曲、前诗后曲连接而成。《清平山堂话本·柳耆卿诗酒玩江楼记》中有柳永作的一篇"歌头曲尾"，体现出此种文体的特点：

十里荷花九里红，中间一朵白松松。
白莲则好摸藕吃，红莲则好结莲蓬。
结莲蓬，结莲蓬，莲蓬好吃藕玲珑。开花须结子，也是一场空。一时乘酒兴，空肚里吃三钟。翻身落水寻不见，则听得采莲船上，鼓打扑咚咚。①

这首作品，在四句整齐的七言诗后面，接上杂言的曲子。可以判断，这就是元代流行的"诗头曲尾"的主要特征。这类文体，雅俗相间，别有韵味，在明清酒令中也很常用。

"续麻道字针针顶"即常说的"顶针续麻"，既是惯用的酒令，也是

① ［明］洪楩：《清平山堂话本》，石昌渝点校，江苏古籍出版社1990年版，第2～3页。

元曲中的常用手法。其特征一般是在连句中后句的首字与前句的末字相重复。例如，清陈森《品花宝鉴》五十七回，诸人行"顶针续麻令"，以"十月之交"—"交交黄鸟"—"鸟鸣嘤嘤"—"嘤其鸣矣"相连。① 马致远《汉宫秋》杂剧第三折，汉元帝唱【梅花酒】，后句重复前句三字，比较罕见。

在元代，熟悉此种伎艺的，正是歌妓与文人。前者如《救风尘》杂剧中的宋引章、《度柳翠》中的柳翠，后者如《百花亭》杂剧中的王焕、《青衫泪》中的白居易等，都擅长"顶针续麻"。无名氏套数【中吕·粉蝶儿】《阅世》【剔银灯】曲称："折末道谜续麻合笙，折末道字说书打令，诸般乐艺都曾领。"全曲内容与关汉卿的【南吕·一枝花】《不伏老》套数相近，看来作者也是一位出入舞榭歌台的失意书生。值得注意的是，此处提到了"打令"。按"打令"又称"抛打令"，是一种"同歌舞相结合的酒令类型"，早期打令指的就是手势，其动作"源于佛教的手印"。② 宋洪迈《容斋随笔》卷十六"唐人酒令"条云："又有旗幡令、闪击令、抛打令，今人不复晓其法矣，唯优伶家，犹用手打令以为戏云。"③ 看来，这种唐代已经流行的酒令在宋元时仅在戏曲表演时使用。拙著《中国古代戏剧形态与佛教》曾论证戏曲"四功五法"之一的"手法"与佛教手印的渊源关系。④ 可以推测，"打令"应是从佛教手印到戏曲手姿的中间环节之一。

关于"正题目当筵合笙"，上文已经做过陈述。需要补充说明，行这类酒令时既可作诗词，也可作曲、唱曲。《青楼集》记歌妓张玉莲"丝竹咸精，尽解。……南北令词，即席成赋"。这里的"南北令词"，指的应是曲。从元杂剧提供的材料看，酒令中诗的地位最高，词次之，曲则又次之。而在曲中，散曲的地位似要高于戏曲，北曲的地位则高于南曲。

刘唐卿《蔡顺奉母》杂剧第一折，蔡员外"指雪为题"，指定"每人吟一首诗，有诗者不饮酒，无诗者罚一杯"。众人先后作诗，惟白厮赖不能吟诗，只能当众唱【清江引】一曲：

① 参见［清］陈森《品花宝鉴》，花山文艺出版社 1994 年版，第 787 页。
② 参见王昆吾《唐代酒令艺术》，东方出版中心 1995 年版，第 23 页。
③ ［宋］洪迈：《容斋随笔》，上海古籍出版社点校本 1978 年版，第 415 页。
④ 参见康保成《中国古代戏剧形态与佛教》，东方出版中心 2004 年版，第 336～345 页。

> 这雪白来白似雪，恰便似一床白绫被。铺在热炕上，盖着和衣睡，醒来时化了一身水。

这里，作者意在讽刺剧中人白厮赖，却无意中透露出曲在当时处于下里巴人的地位。无名氏《朱砂担滴水浮沤记》第一折，恶人白正（邦老）强迫书生王文用（正末）唱曲为他佐觞，有如下一段描述：

> （邦老做入门科，云）兄弟，咱都是捻靶儿的，你唱一个，我吃一碗酒。（正末云）您兄弟不会唱。（店小二云）你不会唱，我替你唱。（做唱科）为才郎曾把、曾把香烧。（邦老做打科，云）谁要你唱哩！兄弟，既然你不会唱来，我唱一个，你休笑。（叫唱科）哎，你个六儿嗒。（云）只吃那嗓子粗，不中听。（店小二云）恰似个牛叫。（邦老打科，云）打这弟子孩儿！兄弟，你好歹唱一个。（正末云）您兄弟不会唱。（邦老云）您就唱一个何妨。（正末云）实是不会唱。（邦老怒科，云）你不唱？（正末慌科，云）哥也，我胡乱的唱一个奉哥哥的酒。……（正末唱）【喜秋风】睡不着，添烦恼，洒芭蕉淅零零的雨儿又哨。画檐间铁马儿玎玎珰珰闹，过的这南楼呀呀的雁儿叫。（邦老假睡科）（正末云）不中，我走了罢。（邦老云）咄，你那里去？（正末唱）则被他叫的来睡不着。

"捻靶儿的"即货郎，王文用假说自己是货郎，白正为套近乎，也撒谎说："你是个货郎儿，我也是个捻靶儿的。""你唱一个我吃一碗酒"，就是酒令的令辞、酒约。值得注意的是，《朱砂担滴水浮沤记》第一折本用【仙吕·点绛唇】套，从元刊杂剧看，其基本连套方式为：【点绛唇】【混江龙】【油葫芦】【天下乐】【一半儿】【后庭花】【青哥儿】【寄生草】【赚煞】，或加上【那吒令】【雀踏枝】【金盏儿】。关汉卿《调风月》第一折最长，在上述曲牌之外又有【村里迓鼓】【元和令】【柳叶儿】。而【喜秋风】本属【大石调】，再从此曲唱词来看，显属插科打诨性质。因而可以判断，在元杂剧中，于正常的套曲之外偶尔夹杂一两支别的宫调的曲子，可使风格、旋律或节奏在一贯地行进当中陡然发生变化，是调剂场上气氛、引逗观众发笑的方式之一。而这种气氛调剂，往往是在酒宴与酒令中实现的。此外，正末所唱【喜秋风】与店小二的唱词"为

才郎曾把、曾把香烧"很难看出是散曲抑或戏曲,而白正的唱词"哎,你个六儿嗏"有对话体的味道,极似戏曲。

元代北曲的地位高于南曲,可用无名氏杂剧《鲁智深喜赏黄花峪》来证明。该剧第一折用北曲【仙吕·点绛唇】套,但李幼奴为丈夫刘庆甫唱曲佐觞却用南曲:

> 【南驻云飞】盏落归台,不觉的两朵桃花上脸来。深谢君相待,多谢君相爱。嗏,擎尊奉多才,量如沧海。满饮一杯,暂把愁怀解。正是乐意忘忧须放怀。

这是一场典型的"戏中戏"——在杂剧中唱南戏。李幼奴唱的这支曲子,见于南戏《拜月亭》第二十五出,为便于比较,照引如下,其中唱词部分用小四号字:

> (生白)娘子,自古道:"逢花插两朵,遇酒饮三杯。"(旦)奴家一杯也吃不下,如何又叫我吃得两杯(应为"三杯",引者注)?唱【前腔】(即【驻云飞】,引者注)盏落归台。(生白)酒保,你看我娘子委实不会饮酒,才饮一杯,脸就红了。(净白)面赤非干酒,桃花色自红。(生唱)却似两朵桃花上脸来。(旦白)一路来此,多蒙提携,谢敬君子一杯。(唱)深感君相待。(生)多谢心相爱。(旦)嗏,擎樽奉多才。(生白)卑人也不会饮酒。(旦)你量如沧海,满饮一杯,暂把情宽解。(白)劝君且宁耐,好事终须在。(生)酒保,娘子说得好,莫说一杯酒,就十杯我也吃。(唱)说得我乐意忘忧须放怀。

经比较,可知这条材料至少给我们提示出如下信息:第一,在这两个剧本的创作时间目前还都不能确考的情况下,可以说南戏《拜月亭》早在《鲁智深喜赏黄花峪》问世前已经很流行。第二,《鲁智深喜赏黄花峪》杂剧全用北曲,但佐觞时却唱南曲,明显带有调剂场上气氛的作用。关汉卿《望江亭》第三折,也有衙内与张千、李稍合唱南曲【马鞍儿】的场面,并说这是在"扮南戏"。南北曲的最初交流,可能就是在双方互感新鲜,甚至是一种插科打诨的气氛中实现的。而酒宴与酒令,制造了一

种良好的交流氛围。第三,最主要的是,酒宴与酒令,提供了通过清唱而在实质上把戏曲蜕变成散曲的契机。如果没有现存《拜月亭》剧本作比照,我们完全可以把《鲁智深喜赏黄花峪》杂剧中李幼奴的那段唱当作一个人演唱的散曲。清初周亮工在谈到元曲风格时说:"其曲分视之则小令,合视之则大套,插入宾白则成剧,离宾白亦成雅曲。"① 我曾经说过:"元杂剧被称为'元曲',实在不是古人的疏忽,也不仅是与散曲的混称,而是紧紧抓住了事物的本质。混称,缘于二者某种程度的不分。"② 现在可以补充,这种不分,往往是在酒宴与酒令的实际演唱中实现的。

酒令的根本作用是劝酒佐觞,所以有时尽管没有明确提示行令,但凡酒宴上唱曲,大都是行酒令,以完成"你唱曲我喝酒"的酒约。上引《朱砂担滴水浮沤记》《风光好》《鲁智深喜赏黄花峪》诸例,均为应命佐觞而唱,因而都是行令。

四

除上文提到的曲牌之外,元代酒令中常用的曲牌,还有【阿纳忽】,来自北方少数民族乐曲,值得讨论。张子坚【双调·得胜令】曲云:

> 宴罢恰初更,摆列着玉娉婷。锦衣搭白马,纱笼照道行。齐声,唱的是【阿纳忽】时行令。酒且休斟,俺待银鞍马上听。

这里明确指出【阿纳忽】用于酒宴行令。按此曲又名"阿那忽",元代北曲常用曲牌,入【双调】。马致远【双调新水令】《题西湖》套曲中有【阿纳忽】,全套共十二支曲牌:【新水令】【庆东原】【枣乡词】【挂玉钩】【石竹子】【山石榴】【醉娘子】【一锭银】【驸马还朝】【胡十八】【阿纳忽】【尾】。关汉卿【二十换头双调新水令】套曲【阿那忽】云:"酒劝到根前,只办的推延。桃花去年人面,偏怎生冷落了今年。"看来,【阿纳忽】是行酒令时常用的曲牌。与一般酒令不同的是,唱【阿纳忽】时有众人"齐声"合唱的习惯。所谓"齐声",可能指的是全曲最后一句,或仅指末尾的合声。《全元散曲》收有无名氏【双调·阿纳忽】四首

① [清]周亮工:《书影》卷一,上海古籍出版社点校本1981年版,第22页。
② 康保成:《戏曲起源与中国文化的特质》,载《戏剧艺术》1989年第1期。

如下：

> 双凤头金钗，一虎口罗鞋，天然海棠颜色，宜唱那阿纳忽修来。
> 人立在厅阶，马控在瑶台。娇滴滴玉人扶策，宜唱那阿纳忽修来。
> 逢好花簪带，遇美酒开怀。休问是非成败，宜唱那阿纳忽修来。
> 花正开风筛，月正圆云埋。花开月圆人在，宜唱那阿纳忽修来。

可以推断，这种以"阿纳忽修来"作曲尾的形式，应当是【阿纳忽】曲牌中典型的、较早的形式，在演唱时为众人合唱。

王国维《宋元戏曲考》"馀论"之三云："如北曲黄钟宫之【者刺古】，双调之【阿纳忽】【古都白】【唐兀歹】【阿忽令】越调之【拙鲁速】，商调之【浪来里】，皆非中原之语，亦当为女真或蒙古之曲也。"① 吴梅《曲学通论》第三章《调名》认为此类曲牌名均属"当时方言，今人莫识其义"②。二者相比，王国维的认识似更允当。王实甫《丽春堂》杂剧第四折，写"虎儿赤都作乐"，正末完颜丞相唱【一锭银】曲云："玉管轻吹引凤凰，馀韵尚悠扬。他将那【阿那忽】腔儿合唱，越感起我悲伤。"此条材料，一可证【阿那忽】曲尾的确用齐声合唱，二可证此曲牌原为女真乐曲。李直夫《虎头牌》杂剧第二折，正末扮女真人山寿马也唱【阿那忽】曲，应当不是偶然的。

石君宝《紫云亭》第三折【中吕·十二月】有"不索你把阿那忽那身子儿掐撮"的唱词。王锳、曾明德编的《诗词曲语辞集释》释"阿纳忽"云："形容词，飘袅、苗条。"并引宋商《元曲词语札记》（载《中国语文》1982年6期）谓阿那忽是由汉语"阿那"（即"婀娜"）加衬字"忽"而成，③ 殊误。黄竹三先生指出：此句是"指按着阿忽那（应为'阿那忽'，引者注）乐曲而起舞"④。这个解释较为合理。

元代北曲还有【阿忽令】，又作【阿古令】或【阿孤令】，也用作酒

① 王国维：《王国维戏曲论文集》，中国戏剧出版社1984年版，第112页。
② 王卫民：《吴梅戏曲论文集》，中国戏剧出版社1983年版，第266页。
③ 参见王锳、曾明德《诗词曲语辞集释》，语文出版社1991年版，第1页。
④ 黄竹三校注：《石君宝戏曲集》，山西人民出版社1992年版，第157页。

令。秦简夫《东堂老》杂剧第三折，扬州奴睡醒后对旦云："我梦见月明楼上和那撇之秀两个唱那阿孤令，从头儿唱起。""阿孤令"应即【阿忽令】。明周宪王朱有燉《元宫词百首》其一云："二弦声里实清商，只许知音仔细详。【阿忽令】教诸伎唱，北来腔调莫相忘。"傅乐淑先生《元宫词百章笺注》怀疑【阿忽令】与【阿纳忽】为同一曲牌。① 按，此说不确。周德清《中原音韵》卷下，在【双调】内同时收录【阿忽令】与【阿纳忽】，马致远散曲作品既有【阿忽令】又有【阿纳忽】，二者格律不同，可见非同一曲牌。

《元刊杂剧三十种》所收关汉卿《拜月亭》杂剧第四折为【双调】，其末曲为【阿忽令】；《调风月》杂剧第四折亦为【双调】，末曲为【阿古令】。徐沁君先生认为，此二者为同一曲牌，按曲律均应为【太平令】，他推测说："本曲盖来自北方少数民族，'阿忽''阿古'其音，'太平'其意欤？"② 可备一说。

文献明确记载可入酒令的曲牌还有【骤雨打新荷】与【青天歌】。

《青楼集》记著名歌妓解语花，在京城外之万柳堂，为廉野云、卢疏斋、赵松雪等侑酒佐觞，"左手持荷花，右手持杯，歌【骤雨打新荷】曲，诸公喜甚。"此事又见于《南村辍耕录》等记载，可见在当时影响之大。"骤雨打新荷"本名"小圣乐"，或入【双调】，或入【小石调】，因元好问此曲中"骤雨过，珍珠乱糁，打遍新荷"几句脍炙人口，曲牌名又被称为"骤雨打新荷"。

《青楼集》又记连枝秀，"有招饮者，酒酣则自起舞，唱【青天歌】。女童亦舞而和之，真仙音也"。元末顾瑛《玉山名胜集》卷五，记至正九年冬的一个酒宴上，"命二娃唱歌行酒……客有岸巾起舞，唱【青天歌】，声如怒雷，于是众客乐甚，饮遂大醉。"③

按【青天歌】为北曲牌，很可能来源于道教音乐。元初著名道士丘处机有《青天歌》，现存于明《正统道藏》《藏外道书》，是一首三十二句七言诗，然唱法已经失传。元杂剧《铁拐李度金童玉女》有"八仙上，歌舞科，共唱【青天歌】"的科泛提示，可见【青天歌】也可以合唱。

① 参见傅乐淑《元宫词百章笺注》，书目文献出版社1995年版，第99页。
② 徐沁君：《新校元刊杂剧三十种》，中华书局1980年版，第56页。
③ ［元］顾瑛：《玉山名胜集》，影印文渊阁《四库全书》，第1369册，76页。

《蓝菜和》杂剧白云："师父教我唱的是青天歌，舞的是踏踏歌。"也提示出【青天歌】与道教音乐的密切关系。

最后看元代几个特殊酒令规则。其一是：赢者赏酒，输者罚水。元代除流行与当今相同的输者罚酒规则之外，更多的是赢者赏酒、输者罚水的规则。

关汉卿杂剧《金线池》第三折，写杜蕊娘与众妓女席间行令，"行的便吃酒，行不的罚金线池里凉水。"《陈母教子》第三折所行的酒令是："一人要四句气概的诗，押着那'状元郎'三个字；有那'状元郎'的便饮酒，无那'状元郎'的罚凉水。"元代小说《前汉书平话》续集卷下，有陈平制令云："诗句联就，饮酒；不成联句者，饮水三盏。"①

其二是：东家置酒客制令。朱凯《刘玄德醉走黄鹤楼》第三折，有"东家置酒客制令"之说。无名氏南戏《周羽教子寻亲记》第十八出白云："我那里，主人整酒，客出令。"这种规则，现在也基本不用。

元代更有以歌妓的绣鞋行酒的怪习俗，而且有的文人以此为题目写作散曲。例如，刘时中的【中吕·红绣鞋】《鞋杯》云：

> 帮儿瘦弓弓地娇小，底儿尖恰恰地妖娆。便有些汗浸儿酒蒸做异香飘。潋滟得些口儿润，淋漓得拽根儿曹，更怕那口淹咱的展污了。

这语气实在有点变态。据说"鞋杯令"源于宋代，而元末的杨维桢最好此令。陶宗仪《南村辍耕录》卷二十三"金莲杯"云："杨铁崖耽好声色，每于筵间见歌儿舞女有缠足纤小者，则脱其鞋载盏以行酒，谓之金莲杯。"② 杨的好友倪元镇认为秽臭不堪，遇到这种情形，就大怒离席而去。③ 当时有一位女性诗人郑允端也在诗中说"可笑狂生杨铁笛，风流何用饮鞋杯。"④ 虽然如此，这种陋习在明代仍旧得到继承和发扬。《金瓶梅词话》第六回，写西门庆脱下潘金莲的"一只绣花鞋儿，擎在手内，放

① 参见丁锡根《宋元平话集》，上海古籍出版社1990年版，第726页。
② ［元］陶宗仪：《南村辍耕录》，中华书局点校本1959年版，第279页。
③ 参见《元明事类钞》卷三十，影印文渊阁《四库全书》，第884册，494页。
④ ［清］顾嗣立：《元诗选》，中华书局点校本1987年版，第2525页。

一小杯酒在内,吃鞋杯耍子"①。隆庆年间,何元朗寻到南院名妓王赛玉的红绣鞋一双,用来行酒,座上豪客无不为之酣醉。这段风流韵事,经过了当时文艺界领袖王世贞的诗歌描述。散曲大家冯惟敏也有《咏鞋杯》的作品。此是后话,且按下不提。

总之,本文主要使用元代酒令、散曲、戏曲等材料,讨论酒令与元曲传播的密切关系,指出:①酒宴与酒令,是元代雅俗文化交融的最好平台。②文人与歌妓的合作,使曲这种新兴的艺术形式得到更加广泛的传播。当时许多著名文人与歌妓的关系,实际上成为艺术生产者与艺术传播者的合作关系。③在酒令中,曲的地位低于诗和词,南曲低于北曲。酒宴与酒令中演唱的戏曲,淡化角色扮演性质,与散曲界限不清。④元代酒令常用曲牌中,有的来自北方少数民族乐曲,有的来自道教音乐,反映出元曲的多元性;特殊的"鞋杯令",则反映出当时文人的变态心理。

① [明]兰陵笑笑生:《金瓶梅词话》,香港太平书局影印明万历本1993年版,第181~182页。

小说与曲艺研究

《石头记》成书过程质疑

《石头记》是《红楼梦》的旧名。本文标题之所以沿用逐渐被人忘却的旧名，是因为二者确有区别。该书首以《红楼梦》之名付梓印行是乾隆五十六年（1791年）的程高本，而截至目前所发现的早期抄本，统统止于八十回之前。本文论述的，就是关于这个八十回本的《石头记》的成书过程。本文拟在前辈专家们研究的基础上，对某些结论提出一些质疑，间或谈一些个人看法。有不妥之处，请专家和老师们指正。

一、是"假托"，还是实录？

《石头记》是怎样成书的？作品开卷就明明白白地写道：

> （空空道人）方从头至尾抄录回来，问世传奇。从此空空道人因空见色，由色生情，传情入色，自色悟空，遂易名为情僧，改《石头记》为《情僧录》。至吴玉峰题曰《红楼梦》，东鲁孔梅溪则题曰《风月宝鉴》。后因曹雪芹于悼红轩中披阅十载，增删五次，纂成目录，分出章回，则题曰《金陵十二钗》。并题一绝云："满纸荒唐言，一把辛酸泪，都云作者痴，谁解其中味？"至脂砚斋甲戌抄阅再评，仍用《石头记》。（甲戌本第一回）

程伟元在《红楼梦序》中说："《红楼梦》小说，本名《石头记》，作者相传不一，究未知出自何人，惟书内记曹雪芹先生删改数过。"[①] 就是指的这段话。认定《石头记》是曹雪芹一手创作成书的人对这段话做出了种种解释。

其一是"躲避文网"说。这种说法认为：雪芹自己作了绝世文章，

① [清]程伟元：《红楼梦序》，东京大学东洋文化研究所藏《程甲本红楼梦》，（东京）汲古书院影印2013年版，第5页。

但他却不愿说出自己是《红楼梦》的唯一作者。因为书中有强烈的政治内容,虽然书中再三申明"毫不干涉时世","不是怨世骂时"之作,但其实这都是雪芹这样一个家被抄过的后人,害怕"文字狱"的狡狯之笔。① 对于这种解释,笔者是不以为然的。试问,既然是害怕"文字狱",那么,"披阅增删"就能逃脱灾祸么?更何况是"披阅十载,增删五次",其"罪"又何其大也!

其二是"欲显故隐"说。这种说法认为:曹雪芹一方面用通灵顽石的神话寓写自己"无才补天"而著书的隐衷,一方面又故意在行文中卖个破绽,写上自己"披阅十载,增删五次"的真实情况,不仅丝毫没有掩盖作者身份的意思,而且正好相反,他是唯恐别人不明白他的寓言,真的相信那段神话,忽略了他与真正作者的"十载"艰辛。② 这种说法更令人费解,既然作者"唯恐"别人不知道自己是"真正作者",那干脆直说就行了(最好的办法是来一段"自序",这在小说家中十分常见),何必还要故弄玄虚,一连列出三个人名、五个书名,把读者引到云里雾里?

其三是"虚拟'托词'"说。这种说法以为:这段楔子只不过是"小说家虚拟的'托词',在我国小说中这种手法屡见不鲜,如《儿女英雄传评话》首回就曾自叙该书有过几个不同的书名,鲁迅在《狂人日记》前小序中就说这篇东西乃某君昆仲病中所写。"③

乍一看去,这种解释似乎颇有道理,可是稍一分析就又露出破绽。谁都知道,《狂人日记》通篇都是"狂话",而作者是神智清醒的正常人,正常人写狂话,那就一定要假托。因此,绝没有人会相信这篇明明白白地署名"鲁迅"的作品真是一个狂人所作。《儿女英雄传》多立异名,不过是为了起到"摇曳见态"的作用,同《红楼梦》的情况也是根本不同的。如果说这段叙述真是小说家的托词,那么文中所列举的人名、书名都该是子虚乌有的了(就像鲁迅假托的某狂人,《儿女英雄传》假托的几个书名一样)。因为作者不可能将假事托给真人真物,造成一种似真而假的状况。然而事实并非如此。

先说书名。在上文提到的书名中,《石头记》这一书名确实存在过,

① 参见李少清《也谈〈红楼梦〉的著作权问题》,载《北方论丛》1979 年第 5 期。
② 参见邓遂夫《脂批就是铁证》,载《红楼梦学刊》1979 年第 2 期。
③ 张锦池:《〈红楼梦〉的作者究竟是谁》,载《北方论丛》1979 年第 3 期。

这是大家都知道的，不用多说。现在还有证据可以证明，《风月宝鉴》《金陵十二钗》也都确有其书。甲戌本第一回有一条脂批："雪芹旧有《风月宝鉴》一书，乃其弟棠村序也。今棠村已逝，余睹新怀旧，故仍因之。"对于这条批语，学术界看法不同。有人认为"旧有"就是"著有"，有人则认为是"藏有"。但无论是"藏有"还是"著有"，这《风月宝鉴》一书，是确实存在过。又，庚辰本第三十八回有批云："看他忽用贾母数语，闲闲又补出此书之前似有一部《十二钗》的一般，令人遥忆不能一见。"如果说这条批语意思还不够清楚的话，再请看同本第二回前总批："未写荣府正人，先写外戚，是由远及近，由小至大也。若使先叙出荣府，然后一一叙及外戚，又一一至朋友，至奴仆，其死反（应作"板"）拮据之笔，岂作《金陵十二钗》人手中物也？"这两条脂批有力地证明，雪芹将书名改为《金陵十二钗》之说，绝非凭空捏造。冉说人名。庚辰本十三回有一条署名"梅溪"的眉批："不必看完，即欲堕泪，梅溪。"（甲戌本同）这个梅溪，会不会就是上文中提到的"东鲁孔梅溪"？很有可能。据吴恩裕先生生前考证，"梅溪"即"东鲁孔梅溪"，孔梅溪就是孔继涵，山东曲阜人，孔丘六十九代孙。① 另据吴先生考证，上文中提到的吴玉峰也确有其人，同孔梅溪、曹雪芹均是诗文之交。这样一来，在上文提到的人名、书名中，除《情僧录》这一书名尚待考证外，其他三个人名、四个书名都已得到落实。

此外，有材料证明，所谓"增删"修补，"分出章回"，也都不是虚拟之言。脂砚斋让雪芹删去"淫丧天香楼"一节是删的例子；庚辰本七十五回脂批："缺中秋诗，俟雪芹"，透露出补的消息；同本十七、十八两回未分，回前有批："此回宜分二回方妥"，残留着分章回的痕迹。一句话，说这段话纯系小说家的"托词"，是无论如何也说不过去的。正确的理解只能是：这段话确系实录，并非"托词"。

然而，在这段话上却有这样一段脂批："若云雪芹披阅增删，然则开卷至此这一篇楔子又系谁撰？足见作者之笔狡狯之甚！后文如此处者不少，这正是作者用画家烟云模糊法处。观者万不可被作者瞒弊了去，方是巨眼。"有人会说，这个同曹雪芹关系密切的人，一口咬定此书确为雪芹所撰，怎么解释？我的理解是：曹雪芹所进行的工作，决不止是普通的修

① 参见吴恩裕《曹雪芹丛考》，上海古籍出版社1980年版，第301页

改，书中必然包含了他大量的独立创作的部分。而因为他的创作确有依傍，因此就只承认自己"披阅增删"，以示不敢掠美之意。批书人深知内情，感到这是埋没了他的功绩，便加了此批。也正因为如此，许多批语干脆直呼雪芹为"作者""作书人"。

应当承认，上述这类批语确实给我们探讨《石头记》的成书过程增加了麻烦。但是通观全部脂批，我们仍然可以从中发现曹雪芹的创作，确实是在他人旧稿的基础上进行的。这个问题，将在后文详细论及。

二、谁的说法可信？

在胡适的《红楼梦考证》出现以前，对于《石头记》的成书问题一直是众说纷纭，而在《红楼梦考证》出现以后，学术界几乎众口一词，认定曹雪芹是《红楼梦》的唯一作者，即使偶尔有人提出问题①，也得不到应有的重视。可见，某种"权威"观点一经确立，再想补充它、修改它是多么不易！

胡适判定曹雪芹是《红楼梦》原始作者的过程是：首先，他把袁枚《随园诗话》里的一段论述看作确定《红楼梦》作者的"最早的旁证材料"，进而根据这条材料考证了曹雪芹的家庭和个人身世，得出了"《红楼梦》这部书是曹雪芹的自叙传"的结论。所以，袁枚这段论述的可靠性如何，成了问题的关键。为了便于分析，现将胡适引用的这条材料照录如下：

> 康熙间曹练亭为江宁织造，每出，拥八骑，必携书一本观玩不辍。人问曰："公何好学？"曰："非也。我非地方官，而百姓见我必起立，我心不安，故借此遮目耳。"素与江宁太守陈鹏年不相中，及陈获罪，乃密书荐陈，人以此重之。其子雪芹撰《红楼梦》一部，备记风月繁华之盛，中有所谓大观园者，即余之随园也。明我斋读而美之，当时红楼中有某校书尤艳，我斋题云：
>
> 病容憔悴胜桃花，午汗潮回热转加，犹恐意中人看出，强言今日较差些。

① 吴世昌先生1962年就曾提出："《红楼梦》的前身——《石头记》或《风月宝鉴》不可能是雪芹作品。"见《论〈石头记〉旧稿问题》，载《红楼梦研究集刊》第一辑。

成仪棣棣若山河，应把风流夺绮罗。不似小家拘束态，笑时偏少默时多。①

这段话中明显的错误有四处：第一，把"曹棟亭"写作"曹练亭"；第二，把曹寅与雪芹的祖孙关系搞成了父子关系；第三，说大观园就是随园；第四，把"红楼"误认为"青楼"（妓院），以致把"校书"的名词都错举出来，足见其根本没有看过《红楼梦》。袁枚这个人，大概是很好说假话的，他出生于 1716 年，明明和曹雪芹是同时代人，却偏偏要说："雪芹者，曹练亭之嗣君也，相隔已百年矣。"② 难怪周春在《阅〈红楼梦〉随笔》里说："袁简斋云'大观园即余之随园'，此老善于欺人，愚未深信。"③ 就连袁枚自己的后人袁翔甫在修订《随园诗话》时也说："吾祖谰言，故删之！"（弇山樵子《红楼梦发微》卷上《〈随园诗话〉之改窜》）其将"大观园即余之随园"删去了。这些情况说明，这条"最早的旁证材料"的可靠性，是很值得怀疑的。

按说，胡适的大胆假设建立在这种材料的基础之上，是应该引起人们重新思考的。但是，人们一方面仍然不能忍痛割爱，每每引证；另一方面，又千方百计为自己寻找新的旁证材料。功夫不负有心人，新材料果然找到了，这就是明义的《题〈红楼梦〉诗并序》，此《序》云：

> 曹子雪芹出所撰《红楼梦》一部，备记风月繁华之盛，盖其先人为江宁织府，其所谓大观园者，即今随园故址。惜其书未传，世鲜知者，余见其抄本焉。④

明义同袁枚是同时代人，二人有唱和之作，这条《序》当作于《随园诗话》成书之前。袁枚所记，大约与此《序》不无关系。可是问题在于，直到雪芹逝世为止，《红楼梦》一直是以《脂砚斋重评〈石头记〉》

① [清] 袁枚：《随园诗话》第 1 册，陈君慧注译，线装书局 2008 年版，第 51 页。
② 同上，第 627 页。
③ [清] 周春：《阅〈红楼梦〉随笔》，引自朱一玄编《红楼梦资料汇编》，南开大学出版社 1985 年版，第 525 页。
④ [清] 富察明义：《题〈红楼梦〉诗并序》，《绿烟琐窗集·枣窗闲笔》，上海古籍出版社 1984 年版，第 105 页。以下引《绿烟琐窗集·枣窗闲笔》不另出注。

之名而传世的，明义何以言"雪芹出所撰《红楼梦》"呢？再从他的《题〈红楼梦〉诗》（二十首）来看，他所见到的《红楼梦》与现存《石头记》的内容有很大不同。① 这岂不恰恰证明了，曹雪芹有可能是将别人的旧稿同自己的著作熔为一炉，增删修改，而成为《石头记》现在面目的么？

必须再次说明，《红楼梦》的作者问题与《石头记》的成书过程问题，这二者并不完全是一回事。胡适认定《红楼梦》是曹雪芹的自叙传，不但断定曹雪芹是《红楼梦》的唯一作者，而且排除了其他人提供素材的可能性，这当然是完全错误的。而袁枚、明义以及后世许多人虽认为曹雪芹是《红楼梦》的作者大体无误，不过他们都没有指出《石头记》的成书过程。最先提出这个问题的是《枣窗闲笔》的作者裕瑞，他在《〈后红楼梦〉书后》中说：

> 闻旧有《风月宝鉴》一书，又名《石头记》，不知为何人之笔。曹雪芹得之，以是书所传述者，与其家之事迹略同，因借题发挥，将此部删改至五次，愈出愈奇，乃以近时之人情谚语，夹写而润色之，借以抒其寄托。曾见抄本卷头，本本有其叔脂砚斋之批语，引其当年事甚确，易其名曰《红楼梦》。

这段话的末尾"易其名曰《红楼梦》"一句，说得有些含糊。究竟是谁易的名，什么时候易的名，都没有说清楚。但是，它却清清楚楚地指出了《石头记》的成书过程，这对于我们今天进一步讨论这个问题，有着不容忽视的参考价值。许多研究者不相信这条材料，他们强调："裕瑞和曹家的关系较之明义和曹家的关系是隔了一层"，"对曹家并不熟悉"② 云云。其实，材料的可靠与否，主要取决于材料本身的真实程度，何必一定要同雪芹关系密切的人才能提供有价值的材料？不可思议的倒是：雪芹的密友敦诚、敦敏、张宜泉等人，对好友毕生为之奋斗的《红楼梦》竟不

① 吴世昌在《论明义所见〈红楼梦〉初稿》一文中有详细论述，见《红楼梦学刊》1980年第1期。

② 例如张锦池《〈红楼梦〉的作者究竟是谁》、李少清《也谈〈红楼梦〉的著作权问题》、王孟白《关于〈红楼梦〉著作权问题》（《北方论丛》1979年第5期）均有类似的话。

置一词!① 有人认为,在"《红楼梦》著作权"问题上裕瑞是自相矛盾的,他们引《枣窗闲笔》中的下列文字为证:

> 《红楼梦》一书,曹雪芹虽有志于作百二十回,书未告成即逝矣。诸家所藏抄本八十回书,及八十回书后之目录,率大同小异者,盖因雪芹改《风月宝鉴》数次,始成此书。抄家各于其所改前后第几次者,分得不同,故今所藏诸稿未能画一耳。

> 殊不知雪芹原因托写其家事,感慨不胜,呕心始成此书,原非局外旁观人也。若局外人徒以他人甘苦浇己块垒,泛泛之言,必不恳切逼真,如其书者。

引用这两段话的人说:这"显然是说《红楼梦》的作者是曹雪芹,而只能是曹雪芹"②。对这一论断,本人实在不敢苟同。且不说文中明明写"雪芹改《风月宝鉴》数次,始成此书"字样,就从最后两句看,裕瑞的意思分明是:曹雪芹的改书非同于一般,而是寄托了自己的家事,呕心沥血才写成的。假若像局外人一样只把别人的旧稿(甘苦)消遣解闷,就一定不会写得如此恳切逼真。因此,联系上下文意思,"托写其家事"之"写","有志于作百二十回"之"作",都是指的改写、改作,这同他自己所说:"(雪芹)本欲删改成百二十回一部,不意书未告成而人逝矣"完全是一个意思。因此,在《石头记》成书过程问题上,裕瑞发表的意见是前后一致的,并没有"自相矛盾"。

还有人举出《枣窗闲笔》中的其他文字:企图说明上述材料是错记。为讨论方便,也将引文照录如下:

> 闻袁简斋家随园,前属隋家者,隋家前即曹家故址也,约在康熙年间。书中所称大观园,盖假托此园耳。

① 不少人认为,敦诚《寄怀曹雪芹》中"不如著书黄叶村"一句所说的"著书"就是著《红楼梦》,可惜论据太弱。还有人认为,张宜泉《伤芹溪居士》"白雪歌残梦正长"中的"梦"就是指《红楼梦》,未免牵强。其实,这首诗本是怀人之作,是悼亡诗,这一句大意是:故人已逝,《白雪歌》不能再唱,剩下的只有怀人的空梦了。

② 参见张锦池《〈红楼梦〉的作者究竟是谁》,载《北方论丛》1979年第3期。

其书中所假托诸人，皆隐寓其家某某，凡性情遭际，一一默写之；惟非真姓名耳。闻其所谓宝玉者，尚系指其叔辈某人，非自己写照也。所谓元迎探惜者，隐寓"原应叹息"四字，皆其姑辈也。

引文人指责裕瑞是"'自传说'的祖师爷"，他的"几个'闻说'，全是闻错了"。① 我不同意这种指责。对后一段话的理解，将在后文分论述，现在谈谈对前一段话的看法。

事实上，雍正六年（1728），曹頫被罢去江宁织造之职，接任的是隋赫德，曹家花园就成了隋家花园，简称隋园，后来袁枚买得此园，把隋园改为"随园"。因此，裕瑞说袁枚的随园是康熙年间曹家的故址，这话毫无错误。至于"书中所称大观园者，盖假托此园耳"一句，其语气与袁枚认定大观园就是随园有所不同。裕瑞在叙述了随园的变迁史之后，用推测的口气说：书中的大观园大概是随园假托的吧。这就表明，裕瑞还是懂得大观园并不等于就是随园的。诚然，裕瑞对于《红楼梦》及曹雪芹的记述也不会绝对准确无误，但只要大体不差，就不应吹毛求疵、求全责备。从现在资料来看，《枣窗闲笔》的确应引起人们的高度重视，这是因为：①它第一个指出了《红楼梦》的描写与曹家家事略同；②它第一个指出程高本后四十回是伪作；③它第一个肯定了曹雪芹呕心沥血从事写作的功绩；④它第一个指出了《石头记》的成书过程。其余尚有"脂砚斋为雪芹之叔"，（雪芹）"其人身胖头广而色黑，善谈吐，风雅游戏，触境生春。闻其奇谈娓娓然，令人终日不倦"等说，一般也都为人们所接受。

胡适认为《红楼梦》系曹雪芹的自叙传，裕瑞却说这部书是曹雪芹在某个旧稿的基础上，呕心沥血，加工改作而成。这二种说法哪种可信？两相比较，答案是很明显的。

三、贾宝玉的原形是曹雪芹吗？

《石头记》以及《红楼梦》是带有自传性质的小说（注意，这同胡适之说有本质不同），这从作品本身以及脂砚斋的批语中可以看得清清楚楚。程甲本《红楼梦》开卷就说："作者自云曾历过一番梦幻之后，故将真事隐去，而借'通灵'说此《石头记》一书也。"接下去又说："历来

① 李少清：《也谈〈红楼梦〉的著作权问题》，载《北方论丛》1979年第5期。

野史的朝代，无非假借汉、唐的名色，莫如我这石头所记，不借比套，只按自己的事体情理，反倒新鲜别致。"① 甲戌本第一回在"无材补天，幻形入世"下有脂批曰："八字便是作者一生惭恨。"又，庚辰本十九回有一条批语："形容一事，一事毕真，石头是第一手矣。"石头入世以后就是本书主人公贾宝玉，不用多说。仅据上述材料，我们就可以大致上列出这样一个公式：

$$石头 = 贾宝玉 \approx 贾宝玉原形 = 《石头记》底本作者$$

也就是说，找出了贾宝玉的原形，也就找到了《石头记》的原始作者。

直到现在，人们还普遍认为，贾宝玉这个人物是根据曹雪芹的亲身经历塑造而成的，说宝玉 = 曹雪芹固然不对，但贾宝玉 ～ 曹雪芹却是事实。事情果然如此吗？裕瑞在《枣窗闲笔》中曾反复说过："闻其所谓宝玉者，尚系指其叔辈某人，非自己（雪芹）写照也。"我们认为：裕瑞这个记述是正确的，并不像有些人所说：是"闻错了"。谓余不信，请看脂批。

甲，脂批表明：曹雪芹不是贾宝玉的原形。

甲戌本第五回，在"谁为情种"句下有夹批："非作者为谁？余又曰：亦非作者，乃石头耳。"这里的"作者"指雪芹。批书人说，作者雪芹并不是书中的情种宝玉，石头才是。

同本第七回有批曰："作者又欲瞒过中人。""作者"仍指雪芹，"中人"即个中人，当指宝玉原形无疑。批书人说，雪芹写至此处，又想瞒过个中人了。

同本十六回开卷总批中云："借省亲写南巡，出脱心中多少忆昔感今。"这条材料，吴世昌、戴不凡先生都曾引用过，他们正确地指出：康熙末次南巡是 1707 年，当时雪芹尚未出生。因此，这位能"忆惜感今"的人必不是雪芹，而是他长辈某人。

乙，脂批表明：书中贾宝玉的故事，有许多就是批书人自己的实际经历。

甲戌本第八回，在宝玉"又恐遇见别事缠绕，再或可巧遇见他父亲"

① 东京大学东洋文化研究所藏《程甲本红楼梦》，第 25～26 页。

旁有夹批:"本意正传,实是襄时苦恼,叹叹。"

同本同回,在"众人都笑说:'前儿在一处,看见二爷写的斗方儿字越发好了,多早晚赏我们几张贴贴'"上有一条眉批:"余亦受过此骗,今阅至此赧然一笑。此时有三十年前向余作此语之人在侧,现其形已皓首驼腰矣,乃使彼亦细听此数语,彼则潸然泣下,余亦为之败兴。"

庚辰本二十二回,在"贾府排宴点戏"一节上有眉批云:"凤姐点戏、脂砚执笔事,今知者寥寥矣。不怨夫。"

同本第十七、十八回,在"(宝玉)三四岁时已得贾妃手引口传"下批道:"批书人领至此教,故批至此,竟放声大哭。俺先姊仙逝太早,余何得为成人耶!"

蒙本第二十二回有批:"例卷帘法,实是幼时往事,可伤!"

这类批语还有很多,不再一一举出。

丙,脂批暗示:批书人就是《石头记》的原作者。

甲戌本第五回,在"犹似秦氏在前,遂悠悠荡荡,随了秦氏至一所在"下批道:"此梦文情固佳,然必用秦氏引梦,又用秦氏出梦,竟不知上意何属。惟批书人知之。""竟不知上意何属",难道连作者也不知道吗?有可能,因为他毕竟是在改写啊!然而只有批书人才知道,因为他既是"个中人",又是原作者。作为书中秦可卿原形的那个人物,大概与他有什么"旧交"吧!

同本二十八回,在"难道还有一个痴子(指宝玉)不成?"下批道:"岂敢岂敢",既表明了批书人即宝玉原形,又无意中流露出作者的语气。

同本第一回,在"姓甄"下有批:"真。后之甄宝玉亦借此音,后不注。"第二回,在"元迎探惜"下批注:"原应叹惜也。"第五回,在"千红一窟,万艳同杯"下批注:"千红一哭,万艳同悲。"这类给作品作注的批语,同样显示出作者的口气。

戚序本十八回,在"贾妃入大观园"一节上有批:"自此时以下皆石头之语,真是千奇百怪之文。"将作者雪芹同石头分得清清楚楚,进一步说明"元春省亲"的作者不是雪芹,而是"石头"。

庚辰本二十一回开卷总批中有一首《题〈红楼梦〉》律诗,应引起我们高度重视。这首诗说:

自执金矛又执戈,自相戕戮自张罗。

> 茜纱公子情无限，脂砚先生恨几多。
> 是幻是真空历遍，闲风闲月枉吟哦。
> 情机转得情天破，情不情兮奈我何。

对于这首诗，吴世昌先生曾做过如下解释：

> 此诗末句"情不情兮奈我何"中"情不情"三字，乃作者原稿末回"警幻《情榜》"中对宝玉的考语。把"茜纱公子"和"脂砚先生"放在一联之中，脂砚又在此评与此诗之中把自己和书中的主人翁（宝玉）证明为一个人。此即评中所谓"拟书底里"的真意。①

吴先生认为此诗的作者是批书人脂砚，脂砚即书中的主人公宝玉，这无疑都是非常正确的。但是，该诗首联"自执金矛又执戈，自相戕戮自张罗"怎么理解？难道作者真是在描写一场短兵相接的自相残杀？当然不是。还有，什么是"情机"？什么是"情天"？"情天"怎么还会"破"？这当中，必然含有更深刻的寓意。因为到目前为止，还没有看到有人对这些诗句做出合理的解释，因此笔者斗胆妄测，这首诗里隐藏着批书人实际是原作者这一秘密，全诗的大意是："自己写了书自己又来批阅评点，我（脂砚）评你（宝玉）岂不是在自相攻击？真是自找麻烦。②多情的茜纱公子呵，忧恨的脂砚先生，书中的描写（幻），实际的生活（真）都经历过了，剩下的只有悠闲的吟诵。大概有一天这天机会泄露吧，其实，泄露不泄露又有什么关系。"开卷总批说这首诗"诗意骇惊"，又说作诗人"深知拟书底里"，真不谬也。如此理解，纯系揣测。有不吝指正者，愿受教。

关于《石头记》成书过程的问题，还有许多明摆着的事实，值得我们深思。比如：在目前所发现的《石头记》最早的版本甲戌本中，明文写有"至脂砚斋甲戌抄阅再评"一句。按照一般的说法，甲戌年

① 吴世昌：《红楼梦探源》，上海古籍出版社1980年版，第209页。
② "张罗"一词系招惹麻烦的意思，庚辰本二十七回"宝钗扑蝶"一节下有批云："若玉兄在，必有许多张罗"，即同样用例。

(1754),曹雪芹从事《红楼梦》的创作至多才两年。① 有人估计,当时雪芹就只写了前二十八回。然而,一部书只写了个开头就拿去让别人评点?这符合一般的创作规律吗?又如,甲戌本第一回有眉批说:"今而后惟愿造化主再出一芹一脂,是书何本(幸),余二人亦大快遂心于九泉矣。"这条批语将雪芹、脂砚并提,说他二人对于这部书的写作是缺一不可的,书未成,二人九泉之下也不会安心。甲戌本十三回,批书人一再让雪芹将"淫丧天香楼"一节删去,完全是命令口气;他不同意雪芹将此书改名为《金陵十二钗》,仍用原名《石头记》;等等。翻遍小说史,像这样的评点可曾有过?仅用"脂砚是雪芹的密友、长辈,曾对创作提出过意见"一类的解释能说过去吗?再如,作品中自相矛盾之处每每出现,甚至连宝玉和宝钗这些主要人物的年龄、贾府的地址等基本问题都不能统一。对于这些,视而不见行吗?解释为是雪芹改自己旧稿留下的痕迹行吗?

学术界老前辈、著名红学家俞平伯先生1964年就曾推断:

> 八十回本虽大体完整,却非绝对的。有许多歧错、矛盾、缺脱、混淆的地方,历经评家指出,或以为作者失照,千虑一失;或以为稿本互异,整理未完,或以为意在刺讥,文多隐避……,若此之类,各执一见,但是否还可以加上另一种解释:有他人的笔墨在内。②

吴世昌、戴不凡、扎祥贤、伍隼等人也都先后指出:《红楼梦》前八十回,存在一个从《风月宝鉴》到《石头记》的成书过程。他们的文章,虽不无可商榷之处,但他们对于《石头记》成书过程的探求,理应受到重视。搞清《石头记》的成书过程和它的原始面目,对于研究曹雪芹所达到的思想水平和艺术表现水平,无疑是一件极有意义的事情。可惜自己力不从心,只能在前辈的研究基础上,以"质疑"为题,表明曹雪芹并非《红楼梦》的唯一作者,提出在他之前应有一个底本的观点。

① 这是从雪芹卒年推断出来的。若按"壬午"说,"十年辛苦"开始于1753年;若按"癸未"说,当开始于1754年。有人承认雪芹的写作进行了十年,但却说这项工作从1744年就开始了,如此便与"书未成芹为泪尽而逝""此回未成而芹逝矣"的批语不相符。

② 俞平伯:《记夕葵书屋〈石头记〉卷一的批语》,载《红楼梦研究集刊》第一辑。

《三国演义》的心理描写初探

认为《三国演义》没有或者不重视心理描写，这似乎已经成了定论。作为高等学校文科教材的两部《中国文学史》和1949年以后出版的唯一的一部《中国小说史》，都对《三国演义》作过类似的评价："叙述一个人物的行动、举止，不描写人物的心理、情绪的变化，使得许多人产生一个感觉，《三国演义》是粗线条的。"① 长期以来，没有人对这个"感觉"提出过怀疑。特别是当人们谈到《红楼梦》的心理描写时，总要把《三国演义》拉出来作陪衬，加以贬低。当然，谁也不会否认《红楼梦》卓越的心理刻画艺术。但问题是：《三国演义》真的不重视心理描写吗？回顾一下苏联文学界在屠格涅夫评价问题上的论争，或对解决我们提出的问题有所裨益。

众所周知，俄国大作家托尔斯泰素以深刻而精细的心理分析著称。然而屠格涅夫对此不以为然，他认为，艺术家应当表现的是心理过程的结果，而不是过程本身，这个过程虽然也应当知道，但却不一定要表现出来。他的创作完全体现了自己的主张。因此，有个时期，苏联的一些文学史家不承认屠格涅夫的作品中有人物心理分析，说屠格涅夫不是心理分析家，他几乎不能深入到主人公的内心世界去，而只能描写他们的外表。著名评论家沙塔洛不同意这种看法，他指出：屠格涅夫不仅是心理分析家，而且是别具一格的心理分析家。屠格涅夫的心理描写具有自然而隐秘的特点。他不是通过揭开心灵秘密的盖子把主人公感情孕育、发展的过程展现在读者面前，而是通过对主人公外部的姿态、姿势、举动和面部表情的描写把它艺术地表现出来。② 本来，尽管人们的外部动作和内心活动是两种不同的东西，而实际上它们的界限并不那么绝对。黑格尔说过："动作起

① 中国社科院文学研究所：《中国文学史》（下），人民文学出版社1962年版，第851页。
② 参见李兆林《苏联的屠格涅夫研究近况》，载《苏联文学》1983年第5期。

源于心灵。"① 就是说，人们任何有意识的动作，都是由内心某种意念产生的。因而，只有通过人们具体的外部活动，才能够研究人们的全部心理过程和心理状态。作为"人学"的文学，要完整地完成人物性格的塑造，当然要着力表现人的心理风格，而且这种心理风格一定要通过种种外部活动表现出来。所以，托尔斯泰的"心灵辩证法"固然值得推崇，而屠格涅夫自然而隐秘的心理描写法也应该有他的一席位置。

既然如此，我们对"《三国演义》不重视人的心理描写"这一结论就有重新讨论的必要。

中国历来有"老不看《三国》"之说。清刘廷玑《在园杂志》卷二云："不善读《三国》者，权谋狙诈之心生矣。"② 这就从反面说明，《三国演义》是一部善于描写"权谋狙诈之心"的作品。粗粗看去，作品似乎没有心理描写，而实际上却充满了心理描写。只不过，这种描写同样具有自然而隐秘的特点。

《三国演义》不是静态地描写人的心理过程，它往往只表现这个过程的结果，而把过程本身包含于情节的发展之中。故事情节和人物心理活动，这二者是如此水乳交融、密不可分，以至于常常使人们记住了前者而忽视了后者。

"曹操杀杨修"是极好的一例。

第七十二回，曹操伐蜀不利，进退维谷，遂以"鸡肋"为口令。杨修获悉后便教军士"收拾行装，准备归程"，曹操即以"惑乱军心"罪将杨修处死。作品表面上只是在讲述一个简单的故事，其实背后蕴含了丰富的心理描写内容，值得咀嚼品味。作品写："操屯兵日久，欲要进兵，又被马超拒守；欲收兵回，又恐被蜀兵耻笑，心中犹豫不决。"请注意，这就是在写"心"了。接着写"夏侯惇入帐，禀请夜间口号。操随口曰：'鸡肋！鸡肋！'"。然而，言者有心，听者却无意，夏侯惇一介武夫，怎能窥破曹操此时的心境，只能径自下达以"鸡肋"为口令了事。等看到士兵们收拾行装，才"大惊"，去请教杨修。杨修便说出"鸡肋者，食之无肉，弃之有味"的一番话。夏侯惇佩服得五体投地，遂说出"公真知魏王肺腑也"这句心里话。这是故事发展的第一阶段，杨修看透了曹操

① [德]黑格尔：《美学》第一卷，朱光潜译，商务印书馆1979年版，第278页。
② [清]刘廷玑：《在园杂志》，中华书局点校本2005年版，第84页。

的心事并且自作聪明地付诸行动,甚至还在夏侯惇面前卖弄。不难猜想,在夏侯惇一番恭维之后,杨修自然是沾沾自喜。三个人物的音容笑貌跃然纸上,使读者不由自主地对他们丰富而隐蔽的心理活动产生联想。毫无疑问,这是由外及内的一种高级写法。作品接着写:

> 当夜曹操心乱,不能稳睡,遂手提钢斧,绕寨私行。只见夏侯惇寨内军士,各准备行装。操大惊,急回帐召惇问其故。惇曰:"主簿杨德祖先知大王欲归之意。"操唤杨修问之,修以鸡肋之意对。操大怒曰:"汝怎敢造言,乱我军心!"喝刀斧手推出斩之,将首级号令于辕门外。①

试想,在现实生活中,即使一个人心中已经波澜起伏、倒海翻江,但在外部能表现出多少?质言之,一个人心里怎样想是看不到的。这里写"曹操心乱",怎么个乱法呢?是"不能稳睡,遂手提钢斧,绕寨私行"。寥寥数语,已经把曹操此时的心境活脱脱地外化出来。一个主帅,在无人随行的情况下,"手提钢斧,绕寨私行",这种如同热锅上的蚂蚁般极其反常的行为,揭示出其内心极端的烦躁与不安。也正是这个反常的行为,使曹操看到军士们已经在准备撤退了,他的反应是"大惊",接着传唤杨修。而杨修丝毫不觉得看透主帅的心理是犯忌,更要命的是,即使在曹操面前,他还大模大样、洋洋得意地加以炫耀。实在可以说,杨修不死,天理不容。

接着,作品用一段插叙,补写杨修曾不止一次看透了曹操隐秘的内心世界。曹操在新建花园门上写一"活"字,众人不解其意,独杨修猜到是嫌门太阔,曹操知道后,"虽称美,甚忌之";曹操在酥盒上写"一合酥",又是杨修猜出是"一人一口酥"之意,操闻而"心恶之";操编造梦中杀人的谎言,昼寝时杀死了一个为他盖被的侍女,众人"皆以为操果梦中杀人,惟修知其意",操闻而"愈恶之";后来杨修竟然在曹操立继承人的大事上站在曹植一边,为曹植出谋划策,操大怒,"此时已有杀修之心"。从这段插叙中,不难窥见曹操从"忌之""恶之"到"愈恶

① [明] 罗贯中:《三国演义》,山东文艺出版社 2016 年版,第 384 页。以下引《三国演义》原文均用同一版本,不另出注。

之""已有杀修之心",再到决计处死杨修的全部心理过程。如果读者只是读故事,而放过了这些画龙点睛式的心理描写或者心理暗示,那就太可惜了。

《三国演义》往往不直接描写人的精神世界,而是通过外部情绪的描绘折射人物的心理状态。作品对曹操"宜哭反笑,宜笑反哭"的描述用的就是这种手法。

笑与哭,是人们思想情感的外在表现。生理机能和思想情绪都正常的人,总是哀伤而泣、欢娱而喜。但是,自然界和社会现象的繁杂,人们在气质、品行、性格诸方面的差异,造成了刺激与反应之间的不协调。痛极而喜,宜哭反笑,宜笑反哭,就是这种不谐调的表现。不同寻常的笑与哭,恰恰是内心世界异乎寻常的外在表现。罗贯中这位熟练掌握艺术辩证法的大师,极善于抓住这短暂的一刻,尽力揭示人物复杂而微妙的心理境况,从而完成对人物性格的刻画。

赤壁之战,周郎一把火使曹操的八十三万大军化为灰烬,曹操本人带着少数残兵败将狼狈逃窜。可是,当败军逃至乌林,曹操却莫名其妙地"于马上仰面大笑不止";到了葫芦口,操又"仰面大笑";行至华容道,操第三次"在马上扬鞭大笑"。而当败军脱离险境,"曹仁置酒与操解闷",操高坐于南郡城酒宴上时,"忽仰天大恸""捶胸大哭"。曹操的这种哭笑失态,反映了他极其复杂的心理境况。战败而笑,玩的不是精神胜利法,而是一种精神宣泄。曹操不是阿Q,他非常清楚地知道自己所遭受的失败有多惨重,内心深处是极度伤心的,他很想放声一哭。但曹操这人从来不认输,在部下面前更是如此。欲使真实情感不外露,只好权借"大笑"来发泄、来掩饰。明明是自己输了,但三次大笑,都是笑对手诸葛亮、周瑜不善用兵。这是曹操"哭不得而笑"(毛宗岗语)的原因之一。原因之二,曹操的笑不仅是发泄和掩饰,还有强打精神、鼓舞士气的作用。常言说"兵败如山倒",作品写曹军一路行来,人困马乏,"众皆倒地,操喝令人马践踏而行,死者不可胜数。号哭之声,于路不绝。操怒曰:'生死有命,何哭之有,如再哭者立斩!'"曹操的笑和军士的哭形成鲜明对比。三军可夺帅不可夺志,现在是"帅"和"志"都体现在曹操一人身上。作为三军主帅,他不能哭,而只能笑。这时的笑,既有"泰山崩于前而色不变"的气概,是乐观的笑;同时也带有做戏的成分,是假笑,狡诈的笑。入南郡城后,可谓痛定思痛,懊丧、惋惜、羞耻、绝望

之情难以名状，终于似潮水冲垮堤坝，随哭声发泄出来。但被众人一问，还不是肯认输，便顺水推舟说哭郭嘉。不料这样一来，却起到了借哭死人以责活人的效果，干脆假戏真作，"捶胸大哭"起来。

这种寓作者褒贬和人物心理活动于人的外部表情、动作、言语的描写之中的手法，在《三国演义》中很常用。但这并不是说，罗贯中完全回避正面刻画人物的心理。我们发现，在需要把笔锋直接伸向人物的内心世界时，《三国演义》比起其他作品毫不逊色。

赤壁大战前，孙刘两家结盟抗曹定下火攻之策。紧接着，周瑜用"苦肉计"，阚泽下诈降书，庞统献"连环计"，完成了一系列准备工作。正在这决战前夕的关键时刻，东吴的最高统帅周瑜却突然病倒。这时，诸葛亮自告奋勇，前往医病，请看下面这段描述：

> 孔明曰："连日不晤君颜，何期贵体不安！"瑜曰："人有旦夕祸福，岂能自保？"孔明笑曰："天有不测风云，人又能料乎？"瑜闻失色，乃作呻吟之声。孔明曰："都督心中似觉烦积否？"瑜曰："然"。孔明曰："必须用凉药以解之。"瑜曰："已服凉药，全然无效"。孔明曰："须先理其气，气若顺。则呼吸之间自然可痊。"瑜料孔明必知其意，乃以言挑之曰："欲得顺气，当服何药？"孔明笑曰："亮有一方，便教都督气顺。"瑜曰："愿先生赐教。"孔明索纸笔，屏退左右，密书十六字曰："欲破曹公，宜用火攻；万事俱备，只欠东风。"写毕，递与周瑜曰："此都督病源也。"瑜见了大惊，暗思：孔明真神人也，早已知我心事，只索以实情告之。

本来，周瑜得的只是患无东风的"心病"，并且此病又不能示人，诸葛亮当然不便说破，只能以问病入题。不过第一句便话中有话，点出周瑜并非真病。周瑜一句"人有旦夕祸福"，自以为可以敷衍过去，没想到诸葛亮立即以"天有不测风云"作答，一下就捕到周瑜病根上。"瑜闻失色，乃作呻吟之声"，逼真地描绘出周瑜此时慌乱不能自已的心情。诸葛亮乘势穷追，周瑜步步退却，最后不得不佩服对方高明，将实情和盘托出。作者巧妙地运用了双关语，写出了诸葛亮和周瑜在特定情境下的心理活动。这样成功的心理描写，在中国古典小说中并不多见。当然，在《三国演义》中，这类对人物心理的直接描写，也是和情节的开展交织在

一起的，同时加上对人物外部活动的描述，因此不使人感到这是在写心理活动。屠格涅夫说："诗人应当是一个……隐蔽的心理学家：他应该知道和感觉到现象的根源，但表现的只是兴盛和衰败的现象本身。"① 罗贯中正是这样一位卓越的隐蔽的心理学家，他似乎只表现了人的外部活动，但却深刻地洞察和揭示了这些外部活动的内在驱动力。

人们早已注意到，《三国演义》在战争描写方面有着非凡的成就。尤其是书中对各派人物之间"攻心斗智"的描写，更具有一定的军事学价值。在作者笔下，各派人物都在试探、揣摸、研究、分析对方的心理，同时利用各种手段将自己的真实意图掩盖起来，欺骗、麻痹对方，以取得胜利。可以说，这是包括屠格涅夫在内的任何中外作家都不具备的一种心理分析法。限于篇幅，我们仅举"智算华容道"和"空城计"两例，借以窥其全豹。

曹操赤壁兵败后会从哪条路北归？诸葛亮料定曹操必走容华道，他命令关羽在此设伏并放起火烟。果然，曹兵径向有烟的华容道走来，正遇上关羽的伏兵。若按一般人所想，有烟乃是有埋伏的迹象，操必不肯走。关羽和曹操的部下都是这么想的。然而熟知兵法的曹操会怎么想呢？诸葛亮的分析是："岂不闻兵法，虚虚实实"之论？操虽能用兵，只此可瞒过他也。他见烟起，将谓虚张声势，必然投这条路来……"就这样，几缕青烟引得曹操上当。"知彼知己，百战不殆"，这是军学上的名言。"知彼"不但要了解敌方的军事实力，而且要掌握敌军主帅的心理风格。正如毛宗岗所指出的：在罗贯中笔下，诸葛亮不仅能"知彼"，而且还能"知彼之能知己，因出于彼所不及知之外，以善全夫己"。② 司马懿率十五万大军兵临城下，诸葛亮只带了二千五百老弱病残兵守在城中，死守显然不行，弃城而逃也已经来不及，于是索性四门大开。司马懿初闻报"笑而不信"，等亲眼看见了又"大疑"，最后终于"令军后退"。作品中说，诸葛亮之所以敢用这一计，就是因为他知道自己平生谨慎，从不弄险，而这一特点已为对方所知，才出敌意料之外冒了一回大险。诸葛亮在军事上的胜

① 参见《屠格涅夫作品和书信集》第 4 卷，转引自李兆林、叶乃方《屠格涅夫研究》，上海译文出版社 1989 年版，第 323 页。
② ［明］罗贯中著、［清］毛宗岗评《三国演义注评本》，上海古籍出版社 2014 年版，第 921 页。

利，就是这样建立在充分掌握对方心理状态的基础之上的。应当提出，诸葛亮对敌军主帅心理情况的正确分析，恰恰显示了作者罗贯中的心理洞察力。

综上所述，《三国演义》的心理描写艺术是别具一格的。它不脱离情节的发展去孤立地、静止地写人物的内心世界，不把人物的内心世界与外部世界割裂开来。但这不等于说，《三国演义》完全没有直接的心理描写。它在战争描写方面的高度成就，正反映出作者非凡的心理洞察力。这一点已引起心理学界的重视，例如有学者提出："罗贯中所写的《三国演义》，更把诸葛亮、周瑜等这些杰出统帅'攻心斗智'的情况写得淋漓尽致。其中除了一些迷信和神化的糟粕而外，其余绝大部分都是相当符合人的心理规律的。"① 这对于我们搞文学的来说，也应当有所启示吧！

① 杨清：《心理学的过去、现在和未来》，载《吉林师大学报》1980年第2期。

沙和尚的骷髅项链
——从头颅崇拜到密宗仪式

在《西游记》中,沙和尚的脖项上挂着一串用人头骷髅串起来的硕大的项链,且看第二十二回对他的描述:

> 一头红焰发蓬松,两只圆睛亮似灯。
> 不黑不青蓝靛脸,如雷如鼓老龙声。
> 身披一领鹅黄氅,腰束双攒露白藤。
> 项下骷髅悬九个,手持宝杖甚峥嵘。①

这完全是一个吃人的妖怪形象。虽然从二十三回起这串骷髅再也没出现过,但它作为沙和尚的重要标志,仍然给读者留下了深刻印象。人民文学出版社 1980 年版的《西游记》,卷首有古干绘制的西游记图像,其中第一页为《取经四圣》,而位于左上的第一幅就是沙僧双肩挑担、右手握月牙铲、项挂骷髅的形象,尤其正中间那具骷髅头被刻意加大、突出(如图1所示)。

图1 古干绘沙僧像

① [明]吴承恩:《西游记》,人民文学出版社1980年版,第95页。本文引《西游记》均见此版本,以下不再注出。

从网上看到新近出版的《西游记》连环画（中国电影出版社2000年版），沙僧手牵白龙马，肩挑行李担，项挂骷髅头，走在猪八戒之后。其实按照原著的意思，沙僧在加入取经队伍之后，是不该再有那串骷髅项链的。经查清康熙三十六年（1697）陈士斌《西游真诠》、嘉庆十五年（1810）《西游原旨》，沙僧的图像也都有骷髅头装饰。在《西游真诠》中的沙僧图像中，那串骷髅斜挎在肩上，如图2所示。

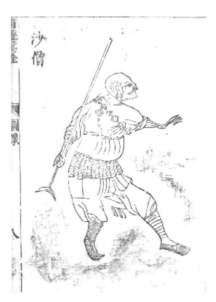

图2　《西游真诠》沙僧像

看来，当代人对沙僧形象的理解并非没有依据。从人们普遍把骷髅项链当作沙和尚的重要标志来看，尽管沙僧已经改邪归正，但他曾经在流沙河吃人的不光彩历史，却始终不曾被完全忘却。

沙和尚项下挂着的骷髅，是他生吃活人的见证，这在作品中交代得清清楚楚。第八回，沙和尚被观音菩萨降伏，情愿皈依正果，主动讲道："我在此间吃人无数，向来有几次取经人来，都被我吃了。凡吃的人头，抛落流沙，竟沉水底。这个水，鹅毛也不能浮。惟有九个取经人的骷髅，浮在水面，再不能沉。我以为异物，将索儿穿在一处，闲时拿来玩耍。"菩萨于是嘱咐："你可将骷髅儿挂在头项下，等候取经人，自有用处。"

沙和尚项下的骷髅是有来历的。按《大唐三藏取经诗话》的说法，沙僧的原型——深沙脖子上那串骷髅是三藏法师的前身，据说唐僧曾两度被深沙吃掉。在元人《西游记》杂剧中，深沙已变成沙和尚，他脖项上挂着几个骷髅头。据说唐僧"九世为僧"，被沙和尚"吃他九遭"。看来，将骷髅头挂在项上并不是菩萨的发明，而是沙僧炫耀战功的资本。

据人类学家的研究，世界各地的原始部族，普遍存在猎首、食人并以人的头骨作装饰的习俗。在非洲原始部族中，战俘往往被吃掉，而头骨则成为炫耀的战利品。据美国学者林德·海耶克《寻找食人部落》一书介绍，一场战争之后，七个瓦拉什人的头被第格族人砍下，"头人接过还流

淌着鲜血的人头,便一阵猛啃起来,并且一个劲地吮吸着那红艳艳的鲜血……接着头人又将这一颗颗的人头依次往下传,每一个第格族人都吃上一口,吸一口血"。书中还这样描述第格族人的装束:

> 冲在前面的几位土著人腰间赫赫悬挂着人头骷髅,人群后面进来一位肩披旧豹皮的第格族人。众人一眼看出了这位肩披旧豹皮的中年汉子腰间分明挂着一圈人头骨,如同系在裙边的风铃,一圈人头骷髅左右摇摆,不用说这便是酋长了。①

在这里,腰间的人头骨竟然成了酋长的标志。又据英国人类学家海顿的介绍,在澳洲土著中,人头骨是战利品,是勇敢的标志。小伙子要娶妻,没有人头骨姑娘就不喜欢,便找不到老婆。一个敌人被杀,人头就被砍下,并被用藤索穿入下颚骨携回家中,人头被悬挂在房屋的正柱上作装饰,犹如"一束束葡萄,或一串串葱头"②。

猎头习俗,往往和头颅崇拜相联系。著名人类学家弗雷泽《金枝》中记载了原始部族的多处猎头习俗,几乎无一不是把头颅当作神灵崇拜的。例如,在西非的原始部族中,国王逝世后,他的心要被新国王吃掉,但他的头,则被供起来当作神物。再如,在菲律宾群岛的棉兰老岛,当栽种或收获稻米时,岛上的巴哥波人便埋伏起来等待牺牲者,砍下他们的头、手、脚,并把头颅带回家去,当作珍物保存起来。③ 毫无疑问,在猎头部族看来,头是人躯体中最重要的部分,是灵魂所在,即使离开身躯,亦可以产生神奇的力量。

于是也就不难理解,在古希腊神话中,海神波塞冬和大地母神盖亚之子为何用死人的头骨来装饰他父亲的神庙;拉丁美洲原始部落为何在特别的宗教礼仪中使用完整的真人头骨作装饰。

我国史前时代也有猎头习俗。《山海经》中的刑天,就是一位被砍了

① [美] 林德·海耶克(Leander Heyek):《寻找食人部落》,罗丹编译,陕西师范大学出版社1999年版,第55~66页。
② [英] 海顿(Haddon, A. C.):《南洋猎头民族考察记》(中译本),上海文艺出版社1989年版,第118页。
③ 参见 [英] 弗雷泽((James George Fraze)《金枝》,徐育新等译,大众文艺出版社1998年版,第432、622页。

头的英雄。根据史书记载，直到汉代，还保留着以斩获敌人首级的多少作为军人论功行赏的凭据的制度。蔡琰《悲愤诗》中有"马边悬男头，马后载妇女"的诗句，是北方少数民族以人头炫耀战功的真实记录。据胡朴安《中华全国风俗志·云南·哈瓦之祭谷地奇俗》一则，云南思茅的哈瓦人（即今佤族），每到正二月间伏于林间，以弓弩射杀往来行人，尸身以泥糊后火烧，大家分食，而将首级割下，抛于田中，生蛆后取回家供于桌上，以祈稻谷丰收。① 很明显，佤族的猎头习俗是和祈祷稻谷丰收密切相关的。又据王胜华先生介绍，佤族猎头之后，要围着头颅跳舞，各家轮流供祭，"无论猎获的是何人之头，一旦用于祭祀，便立刻成为本寨的守护神，受到极大尊重"②。

无独有偶，在《西游记》中，沙和尚项下的骷髅头，经过观音菩萨的点化，也成了渡唐僧师徒过三千弱水的宝船。第二十二回，沙僧皈依之后，遵照菩萨的指示，取下脖子上挂的九个骷髅，用绳子一串，又把观音菩萨的红葫芦拴在当中，放到河里，立刻变成一只小船，载唐僧等人过河。到了岸上，木叉行者收起了红葫芦，那些骷髅立刻化成九股阴风一会儿就不见了。流沙河是鹅毛都浮不起的"弱水"，那些骷髅却能和观音菩萨的葫芦一起，成为渡水的宝筏。所以，沙和尚项下的骷髅，又不仅是吃人的见证，而且还是他皈依的象征、珍奇的护法宝物。

说起来，葫芦又名瓠、瓢，中空，可漂浮在水面。明余庭碧《事物异名》云："瓠性善浮，渡水者佩之以防淹没，南人呼曰'要舟'。"③ 而在民间，人头也被称作葫芦，例如男孩的光头往往叫作光葫芦或秃瓢。陕西民歌云："剃个亮亮的光光头，摸摸溜溜的光葫芦，呼呼啦啦过那黄河口。"看来，把人头骨与葫芦放在一起作渡船也不是没有道理的。

不过，流沙河是"弱水"，鹅毛都浮不起来，一般的葫芦恐怕是要沉到水底的。所以，菩萨吩咐："把他那九个骷髅按九宫布列，却把这葫芦安在当中，就是法船一只。"清刘一明《西游原旨》的解释是："土居中央，九宫布列，八卦五行四象，尽在其中，圆满无亏，金丹成就。得之者

① 参见胡朴安《中华全国风俗志》，中州古籍出版社影印本1990年版，下篇卷八，第20页。
② 王胜华：《西盟的猎头习俗与头颅崇拜》，载《中国文化》1994年第九辑。
③ ［明］余庭碧：《事物异名》，引自杨绳信《事物异名校注》，山西古籍出版社1993年版，第306页。

再造乾坤，别立世界，超凡地，入圣域，能成不朽功业。不徒唐僧能渡流沙河，而历代仙真，无不藉此而渡流沙河也。"按此处所谓"九宫"，是与五行相配的一个图形。古人赋予了一至九数的五行和方位属性：一、六为水，七、二为火，九、四为金，三、八为木，五为土。若简单以方形示意，如图 3 所示。

四金	九金	二火
三木	五土	七火
八木	一水	六水

图 3　九宫数字排列

图中的方位是下北上南左东右西，而《洛书》中的《九宫图》则是上北下南左东右西，如图 4 所示。

图 4　《洛书》中的《九宫图》

从图中看,一六→七二→九四→三八→五→一六……为一数字循环。其理论依据是五行相克,即水克火→火克金→金克木→木克土→土克水的五行循坏。其方位是:水数一居北,水数六居西北,火数七居西,火数二居西南,金数九居南,金数四居东南,木数三居东,木数八居东北,土数五居中央。菩萨吩咐"按九宫布列",大概就是把九个骷髅排成这样的形状,然后又把葫芦置于正中,加强"土"的力量,以克"水"也。于是,连鹅毛也浮不起来的弱水,就这样被轻而易举地征服了。

进一步说,沙和尚项上的骷髅,本是得道高僧(唐僧)的头骨,这就要谈到骷髅项链与佛教密宗的关系。

众所周知,藏族密宗中的金刚、明王、护法神等神佛造像,大部分都有骷髅装饰,有的戴骷髅冠,有的身披骷髅璎珞。例如,怖畏金刚身佩五十颗鲜人头,遍体披人骨珠串。据说佩戴人骨骷髅一方面象征世事无常,另一方面象征战胜恶魔和死亡。在藏密宗教舞蹈羌姆中,骷髅装饰尤为引人注目,图5为羌姆舞蹈中金刚面具的骷髅装饰。

图5　金刚面具的骷髅装饰

藏密中的骷髅装饰来自印度。8世纪时莲花生大师所创立的西藏金刚舞（即羌姆），最初带有印度密教仪式的显著特点，并因此受到赤松德赞（742—797）王妃才邦氏的攻击，她说：

> 是什么嘎巴拉
> 乃是一颗死人头骷髅
> 瓦斯达颜原来是肠子
> 骨吹号原来是人腿骨
> 所谓大张皮就是人皮
> 罗达品是抹血之供品
> 所谓坛城花花绿绿的
> 所谓舞蹈珠是骨头珠
> 所谓使者是个光身子
> 所谓加持作欺骗人的
> 所谓神脸不过是面具
> 哪是佛法是印度人教给的坏东西①

依此可知，印度密宗早已使用骷髅作装饰了。

在印度佛教那里，一般人的骷髅与得道高僧的骷髅价值完全不同。东晋僧伽提婆译《增壹阿含经》卷二十，记释迦牟尼反复"取死人骷髅授与梵志"，为说"人死因缘"。其实质，是在借不同的骷髅，宣讲一般人的"死"与阿罗汉"涅槃"的区别，从而劝人修行至最高的境界——梵行。《大唐三藏取经诗话》和元杂剧《西游记》都说沙和尚项上的骷髅是唐僧的前身。这唐僧可不是一般的和尚，而是佛祖如来弟子金蝉子转世、十世修行的罗汉，吃他一块肉便可长生不老。既然唐僧浑身上下都是宝，将他前身的头骨摆成九宫形状，再加上菩萨的宝葫芦居中，得以顺利渡过弱水便不难理解。

本来，密宗佩戴人头骨装饰是被视作邪魔外道的。唐释窥基（632—682）撰《因明入正理论疏》卷中，说印度的迦波离外道有个习惯，就是

① 依西措杰：《莲花生大师本生传》，洛珠加措、俄东瓦拉汉译本，青海人民出版社1990年版，第498页。

把人的骷髅穿起来结成项链，挂在脖子上作为装饰品。他们说："人顶骨净，众生分故，犹如螺贝。"就是说，人顶骨就像螺贝一样洁净，螺贝可以作装饰品，人顶骨也一样。这说法遭到窥基的驳斥，他认为"世人皆知人顶骨为不净"①。显然，在窥基看来，当时多数人并不认同佩戴骷髅的习俗。玄奘（600—664）等《大唐西域记》卷一，记迦毕试国（今阿富汗境内）外道，"或露形，或涂灰，连络骷髅，以为冠鬘"②，此处也是把佩戴骷髅装饰当作奇风异俗予以记载的。这说明，到 7 世纪，印度佛教中的密宗还不是正宗。但此后密宗的势力不仅很快在印度本土发展起来，而且迅速传播到我国。到唐玄宗开元年间（712—741），"三大士"（善无畏、金刚智、不空）先后翻译密宗经典，并在各地建曼荼罗坛场。《西游记》中沙僧形象的前身——密宗护法神深沙神信仰，就是在这样的背景下兴起的。

陈寅恪先生曾指出，玄奘西进途经莫贺延碛（沙河）遇难事即《西游记》沙和尚故事之起源。③ 这看法十分精辟。虽然陈先生所引的《大慈恩寺三藏法师传》中三藏法师战胜沙河、恶鬼靠的只是一部《般若心经》，但紧接此段文字便有三藏沙漠中梦寤"一大神身数丈"，手执"戟麾"，催他走出沙漠的记述。到 839 年，日本和尚常晓将中土的深沙神王像一躯携回日本，并记云：

 唐代玄奘三藏远涉五天，感得此神。此是北方多闻天王化身也。今唐国人总重此神，救灾成益，其验现前，无有一人不依行者。寺里人家，皆在此神。自见灵验，实不思议。④

显然，常晓所记的玄奘西行时所感得的"北方多闻天王化身"——深沙神，指的就是《大慈恩寺三藏法师传》中身高数丈的"大神"。据佛典，深沙与浮丘本是二恶鬼之名，到唐时合二为一，成为佛教密宗的护法神了。常晓带到日本的深沙神像，身披骷髅装饰。又，日本真言宗僧觉禅

① [唐] 窥基：《因明入正理论疏》，《大正藏》，第 44 册，第 115 页。
② 季羡林等：《大唐西域记校注》，中华书局 1995 年重印本，第 136 页。
③ 参见陈寅恪《〈西游记〉玄奘弟子故事之演变》，《金明馆丛稿二编》，生活·读书·新知三联书店 2001 年版，第 222 页。
④ [日] 常晓：《常晓和尚请来目录》，《大正藏》，第 55 册，第 1076 页。

(生于 1144 年）所撰的《觉禅抄》中，也有身披骷髅装饰的深沙神像，图 6 中左边的神像即为此神。

图 6 《觉禅抄》中的深沙神画像（左）

从中唐至宋，内地的深沙神信仰十分兴盛，这从一些禅宗语录中也看得出来。宋楚圆集《汾阳无德禅师语录》卷下有《赞深沙神》七言诗一首，中云："大悲济物福河沙，现质人间化白蛇。牙爪纤锋为利剑，精神狞恶作深沙……脚蹈洪波海浪翻，手拨天门开日月。现威灵，如愤怒，遥见便令人畏惧。璎珞骷髅颈下缠，猛虎毒蛇身上布。"① 这完全是一幅凶神恶煞的样子，比《西游记》中通天河里的水怪更加恐怖。《五灯会元》卷十八"潭州大沩海评禅师"："上堂曰：'灯笼上作舞，露柱里藏身。深沙神恶发，昆仑奴生嗔。'"② 看来，深沙神本是从恶鬼转为护法神的，他的样子一直到宋代都没有改变。

但在《西游记》中，随着沙和尚项下的骷髅化成"九股阴风"消失，他曾经生吃活人的妖怪形象却在读者心目中发生了很大改变。从外观上看，孙悟空是猴子，猪八戒是猪，而沙僧则是地道的僧人形象。这自然意味着沙和尚的改邪归正，但也与汉藏两地宗教信仰、审美风尚的差异有关。

① ［宋］楚圆集：《汾阳无德禅师语录》，《大正藏》，第 47 册，第 623 页。
② ［宋］普济：《五灯会元》，苏渊雷点校，中华书局 1984 年版，第 1195 页。

这里有一个旁证。元初，随着统治者对密宗的信奉，一种戴骷髅头表演的十六天魔舞也在宫廷中演出，但很快便受到禁止。《元典章》卷五七载世祖至元十八年（1281）的圣旨云："今后不拣什么人，十六天魔休唱者，杂剧里休做者，休吹弹者，四天王休妆扮者，骷髅头休穿戴者。如有违犯，要罪过者。"① 但据《元史·顺帝纪》，到至正十四年（1354），十六天魔舞仍在宫廷演出，但"四天王"与"骷髅头"装饰都没有了，表演者变成了十六名妙龄宫女，其装束是："首垂发数辫，戴象牙佛冠，身被璎珞、大红绡金长短裙、金杂袄、云肩、合袖天衣、绶带鞋袜。"② 可以推测，至元时之所以禁演十六天魔，很可能是由于骷髅头装饰的缘故。元蒙统治者尚且对骷髅装饰心怀不悦，到了明代，汉人更不可能让一个已经皈依正果的僧人始终披着令人恐惧的死人头骨了。所以，在许多人看来，沙和尚项上应当换成一串念诵经咒时计数用的念珠。于是沙僧真的成为慈悲的和尚，变得和蔼可亲了。

总之，《西游记》中沙和尚的骷髅项链，浓缩着一段从野蛮到文明的发展史。它本是流沙河的妖怪生吃活人的见证，但菩萨（佛教）赋予它新的功能，便成为得道的象征。从原始部族的头颅崇拜到密宗的骷髅装饰，表面虽相似，但却跨越了两个完全不同的历史阶段。而人类社会发展的不平衡，时间顺序与逻辑顺序的巨大差异，则更加令人惊叹不已！

① 《元典章》，《四库全书存目丛书》"史部"，第264册，第68页。
② ［明］宋濂等：《元史》卷四十三，中华书局校点本，第919页。

子弟书作者"鹤侣氏"生平、家世考略

18世纪后半叶和19世纪流行于北京、天津、沈阳等地的曲艺形式子弟书,正愈来愈受到重视。继上海古籍出版社的《子弟书丛钞》之后,最近,又有两家出版社先后出版了经过整理的《清车王府钞藏曲本子弟书集》,为我们认识、研究这种独特的曲艺形式提供了资料。

但是,对子弟书的某些基本问题,例如作者问题,人们至今了解甚少。40多年前傅惜华先生说过:"在清代的封建制度社会里,这种'子弟书'的曲艺,当然认为是'不登大雅''卑不足道'的一种玩艺儿,所以它的作者之姓名与事迹,久已湮没不传。到了今天使人无从考查了。我们现在要从事整理研究这部分曲艺的遗产,那唯有根据每本'子弟书'卷首的诗篇,或是在卷末结尾句子的中间,偶然可以发现一些作者的别号,或者是书斋的名字。"① 几十年过去了,傅先生说的这种情况,依然没有改变。

最近,笔者从清代史料中发现了子弟书作者"鹤侣氏"的生平材料,现将这些材料和笔者的考查结果公之于众,以供同好参考和指教。

一

"鹤侣氏"是子弟书的重要作家之一。目前所知,他的子弟书作品有如下18种:

1.《党太尉》(全一回)——卷首诗篇:"忆古人有许多赏雪吟诗的趣,鹤侣氏今写段党太尉围炉,酸的肉麻。"

2.《疯僧治病》(全二回)——头回:"鹤侣氏一段愁肠只自写,也当是浔阳江畔商妇琵琶。"

3.《侍卫论》(全一回)——卷末:"非是我口齿无德、言词峻险,

① 傅惜华:《子弟书总说》,见《子弟书总目》,上海联合文艺出版社1954年版,第6~7页。

我鹤侣氏也是其中过来人。"

4.《老侍卫叹》（全一回）——卷末："闲笔墨偶从意外得馀味，鹤侣氏为破寂寥写谑词。"

5.《少侍卫叹》（全一回）——卷末："话虽然设沸鼎当前，此言难易，鹤侣氏故削竹简，敢望清聆。"

6.《女侍卫叹》（全一回）——卷末："消午闷鹤侣氏慢（漫）运支离笔，写一段闺户小照为唤醒痴迷。"

7.《逛护国寺》（全二回）——二回："这是鹤侣氏新编的两回《时道人》《逛护国寺》。"

8.《柳敬亭》（全一回）——卷末："鹤侣氏为醒痴迷于噩梦，趁馀闲故将笔墨写英雄。"

9.《杂锦书目》（全一回）——卷末："不过是解散穷愁聊自慰，鹤侣氏虽极无能不擅此长。"

10.《孟子见梁惠王》（全一回）——卷末："鹤侣氏柴温（湿）灶冷粟瓶空……写一段亚圣当年游艺的景。"

11.《齐人有一妻一妾》（全一回）——卷末："这如今齐人的世业传天下，鹤侣氏借他的行乐儿解闷磕牙。"

12.《黔之驴》（全一回）——卷末："这本是子厚的寓言，也是当时的世态，鹤侣氏把调儿翻新且陶情。"

13.《赶靴》（全一回）——卷末："鹤侣氏自惭才疏无妙句，闲消遣有愧书称子弟名。"

14.《王婆说计》（全一回）——卷首标曰："鹤侣氏作"。

15.《寄信》（全二回）——卷首标曰："头回鹤侣氏作"。

16.《梅花梦》（不详回数）——卷首诗篇："鹤侣氏闲笔重描梅花梦。"

17.《刘高手探病》（全二回）——卷首诗篇："鹤侣氏新书一段又编成。"

18.《鹤侣自叹》(全一回)——鹤侣氏作。①

从作品数量来看,"鹤侣氏"大概仅次于韩小窗而居第二位②,所以很早就引起了人们的注意。例如,1933 年李家瑞《北平俗曲略》谓:"编造子弟书最多的是韩小窗、鹤侣氏、云崖氏、竹轩、渔村、煦园等人。"③然而,这位"鹤侣氏"究竟何许人也?

二

1932 年夏,燕京大学图书馆以重金从旧家购得稿本《佳梦轩丛著》十三种,其中包括《东华录缀言》六卷、《歌章祝词辑录》二卷、《谥法续考》一卷、《本朝王公封号附异姓公侯伯》一卷、《封谥翻清》一卷、《清语人名译汉》二卷、《侍卫琐言》一卷、《侍卫琐言补》一卷、《煨拙闲谈》一卷、《括谈》二卷、《管见所及》一卷、《管见所及补遗》一卷、《寄楮备谈》一卷等,共二十一卷。其史料价值,被认为超过了昭梿的《啸亭杂录》,故不久就以"燕京大学图书馆丛书"的名义刊刻问世。田洪都《佳梦轩丛著刊本序言》根据《东华录缀言》卷三"圣祖御书清慎勤三字"条作者自称曰"赓",指出《佳梦轩丛著》的作者即《清史稿列传》六《承泽裕亲王硕赛传》中之奕赓,《佳梦轩丛著》乃作于道光二十二年(1842)以后。④ 1935 年,国立北平图书馆《图书季刊》第 2 卷第 3 期,对其中的《东华录缀言》《清语人名译汉》专门做了介绍。但此时并未有人将子弟书作者"鹤侣氏"与奕赓相联系。

1994 年,笔者在日本九州大学文学部书库得以阅读台湾河洛图书出版社影印的《佳梦轩丛著》,从中发现了"鹤侣氏"的踪迹。

① 以上资料来源,1～13 据刘烈茂、郭精锐主编《清车王府钞藏曲本子弟书集》,江苏古籍出版社 1993 年版,本文子弟书的引文均引自这一版本;14～18 据傅惜华《子弟书总目》,上海文艺联合出版社 1954 年版。此外,傅惜华《子弟书总目》还著录《借靴》一种,并录其卷首诗篇曰:"且将旧曲翻新调……鹤侣氏祇因无计遣睡魔。"与车王府本《赶靴》似有不同,是否另一作品,待考。

② 关于韩小窗的作品,可参阅关德栋《现存罗松窗、韩小窗子弟书目》,载《曲艺论集》,中华书局 1958 年版。

③ 李家瑞:《北平俗曲略》,中央研究院历史语言研究所印行,1933 年版,第 8 页。

④ 参见田洪都《佳梦轩丛著刊本序言》,见台湾河洛图书出版社影印本《清史资料汇编补编》(上册),第 1～6 页。以下《佳梦轩丛著》引文均引自这一版本。

首先，《东华录缀言》卷一、卷四、卷五，均用"鹤侣曰"开头①。其次，《侍卫琐言》自序说："余充侍卫六年。"②《寄楮备谈》又记："余于道光八年，革去头品顶戴，至道光十一年，授三等侍卫。"③ 而子弟书作者"鹤侣氏"也是当过侍卫的，正如前引子弟书《侍卫论》卷末所说："非是我口齿无德、言词峻险，我鹤侣氏也是其中过来人。"另外，《老侍卫叹》《少侍卫叹》《女侍卫叹》等作品，看来也均与其自身生活有关。再者，若将"鹤侣氏"的子弟书作品与《佳梦轩丛著》相比较，它们的共同点之多，令人相信必出自同一人之手。以下略举数例，其中 A 为子弟书作品中的词句，引自刘烈茂、郭精锐主编《清车王府钞藏曲本子弟书集》；B 摘自《佳梦轩丛著》。

A 衣服儿不要鲜明，一概褡襻布，越是那下过水的靴子越可人。（《侍卫论》，第274页）

B 近年来，我皇上力崇节俭，屡谕兵丁：不可妄穿绸缎，且衣服不取其鲜，洁净而已。故侍卫等得各从其便，布袍布靴，反觉随时。（《侍卫琐言补》，第427页）

A 又有那人才蕴藉的风流名士，填词作赋的地道才人。举止儿斯文谈论典雅，每开口必把开辟以前的故典儿寻。画几笔写意儿装门面，记几首唐诗哄乡亲。高谈阔论批经注史，之乎者也矣焉哉，竟诌酸文。（《侍卫论》，第274页）

B 侍卫读书甚少，至有满蒙字俱不识者，即见面起居数语有不能应对。又有假诌歪文，不但反失本来面目，且每每丢丑。如"你们令家兄"，"我的舍令弟"，"你的家大人"，"我的敝令正"等语，不可枚举。（《侍卫琐言》，第419页）

A 立金门森森气象熊腰虎背，见上司栗栗悚悚兔遁蛇行……又搭着小殷勤小扇子小旋风小妇气象，在章京前小心下气从小道儿进铜。

① 《佳梦轩丛著》，第9、31、39页。
② 《佳梦轩丛著》，第409页。
③ 《佳梦轩丛著》，第548页。

(《少侍卫叹》，第283页）

B 自头等至蓝翎，见章京等并无相见礼仪，不过尔我相呼随意起座，即年节投刺，亦是宾主往来之礼。近来不肖之辈，遇事往往打扦及站立言事。又有昏夜请谒，白昼骄人，及银物关节等事。风气日薄，人心渐坏。（《侍卫琐言》，第418页）

A 不过是解散穷愁聊自慰，鹤侣氏虽极无能不擅此长。（《杂锦书目》，第352页）

B 录《琐言》毕，追忆见闻，补书数条，非自异，聊以驱睡魔、解愁烦，所谓于世无益我有益也。天下第一废物东西书于佳梦轩之只此书舫。（《侍卫琐言补》，第440页）

此外，《侍卫琐言》载有《茶房铭》一篇，谓：“品不在高，有爵则名。年不在深，有钱则灵。斯是茶房，唯爷是敬。铺盖堆炕满，草色入帘青。顽笑不分垄，往来无书生。可以下象棋、吃烧饼。说官差以乱耳，收锁钥之劳形。南为章京屋，后有茅厕坑。此二句是正黄旗侍卫茶房实境。茶房曰：班钱无有。”① 子弟书《少侍卫叹》，写一个少年侍卫接班后与伙伴们吹牛、拉呱、套近乎，说"官差"、开顽笑，有"文顽笑、武顽笑、愣顽笑、真顽笑"，最后到"茶房"去"热艳熬茶倒一盅"。二者极为相似。

又，《侍卫琐言补》：“侍卫处人员，各项俱有故，贤与愚亦半焉。其黠者，设计谋财，使人甘心入网，虽死不怨，且不伤己之清名，术亦奇矣。其愚者，百无一能，心无一孔，言谈行事，虽贩夫不若，诚可怜也。其市井者、村俗者、中无所养者、目不识丁者、强而横者、傲而奢者，指不胜屈。其小聪明而轻薄者，又各拟以别号，背地呼之。千奇万巧，穷尽心思，必尽肖其人而后已。其风之不纯有如此。”② 而鹤侣氏的几篇以"侍卫"为题材的作品，无非是上述记载的具体化、形象化而已。

还有，《佳梦轩丛著》和"鹤侣氏"的子弟书，都对作者本人特殊的出身、经历和命运进行了一番倾诉（详参本文第六节），这方面的相同绝

① 《佳梦轩丛著》，第421页。
② 《佳梦轩丛著》，第437页。

非偶然。

据此可以推断，子弟书作者"鹤侣氏"与《佳梦轩丛著》的作者"鹤侣"必为同一人。

上文已述，《佳梦轩丛著》的作者，早已被田洪都考出是奕赓。其主要证据是：《东华录缀言》卷三云："圣祖仁皇帝御书'清慎勤'三大字，赓藏有石榻一幅……"此处的"赓"乃作者自称。除了田氏举出的证据外，《东华录缀言》卷五有云："余先父绵讳言果（'言果'乃"课"字的分写，以避其父讳，笔者注）承嗣，袭庄亲王爵。"又前文已引《寄楮备谈》言其道光八年（1828）被革头品顶戴事。《清史稿列传》六《承泽裕亲王硕塞传》："绵课，道光六年薨，谥曰襄。子奕窦嗣。八年，以宝华峪地宫入水，追论绵课罪，降奕窦郡王，并夺诸子奕賸、奕叡、奕䫆、奕赓职。"王先谦《东华录》讲得更详细："道光八年九月癸亥谕：奕窦已有旨降为郡王外，奕賸著革去不入八分辅国公，奕叡著革去镇国将军、委散秩大臣，奕䫆著革去辅国将军，奕赓著革去头品顶戴。"按此"圣谕"《道光实录》亦载，不赘。

以此可知，子弟书作者"鹤侣氏"——奕赓其人，是堂堂庄亲王的公子，嫡派"金枝玉叶""龙子龙孙"。

三

据《清史列传》卷二《和硕承泽亲王硕塞传》及《清史稿·皇子世表》（四）"圣祖系"，可知奕赓之父绵课所承袭的庄亲王一支的世系如下：

硕塞（清太宗第五子，顺治皇帝之兄，封和硕承泽亲王）——博果铎（硕塞长子，袭和硕亲王，改号庄）——允禄（康熙皇帝第十六子，博果铎嗣子，袭庄亲王）——永瑺（允禄之孙，袭庄亲王）——绵课（永瑺弟永珂长子，永雄嗣子，袭庄亲王）

绵课，生于乾隆二十七年（1762），五十二年（1788）袭庄亲王爵，道光六年（1826）去世，历任三朝三十八年。期间小心谨慎，惨淡经营，几经沉浮。嘉庆六年（1801）四月，因家人骑马行驶"御道"，被皇帝看见，斥其"不能约束家人，岂可仍居要职"，故被革去"领侍卫内大臣、都统、阅兵大臣，并花翎黄马褂"。嘉庆八年（1803）八月，因先期发现裕陵工程柱木朽坏，被"赏还三眼花翎"，授镶蓝旗汉军都统。十年

(1805)，署"正白旗领侍卫内大臣"。然十一年（1806）五月，又因属下护卫"私揽民船"而被"退出内廷，革去都统，毋庸署理领侍卫内大臣，并革去黄褂翎枝"。从嘉庆十二年（1807）到十九年（1814）的七年间，是绵课最受重用的时期。十二年十月，他以护送乾隆皇帝《实录》到盛京"礼成"，而被赏还三眼花翎。十五（1810）年正月，太监李来喜告绵课违法，嘉庆亲笔批示："近日诸王咸知谨守法度……庄亲王绵课人亦谨。"李来喜因被判诬告处死。同年六月，绵课授宗人府宗令。十八年（1813）九月，林清天理教起义，义军攻入皇宫，绵课持械射伤"贼匪"一名，于是不仅"从前所罚王俸未完者全行宽免"，且即授"御前大臣、镶黄旗领侍卫内大臣"。同年十一月，其子奕胜提前被封为辅国公并赏戴花翎。但自十九年起，绵课与嘉庆的"蜜月期"终告结束，又开始了战战兢兢、伴君如伴虎的生活。嘉庆二十年（1815）九月，绵课随嘉庆巡幸木兰，遇大雨，绵课奏河桥塌于水，嘉庆亲往探路，斥其妄奏不实，"着革去御前大臣，并领侍内大臣、管园大臣、总理行营，毋庸在里边行走"。道光二年（1822）三月，因裕陵"木朽漆裂"，绵课被拔去花翎，降为郡王。四年（1824）三月才赏还亲王及花翎。六年（1826）四月，绵课薨逝。七月，其子奕窦袭庄亲王爵。十二月，其子奕叡封二等辅国将军，奕䁅封镇国将军。八年九月，因孝穆皇后陵积水，绵课的几个儿子，除奕窦降为郡王外，其余均被革爵革职。[①]

据《清史稿·皇子世表》（四），绵课几个儿子的情况如下：

第四子奕胜，嘉庆十八年封不入八分辅国公，道光六年缘事革退。十一年封三等辅国将军，十二年革退。

第七子弈叡，道光六年封三等镇国将军，八年缘事革退。十一年封奉国将军，十九年休致。

第九子奕䁅，道光六年封三等辅国将军，八年缘事革退，十九年袭奉恩将军，同治四年卒。

第十三子奕窦，道光六年袭庄亲王，八年降郡王，十一年复封亲王，十八年缘事革退。

① 此段概括绵课的生平，主要依据《清实录》中乾隆、嘉庆、道光三朝的记载，以及《清史列传》《清史稿》中的《硕塞传》，限于篇幅，出处不一一注出。关于绵课的生年版，详参本文第四节的考证。

这里，独不及子弟书作者奕赓。

四

奕赓应是庄亲王绵课的长子。

其《东华录缀言》卷五曰："余幼弟奕窦袭爵。"① 此言"幼弟"者，以别于其他诸弟也，透露出长兄语气。又《寄楮备谈》曰："道光间，余十妹许尚蕴端多尔济之子，未婚守节，封诚节郡主。十二妹许尚永库尔重之子，未婚守节，封贞恸郡主。二妹之事，备载余《自述编年》。"② 再次透露出长兄语气。再，近人观成在《东华录缀言跋》中，称奕赓为庄襄亲王"世子"③。按，所谓"世子"，本指帝王的嫡长子。清初设亲王之嫡长子为"世子"，位在郡王之上，以备继承亲王之位。但自康熙宣布"国不立储之旨"后，世子的爵位就没有封过（参本文第六节），所以"世子"指的就是长子。田洪都推测说："奕赓或绵课长子，不然，观成不应以世子称之。"④ 这是很有道理的。

如果这个推断能够成立的话，那么就可以进一步推测出奕赓大致的生卒年。

《管见所及》有"今上道光纪元之初，先君子六十生辰"⑤语，由道光元年（1821）上推六十年，可知其父绵课生于乾隆二十七年（1762）。

又，《清实录·宣宗实录》卷一八一道光十年十二月："宗人府奏：惠郡王绵愉、庄郡王奕窦，来年均届十八岁一折……"⑥ 从道光十年（1831）上推十七年，可知奕赓的"幼弟"奕窦生于嘉庆二十年（1815）。

按照清宗室封爵的规定，请封子弟应在"及岁"（即20岁）后，经宗人府考试，报上请封。但袭爵子弟不在此限，故奕窦袭庄亲王爵时才13岁。

嘉庆十八年十一月，皇帝临南郊斋宫祀祠，因见坛坫内外"整齐严肃，屏息无哗"，龙颜大悦，下"圣谕"曰：

① 《佳梦轩丛著》，第42页。
② 《佳梦轩丛著》，第540～541页。
③ 原文未见，参见田洪都《佳梦轩丛著刊本序言》。
④ 田洪都：《佳梦轩丛著刊本序言》，《佳梦轩丛著》第2页。
⑤ 《佳梦轩丛著》，第460～461页。
⑥ 《清实录》，中华书局影印本，第35册，845页。

庄亲王绵课，于一切章程汇总斟酌，除给予纪录外，伊子奕赓，尚未考试应封，著即封为辅国公，仍赏戴花翎。①

 细玩其义，绵课四子奕赕此时应尚未"及岁"，但也不会相差太远。假定奕赕此时 17 岁，即嘉庆二年（1797）出生，再假定奕赓比他大五岁的话，应是在乾隆五十七年（1792）出生。

 前引《寄楮备谈》中奕赓十妹未婚守节事发生在道光八年，王先谦《东华续录》道光八年："夏四月乙亥，封未婚守志庄襄亲王绵课女为诚节和硕格格。"② "未婚守节"，年龄或当在 16 岁左右。

 绵课的七子奕叡、九子奕腆，在道光六年绵课薨逝后均被封爵，其时均应已"及岁"。

 据此似可推测：道光六年（1826）绵课去世时 65 岁，其长子奕赓约 35 岁，四子奕赕约 29 岁，七子奕叡约 25 岁，九子奕腆约 20 岁，十女约 14 岁，十二女约 13 岁，幼子奕窦 13 岁。

 如此推测，想虽不中不远矣。

 关于奕赓的卒年，可做如下推测。《佳梦轩丛著》纪事最晚到道光二十六（1846）年，但原稿本每讳及"詝"字"淳"字，显为避咸丰、同治之讳。同时，前引《寄楮备谈》曰："道光间，余十妹许尚蕴端多尔济之子"，只言"道光"者，也透露出道光以后的口气。又"鹤侣氏"子弟书《老侍卫叹》卷首"诗篇"："人生七十古来稀，笑我时乖寿偏齐。"③ 我认为，这可能就是作者自身生活的写照。

 当年田洪都为刊本《佳梦轩丛著》写序时也注意到稿本避讳的事实，但他觉得到道光末奕赓已五六十岁，似乎没有可能再经历咸丰、同治两朝，所以推断稿本或为后人写定。但拙见以为，奕赓活到同治元年 71 岁，是完全可能的，《佳梦轩丛著》稿本应出于奕赓本人之手。倪钟之《中国相声史》推断"鹤侣氏"卒于道光二十八年（1848）④，孙康宜、宇文所

① 《清实录》，第 31 册，第 816 页。
② ［清］王先谦：《东华续录》，光绪石印本，第 4 页 B。
③ 刘烈茂、郭精锐：《清车王府抄藏曲本子弟书集》，第 280 页。
④ 参见倪钟之《中国相声史》，武汉大学出版社 2015 年版，第 169 页。

安主编《剑桥中国文学史下》记"鹤侣氏"的生卒年是约 1770—约 1850①。我推断"鹤侣氏"的生卒年是约乾隆五十七年（1792）至约同治二年（1863），他活了大约 72 岁。

《东华录缀言》卷五："乾隆四十七年壬寅定：王公子弟及岁时赏给顶戴，亲王子头品。"②可以肯定，奕赓就是在二十岁时被赏戴"头品顶戴"的。不过，这里的"头品顶戴"，既不是爵位名，也不是官职名，而只不过清王朝为其宗室设立的一种荣誉。《宗室王公世职章京爵秩袭次全表》记："绵课……有十三子。第十三子奕窦，承袭和硕庄亲王；第四子奕胜封授不入八分辅国公；第七子奕叡，封授镇国将军；第九子奕赙封授辅国将军。其余子均无职。"③奕赓既无爵又无职，所以才不能进入《清史稿》的《皇世系表》。

查《清实录》道光十一年五月的"至谕"，已革头品顶戴奕赓被封授"三等侍卫"，这与奕赓本人所说完全相符。三等侍卫，虽不是正式的官职，但却可以戴花翎、佩宝剑，出入于禁苑，跟随在皇上左右，并且还有进一步升迁的可能。从《佳梦轩丛著》和几种有关的子弟书作品看，奕赓对这段生活是颇为留恋的。

《侍卫琐言》自序有"告休以后"④语，似乎六年后的道光十六年，奕赓自己从三等侍卫告休，重新成为闲散宗室。

奕赓生活在子弟书最为流行的时期。他开始创作子弟书，大概是告休以后的事。他的作品处处流露出"过来人"的口气，其中以《老侍卫叹》语气犹显老迈。《逛护国寺》头回有"瞧俗了的《活捉张格尔》""亚赛石玉昆"⑤等语。据《清实录》，回疆地方势力首领张格尔于道光七年十二月底被擒，次年五月处死。从事实发生到编书、到被"瞧俗"，恐怕至少需要十年的时间。又，关于著名唱书艺人石玉昆，鲁迅《中国小说史略》定为"咸丰年间"人。其实，早在三四十年代就有人得到了道光二

① ［美］孙康宜：《剑桥中国文学史下 1375—1949》，生活·读书·新知三联书店 2013 年版，第 419 页。
② 《佳梦轩丛著》，第 59 页。
③ 《宗室王公世职章京爵秩袭次全表》，引自吴玉清等《清朝八大亲王》，学苑出版社 1993 年版，第 352～353 页。
④ 《佳梦轩丛著》，第 409 页。
⑤ 《清车王府抄藏曲本子弟书集》，第 328 页。

十三年的子弟书《评昆论》的抄本①，此书专写石玉昆的唱书艺术。又，清崇彝《道咸以来朝野杂记》说："道光朝有石玉昆者，说《三侠五义》最有名，此单弦之祖也。"② 所以石玉昆应是道光间人。而"鹤侣氏"创作子弟书，当在石玉昆成名之后。

总括以上，子弟书作者"鹤侣氏"即庄亲王绵课之长子奕赓，生于清乾隆五十七年（1792）前后，卒于同治元年（1862）以后。二十岁（1811）时被授予"头品顶戴"，三十七岁时（1828）被革去。四十岁（1831）时被授予"三等侍卫"，四十六岁（1836?）告休。此后开始创作子弟书，写作《佳梦轩丛著》。

五

庄亲王绵课的去世，对奕赓全家无疑是一个重大打击。但"庄亲王"这顶"铁帽子"被奕赓的幼弟奕窦所承袭，按说，这一家人仍处于极高的地位。作为亲王，头戴三眼花翎，身穿黄马褂，禁苑乘轿，呵殿如云，连位及极品的宰辅也要让他几分，更不用说中下层官吏乃至一般百姓了。然而，这个煊赫一时的贵族家庭竟然一败到底，堂堂的庄亲王奕窦竟成了被充军、流放的囚犯。请看事实：

道光十三年九月，奕窦奏请借俸银十万两被驳回，因为其父绵课尚有所借俸银和应罚工程银六万五千两未缴。奕窦声称借银是为其父绵课修坟，③ 其实很可能是为了挥霍。

道光十五年—十七年，奕窦因家人聚赌、非法捆索宗室等卑劣行径，几次被圣谕责罚，至十八年九月丙午"圣谕"："庄亲王奕窦、辅国公溥喜，身为王公，辄赴尼僧庙内吸食鸦片烟，实属貌法无耻。奕窦著革去王爵，溥喜著革去公爵，仍各罚应得养赡钱粮二年。""奕窦所遗王爵，奕

① 参见赵景深《关于石玉昆》，此文写于1940年版，载《中国小说丛考》，齐鲁书社1980年版，第479～480页。

② ［清］崇彝：《道咸以来朝野杂记》，北京古籍出版社1982年排印本，第9页。又，［清］贵庆有题为"石生玉昆工柳敬亭之技，有盛名近二十年版，而性孤僻，游市肆间，王公招之不至"的七言律诗。贵庆，嘉庆四年（1799）进士，以此年二十岁计，即使此诗写于其七十岁［即道光二十九年（1849）］时，其言石玉昆成名"近二十年"，可见最迟在道光十五年前后，石氏已经成名。

③ 《清实录》，第36册，第638页。

窦亲兄弟侄不准择选……"①

在短短的几年中，奕窦屡犯王法，且屡教不改，终被革爵，"庄亲王"这顶铁帽子落到旁人头上，全家从皇族上层跌落了下来。然而，奕窦仍不能管束自己，《清会典事例》"宗人府"（十）载道光二十年，"圣谕：宗室奕窦、溥喜，于拟徒革爵之后，不安本分，滋事妄为，实属不法。均着交宗人府堂官监视，先行重责四十板。奕窦著发往吉林，溥喜著发往盛京，交该将军严加管束。"②

《清实录》道光二十三年九月癸未"圣谕"："宗室奕窦，于获罪遗戍后，不知悔过自新，辄娶民女为妻……著发往黑龙江圈禁三年，以示惩儆。期满释放后，交该将军严加管束。"③

从此，堂堂"庄亲王奕窦"的名字便从《清实录》中消失了。而当年其父所欠下的经济账，自然落在奕赓等人头上。道光二十三年十月，即奕窦被发配黑龙江之后一个月，皇上下令，在六个月内追缴绵课所欠全部银两，由其"七员子孙"代赔。④ 奕赓等人的生活境况可想而知。子弟书《老侍卫叹》"诗篇"："人生七十古来稀，笑我时乖寿偏齐。酒债寻常行处有，朝回日日典春衣。当票子朝朝三五个，账主儿门前闹泼皮。老妻自是多贤慧，挎竹篮每向坟边乞祭余。"⑤ 当是奕赓即"鹤侣氏"晚年生活实况。

奕窦的堕落，在八旗子弟中是一个典型。他嫖妓、赌博、吸鸦片，五毒俱全，所以当初借俸银为其父修坟云云，恐怕是撒谎。

奕窦因赴尼僧寺中吸鸦片而被革爵的事，在当时引起了极大轰动。清崇彝《道咸以来朝野杂记》说：

> 东便门外运河之滨，有灵官庙，实尼僧广真住持，时人呼为广姑子。于道光中叶，其庙中香火极盛。且地临二闸，夏季游人众多。广真又招妓设赌，诱贵族诸子弟入局。历数年之久，风声甚大，为御史所参。步军统领派弁往抄，适值广真作寿，来宾甚盛，因而俱罹于

① 《清实录》，第37册，第849～900页。
② 《清会典事例》，中华书局1991年影印本，第1册，第151页。
③ 《清实录》，第38册，第1115页。
④ 《清实录》，第38册，第1135页。
⑤ 《清车王府抄藏曲本子弟书集》，第219～220页。

难。复究出庄亲王、喜公爷诸人，皆因之革爵。广姑子则归刑部判罪发遣。好事者编作曲词，到处唱之。今单弦排子曲与马头调中《灵官庙》，即此事也。①

车王府曲本中存有子弟书《灵官庙》《续灵官庙》两种，只是未点出奕赛等人姓名。傅惜华编《北京传统曲艺总录》卷六"石派书总目"著录有《灵官庙》二本，并注："此曲演述清末北京实事。"又分别在卷十、卷十一"马头调总目"下著录《广姑子发配》《广姑子叹监》《广姑子叹五更》《灵官庙》。② 可见此事在当时影响之大。

奕赓也记录了这件事，《管见所及补遗》说：

> 数年来，宗藩中往往以屑小事故干庚私罪，以致除爵，亦气数使然也……朝阳门外灵官庙尼广真，幼年失身，老不安分，蓄养雏姬，兼教歌唱。京城勋戚大吏，无不往来。彼收其夜合之资，另为聚敛之术，亦有中人资矣。道光十八年七月，设席庆寿。郎中松杰等数十人在庙饮酒挟妓，被御史访拿交审。广真倚仗财势，临审时毫不恐惧，曰："不止数人，即王爷公爷亦常赴我庙顽耍。"且扬扬得意貌。承审官具奏，究出庄亲王奕赍、镇国公溥喜、不入八分镇国公绵顺，常入庙饮酒吸鸦片烟。于是广真、松杰等发遣，奕赍、溥喜、绵顺俱革爵。奕赍所遗王爵，不准其亲兄弟侄承袭。溥喜则以其亲弟溥吉袭，绵顺则以其亲弟绵寿袭，以示大公无我之意焉。③

这段记载，与皇上的"圣谕"相比，有两点不同。一是直接点出供出奕赍等人的就是广真，二是流露出对"铁帽子"落入旁人家的不满。据《清史稿·皇子世表》（五），溥喜的世系为：乾隆帝—永璜（乾隆长子）—绵德（永璜长子）—奕纯（绵德子）—载锡（奕纯长子）—溥喜。可见溥喜辈分虽低，但较奕赓、奕赍为近支宗室。何以在同一件案子

① ［清］崇彝《道咸以来朝野杂记》，第19～20页。
② 参见傅惜华《北京传统曲艺总录》，中华书局上海编辑所1962年版，第332、604、605、633页。
③ 《佳梦轩丛著》，第491～492页。

中，奕䜣的王爵不准亲兄弟侄继承，而溥喜、绵顺的公爵则可以由其亲弟继承呢？奕赓所谓"大公无我"，只不过是一种委婉的讽刺罢了。

六

奕赓的一生，真是大起大落，大喜大悲。

作为庄亲王的长子，他本来完全有继承王爵的可能。如果这顶"铁帽子"由他来承袭而不是他的幼弟，那情况可能就完全不同了。他在《括谈》（下）中写道：

> 亲王嫡长子例封世子，秩视郡王为优，以备承爵也；郡王嫡长子例封长子，秩视贝勒为优。自圣祖仁皇帝有国不立储之旨，则世子、长子亦不封矣。①

王爵不能继承，六年的三等侍卫也没有得到升迁，连奕䜣被革爵也不准亲兄承袭，大概到这时他才彻底从"春梦"中醒来。《佳梦轩丛著》和"鹤侣氏"的子弟书作品，处处流露出作者对往时"天潢宗派"的王府奢华生活的回忆和对现实的不满。先看《佳梦轩丛著》中的两段自述：

> 今上道光纪元之初，先君子六十生辰，蒙恩赐寿，御书"屏藩绥固"匾额，"贤比东平为善乐，光分南极寿禧多"对联。寿佛如意，冠服文绮，并红绒结帽及金黄蟒袍，尤为异数。至今二十余年，先人久弃诸孤，事物变迁，今昔事异，迥忆当日，恍如片时春梦。②
>
> 盖余生长贵邸，性情未免高傲，视天下物渺如也。幸叨一命之荣，醒我片时春梦。充役虽只六载，世味则倍尝之矣。如黄粱梦醒，回思旧味，不觉哑然自笑。③

文学作品当然更利于发牢骚，子弟书《疯僧治病》头回，以排比句式，层层铺陈，今昔对比，把一肚皮的不平、愤慨、痛苦、失望，统统倾

① 《佳梦轩丛著》，第628页。
② 《佳梦轩丛著》，第460～461页。
③ 《佳梦轩丛著》，第431页。

泄出来：

> 吁乎今世命弗佳，半生遭际尽堪嗟。十年回首如春梦，数载韶光两鬓鸦。也曾佩剑鸣金阙，也曾执戟戍宫花。也曾蛾冠拟五等，也曾束带占清华……这如今事事无成皆画虎，平生豪气尽消歇（乏）。鬓毛衰处人应笑，髀肉生时我自嗟。说什么煮酒论文谈志量，我只有野老农夫问桑麻。说什么万言策论陈丹陛，我这里没齿甘为井底蛙。说什么高攀桂树天香远，我这里只向荒山学种瓜。说什么玉宇瑶池霓裳曲，我这里夜半山村奏暮笳。说什么浅酌低唱销金帐，我这里柴米油盐酱醋茶。休提那丝联枫陛银潢派，休提那勋铭盟府五侯家。这如今貂裘已蔽黄金尽，只剩有凌霜傲骨冷牙槎。我怎肯多买胭脂将牡丹画，只我这栖老寒巢一枝斜。我虽不肯自抑襟怀生嗟叹，也未免午夜扪心恨无涯。昊苍生我诚何意？举世难将傲眼发。七尺顽躯如鸥影，如虹豪气贯云霞。万斛愁肠从何寄？千行痛泪洒褐襟。鹤侣氏一段愁肠只自写，也当是浔阳江畔商妇琵琶。①

这里，除了有对"春梦"般的王府贵族生活的追寻，对出身"丝联枫陛"、金枝玉叶的念念不忘，有对"佩剑""执戟"的皇宫侍卫生活的留恋，对"命运不佳""事事无成"的慨叹之外，还有两句具体的描写值得注意。一是"也曾蛾冠拟五等"。"蛾冠"者，此处指清代官帽，即顶戴花翎是也。"五等"者，五品也。"拟"者，侍卫本非正式官职，故云。《侍卫琐言补》："头等侍卫正三品，二等正四品，三等正五品，四等从五品，俱戴单眼孔雀翎。"②又，《寄楮备谈》："余于道光八年革去头品顶戴，至道光十一年授三等侍卫，余即戴用三等侍卫五品水晶顶。"③ 二是"只是荒山学种瓜"。《侍卫琐言》自序有："今春种菜之暇"句，可见"学种瓜"亦非泛泛之谈。总之，奕赓其人的经历和他的《佳梦轩丛著》，正可作这一作品的最好注脚。

虽然人们早就知道，子弟书"创始于八旗子弟"，唱书者多是"大员

① 《清车王府抄藏曲本子弟书集》，第219～220页。
② 《佳梦轩丛著》，第548页。
③ 《佳梦轩丛著》，第446页。

子弟公勋后"，但却不明白：为什么堂堂的皇亲国戚、"龙子龙孙"，会玩起这种"不登大雅之堂"的东西来？知道"鹤侣氏"就是奕赓，就可以使人们清楚地了解八旗子弟与子弟书的关系。简言之，一个行将灭亡的贵族阶级，它的腐败，一定会从其子弟身上得到表现。政治上的失意，家族的败落，迫使某些人借文学以渲泄，于是他们用这种形式写下了他们自身的惨痛的历史。除上述所列"鹤侣氏"的作品外，《老斗叹》末句说："这就是我过来人行乐图儿画得有神。"作品中的主人公，从18岁时开始挥霍，抽鸦片烟、嫖妓女，十几年来，从一个大富豪沦落为乞丐，共欠别人十万两银子。这种情况，与"鹤侣氏"的弟弟奕窦非常相似。《风流公子》《捐纳大爷》《禄寿堂》《饭会》《穷鬼自叹》《假老斗叹》等都属于这类作品。

知道了"鹤侣氏"的真实姓名及其大致生卒年，还可以帮助我们了解子弟书其他作家作品的情况。例如，《杂锦书目》中所举子弟书作品，基本可推测都是咸丰末年以前创作的。再如韩小窗，有一篇文章说他"生于道光二十年（1840）前后，卒于光绪二十二年左右"，并说有人"在光绪十八、九年曾见过韩小窗"[①]。而"鹤侣氏"的《逛护国寺》中提到："论编书的开山大法师，还数小窗得三昧。"可知韩小窗的年代不会晚于"鹤侣氏"，最迟在道光末年已经成名，其活跃的时代大概和石玉昆同时。

① 胡光平：《韩小窗生平及其作品考查记》，《文学遗产增刊》第十二辑，中华书局1963年版。

明代乐户史料辨析（二则）

我国古代的乐籍制度来源甚早，然史料表明，有明一代乐户人数之多，在当时社会生活中影响之大，都非前代所能比拟。近阅相关文献，对流传甚广的张居正的后人被贬往山西世代为乐户之说提出驳议，并对学术界不甚关注的乐户与王府通婚现象进行分析，以就教于方家。

一、张居正与乐户关系辨析

一代名相张居正与乐户有什么关系？项阳《山西乐户研究》一书（以下简称"项著"）这样说：

> 河津常好堡老乐户张太娃（1983年）七十四岁谈："早年听祖父张蛋子说，他先祖是张居正，至今还供奉着张居正神牌。"张居正在万历朝官居宰相，是明朝一位政治家，系湖广江陵人，因下令清丈全国权豪势要隐瞒的田亩，继又实行一条鞭法，淘汰冗员，削减军饷，得罪了不少贪官污吏及权豪恶霸，所以他死后，这群蠹虫一起诬陷张居正，诬加罪名，夺其子孙族籍，夺其官籍，株连亲族，均贬为乐户，迁往蒲州，散居郡县，列为贱民。①

众所周知，张居正死后的确受到极其不公正的对待。据《明史·张居正传》，张居正死后两年，即万历十二年，明神宗受人挑拨，"诏尽削居正官秩，夺前所赐玺书、四代诰命，以罪状示天下，谓当剖棺戮死而姑免之"。然而，说张居正家属被贬往山西世代为乐户，则与文献记载明显有抵牾。《明史·张居正传》对居正家人遭株连的情况有明确记载："其长子礼部主事敬修不胜刑，自诬服寄三十万金于省吾、篆及傅作舟等，寻

① 项阳：《山西乐户研究》，文物出版社2001年版，第25页。

自缢死。……其弟都指挥居易、子编修嗣修，俱发戍烟瘴地。"① 清谷应泰《明史纪事本末》卷六十一"江陵柄事"条载："伊属张居易、张嗣修、张顺、张书，俱令烟瘴地面充军。"② 二书记载完全吻合，当不致错漏。显然，居正亲属的遭遇虽相当悲惨，但绝无被发往山西为乐户者。"烟瘴地"在南方不在山西，"乐户"云云更不知从何讲起。

还应当指出，从明熹宗开始，张居正的冤案逐渐被昭雪，其后人的待遇也随之被恢复。《明史·张居正传》："熹宗时……诏复故官，予葬祭。崇祯三年，礼部侍郎罗喻义等讼居正冤。帝令部议，复二荫及诰命。十三年，敬修孙同敞请复武荫，并复敬修官……帝可其奏，复敬修官。同敞负志节，感帝恩，益自奋。十五年，奉敕慰问湖广诸王，因令调兵云南。未复命，两京相继失，走诣福建。唐王亦念居正功，复其锦衣世荫，授同敞指挥佥事。"所以，退一步说，即使当年居正家人有被发往山西为乐户者，然同敞复官之后，也不至于眼看着其亲属继续充当贱民。故笔者判断，山西部分张姓乐户为张居正后人之说不可信。

然而，持此说者并非个别人。20多年前，墨遗萍《蒲剧史魂》（以下简称"墨著"）已经说到："蒲州乐户，北魏已开其端，至明永乐时编建文余党为乐户，万历十年编张居正子孙为乐户（临晋柳村亦有之），清康熙二十八年编管洪昇（《长生殿》作者）于山西，皆在其地。不难想到蒲州乐户，自北魏以来，吹弹歌唱，已为贱民男女之常举。"③ 此外，项著作者曾经专为此事进行过实地调查，自称张居正后人的乐户不仅言之凿凿，而且当场拿出了"先祖"张居正的"神图"作证。④ 至于媒体流传的此类说法，则更是不胜枚举。⑤ 那么，张居正究竟与乐户有什么关系？

① ［清］张廷玉等：《明史·张居正传》，中华书局点校本，第5651～5652页。以下引《明史·张居正传》不另出注。

② ［清］谷应泰：《明史纪事本末》，中华书局点校本1977年版，第959页。

③ 墨遗萍：《蒲剧史魂》，山西省文化局戏剧工作研究室编印（内部出版）1983年版，第17页。

④ 《山西乐户研究》，第63页。

⑤ 例如，《太原日报》刊《音乐里的山西》一文："据悉，河津张氏乐户便是张居正的后裔，沁水左氏乐户为左良玉传嗣。"太原新闻网，2006年5月19日；《在历史上沉浮的中国乐人》一文："明万历年间宰相张居正的后人全部被没入乐籍就是一个典型的事例。"大河法律网，2006年3月2日；电视纪录片《徽班》解说词："朱棣夺权后，更把名臣方孝孺等一大批建文帝留下的遗忠家属编为乐户，发配山西，连同万历年间已经发配山西的张居正家属，统称山西乐户。"

墨著说"万历十年编张居正子孙为乐户",这一年究竟发生了什么?

经查《续文献通考》卷一○五,发现就在万历十年,神宗皇帝批准了张居正的奏请,下令"复诸王乐户"①。我们知道,朱明王朝自开国之初,便建立了向王府配赐乐户的制度。《礼部志稿》卷十六记云:"洪武初……定王府乐工,例设二十七户,于各王境内拨用。"②《明会典》卷五十四载略同,不赘。又据《续文献通考》卷一○四、一○五,有明一代,这一制度基本上照例施行,但从嘉靖末到万历初的十几年中却中断了。原因是,嘉靖四十四年,有"礼官言,诸王府有广置女乐,淫纵宴乐,或因而私娶致冒滥者",于是,"是年,革诸王乐户","乃诏今后各行裁革,如遇迎接诏勅、拜进表笺、朝贺宴享,当用乐者,即于本府吹鼓手教演充用。"到万历七年二月,张居正等上奏:

> 臣等奉敕重修《大明会典》,其礼部事例内宗藩一条,查嘉靖中所定宗藩条例,多有未当。如亲王乐工二十八户,乃高皇帝所定,载在《会典》,盖以藩王体尊,宴享皆得用乐,不独迎接诏敕为然。今概从裁革,此减削之太苛也。乞敕礼部再加斟酌,奏请裁定,然后纂入《会典》。

现在已经很难确知,向以严苛执法闻名的张居正为何主张恢复这一制度,是为了维护"祖宗之法"的尊严抑或增加国库收入?同时,王府乐工"例设二十七户"何以居正言"二十八户"?是否管理乐户的头目如"色长"之类不计入"二十七户"之内?但无论如何,正是由于张居正的奏请,朝廷向王府配赐乐户的制度,才能够在万历十年得以恢复。这是迄今所知文献中张居正与乐户发生联系的唯一一处记载,因而很可能也是山西部分乐户"供奉张居正神牌",奉张居正为"先祖"的主要原因。

诚然,乐户是世袭的贱民,其社会地位很低。但同为乐户,王府中的乐户与一般冲州撞府、流动卖艺的乐户相比,无论经济待遇还是实际社会

① 《续文献通考》,浙江古籍出版社影印《十通》本1988年版,第3731页。本文引《续文献通考》均用同一版本,以下不另注出。
② [明]林尧俞、俞汝楫等:《礼部志稿》,商务印书馆影印文渊阁《四库全书》,第597、247页。

地位，都相对优越。色艺俱佳的女乐户，一旦被王府纳妾，不但能改籍，而且所生子女还能封官，可谓鲤跃龙门（详下节）。这里想说的是，能够进入王府的乐户，远比想象的要多得多。虽然按规定每一王府中的乐户为"二十七户"，但据沈德符《万历野获编》"口外四绝"条，封于山西大同的代简王府，到万历"衰落"期，"在花籍者尚二千人，歌舞管弦，昼夜不绝。今京师城内外不隶三院者，大抵皆大同籍中溢出流寓"①。不难想象，嘉靖四十四年，庞大的乐户队伍流出王府，其生活境遇必然急转直下。正是由于张居正的奏章，才使他们重新回到王府，过上比较稳定的生活。所以，他们供奉居正神牌，便成为理所当然。

此外，笔者认为，乐户们供奉张居正为"先祖"，本来并不意味着他们之间有血缘关系，而是一种行业意义上的崇拜与认同。梨园行往往拜唐明皇为先祖，木匠行则拜鲁班为先祖，都属此类。但后来辗转附会，既然拜张居正为"先祖"本人就应当姓张，以至于弄出个张姓乐户就是张居正子孙的结论，真可谓差之毫厘，谬以千里了。

顺便提及，《长生殿》作者洪昇"编管山西"之说，也属虚妄。此说出自清梁绍壬《两般秋雨庵随笔》卷四，后又被梁章钜《浪迹续谈》等转引。然事实上，洪昇并未因"国丧演剧"而"编管山西"，而只是被削职放逐回到钱塘故里而已。正如章培恒先生《演〈长生殿〉之祸考》一文所云："昉思结果当以逐归之说为可信，云'编管山西'及'枷号一月'者皆影响傅会之谈。"② 若再把洪昇往乐户上扯，就更显荒诞不经。

二、王府"私娶"乐户现象辨析

按照历代典章规定，朝廷命官不得娶乐户为妻妾，明代亦不例外。《明会典》卷一四一"娶乐人为妻妾"条规定："凡官吏娶乐人为妻妾者，杖六十并离异；若官员子孙娶者，罪亦如之，附过候荫袭之日，降一等，于边远叙用。"③ 一般官吏及其子孙尚且如此，更何况藩王后裔金枝玉叶。但实际上，大量女乐人进入王府，其色艺往往令藩王府贵族子弟垂涎，最

① ［明］沈德符：《万历野获编》，中华书局点校本1959年版，第612页。
② 章培恒：《演〈长生殿〉之祸考》，《洪昇年谱》附录一，上海古籍出版社1979年版，第376页。叶德均《演〈长生殿〉之祸》持同样看法，不赘引。
③ ［明］徐溥等：《明会典》，影印文渊阁《四库全书》，第618册，415页。

终造成女乐户被藩王府贵族纳妾的现象。正如上节引嘉靖四十四年礼官所言："诸王府有广置女乐，淫纵宴乐，或因而私娶致冒滥者。"显然，从"淫纵"到"私娶"，是王府贵族与乐户通婚的两个步骤。在这一过程中，世袭的贱民与世袭的贵族，这两极之间的关系发生了令人瞩目的变化。

问题是，对于朱明王朝来说，王府贵族纳乐妇为妾毕竟不值得炫耀，那么此类"家丑"是如何得以"曝光"的呢？从史料看，此类事迹公之于众往往由于以下两种原因：一、王府向朝廷提出为其妾（或宫人）改正乐籍或为所生子女请封的要求，致使朝廷甚至皇帝本人不得不做出或是或否的表态；二、王府贵族内部勾心斗角，相互攻讦揭短，引起朝廷查勘。这两种情况，无论结果如何，都要在礼部备案。通过此类案例，我们可以窥见明代统治者的一些深层隐秘。

先看第一种情况。《礼部志稿》卷七十六"勘辩乐籍"条载，晋王世子奇源的宫人马氏，晋府宁化王府辅国将军钟鑅之妾张氏，原本都是乐户，并且先后产下男孩，于是晋王府分别在弘治八年（1495）和正德元年（1506）提出"改正"两人乐籍的要求，其理由分别是：马氏曾祖"原系民籍"，张氏祖父"止在富乐院前居住"。正德四年（1509），礼部批复并武宗圣旨如下："马氏虽经查勘无碍，然以天潢支派，而求婚于唱词微贱之家，诚为不当。张氏虽已保勘明白，然富乐院乃淫贱之处，在彼邻住亦涉嫌疑。今后各王府选择婚配如马氏张氏者，不许滥选，违者罪在辅导官员。奉武宗皇帝圣旨：是，钦此。"① 这里虽有委婉的谴责之语，但结论却言之凿凿，一个是"查勘无碍"，另一个是"保勘明白"，所以这二人的改籍申请都得到了批准。

其实，晋王府的改籍理由并不成立，因为许多乐户原本都是民籍，乐户的曾祖是良民并不能说明其后代不是乐户，而富乐院本是官办妓院聚集之地，在彼居住者即娼家也。看来，朝廷对此类为王府生下子女，特别是生下男孩的女乐户的改籍要求，是网开一面、容忍默许的。不仅如此，乐户与王府贵族所生子女还可以受封官职。请看《礼部志稿》同卷载正德八年十月礼部敕令并武宗圣旨：

① 本文引《礼部志稿》卷七十六，均见影印文渊阁《四库全书》，第598册，第322～329页，以下不另注出。

> 各王府收用乐妇女并不良妇女所生子女，虽有例前例后之分，其为不遵祖训一也。今例后所生者，已奉钦依，不许奏请名封。例前授封者，成命已定，朝廷宽恩，姑不查革。今其后嗣，虽非乐妇女并不良妇女所生，揆其源流，终出不正合无，比照例前所生事例，止许请名，不许请封，仍给与冠带婚嫁之资。其再世以后者，俱照前例施行等因。奉武宗皇帝圣旨：是，都照例前所生子女例行，钦此。

礼部敕令分明持一种下不为例的宽容态度，而武宗圣旨更显得"皇恩浩荡"。当然，即使同一个皇帝，对于王府与乐户所生子女的态度，前后也并不完全一致。正德五年，武宗曾经拒绝周王为乐女所生七弟请封的奏疏，并提出"各府有乐女所生的，着礼部通查来看"。礼部报云："天下宗支繁衍，本部无从备查"，责令"各镇巡等官"查勘，同年十一月的查处结果是："各王府收用乐妇，生有子女，并已请封号爵职者共七十人，俱免革。"这次查处虽不能称作"备查"，但所处理的已受封女乐户与王府贵族所生子女竟达"七十人"，这恰恰透露出，王府与乐户私下通婚已经相当普遍。

现在看第二种情况，即由王府内部矛盾爆出的隐情。《礼部志稿》卷七十六载：

> 嘉靖二十五年四月，内晋王奏：河东荣安王第四子表生母刘氏，原籍榆次县民刘瓒妹，因父刘刚早亡，卖与荣安王为宫人，后生表台、表。比有乐女刘氏，止生一女，授封县主。正德年间奉例通查，被镇守太监朱秀将表台、表混造乐女册内，不得请封，乞要查勘明白改正。随该山西抚按官会勘结称：表台、表生母刘氏，委系榆次县民人刘刚女，先年河东荣安王纳为宫人。比因先娶乐工刘贵女，刘氏入府，所生一女封为崇明县主，伊恃宠嫉妒，谮拨荣安王，将表台、表生母刘氏，不肯明开籍贯，混报宫妾，刘氏所生已经节次驳勘无异，似称实明等因前来，该本部有得河东荣安王妾刘氏，委系民人刘刚之女，不系乐籍，则刘氏所生之子表台、表，似应照例封为镇国将军。奉圣旨：表台、表既查勘明白，准照例与封，钦此。

本案在披露两个乐女之间利益之争的同时，让我们看到了这样一个违

背"祖训"与法规的事实：首先，河东荣安王"先娶乐工刘贵女"，"止生一女，授封县主"，且"恃宠嫉妒"。这说明乐女所生子女照样可以受封官职，从此改变出身，甚至光宗耀祖。其次，刘贵女与后纳的刘刚女之间矛盾甚深，而后者以所生下的两个男孩受封为"镇国将军"而成为最终的胜利者。可以认为，嘉靖皇帝批准晋王府的奏请，并不一定是建立在对事实"查勘明白"的基础上，而是与晋王府一道，认同男尊女卑、母以子贵的道德准则的必然结果。

文献表明，朝廷对王府中乐户及其所生子女的所谓"宽容"，乃是建立在其乐户身份不公开的基础上。王府改籍和请封的要求，多以隐瞒真相为手段，而朝廷则睁一只眼闭一只眼，甚至乐得被"欺骗"。而在公开场合，对乐户依然排斥有加，《礼部志稿》同卷载："正德四年奏准，宗室奸收乐女并不良之妇所生子女，并选配夫人等及仪宾，已授封者，爵职、封号、禄米尽行革去；未授名封者，不许冒请。乐工人等，俱发边卫，永远充军，其女妇尽数逐出，辅导官不行谏阻及所司朦胧保勘者，镇巡官查奏处治。"这一敕令，一方面暴露出朱明宗室与乐女通婚现象之普遍，同时也说明，一旦乐户的身份被公开，就很难受到"法律保护"。然而，《礼部志稿》卷七十八"庶生验同玉牒"条却记载了这样一个莫名其妙的案例：

> 正德三年，周王为其悼王庶生子请名封，且言出宫人李氏，乞如汝阳王孙安泛等例。礼部议：李为乐女，于例有妨，诏以"宗支事重，周王不宜冒请，令革所生子为庶人，并革安泛等封，仍着礼部通查，各王府乐女所生子女，及禁与僧道剌麻往来"，于是礼部因言：各府王玉牒不载所生，毋自考究无由，乞自今许镇巡与辅导官，查系乐女及非良家女所生，不分已未，请名授封选婚俱造册送部，系庶生者俱候镇巡移文，再行宗人府验同玉牒，方为复请名封，着为令从之。①

本来是周王府为悼王与乐女李氏所生子请封，却又以"汝阳王孙安泛"为攀比，究竟是怎么一回事呢？据《明史·诸王传》一及《诸王世

① 《礼部志稿》，影印文渊阁《四库全书》，第598册，第375页。

表》，朱元璋第五子朱橚被封周定王，子有燉嗣为宪王，有燉无子，其弟汝阳王朱有爋嗣简王，有爋子同镳嗣惠王。惠王子安㵙未袭封而卒，后因其子睦㰂嗣恭王而谥悼王。也就是说，悼王安㵙与安泛（平乐王）同为惠王朱同镳之子、汝阳王朱有爋之孙，但却不是一母所生。正德年间周王的奏章，实在是为恭王父安㵙与乐女李氏所生弟请封。《礼部志稿》卷七十六"花生子女"条亦载："周王奏称，第七弟系乐女所生，乞要比照安泛等事例，请给名封。"令人疑惑的是，此类奏章一般应该隐瞒真相，为什么明说七弟出自"乐女"？又为什么牵出安泛呢？《明史·诸王传》一所记载的骨肉争斗，也许能回答这一问题：

> 初，安㵙为世子，与弟平乐王安泛、义宁王安渶争渔利，置图圄刑具，集亡赖为私人。惠王戒安㵙，不从，王怒。安泛因而倾之，安㵙亦持安泛不法事。惠王薨，群小交构，安㵙奏安泛私坏社稷坛，营私第，安泛亦诬奏安㵙诸阴事。下镇、巡官按验。顷之，安㵙死，其子睦㰂立而幼。安泛侵陵世子妃，安渶亦讦妃出不正，其子不可嗣。十三年，帝命太监魏忠、刑部侍郎何鉴按治。安泛惧，益诬世子毒杀惠王并世子妃淫乱，所连逮千人。鉴等奏其妄，废安泛为庶人，幽凤阳，安渶亦革爵。①

由此可见，安㵙与异母弟安泛之间是你死我活、剑拔弩张的关系。这场争斗，在睦㰂嗣位周王之后决出了胜负，《明史·诸王世表》记载："平乐，安泛，惠庶五子，弘治二年封，十三年以罪废为庶人，送凤阳守陵。除。"② 这样的处罚可谓非同小可，连"平乐王"的爵号都被除去，断绝了其子弟袭封的任何可能性。但按《明史·诸王传》记载，安泛被废的原因是兄弟间的渔利之争，而与其生母是否乐户无关。换言之，如果不是正德三年周王府的这次请封，安泛出生的秘密就将永远被遮盖得严严实实。可以推测，周王睦㰂明知七弟出于乐女而不可能受封，还是要公开这一秘密，其真实的目的并不在请封，而在于牵出五叔安泛，使他受到更严厉的处罚。

① 《明史》，第3567页。
② 《明史》，第2573页。

此外，一旦某位宗室后裔谋反，他不光荣的出身也可能被揭发出来。例如，《明史·诸王传》二载宁康王朱觐钧的儿子朱宸濠云："其母，故娼也。始生，靖王梦蛇咬其室，旦日鸱鸣，恶之。及长，轻佻无威仪，而善以文行自饰。"① 此处的"娼"即指"乐户"。宸濠于正德十四年起兵叛乱，被王守仁率兵平复，处以死刑。笔者认为，此处公开宸濠生母为"娼"，只为暗示他后来的叛乱有遗传基因而已。

总之，朱明贵族的血统中的确已经掺有乐户的基因，但这一问题尚未受到学术界关注。从史料看，乐户与王府通婚生子，存在着制度、原则与实践三个不同的层面。从制度层面看，这一现象是严加禁止的，但从原则与实践的层面看，情况就比较复杂。在较多的场合，公开说的与背地做的并不是一回事，甚至做的与说的完全背道而驰。于是，便形成这一奇异的文化现象。

① 《明史》，第 3593 页。

民俗与民俗学研究

孟姜女故事与上古祓禊风俗

数千年前产生的华夏古俗，受现代文明冲击，已濒于灭亡的边缘。然而，在家喻户晓的孟姜女故事中，却残存着上古祓禊风俗的遗迹。其中湘西傩戏《孟姜女》保存的祓禊古俗较为完整。揭开这个事实，对于研究我国风俗史、宗教史、戏剧史，都有重要的参考价值。下面让我们逐一展开论述。

一

祓禊之俗最迟西周时已形成。每逢春天二、三月，男女同到水边沐浴，兼有祛疾与择偶双重内容。"祓"本是"拔"字，言拔除、拂除病气之意；"禊"字就是修洁、净身的意思。古人认为，一切灾难、疾病、不祥，都可以用清水洗掉。《周礼·春官·女巫》条云："女巫掌岁时祓除衅浴。"郑玄注："岁时祓除，如今三月上巳如水上之类。衅浴，谓以香熏草药沐浴。"《诗经·郑风·溱洧》记周时郑国祓禊风俗，其第一章云：

> 溱与洧，方涣涣兮；士与女，方秉蕳兮。女曰："观乎"？士曰："既且。""且往观乎？洧之外，洵訏且乐。"维士与女，伊其相谑，赠之以芍药。

《后汉书·袁绍传》注引《韩诗》："郑国之俗，三月上巳之辰，往溱洧两水之上，招魂续魄，秉兰草祓除不祥。"《鲁诗》则云："郑国淫辟，男女私会于溱洧之上，有洵訏之乐，芍药之私。"[①] 诗中的"蕳"今读为奸，实即古蘭字。古人采兰于水上，所以拂除不详。再看诗中所写，是女性主动邀请男性。朱熹《诗集传》云："郑卫之乐，皆为淫声……卫犹为男悦女之词，而郑皆为女惑男之语。"郑玄则在"伊其相谑"下笺云：

① ［汉］高诱注：《吕氏春秋》，上海古籍出版社影印《二十二子》1986年版，第630页。

"因相与戏谑,行夫妇之事。"有的民俗学工作者是这样翻译这首诗的:

> 溱水涨,洧水涨,溱水洧水宽又广。小伙子,大姑娘,人人手里兰花香。姑娘说:"洧水洗澡怎么样?"小伙嚷:"已经去一趟。""再洗一遍又何妨。洧水边,地方实在大,人人喜洋洋。"小伙儿姑娘开玩笑,你说我笑心花放,送你一把芍药最芬芳。①

"观"字本身并没有沐浴的意思,只有从上古祓禊风俗的角度,才能准确体会并发掘出此诗的内在含义。孙作云先生认为"观"即"欢聚"之意,详后文。

上古裸浴求偶之风,还可以从其他方面找到佐证。山东博物馆藏有商周时裸人铜方鼎,鼎盖上分铸男女相对之两裸人,其生殖器被着意铸出。据专家研究,这与《诗经·溱洧》有关。②《周礼·地官·媒氏》条云:"仲春之月,令会男女,于是时也,奔者不禁。"这实际上是人类在原始时代曾经实行过的群婚制度的残余,"即在一个短时期内重新恢复旧时的自由的性交关系"③。

祓禊的中心环节是裸浴。《史记·殷本纪》云:"殷契,母曰简狄,有娀氏之女,……三人行浴,见玄鸟堕其卵,简狄取吞之,因孕生契。"刘向《列女传》卷一《母仪传》也说,简狄"与其妹娣浴于玄丘之水",选玄鸟卵吞之,"遂生契焉"。这二则记载均将"行浴"与生殖联系在一起,且言其母不提其父,透露出母系氏族社会的某些痕迹。这或许是孟姜女——《溱洧》中女性主动择偶的最早来源。

汉代祓禊之风犹存,但男女同川而浴已受到正统文人否定。《汉书·五行志》云:"严公十八年,'秋,有蜮。'刘向以为蜮生南越,越地多妇人,男女同川,淫女为主,乱气所生,故圣人名之曰蜮。蜮犹惑也,在水旁能射人,射人有处,甚者至死。"④ 这一方面表明,男女同川而浴,女

① 刘德谦、马光复:《中国传统节日趣谈》,河北人民出版社1983年版,第77~78页。又,陈久金等《中国节庆及起源》也把"观"译成"清水洗澡"。
② 齐皖:《山东博物馆藏裸人铜方鼎》,载《文物天地》1990年第5期。
③ 恩格斯:《家庭、私有制和国家的起源》,《马克思恩格斯选集》第4册,人民出版社1972年版,第45页。
④ [汉]班固:《汉书》,中华书局校点本,第1462页。

性占主动地位的旧俗依然在部分地区（南越）保留着；另一方面也说明，祓禊风俗发生变化，汉代是转捩点。据《荆楚岁时记》注引《续齐谐记》的记载，晋武帝曾向臣子询问："三月曲水，其义何指？"可见那时人们对祓禊的宗旨已基本淡忘了。所以，自汉至唐，尽管上巳节盛极一时，但多数人只是把它作为一个普通的游乐节日，一味在水边宴饮、游乐而已。

上巳祓禊的旨意，除择偶以外，还有求子。孙作云先生早已指出："上巳节最初为求子之祀。"晋张协《禊赋》中有"浮素卵以蔽水，洒玄醮于中河"句，潘尼《三月洛水作》诗亦有"素卵随流归"句，孙先生认为："这种在上巳节临流浮卵之戏，一定与简狄行浴，吞玄鸟之卵有关。"他还列举汉以后上巳节求子的有关记载，指出："上巳节的原始意义是为了求子。"① 近年来，宋兆麟、赵国华也都力主此说，如赵国华在《生殖崇拜文化论》中说："中国的上巳节，其间允许男女自由欢会，也仍然是为了繁衍人口，只不过蒙上了短时可以性放纵的淡淡色彩。"②

上巳祓禊中无疑有求子的旨意。但按照孙、赵等先生的看法，似乎在上巳祓禊活动中，求子与性爱，这两重意义有先后、主次、浓淡之分，甚至求子是真正的、唯一的目的。这就无法解释，何以《诗经·溱洧》等反映祓禊古风的恋歌中丝毫没有求子内容。此外，在太行山地区的温塘，"每逢三月三，少妇少女们竞相到温泉中洗澡，相传洗后肌肤更白净，未婚的可以早日找到如意郎君。"③ 这显然是祓禊古俗的遗存，但也只说择偶，未言求子。

我们认为，在祓禊风俗中，择偶与求子是并存的。对于未婚女子来说，祓禊的目的是择偶；对于已婚女子，则是为了求子。明初戏文《观音鱼蓝记》第六出，写三月三金、张二夫人上武当山拜佛求子，女仆暗中祷告："愿保公相福寿昌，早把麟儿降……难诉衷肠，早配才郎，交颈鸳鸯，双双进入芙蓉帐。"元代南戏《牧羊记》十八出中的一则山歌说得更明确："高高山上一庙堂，姑嫂两个去烧香；嫂子烧香求男女，小姑烧香早招郎。"在孑遗母系氏族社会的永宁纳西人中，一方面，"男女在光

① 孙作云：《诗经恋歌发微》，并附录《关于上巳节二三事》，《孙作云文集》第2卷，河南大学出版社2003年版，第313页。下引孙先生语均见此文，不另注出。
② 赵国华：《生殖崇拜文化论》，中国社会科学出版社1990年版，第396页。
③ 《采风》载《民间文艺季刊》1986年第4期，第83页。

天化日之下同池沐浴……他们有意要乘机结交阿肖（短期夫妻关系，笔者注）的就在沐浴中互相嘻戏"；另一方面，"求育的妇女和伴娘到洞内的水池子里洗澡，一般坐在池里洗，从头到脚洗一遍"。① 二者都是上古祓禊的遗风（前者似与《溱洧》更接近些），其手段均是裸浴，但目的却不相同。可见，说上巳祓禊的本义只是为了求子，与事实不合。

婚恋、性交与人口繁殖是一而二、二而一的东西。正如赵国华所说：原始人起初"并不知道男女交合与生殖的直接因果关系"。在他们看来，"性爱是性爱，生殖是生殖，满足性欲与追求人口繁盛是毫不相干的两回事"。② 正因为如此，原始人才不会为了求子而性交。《溱洧》中女性的择偶也不是为了生育，对他们来说，择偶就是目的。后来，人们懂得了交媾与生育的因果关系，问题就趋于复杂。一般来说，在古代，儒家文化一方面宣扬"不孝有三，无后为大"，一方面又把生育与性交人为地割裂开来。《鱼蓝记》写三月三拜菩萨求子，却杜绝求子时"男女混杂"。这是那个时代荒谬、愚昧现实的一个缩影，是儒家文化与科学相悖而造成的畸型产物。所以在整个古代，求子是明，性交为暗；求子为必须之义务，性交却为人所讳言。汉以后的典籍中记载上巳祓禊时只讲求子而不言婚恋，是不难理解的。

礼失而求诸野。当祓禊的遗风仅以变异形态残存在城市中时，在远离正统文化的偏僻乡村，上古祓禊原貌却被保留下来。湘西傩戏《孟姜女》，便是一个典型的例证。

<center>二</center>

清同治年间湖南澧洲人编的《孟姜山志》中的《孟姜女列传》记云："古俗三月，桃花水下，执兰招魂续魄，祓除不祥。姜幼，其父携往观之，至途而返，谓其父曰：'男女混杂，何观焉？'父曰：'吾姜族得奇女子矣。'自是足不出户，邻里罕见之。"作者意在卫道，但反而欲盖弥彰，把孟姜女故事与"古俗三月""男女混杂"相联系的真相说穿了。

在现存孟姜女题材的戏剧、说唱、传说故事中，女主人公的择偶过程

① 前后两段引文分别见严汝娴、宋兆麟《永宁纳西族的母系制》，云南人民出版社1984年版，第18、206页。

② 赵国华：《生殖崇拜文化论》，第393页。

不尽一致。一为"主动入池"型。湖南、安徽两省的傩戏、湖南花鼓戏、清同治间忍德馆钞本《长城宝卷》等，写孟姜女夏日在池中沐浴，其裸体被万喜良（又作范杞良等）看见，姜女主动提出与万结亲。二为"被动入池"型。近代京剧《哭长城》、说唱南词《孟姜女万里寻夫全传》等，或写姜女下池捞扇，臂膀被万（范）看见；或写姜女不慎落水，被万（范）所救，二人结为夫妇。三为"完全没有下池"型。如宣卷《孟姜女哭长城》，写"范母为儿娶亲，迎接孟姜过门"。可以判断，在这三种类型中，以"主动入池"型与裸浴择偶的祓禊古俗最为接近，形成时间也最早。

姜女下池的故事，最早见于中唐时《同贤记》的记载："起（超）女仲姿，浴于池中，仰见杞良而唤之……仲姿曰：'请为君妻。'良曰：'娘子生于长者，处在深宫，容貌艳丽，焉为役人之匹？'仲姿曰：'女人之体，不得再见丈夫，君勿辞也。'"这时"孟姜女"之名尚未坐实，但女主人公因下池沐浴而与杞良结亲的故事已相当完整。宋元南戏《孟姜女送寒衣》是较早搬演孟姜女故事的戏剧作品。该剧已经佚失，但《九宫正始》中征引有少量曲文，其中【中吕过曲·粉孩儿】一曲如下：

　　试浴小荷池，雪浪起，浑如艳桃荡漾湘水。珠玑迸体虹霓滑，顿觉无炎暑。似琉璃影里，逞出冰肌。

《九宫正始》引此曲题《孟姜女》，注云"元传奇"。可见，元代南戏《孟姜女》中必有"下池"情节。值得注意的是，唱词中还出现了"湘水"。孟姜女为湖南澧州人的传说，最早见于明人记载。那么，这些记载以及明以后湖南流行的孟姜女故事、戏剧等，应当从元代南戏而来。

湖南傩戏和花鼓戏以及安徽傩戏等，走的正是元代南戏的路子。

安徽傩戏《孟姜女寻夫》第三出《结配》，写女主人公夏日中午在荷池中沐浴，被杞良于柳树上看见，二人结为夫妻。姜女唱词有"二条大愿头一桩，见奴体肤配鸳鸯"①之句，可见与元代南戏、唐代《同贤记》一脉相承。

湘西傩戏《孟姜女》为连台本戏，较安徽傩戏篇幅长，描写也更加

① 安徽省文化局：《中国地方戏曲集成·安徽卷》，中国戏剧出版社1959年版。

细腻，其中第五出为《下池》；另有单独上演的折子戏《姜女下池》，二者大同小异。① 此外，花鼓戏《池塘洗澡》也演姜女下池沐浴，因与杞良婚配的故事。② 傩戏与花鼓戏之间，必有某种渊源关系。试比较剧中孟姜女的两段唱词：

<center>花鼓戏</center>

（一）八十岁公公遇见我，拐杖底下结成双。瞎子、跛子遇着我，前世烧了断头香。三岁孩童遇着我，罗裙兜他进绣房。今日相公遇着我，好一似龙凤配鸳鸯。

（二）上身脱去蓝衫子，下身又脱八幅罗裙。脱下膝裤并裹脚，足下又脱绣红鞋。

<center>傩　戏</center>

（一）瞎子、跛子遇着奴，不嫌丑来结成双。人人说奴丈夫丑，前世烧了断头香……三岁孩童遇着奴，罗裙搂抱结成双。人说奴的丈夫小，甘罗十二为丞相……八十公公遇着奴，拐杖为媒结成双。人人道奴丈夫老，太公八十遇文王……十八学生遇着奴，正好与他结成双。人人夸奴丈夫好，正是龙凤配鸳鸯。

（二）上身脱了纱衫子，下脱八幅藕丝黄。脱了白绫长裹足，又脱锦裙和绣裳。

两相比较，花鼓戏较为简练、顺畅，像是在傩戏基础上删改的。贾国辉等《湖南"孟姜女"调查报告》说："长沙花鼓戏《池塘洗澡》，显然来自傩戏《姜女下池》。"③ 良是。

傩戏中有一段"古人歌"："月里梭罗何人栽？九曲黄河何人开？何人把住三关口？何人筑起钓鱼台？月里梭罗果老栽，九曲黄河禹王开。六郎把住三关口，太公筑起钓鱼台。"元代南戏《牧羊记》中的【回回曲】与此大同小异："天上的婆婆什么人栽？九曲的黄河什么人开？什么人把

① 参见《湖南戏曲传统剧本·傩堂戏专集》，以下所引湘西傩戏《孟姜女》及单折戏《姜女下池》，均引自此书。

② 参见顾颉刚《孟姜女故事研究集》，上海古籍出版社1984年版。下引花鼓戏《池塘洗澡》，均见此书，不另注出。

③ 贾国辉等：《湖南"孟姜女"调查报告》，载《民间文艺季刊》1986年第4期。

住三关口呀,什么人和和北番的来?天上的婆婆李太白栽,九曲的黄河老龙王开。杨六郎把住三关口呀,王昭君和和北番的来。"以此看来,傩戏《孟姜女》不仅早于晚清才形成的花鼓戏,而且还可能与元代南戏有直接联系。

但是,傩戏剧本也有后人修改的痕迹。如《观花教女》出许百万唱"傩愿怎比得汉剧团"句,明显是晚清以后的口吻。所以,我们看到的剧本未必全都保留了此剧的原貌。在花鼓戏中,孟姜女向爹娘发誓说:"年年有个六月六,池塘洗澡会儿郎。"这里没有丝毫的羞涩和胆怯,而是理直气壮地提出要借裸浴以择偶,这正是上古祓禊风俗的遗存。而傩戏中许百万却有"女子休同男儿往""三代莫洗女娃子"的教诲之词。这必是后人修改所致。且看剧中姜女洗浴时所唱"倘若有人遇着奴,不嫌美丑结成双",便是修改未尽的痕迹。另据巫瑞书先生介绍:"有的本子(傩戏)说,姜女出生时父母已许愿,要她在六月六日池塘洗澡时获得配偶。"①笔者以为,这才是傩戏《姜女下池》的本来面貌。不言而喻,裸浴择偶比"女人之体不得再见丈夫"的被动选择更能体现古老的风俗。

早在20世纪20年代,顾颉刚先生便搜集到这样一则传说:

> 广西象县的传说是:范四郎为秦始皇去造长城,吃不惯苦,私下逃走。六月六那一天,风俗上不论男女,为要祓除灾难晦气,都要到莲塘洗澡。孟姜女在家中莲塘举行祓除,刚刚解开罗裙,忽见对面塘边一男子伸首私窥。她因私处已给他瞧见,除死以外只有嫁给他的一法,就嫁与了。②

这则传说的意义在于:它肯定了姜女下池是为了祓禊,而且在时间上正与湘西傩戏、长沙花鼓戏"六月六"下池相合。问题是:上古祓禊是在三月上巳,怎会变成"六月六"了呢?

祓禊之俗原在三月上旬的巳日举行,故称"上巳节"。魏晋以后一般为三月初三,不一定为巳日。但《艺文类聚》六一引魏刘桢《鲁都赋》:"素秋二七,天汉指隅,民胥祓禊,国于水游。"看来,魏晋时每年已有

① 巫瑞书:《巫风·楚文化与孟姜女》,载《民间文艺季刊》1986年第4期。
② 《孟姜女故事研究集》,第51页。

春秋两禊。秋禊习俗，在有些地方也被保留下来，如胡朴安《中华全国风俗志》引浙江《处州府志》："八月望日，大潮至清溪门，女子着淡素衣，于门外浣手，徘徊江月，以当祓除之意。"据此可知，何时举行祓禊，汉以后就没有严格的界定。

六月六日祓禊习俗，大概形成于宋代。宋代虽仍有三月三修禊之说，但南宋已变成一种进香活动，完全失去了晋、唐曲水流觞的面貌。但六月六日祭祀崔府君的社火活动，与汉唐时期的修禊活动联系则更为紧密。《东京梦华录》《西湖老人繁盛录》《梦粱录》等书，对此项活动均有记载，尤以后者为详："六月初六日，敕封护国显应兴福普佑真君诞辰，乃磁州崔府君，系东汉人也……是日湖中画舫，俱舣堤边，纳凉避暑，姿眠柳影，饱挹荷香，散发披襟，浮瓜沉李，或酌酒以狂歌，或围棋而垂钓，游情寓意，不一而足。盖此时烁石流金，无可为玩，姑借此以行乐耳。"这里的记载，与汉唐时上巳节的曲水流觞活动基本一致。可见，任何一种风俗的形成和变迁，都建立在人们求生存这一基本前提之上。在"烁石流金"的岁月，水边游乐，乃是"纳凉避暑"最有效的活动，也是六月六日祓禊活动产生的前提。

上古祓禊的主要活动是在河中沐浴。这需要两个条件，一是要有水，二是气候要温暖。而中古以来在上巳节沐浴显然是不适宜的，尤其在北方。这从另一个方面证明，春禊习俗必然产生于远古。今山西临汾地区丁村文化遗址，出土了大量象牙、犀牛角、鹿角、羚羊角和热带鱼骨化石，证明上古时期黄河流域的气温远比现在要高。胡厚宣先生《气候变迁与殷代气候之检讨》说："殷代气候至少当与今日长江流域或更以南相当也。"① 故汉唐以来上巳节较少沐浴，气候变迁是其原因之一。与此相应，六月六沐浴的记载，却比比皆是：

 六月六日，童叟浴于屈产泉，末伏乃止，谓之洗百病。（雍正山西《石楼县志》）

 六月六日，取水踏曲，独佳。初伏，浴于河，谓之洗百病。女人采凤仙花涂指甲。（康熙山西《临县志》）

① 胡厚宣：《气候变迁与殷代气候之检讨》，《甲骨学商史论丛》二集下册，1945年版，第50页。

六月六日，曝书、晒衣，妇女将清水晒热，为孩子洗浴，谓可免疮疥。(《中华全国风俗志》引湖南《衡州风俗记》)

六月六日，采药草煎汤，大小皆沐浴，谓不出疮疥。(光绪《甘肃新通志》引《敦煌县志》)

不言而喻，农历六月六日，正处在全年最热的季节。谚曰："六月六，晒得鸡蛋熟。"(光绪《南昌县志》卷五十六)人们在这一天沐浴纳凉，却借助于祓禊古俗的名义。

显然，孟姜女六月六下池沐浴择偶，较之童叟浴于河、洗百病，更接近于上古祓禊的本意。然而，下池沐浴也出于避暑纳凉的需要。花鼓戏《下池洗澡》说："趁了这六月六日，池塘洗澡好把身凉。"元代南戏《孟姜女》唱词也说："珠玑拼体虹霓滑，顿觉无炎暑。"晚清桂林刻本《化幡记》说："六月天气最难当，太阳如火水似汤。姜女走入花园内，速忙脱衣下池塘。"《长城宝卷》也说："正当中伏天气，甚是炎热……来到了柳池塘，主仆俩脱衣裳，洗个澡来多凉爽。"归根结底，民间不大理会礼教的束缚，保持了裸浴择偶的古俗，却又聪明地把时间选在盛夏，既纳凉又择偶，一举两得。

汉代以后，像"姜女下池"这样完整地保存女性裸浴择偶的习俗并不多见。在汉族地区，即便是在六月六日，酷热难当，但下河沐浴者多为老人、孩子，这已经是祓禊风俗的变异形态。而一般妇女，则多在这一天，洗手足、洗头发、染指甲、晒经等。《太平御览》卷三十引晋成公《洛禊赋》云："妖童媛女，嬉游河曲，或涣纤手，或濯素足。"这只是三月上巳的情况，六月六依然如此。《万历野获编》卷二十四"风俗"云："六月六日本非节令……妇女多于是日沐发，谓沐之则不腻不垢。"这实际上是用身体的某一部分来代替全身。裸浴既无，择偶事亦废。在部分地区，妇女于是日单纯纳凉，如：

六月六日，新嫁女母家授以单衣，谓之避凉。(《陕西通志》引《峻山县志》)

六月六日，……凡新嫁之女，其父母多于是日馈纱葛、夏服之类于婿家。(民国陕西《周至县志》)

此类记载还有许多，不赘举。不过，妇女用凤仙花包红指甲的习俗，仍是裸浴择偶的象征性遗存。《中华全国风俗志》江苏部分《仪徵岁时记》说："六月初六日……晚间捣凤仙花，包红指甲，则闺房韵事也。"据美国人布雷多克《婚床》，土耳其苏丹在与他宠爱的女子同房前，要为她洗澡、涂染指甲。芬兰韦斯特马克《人类婚姻史》云："在摩尔人结婚仪式中，最重要的预防洗涤仪式，为新郎新娘照例实行指甲花后的化妆。"看来，染红指甲必为新婚夫妇行房的一种象征仪式。

明代最有趣的"祓禊"形式，是六月六日给猫、狗、象洗澡。《万历野获编》在叙述了"妇女洗发"后说：

> 至于猫犬之属，亦俾浴于河。京师象只，皆用其日，洗于郭外之水滨。一年惟此一度，因相交感，牝仰牡俯，一切如人，躢于波浪中。毕事，精液浮出，腥秽因之涨腻。

据记载，京师洗象的风俗，到清代依然存在。而洗猫、狗之俗，则普遍存在于民间，尤以江、浙为盛。《西湖游览志馀》和江、浙一带地方志书，对此均有记载，篇幅所限，不能赘举。此处只想指出，六月六洗猫、狗，也是男女交合的象征。清褚人获《坚瓠续集》卷一引《文海披沙》说："盘瓠之妻与狗交。"河南淮阳地区流传着一则传说，人类始祖伏牺是宛秋国公主与狗所生，为人首狗身。① 云南西双版纳则传说，傣族女祖先与狗图腾交配才生育后代。可见狗为男性象征之说甚为普遍。又汉族民间传说，雌猫性淫，每于春季鸣叫求偶，曰"叫春"。故猫常作为女性象征。美国人弗雷泽《金枝》说："在爪哇的许多地方，一个常用的求雨办法是给一只或两只猫（一公一母）洗澡。"其义正与我国古代浴猫狗习俗同。我国古代常用"云雨"作男女交媾的隐语，历代祈雨仪式也常与男女交媾相联系，如《春秋繁露》云："命吏民夫妇皆偶处，凡求雨之大体，丈夫欲藏匿，女子欲和而乐。"六月六正值盛夏，人们往往在这一天祭雨神、水神、龙神、雷神等，故此时浴猫狗未尝没有求雨的意思。只不过它的原始意义是象征人的交合，亦即祓禊风俗的象征形式。

与上述变异形态、象征形式相比，"姜女下池"则是较为完整地保存

① 宋兆麟：《人祖神话与生育信仰》，载《中国历史博物馆馆刊》1989年6月第11期，。

了上古祓禊的遗风，它的"活化石"价值是显而易见的。

<center>三</center>

前文已述，在上古祓禊风俗中，择偶与求子两重旨义是并存的。孟姜女故事的可贵，就在于它全面保存了祓禊古俗的双重旨义。

许多地方的民间传说讲，孟、姜两家互为邻居，两家中间的葫芦藤上结了个葫芦，里面坐着个小姑娘，两家都想要，便取名孟姜女，作为两家共同的女儿。孟姜女奇特的出生经历，显然移植了我国广泛存在过的女性生殖崇拜——葫芦生人的神话故事。《诗经·大雅·绵》："绵绵瓜瓞，民之初生。"谓人是从葫芦一类的瓜中诞生出来的。闻一多《伏羲考》列举西南地区49则民间故事，发现"故事情节与葫芦发生联系的有两处，一是避水工具，一是造人素材"。萧兵先生《楚辞与神话》进而指出，葫芦之类的瓜，能与女性子宫产生联想。

在江浙一带，流传着孟姜女死后化为鱼的说法。如淮调有孟姜女唱词："鲤鱼就是奴家变，细眼红尾苗条身。孟姜万郎成双对，一对鲤鱼跳龙门。"上海川沙县也流传，孟姜女在海边哭祭丈夫之后，纵身入海，化而为鱼。苏南一带流传，孟姜女跳入太湖，或泪水滴入河里，化作千千万万白净的银鱼。① 这类传说，同样来源于生殖崇拜。闻一多《说鱼》指出，古代诗歌常以"鱼"作"匹偶"或"情侣"的隐语，这是由于"鱼是繁殖力最强的一种生物。"仰韶文化的彩陶以鱼纹作为主要图饰，并形象地绘出了人鱼叠合、共生共化的图样。李泽厚推测：这种图形的"含义是否就在于对民族子孙'瓜瓞绵绵'长久不绝的祝福？"② 赵国华进而指出，鱼是女性生殖器的象征，"从表象来看，因为鱼的轮廓，更准确地说是双鱼的轮廓，与女阴的轮廓相似；从内涵来说，鱼腹多子，繁殖力极强"③。

苏南地区还流传，孟姜女万里寻夫途中，边吃枣子边赶路，她吐下的枣核落地生根，随后长成一棵棵枣树。《春调孟姜女》有如下唱词："有天夜里梦爹娘，告诉她前面有两个活观音，晓得我孟家枣子好，要带到远

① 本段材料见陶思炎《孟姜女研究三题》，载《民间文艺季刊》1986年第4期。
② 李泽厚：《美的历程》，中国社会科学出版社1986年版，第20页。
③ 赵国华：《生殖崇拜文化论》，第168页。

方去生根。""孟姜把枣子送两人,两个观音喜在心。从此红枣遍天下,有名的红枣到如今。"① 在我国,食枣常于求子联系在一起。至今民间婚礼,尚有送新娘枣子的,取其与"早子"谐音,祝她早生儿子。尤可注意的是,早在南北朝时,食枣便成为祓禊风俗的组成部分。梁萧子范《三月三日赋》:"酒玄醪于沼沚,浮绛枣于泱池。"庾肩吾《三月侍兰亭曲水宴》:"踊跃赪鱼出,参差绛枣浮。"后汉杜笃《祓禊赋》:"浮枣绛水,酹酒醮川。"这明显是将"曲水浮卵"变为浮枣。陶思炎先生认为,其原因在于"枣为卵形",女子便"认为得枣就可受孕"。②

与上述传说、说唱相比,湘西傩戏《孟姜女》更加世俗化,其中的求子内容也更直接、更显露。先看第一场《修观音堂》许百万上场的一段念白:

老来无子靠,恨天不公平。老夫生来命不全,堂前无儿是枉然。哪怕金银堆百斗,缺少一个吊孝男。老汉许百万,乃澧州车儿岗人氏。娶妻姜氏,夫妇年过半百,无嗣接后。老汉想得万般无奈,发下善心,有意修起观音大殿,供奉子孙宝堂……

第二场名为《许百万求嗣》,不用说是写许百万拜佛求子的。

第三场《观花教女》,写孟姜女已 16 岁,许百万观其绣花,教训她要三从四德等,但上场仍念:"老来无子靠,恨天不公平。"接下去一大段唱、白,将求嗣、怀胎过程不厌其烦地叙述一遍。在湖南道县,每逢生小孩时要请师公唱《十月怀胎歌》。"他们认为这样做,可使小孩好养活。"③ 许百万的这段唱词,与《十月怀胎歌》很相近,如:"四月怀胎四月八,拜上岳父岳母爹和妈。说道女儿有了娠,多喂鸡来少喂鸭。"《十月怀胎歌》:"娘身怀胎四月八,拜上王氏家婆,多养鸡少养鸭。"二者之间必有联系。或许这段唱词原本就是《十月怀胎歌》,因有生殖崇拜内容,而被抽出来在产子时演唱。

① 宗春荣唱,宗震名、张魁雄记录:《春调孟姜女》,《民间文艺季刊》1986 年第 4 期。
② 参见陶思炎《孟姜女研究三题》,《民间文艺季刊》1986 年第 4 期。
③ 民族音乐研究所编印《宗教音乐》油印本,1954 年版,第 141 页。下引《十月怀胎歌》同见此书。

第四场《晒衣》，孟姜女白云："安童，今乃六月六日，员外命尔等百花亭上晒衣。"按"晒衣"是六月六祓禊的一种形式，前文《衡州风俗志》有记载。此外，本场戏多写安童戏谑、调笑语，亦可表明六月六祓禊时，未婚者择偶、已婚者求嗣的双重旨意。如安童戏孟姜女云："一把锁，五寸长，挂在姑娘房门上，钥匙配锁锁配须，小姐原是配郎的。"显然，这里的"锁"和"钥匙""须"（铜锁内簧片），分别是女阴和男根的隐语。"小姐"此时未婚，无求子义。但走到员外门口，唱词变成："打从员外吉口过，吉口景致好热闹。大河涨水小河流，鲫鱼跟着鲤鱼游，鲫鱼破开一肚子，鲤鱼破开一肚油。"此处"鲫鱼"和"鲤鱼"分别象征女阴和男根。"一肚子"象征子宫怀胎受孕，"一肚油"象征精液。前文已述，鱼腹多子，故用为生殖象征。这段唱词可为此说补一佐证。

最耐人寻味的是全剧最后一场，孟姜女哭崩长城，滴血认亲，背杞良尸骨回澧州，再次入池沐浴："衣服横在栏杆上，好似当年下池塘。"此时孟姜女已婚，故祓禊的旨义应是求子。但杞良已死，只能先"望儿夫显阴魂"。我们从流传各地的孟姜女歌谣中可找到她思子求子的佐证。如广西柳州流传的《孟姜女十二月歌》唱道："十一月里冷凄凄，跑去后园听鸡啼。人家有儿听儿哭，孟姜女无儿听鸡啼。"流传在甘肃一带的《孟姜女》社火小调唱道："四月里，四月八，娘娘庙里插香蜡。月下说句悄悄话，姜女你养个胖娃娃。"有的歌谣甚至说孟姜女寻夫之行乃因无子之故。如贵州流传的《孟姜女小调》唱道："六月寻夫六月六，土地爷爷笑呼呼，别人有儿把鸡杀，姜女无儿寻丈夫。"① 把这些歌谣与傩戏中姜女二次下池联系起来，不难看出她求子无望的巨大悲痛。安徽傩戏《孟姜女寻夫》第八出，姜女问卦，卜者曰："杞良在，子孙上卦；杞良不在，子孙落空。"姜女唱云："听卜言，惨凄凄。"其义与湘西傩戏同。湘西傩戏演姜女二次下池后，杞良还阳，在池边与姜女团圆。这意味着生子有望。故至今石门县某些山村，每演到此处，"范喜郎妆扮者手举一个'了'字，孟姜女妆扮者手举一个'愿'字"② 以表示夫妇团圆，求子有望，此"愿"可"了"。

据贾国辉等调查，旧时湘西、湘北群众家里"添丁"时，要请人

① 转引自陶思炎《孟姜女研究三题》，载《民间文艺季刊》1986年第4期。
② 参见贾国辉等《湖南孟姜女调查报告》，载《民间文艺季刊》1986年第4期。

"唱傩戏《姜女下池》,以示庆贺",男孩"渡关"时,也要唱这出戏,以保佑孩子平安渡过"关煞"。① 毫无疑问,傩戏《孟姜女》包含着祈求子孙繁盛的生殖崇拜内容。如前所述,葫芦出生、沿途食枣送枣、死后变鱼等传说,也都与此有关。这表明孟姜女故事与祓禊古俗之间有着某种天然的联系。《诗经·鄘风·桑中》是一首著名的恋歌,其第一章云:

爰采唐矣,沫之乡矣。云谁之思?美孟姜矣!期我乎桑中,要我乎上宫,送我乎淇之上矣。

《礼记·乐记》云:"桑间濮上之音,亡国之音也。"按"桑间"即指此篇。故后世正统文人以"桑间濮上"为"淫奔"之诗。孙作云教授对此诗有过专门研究,现将其观点综述如下:

桑树原是殷代神树,后广而植之,成为桑林。桑林也是男女聚会的地方。《墨子·明鬼》云"燕之有祖,当齐之(有)社稷、宋之有桑林、楚之有云梦也,此男女之所属而观也。"这里所说的"观",亦即《郑风·溱洧》中的"女曰观乎"之"观",实即欢聚之意。淇水相当于溱、洧,是男女青年祓禊洗涤之水。

孙先生此论甚确。可以推测:此诗中去淇水祓禊的"美孟姜",也就是后来裸浴择偶的孟姜女。上古祓禊风俗连同主人公的名字,一齐积淀到后世的文艺作品中了。

四

据记载,傩戏《孟姜女》最迟清乾隆时已开始在湘西流行。湖南许多地区至今还流行着"姜女不到愿不了,姜女一到愿勾销"的谚语。显然,在老百姓心目中,孟姜女成了司傩之神。但有的学者认为"这并不意味着《孟姜女》作为傩戏的问题已经解决了",此剧与驱鬼逐疫、祈福、禳灾的傩祭活动究竟有何联系,"还必须做出科学的论证"②。我们认为,既然"姜女下池"是上古祓禊风俗的遗存,那么它与傩仪的内在联

① 参见贾国辉等《湖南孟姜女调查报告》,载《民间文艺季刊》1986年第4期。
② 参见李春熹《对一种傩戏界说的思考》,中国傩戏学国际学术讨论会论文,1991年版,山西临汾。

系，也就不难揭示了。

前文已述，祓禊的基本宗旨，除裸浴择偶求子之外，还有驱邪祛疾。这后一内容，便与驱傩相重合。古人认为，一切疾病、灾难与不祥，都是鬼在作祟。于是，驱逐疫鬼便成为傩仪的一项重要内容。不妨将二者作一比较：

先看祓禊。《韩诗》认为上巳节的主要目的是到溱洧二水"祓除不祥"。应劭《风俗通义》卷八"禊"条云："禊者，洁也。春者，蠢也，蠢蠢摇动也。《尚书》以殷仲春，厥民析，言人解疗生疾之时，故于水上衅洁之也。"这就是说，仲春时，人知其易患疾病，故在水中沐浴以驱之。又，《后汉书·礼仪志》上："是月上巳，官民皆洁于东流之水，曰洗濯祓除，去宿垢疢，为大洁。"按"疢"即是病。《搜神记》卷二云："正月上辰，出池边盥濯，食逢饵，以祓妖邪。"这里，祓禊的对象与驱傩无别。

再看傩仪。《周礼·春官·占梦》条："季冬，遂令始傩，驱疫。"《后汉书·礼仪志》云："先腊一日，大傩，谓之逐疫。"又蔡邕《独断》："疫神：帝颛顼有三子，生而亡去为鬼。其一者居江水，是为瘟鬼；其一者居若水，是为魍魉；其一者居人宫室枢隅处，善惊小儿。于是命方相氏，黄金四目，蒙以熊皮，玄衣朱裳，执戈扬盾，常以岁竟十二月，从百隶及童儿而时傩，以索宫中，驱疫鬼也。"这里不但明确指出驱傩的主要对象是疫鬼、瘟鬼等，而且提出三鬼之中有两个居水中。后世有些傩仪在水上进行，端午节的赛龙舟、江心投粽等活动，当与此有关。

当然，一为洗去身上的疾病，一为在水中驱赶疫鬼，二者本来并不完全相同。但年深日久，其界限也就不那么清楚。谈迁《北游录·纪程》记顺治十年（1653）闰六月：

> 癸未，是日吴人赛司疫之神，士女骈舟如《溱洧》。

据上引《独断》，"司疫之神"即为傩神，但又与《溱洧》结合在一起，可见驱傩与祓禊合流的倾向。吴梅先生在《〈劝善金科〉跋》中说："以其鬼魅杂出，用代古人傩祓之意。"这"傩祓"一词，再好不过地说明了"傩"与"祓"二者的合流。既然如此，本为上古祓禊遗风的《姜女下池》，成为傩戏中最常上演的剧目也就不难理解了。

早在南北朝时，驱傩与祓禊便在同一天进行。《荆楚岁时记》云："谚云'腊鼓鸣，春草生'，村人并击细腰鼓戴胡公头，及作金刚力士以逐疫。沐浴，转除罪障。"这里，"逐疫"即驱傩，"沐浴"即祓禊。前文已述，农历六月初六是祓禊之日。而这一天，又是许多地方迎神赛会的节日。根据记载，各地于是日所祀之神有城隍、土神、龙神、灶神、水神、田神、檐神等，其中有傩神。这是祓禊与驱傩合流的又一佐证。同治湖北《郧西县志》卷一载：六月六日，"为杨泗将军诞辰，沿河祀神演剧，各舟子赛会争胜"。胡朴安《中华全国风俗志》江西部分"德安杨泗菩萨晒袍之风俗"条亦载：

> 德安于阴历六月六日，俗传为杨泗菩萨之诞辰，祀（此字原缺）杨泗菩萨。是日必晒袍，家家户户之妇女及儿童，皆着新衣新裳，迎接杨泗菩萨。须恭恭敬敬，不敢说一句笑谈，如敢有说笑谈，谓菩萨必降灾于其人之身。并将杨泗菩萨，由此屋迎送到彼屋，名曰"过案"。

这个"杨泗菩萨"，就是傩神。湖南岳阳的蓝田一带，每年六月初六唱一本《孟姜女》酬神，所酬之神即杨泗。思南傩戏二十四面具（代表二十四神），其中有杨泗。四川广元射箭提阳戏中杨泗为三十二神灵之一，梓潼阳戏也有"杨泗将军"。贵州傩戏《勾簿判官》《开路将军》中杨泗为主神之一。

贵州布依族每逢六月六过小年。节日的早晨，由本村几位德高望重的老人，率领青壮年举行传统的祭盘古、扫寨赶鬼的活动。这实际上就是汉族傩仪的变种。清乾隆年间李吉昌《南龙志·地理志》记载："六月六栽秧已毕，其宰分食如三月然，呼为六月兀，汉语曰过六月六也。其用意无非禳灾祈寿，预祝五谷丰盈。"

祓禊与驱傩在宗旨上本来就有相合之处，加之又在同一天举行，于是二者的界限便更加模糊。"湖南乡下六月六洗毒的禁忌，也说和孟姜女下池沐浴遇万喜良有关。"① 这一传说究竟源于祓禊或驱傩，已难于分辨清楚。

① 罗永麟：《论中国四大民间故事》，中国民间文艺出版社1986年版，第52页。

在我国南方，声势最为浩大的水上运动莫过于端午节赛龙舟，而驱傩与祓禊也同时渗透在这一天的活动中。关于傩仪与端午节的联系，笔者在《"沿门逐疫"初探》一文①中已经说过，此处仅举几处与祓禊有关的记载。光绪广东《曲江县志》卷三云："五月五端午……书符，挂钟馗像以辟邪厉。妇人簪艾，小儿女捣凤仙花染指甲，佩八卦彩符，系长命符……观龙舟竞渡。"按，钟馗驱傩风俗早在唐宋时已流行，这里仍在沿袭，同时又有祓禊的象征形式"捣凤仙花染指甲"。《惠州府志》卷四十五："端午，浴于河，谓洗龙舟水。"不用说，"浴于河"的目的也是祛邪。《清稗类钞》"迷信类"云："江浙六月六日浴猫狗，广东澄海则以五月五日浴之。"前文已述，浴猫狗也是祓禊习俗的象征性遗存。值得指出，在广州、南澳、龙山等地，端午节食粽，也是上古男女裸浴、交合的象征。如《羊城古钞》卷八载：

　　五月，自朔至五日，以蒲心草系黍，卷以柊叶，以象阴阳包裹，浴女兰汤。饮菖蒲、雄黄醴，以辟不详。士女乘舫观竞渡。

不难理解，由于祓禊与驱傩的合流，在以驱鬼逐疫禳灾祈福为宗旨的傩仪中，也融进了婚恋、求子的内容。

清《古丈坪厅志》载，还傩愿请巫师演"土地戏"，"列队作环形，摆手缓步，唱些小曲，……以祈丰年"，"并择二人扮演土地公婆，二稚女击锣鼓，……为生儿育女态"。

据庹修明先生《傩戏·傩文化》一书介绍："湘西有的苗地还傩愿的最后仪式是求子，巫公用木棰在陶钵里擂动，边擂边唱，唱词不淫秽，这堂求子愿不算功成完结。湘西土家族还求子愿，'梯玛'（巫师）盛一竹筒米，上面放一个鸡蛋，用一根上面贴着布或纸做的象征男阳的棍子插进米筒里，梯玛并对天上的七姐妹淫词秽语，诱惑七仙女下界赐子。湘南江永县瑶族还盘王愿的最后仪式是求子，师公跳名叫'狗绊臂'的舞，两师公扮一男一女，用一根红布带子从胯下穿过，一人系一端，背相对，手撑地，以腿勾搭，边跳边淫逗。湘西通道县的侗族，每逢遭灾人口骤减，则设庙会还求子愿。由'金郎'二人扮姜郎姜妹（侗族始祖），戴赤红突

① 康保成：《"沿门逐疫"初探》，《戏剧艺术》1990年第3期。

眼面具,手里拿一根约三尺长,大拇指粗的棍子,赶庙会的人手里也拿着棍子,将一头披红挂绿的肥大母猪围住。'姜郎'用棍子戳它,同时敲锣打鼓敲木鱼,唱淫词的求子歌。湖南汉族的某些地区亦有乞子的宗教仪式,土语叫'迁坛',师公用棍子追戳妇女,而妇女故意接近师公受戳以求得子。"

赵国华《生殖崇拜文化论》引广西民族研究所覃圣敏、覃彩銮提供的材料说:"广西灵山县一带的壮族中,保存有一种名曰'跳岭头'的舞蹈。今之舞者为两男,一人持纸糊或竹制的男根,一人持纸糊或竹制的女阴。舞蹈中,持男根者一次次冲向持女阴者,另有人同时将水泼向后者所持女阴。"按,"跳岭头"即傩仪之一种。嘉庆《灵山县志》卷十三云:"八九月,各村多延师巫、鬼师,于社坛前赛社,谓之还年例,又谓之跳岭头。其装演则如黄金四目、执戈扬盾之制。先于社前跳跃以遍,始入室驱邪疫瘴疠,亦古乡傩之遗也。"据此,清嘉庆时"跳岭头"中尚无象征男女交合之舞蹈,看来这内容是后来加上去的。

据林河先生《〈九歌〉与浣湘的傩》一文介绍,相传有年还愿时,忽然来了一位裸体女人,对粗野的还傩表演看得津津有味,并对表演者说:"我是你们的神,你们以后年年要这样演,我就保佑你们年年丰收,人畜清吉。"① 这位裸体女人竟成了"司傩大神",其职能正与傩戏中的孟姜女相同。从而正确揭示出《孟姜女》成为最常上演的傩戏剧目的根本原因。

傩仪中融进婚恋、求子内容的例子还可以举出一些,限于篇幅,权且就此打住。

最后需要指出,按《周礼》记载,上古袚禊由"女巫"执掌,当是一种巫术,而驱傩亦为巫术,二者合流在情理之中。

综上所述,袚禊与驱傩的合流是双向的。一方面,汉代以后袚禊风俗中裸浴求偶的成分淡化,而禳灾驱邪的成分则与驱傩风俗相归并;另一方面,偏僻地区较多地保持了袚禊风俗的原旨,并将择偶、性交、求子的宗旨和形式渗透、融化于傩仪之中,或者说借驱傩形式表现袚禊的宗旨。湘西傩戏《孟姜女》便是袚禊与驱傩合流的产物。

人类从远古走来,留下一长串不规整的足迹。尽管经过上千年风雨的

① 林河:《〈九歌〉与浣湘的傩》,中国傩戏学国际学术讨论会论文,1991年版,山西临汾。

冲刷，但仔细爬梳，仍然依稀可辨。先民们的爱情生活、劳动生活乃至音容笑貌，都或多或少地积淀在后世的文学艺术、风俗传说之中。孟姜女的故事，就唤起了我们对远古先民的悠悠思念。

生活就是民俗
——关于民俗文化与都市发展的若干思考

随着全球化、现代化步伐的加快，城市中本民族的东西、个性化的色彩似乎逐渐被淡化乃至濒临消亡。于是，重视民俗文化、保护非物质文化遗产的呼声日渐高涨。这有合理的一面。然而，保护民俗文化、保护非物质文化遗产绝非一味复古。生活就是民俗，生活现代化意味着民俗文化必然更新。保护传统固然重要，但更重要的是创造新生活、建设新民俗。在当代中国都市，各种观念和生活方式并存，呈现出鱼龙混杂、瞬息万变的局面。新的都市民俗究竟应当向哪个方向发展，需要深入的调查研究。

一

什么是民俗？什么是都市民俗？一部众所周知的经典文献——《东京梦华录》，记录了北宋都城的各类民俗。

北宋的东京是当时世界上规模最大的都市。这不仅表现在它的人口已经超过一百万，更重要的是，它已经基本具备了现代都市的格局和各项功能，集市民居住、商业贸易、文化娱乐、医疗教育、行政管理为一体。《东京梦华录》全书共分10卷，为讨论方便，现依次罗列其篇章目录如下：

卷一：东都外城　旧京城　河道　大内　内诸司　外诸司

卷二：御街　宣德楼前省府宫宇　朱雀门外街巷　州桥夜市　东角楼街巷　潘楼东街巷　酒楼　饮食果子

卷三：马行街北诸医铺　大内西右掖门外街巷　相国寺内万姓交易　寺东门街巷　上清宫　马行街铺席　般载杂卖　都市钱陌　雇觅人力　防火　天晓诸人入市　诸色杂卖

卷四：军头司　皇太子纳妃　公主出降　皇后出乘舆　杂赁　修整杂货及斋僧请道　筵会假赁　会仙酒楼　食店　肉行　饼店　鱼行

卷五：民俗　京瓦伎艺　娶妇　育子

卷六：正月　元旦朝会　立春　元宵　十四日车驾幸五岳观　十五日驾诣上清宫　十六日　收灯都人出城探春

卷七：清明节　三月一日开金明池、琼林苑　驾幸临水殿观争标锡宴　驾幸琼林苑　驾幸宝津楼宴殿　驾登宝津楼诸军呈百戏　驾幸射殿射弓　范苑内纵人关扑游戏　驾回仪卫

卷八：四月八日　端午　六月六日崔府君生日　二十四日神保观神生日　是月巷陌杂卖　七夕　中元节　立秋　秋社　中秋　重阳

卷九：十月一日　天宁节宰执亲王宗室百官入内上寿　立冬

卷十：冬至　大礼预教车象　车驾宿大庆殿　驾行仪卫　驾宿太庙奉神主出室　驾诣青城斋宫　驾诣郊坛行礼　郊毕驾回　下赦　驾还择日诣诸宫行谢　十二月　除夕①

概括起来，卷一主要谈的是城市建筑；卷二从街道谈到夜市及各类饮食；卷三、卷四内容较杂，包括商贸、宗教及皇家各项仪式等；卷五记一般民风和瓦舍伎艺、婚嫁、育子等习俗；卷六至卷十基本为岁时风俗。不难发现，《东京梦华录》所记载的民俗事项，涵盖了宫廷大内、士农工商等各界人士日常生活的方方面面，诸如衣食住行、婚丧嫁娶、岁时节令、娱乐游戏、宗教信仰等。正如张紫晨先生所指出的，《东京梦华录》"从都市民俗的角度"，对北宋首都的民俗作了广泛的记述，"有其特殊的意义"。②

然而，《东京梦华录》所载，并不是也不可能是北宋都市民俗的全部内容。作者孟元老在汴京住过二十四年，他回忆当年"八荒争凑，万国咸通"的盛况，感慨颇深，"恐浸久，论其风俗者，失于事实，诚为可惜，谨省记编次成集，庶几开卷得睹当时之盛"③。可见，书中所记，主要是以恋恋不舍的口吻记载北宋汴京当年的繁荣情况。

晚清出现的《点石斋画报》，则形象地记录了近代都市生活的另一

① ［宋］孟元老：《东京梦华录》，引自伊永文《东京梦华录笺注》，中华书局2006年版，"目录"第1～4页。本文引《东京梦华录》均用此版本。
② 参见张紫晨《中国民俗与民俗学》，浙江人民出版社1990年版，第256页。
③ 伊永文：《东京梦华录笺注》，中华书局2006年版，第1页。

面。《点石斋画报》创刊于清光绪十年（1884），光绪二十四年（1898）停刊，由上海《申报》附送。十五年间，共刊出 4000 余幅带文的图画。今天看来，《点石斋画报》的主要价值，就在于全面地展示出晚清社会生活的方方面面。尤其难得的是，《点石斋画报》记录了上海、北京、南京、天津、广州、武汉、苏州、宁波、杭州、成都、重庆等大都市的市民风尚。尊闻阁主人（安纳斯脱·美查）明确提出以《点石斋画报》效法《春秋》，对"乱臣贼子"口诛笔伐。① 所以，《点石斋画报》与《东京梦华录》的一个最大不同，就在于它以批判的口吻，形象地描绘出民风民俗中丑陋的一面。请看下面两幅图画：

左上图画的是当时城市中赌博成风，不法之徒设赌局害人的情景；右上图画的则是"沪上小流氓成群结队，动辄沿街骚扰行人"的实况。这类陋俗，与一般的市民生活图景一道，构成了近代都市百态。受《点石斋画报》的影响，广州于 1905 年创办了《时事画报》，天津于 1907 年创

① 《点石斋画报》，上海文艺出版社影印本 1998 年版，第 118 页。本文引《点石斋画报》均用同一版本。

办了《醒俗画报》，北京于1909年创办《醒世画报》，都有明显的批判意识。胡朴安《中华全国风俗志》下篇卷三江苏《上海风俗琐记》云：

> 世界各国大城市，其住民最富同化力者，莫如上海。无论何地之人，一抵上海，不能不染三种习气：一曰趋时，二曰务奢，三曰尚圆滑。苟不如是，似不足以化成完全之上海人也。上海人同化力之可惊，有如是者。①

此处所记载的"趋时""务奢""尚圆滑"，已经不是某种具体的生活方式，而是民国初年某些上海市民的集体习惯，所以才有很强的"同化力"。所谓"桔生淮南则为桔，生于淮北则为枳"，外地人到了上海，也很难不染上这三种习惯。久而久之，习惯成自然，就成为某种品性、品质，再改也难了。毫无疑问，此类习惯应进入都市民俗研究者的视野。《上海风俗琐记》还记录了当时妇女的抽烟习俗，兹转引如下：

> 近数年来，闺人竞尚吸纸烟。开风气之先者，厥为上海，各地效而尤之，几蔓延全国。推原上海女界吸纸烟之开山鼻祖，实为曲院中人。所吸率舶来品纸烟，其茎绝细，迨不逮纤指之半，一吐吸间，恒耗青蚨二三十翼。大家妇女争试焉，咸以此为时髦。一烟之微，必盛以金盒，配以金斗，兰房粉阁间，几以吸烟为正课。在昔闺中韵事，曰焚香读书，曰然脂写韵，今则悉以吸烟代之。吾人如涉足梨园及游戏场所，可见粉白黛绿者流，十之七必以纸烟实其樱唇，恣吸若狂。而昔人之所谓口脂香者，悉变为烟臭矣。

这里的记载颇为生动、细致。倘有人以《近代上海妇女的抽烟习俗及其影响》为题，应能写成一篇很有意思的都市民俗研究论文。

回到文章开头提出的问题：什么是民俗？钟敬文先生主编的《民俗学概论》劈头就说："民俗，即民间风俗，指一个国家或民族中广大民众

① 胡朴安：《中华全国风俗志》，1936年大达图书供应社影印本，中州古籍出版社1990年版，第133页。以下引《上海风俗琐记》出处相同，不再注出。

所创造、享用和传承的生活文化。"① 这话不错，只是没有区分不同性质的民俗。既然民俗就是生活，民俗就是生活习惯，那就不仅应当包括《东京梦华录》记载的都市民众的一般生活方式和娱乐方式，还应当包括不良习俗。

一些学者大体顺着《东京梦华录》的路子，把都市民俗分作"有形的"民居、祠庙、商号、会馆、码头、水井、碑石、街巷、花园、风味食品、服装衣饰、民间用具、儿童玩具、交通工具，与"无形的"神话、传说、史诗、故事、歌谣、谚语、谜语、笑话等。② 这在外延上对《东京梦华录》作了一些细化或补充，虽然也有意义，但却明显缺了不良风俗这一块。早在 1924 年，容肇祖先生为北京大学风俗调查会拟定的"风俗调查表"，就把娶妾、守节、缠足、械斗、打架、咒骂、嫖、赌、盗、娼等不良习俗列入调查和研究的范围。

近年来，对恶俗、陋俗的研究取得了一些进展，例如，梁景和的《近代中国陋俗文化嬗变研究》（首都师范大学出版社，1998），叶丽娅的《典妻史》（民族出版社，2000），王绍玺的《窃贼史》（上海文艺出版社，2000），徐凤文、王昆江的《中国陋俗》（天津人民出版社，2001），程郁的《清至民国蓄妾习俗之变迁》（上海古籍出版社，2006），等等。此外还有一批论文，如曲彦斌的《市井陋俗之传统》（《书屋》，2005）等。这表明都市民俗的另一面，已经开始受到学术界的重视。

二

在我看来，民俗学研究应该有两个翅膀，一个是研究旧民俗，另一个是建设新民俗。两翼齐飞，方能展翅翱翔。

既然已经成"俗"，必然有一个沿袭的过程。所以，民俗学所研究的大多是历史上的民俗或民俗的历史。从《诗经》《周礼》所反映的上古民俗，到《东京梦华录》所记录的中古都市民俗，乃至"文革"期间的早请示晚汇报、跳忠字舞、唱语录歌，都可能成为民俗学的研究课题。日本柳田国男学者主张民俗学乃是历史研究，称民俗学为一种研究历史的学问，这是很有道理的。

① 钟敬文：《民俗学概论》，上海文艺出版社 1998 年版，第 1 页。
② 参见陶思炎《中国都市民俗学》，东南大学出版社 2004 年版。

然而，后之视今犹今之视古。也就是说，今天的生活方式，人们的衣食住行、仪式、娱乐、游戏及各类相关的物质载体，以后都会成为民俗学的研究对象。还是那句话，生活就是民俗。既然旧民俗不全是人为保护的结果，而在很大程度上是一种自然的生活状态和生活方式，那么新民俗亦然。从这样的视角来看，人们对旧民俗的消亡似乎过于杞人忧天，而对于新民俗的建设，又显得信心不足、重视不够。

可以这么说，凡是与今天的生活失去了内在联系的旧民俗，都可能会没落、异化乃至消亡；凡是靠人为保护方能苟延残喘的民俗事项或"非物质文化遗产"，都必然会走向消亡。这样的例子实在是不胜枚举。比如七夕乞巧习俗，在唐代的长安、宋代的汴京，都非常流行，但在当代都市已比较少见。乞巧从求子巫术演变而来，最早是为了求子，后来变为求女工之巧，即乞求针线活儿做得好。现在在城市，不要说做针线了，连缝纫机都淘汰不用了，乞巧习俗失去了生活的依托，自然丧失了存身之地。

如今每到过年，都有人说年味淡了，其实说这话的多半是上了一点年纪的人。由于对以往的年俗过惯了，起码是有深刻记忆，才发出如此感慨，颇有一点"九斤老太"的遗风。过去如何过年？无非是祭祖先、贴门神、贴年画、穿新衣、放爆竹、守岁、拜年、吃饺子等。而这些习俗，都与以往的宗教信仰、生活水平、生活方式紧紧联系在一起，或者本身就是生活的一部分。而现在生活水平提高了，生产方式、生活方式、宗教信仰改变了，过年的方式相应发生一些改变是很自然的事，用不着大惊小怪。

《东京梦华录》卷六"立春"条云："立春前一日，开封府进春牛，入禁中鞭春。"① 这是典型的农耕文明的产物，本在辛亥革命后已经在城市中消失。但据说在北方某大都市得到"恢复"，并被确定为春节期间的固定民俗项目，让人感到不可思议。

民俗既有时间的含义，更有空间的含义。过去常说，"十里不同风，百里不同俗"，指的就是民俗中空间的含义，这并非没有道理。但如今对这句俗语应当给予理性的反思。魏晋时期的著名诗人王粲在《七哀》诗中说："复弃中国去，委身适荆蛮。"那时距离黄河流域不到三百公里的湖北荆襄一带就是"蛮夷"之地了。可现在中国变大了，地球变小了。

① 伊永文：《东京梦华录笺注》，中华书局2006年版，第538页。

十几小时的飞机,就可以从中国飞到欧洲、美洲。互联网、卫星电视与其他通信设备,会把纽约遭受袭击的"9·11"事件"实况转播"到全球每一个角落。华盛顿打喷嚏,北京就感冒。世界金融危机,2003 的"非典",2009 年的 H1N1,与奥运会一样上演着"同一个地球,同一个梦想"的现实题材剧,颇有一荣俱荣、一损俱损的味道。

"经济一体化,文化多样化",听起来说得不错,但经济和文化如何能截然分开?城市中一幢幢拔地而起的摩天大楼,一座座纵横交错的立交桥,穿流不息的小轿车,五彩缤纷的霓虹灯,怎么看都与国外的大都市差不多。这不就是城市建筑民俗和出行民俗吗?《东京梦华录》中记载的"御道""牛车"哪儿去了?北京的四合院哪儿去了?上海的弄堂里巷哪儿去了?中国的高速列车(如"和谐号")与日本的新干线、法国的高速列车、德国的高速列车,从外貌看几乎没有区别,清一色的"子弹头"、乳白色车体,车内坐椅一律朝前,而不是普通列车坐椅两两相对。因为只有流线型才能最大限度减少阻力,提高速度,而乘坐在高速列车上只有朝前才能避免身体前倾。高效、安全、舒适,这就是硬道理。然而,这样一来,人们面对面交流的机会就减少了,民俗因生活而发生了改变,民俗服从于生活。

近代以来西方生活方式大举入华,覆盖到人们衣食住行的各个方面,有人愤慨地指责为"全盘西化"或"崇洋媚外"。盲目的"崇洋媚外"是有的,但若是生活所必须则另当别论。例如,中国从前没有沙发(sofa),座椅靠背是直的,"坐有坐相",可以显示礼节与威严。而当前谁家不坐沙发?最终还是舒适战胜了面子。这与其叫"西化",还不如说是"科学化""人性化"更合适。有的座椅,材料是红木的,样式则是低矮的沙发型,靠背略向后斜。要是嫌坐的时间长硌屁股,再加一个厚厚的垫子。这是典型的中西合璧。

从前中国人写字用毛笔,书法是人们生活的一部分。1809 年,美国的华脱门金笔厂正式生产钢笔,到 2009 年整整两百年,而钢笔传入中国的时间也就一百年。20 世纪 80 年代电脑开始在中国普及,识字的中国人又一次换"笔",其实是写字不用"笔"了,只要敲键盘就可以了。这样一来,写毛笔字——也就是传统的书法,甚至问世不久的硬笔书法、钢笔书法,就将日益淡出人们的日常生活,而最终蜕变为一种纯粹的艺术——非物质文化遗产。这难道不是一件好事吗?写字和书法分为两途,钟爱书

法的人尽情地去练毛笔字，以写作为目的则只需敲击键盘。而显然后者的速度更快，效率更高，必然成为都市生活和民俗的一部分。

电话，尤其是手机、互联网、电子邮件、MSN、QQ、微信的出现，不仅造成书信大为减少，而且使人与人见面的必要性也大为减少。"三年不上门，当亲也不亲"，人情味自然淡了不少。可是我们已经无法回到过去，也不愿意回到过去。如今，发短信已成为一种流行时尚，一种都市新民俗。短信拜年、短信问候、短信办事，快捷、省钱、方便。有了电话，我们已经习惯于串门前提前预约。这不仅是一种礼貌，也是对主人的尊重，而且方便了自己，省得主人不在家白跑一趟，何乐而不为呢？这是现代化的生活方式产生新民俗的又一例。

总之，某些西方现代文明早已造福于全人类，成为人类共同的物质和精神财富。在现代生活方式的影响下，民俗文化，尤其是世界各地的都市新民俗，呈现出一定程度的趋同色彩，这是难以避免的。

都市中的年轻人最喜欢跟潮流。西方的节日，如圣诞节、复活节、感恩节、万圣节、母亲节、父亲节、情人节、愚人节，或许比元宵、清明、端午、中秋更能吸引他们。在中国，这些洋节日本来具有的宗教意义被忽略，而成为都市中青年一族的娱乐、消费、交际的平台。有关部门曾经下文限制过圣诞节，其实大可不必。其他如卡拉OK、流行音乐、过生日party、切蛋糕、吹蜡烛、用英文唱Happy birthday to you，也都成了都市青年生活的一个部分。这些虽不一定是有益的，但起码是无害的。日积月累，必然形成都市新民俗。

上述种种生活方式，并没有人为的提倡与扶植，而是在现代科技、全球化趋势推动下，都市居民的自然选择。可见，新民俗与新的生活方式同在。

三

那么，是否可以说，当今的都市生活方式天然合理，新民俗的形成可以顺其自然呢？也不是。生活方式、娱乐方式是人的活动，可以受生产力的推动而形成，也往往在人为的干预与培育下形成。同时，人们的生活方式并不都是健康的、积极的，也有消极颓废的一面，例如我们上文提到的种种陋俗，这就需要引导和匡正。

我们发现，《东京梦华录》只有记录意识而没有批判意识，《点石斋

画报》和《上海风俗琐记》虽有了自觉的批判意识，但却没有新民俗建设意识。今天研究都市民俗，应当同时具备实录精神、批判精神和建设都市新民俗的意识。

所谓"实录"，就是不仅要记录城市市民一般的生活方式、生活习惯，也要敢于记录当今都市的陋俗与恶俗。

笔者以为，除了乱闯红灯成风、随地吐痰成风、不排队成风这三大顽症之外，官员贪污成风，乃至上行下效形成的全民腐败、全民浮躁都在必须革除的恶俗、陋俗之列。"文革"后形成的走后门、公款吃喝、公款旅游、包"二奶"等恶俗屡禁不止且愈演愈烈。一出出"新官场现形记""新儒林外史"令人瞠目结舌。前几年各大学"跑点"，一度成为每两年定期上演的都市闹剧。此外，现代科技在造福人类的同时也被人利用，形形色色的高科技诈骗、盗窃手段应运而生，令人防不胜防。

这就是当代都市中的社会风气。诸如此类的恶俗、陋俗与上文谈到的健康、时尚的新民俗一起，构成了都市民俗的全部内容。

有一句成语叫"愤世嫉俗"。如果民俗学家只对逝去和即将逝去的传统旧民俗如丧考妣，而对恶俗、陋俗的大行其道不置一词，就不仅辜负了"民俗学家"的光荣称号，也失去了一个学者起码的良知。中国人是富有智慧的，用编"段子"的方式记录、嘲弄了种种不正之风，同时，用手机发送"段子"本身也成为一种新民俗。民俗学家应当广泛收集这些"段子"，研究"发段子"习俗。当然，编发"黄段子"属于不良习俗，应当禁止，但却不应当禁止研究，就像研究缠足习俗一样。

20 世纪 20 年代，李景汉等人以"平民教育"为目的，对河北定县的社会、民俗进行实地调查。而今当代都市民俗不仅陋俗充斥，而且杂乱无章。如何引导民众移风易俗？新民俗建设究竟应当朝哪个方向发展？也需要民俗学家作深入的调查研究。

以城市建筑而言，北京长安街上平添了一座蛋形的国家大剧院，与天安门城楼遥遥相对。这意味着什么？恐怕谁也说不清楚。以民间娱乐方式而言，中老年的唱"红歌"、唱戏曲与青年人喜欢的卡拉 OK、流行歌曲、"超女"并存；以服装而言，西服（打领带的和不打领带的）、夹克与唐装并存；以购物方式而言，现代化的超市购物与自由市场的讨价还价、街边"走鬼"摊位并存；此外，还有上文提到的传统节日与西方节日并存；等等。究竟哪些是合理的、自然的生活方式？哪些需要纠正、引导？用什

么样的方式纠正？都需要详加甄别。

当代城市青年的婚礼也给人中西混杂、不伦不类的感觉。我参加过北方某省会城市一位青年男工与一位女护士的婚礼。清一色的奥迪车队接新娘，花车是凯迪拉克，浩浩荡荡，招摇过市。不仅伴郎、伴娘一应俱全，而且还有一个身上绑着翅膀的小天使。婚礼的主持者当然不是神父、牧师，而是某婚庆公司的司仪，他是整场婚礼的灵魂。司仪让新郎新娘作各种表演，互戴戒指、喝交杯酒、点蜡烛、切蛋糕、唱歌、发笑。更糟糕的是，要给新郎的父母抹花脸，几十桌酒席，吵吵嚷嚷，打打闹闹，震耳欲聋，不亦乐乎。据了解，北方大中城市普通青年的婚礼大同小异，基本上都是把从影视中接受到的西方基督教婚礼的庄严肃穆与传统中国婚礼的摆阔气、图喜庆、凑热闹结合在一起。

现代中国都市民俗鱼龙混杂，"新民俗"与"伪民俗"如何区分？笔者认为至少应当有两个标准：第一，看其是否属于人们的实际生活。真正的民俗决不矫揉造作、扭扭捏捏，因为它是生活的一个部分，不是作秀。第二，看其是否代表时代发展的方向，是否属于健康的、有益的、人性化的，起码是无害的。过多拿"保护传统"说事是一种误区，因为，人殉、陪葬、缠足、械斗等也曾经是传统民俗。此外正如前文所述，以农耕文明为温床的部分都市民俗的消逝并不足惜。总之，建设新民俗需要向前看，而绝非一味复古。

看春晚、穿唐装，以及部分大学生看昆曲、唱昆曲是否可能成为都市新民俗？我觉得现在还不好说，还要看生活的考验。春晚虽然已经持续了不少年，但后来几乎每年都受到观众的激烈批评。地道的广州人很少看春晚。唐装在某次国际会议上由国家领导人带头穿过以后，曾经有走红的趋势。但我们的领导人现在依然以穿西装为主，一般的城市居民又有多少人穿唐装呢？据说，上海部分大学生以看昆曲和会唱昆曲为时尚。我没有做实地调查，总担心昆曲离现代生活太远，短期的、少数人的喜好恐难以为民众普遍认同。

四

如上所述，都市新民俗说到底是一种人的活动，往往受人为因素的影响。现代科技、全球化的大趋势可以改变人的生产方式、生活方式、娱乐方式，促使某种新民俗的诞生。此外，都市民俗至少还要受到三种力量的

干预：一是官方的力量，二是媒体的力量，三是教育的力量，而以官方的力量最强大。因为，在中国，媒体和教育历来受官方支配。

早在先秦时期，著名的"三礼"（《周礼》《仪礼》《礼记》）就是官方意识形态的产物。这些儒家经典对我国民俗的影响之大，如何估计都不会过高。下面，我想谈谈近代以来政府推行的历法改革对城市生活产生影响的问题。

众所周知，我国长期以来实行夏历（又称阴历、农历、旧历），辛亥革命以来采用公历（又称阳历、新历），但农历并未完全废止。相比之下，城市多用公历，并辅以西方流行的每周七天的"星期制"。机关、学校、工厂等基本上都以公历和"星期制"安排作息。农村则较多保留旧历，以传统的二十四节气安排生产与生活。公历和"星期制"的推行对我国城市的生活方式产生了根本的影响，早就成为都市民俗的重要组成部分了，只是人们"不识庐山真面目，只缘深在此山中"而已。人们都知道圣诞节、情人节是外来的，其实元旦何尝不是外来的。只是时间久了，大家都已经麻木不仁、习焉不察罢了。

公历、农历双轨制的推行，既有利于与世界接轨，又保留了传统的习俗，看来是个不错的选择，但另一方面又造成了数不清的麻烦。不仅农民和城市居民在谈时间的时候往往使用两套话语体系，而且同是城市居民也因阳历、阴历的混杂而产生出许多误会和纠纷。此外，几乎所有的中国人都有两个生日。以笔者为例，出生于公历 1952 年 1 月，按农历则是辛卯年（兔年）的腊月，横跨了两个年头。我这个"兔子尾巴"经常被误认为是"龙头"。还好，我填所有表格一律使用阳历。而有的人，档案与户口不一致，在升学、就业、退休、计算工龄等场合都会受到影响。在学校，每年放寒假和开学的时间都不一定，因为寒假绕不开春节，而每年的春节都不在同一天。同时我们还得兼顾"星期制"，新学期开学一般应该在星期一。这就是我们岁时民俗的一个显著的事实，特别是城市岁时风俗的现实。假如将来的人能够比较聪明地解决这个问题，当他们回首我们这个时期的岁时民俗，一定觉得非常有趣。

相比之下，日本的历法改革比较彻底。明治维新以后，政府明令取消旧历实行公历，新年从旧历的正月初一改到公历的 1 月 1 日，传统的"盂兰盆节"则从旧历的七月十五改到公历的 8 月 15 日，而元宵节、端午节、中秋节则予以取消，百年来已相沿成习。这说明行政的力量无比强大，即

使连传统深厚的民俗也可以被强制改变。最近,日本政府把每年 10 月 10 日的体育节改到 10 月的第二个星期一。本来,体育节的设立是为了纪念 1964 年 10 月 10 日东京奥运会开幕,届时举国放假一天。但由于星期一放假便于与周六、周日连接形成三连休,于是纪念的意义让步于生活和工作的便利,"星期制"的作用进一步凸显。于是官方宣布改期,而且说改就改,改了没商量。

在中国,清明、端午、中秋节终于可以放假了,这是政府顺应民意,重视传统文化,制定民俗文化保护策略的例子。当然更成功的例子就是近几年来一系列关于保护非物质文化遗产的政策和措施出台。虽然执行过程中暴露出的问题不少,但总的来看积极面要大于消极面。

但也有相反的例子。"文革"期间禁演传统戏曲,造成八亿人八个样板戏的局面。这段历史伤痛虽然已经过了四十多年,但依然让人难以忘怀。这里想强调的是,即使在今天,由于对民俗与生活的关系认识不清,致使有关部门在制定相关政策时,出现犹豫彷徨、畏首畏尾、举棋不定、朝令夕改的情况。例如,在城市中是否可以燃放烟花鞭炮的问题,就是一个典型的个案。

1992 年,广州市人大常委会通过了《广州市销售燃放烟花爆竹管理规定》,规定在城区范围内不得燃放烟花爆竹,创下了"一夜革除千年旧习"的"广州奇迹"(《人民日报》评论语)。紧接着,深圳、上海、北京等全国 282 个城市先后实施"禁炮令"。然而,到 2005 年,又有 106 个城市"禁改限",一度远离城市人生活的震耳欲聋的鞭炮声又在新年期间砰然响起。

燃放爆竹的原始功能是驱鬼,《荆楚岁时记》云:"(元日)先于庭前爆竹,以辟山臊恶鬼。"[①] 后来爆竹被鞭炮所取代,功能也有所拓展,从驱鬼避邪为主变为制造喜庆气氛为主。但在高楼林立、人口密集的大城市,燃放烟花爆竹所酿成的灾祸日渐增加。火灾和爆炸事故频发,不少人员被炸伤甚至丢了性命,更不用说噪音、污染等造成的灾害。最近读到一篇散文,颇有同感,兹摘录一段如下:

> 我对放鞭炮并没什么意见,毕竟也是中国传统的习俗,但是我对

① [南朝梁] 宗懔:《荆楚岁时记》,宋金龙校注,山西人民出版社 1987 年版,第 3 页。

在街上随手丢去的鞭炮则特别厌恶,因为冷不防就会受到这随手丢来的鞭炮惊吓。禁炮令一解除,你看吧,鞭炮成了孩子们的玩物,拿着炮用明火一点,赶忙丢掉,稍瞬即响,稍不注意便会被这突然一响吓一跳。为了不被爆竹所惊吓,我长了个心眼,凡是看到有小孩子,尤其是几个聚在一块儿的男孩子,我都绕得远远的,无论他们是不是在玩炮。这一招虽然比较笨,但起码可以保证我不会被"冷炮"所惊吓。①

笔者对此感同身受。记得学生时代住集体宿舍时,有人爱在走廊里放冷炮,回音特大。正在埋头读书或卧床休息的我,常常会被冷炮声吓得心惊肉跳,半天回不过神来。此外,我最怕年三十晚上通宵不停的鞭炮声,让人彻夜难眠,往后几天都没精打采。感谢、拥护广州市的"禁炮令",钦佩广州市人大维护了法律的尊严,没有随波逐流、朝令昔改。

传统民俗根植于传统的生活方式,其中相当一部分会与现代生活方式和现代理念产生冲突。对这部分民俗传统,应该毫不可惜地予以扬弃。"以人为本""与时俱进"应当成为建设新民俗的基本原则。恢复传统不应该以人的生命、财产安全为代价,不应该以干扰别人来换取短暂的快乐。政府及相关部门如果对此有清醒的认识,也就会有果断的措施。

近年来,无论城乡,都弥漫着一股复古风,应当引起注意。据说在天津,有人办丧事要请一些"假和尚道士,吹吹打打","天亮后还要抬上一口棺材去游街,锣鼓喧天鞭炮齐鸣,纸钱纷飞,有哭的有笑的,一路喧闹","最搞笑的是见过 12 辆加长凯迪拉克、林肯组成的出殡队伍,既拉死人又拉新人"。网友对这种现象有争议,有人认为"极端愚昧落后",有人则认为这就是"中国人的传统"。② 我认为这是典型的沉渣泛起,有关方面应当及时予以教育和引导,不要让都市新民俗建设走偏方向。

综上所述,生活就是民俗,都市民俗就是都市居民长期积累的生活方式和生活习惯。无论过去抑或当今,都市中都会同时具有健康、有益的生活方式和种种陋俗。这二者都应成为我们的研究对象。研究都市民俗,应

① 俞璐洋:《小心鞭炮》,载《大河报》2007 年 2 月 13 日第 11 版"茶坊"。
② 参见北方网·北方论坛,http://shequ.enorth.com.cn/html/index.shtml。

当同时具备实录精神、批判精神和建设都市新民俗的意识。目前人们对某些在现代化生活方式冲击下濒临消亡的旧民俗过于杞人忧天，而对于种种陋俗却视而不见，对新民俗的建设方向也不够重视。真正的都市新民俗应该是生活的一个部分，不是作秀。新民俗应该顺应时代潮流，以人为本。政府在民俗形成过程中具有举足轻重的地位，若能及时把握都市民俗的建设方向，采取正确措施，就能成为移风易俗的主导力量。

正月十五闹元宵
——《民俗曲艺·广东民间仪式专辑序》

中国的元宵节,大概在隋朝基本形成。[①]《隋书·柳彧传》记,隋开皇十七年(597),御史柳彧上疏,描述他亲见的正月十五的情景是:"鸣鼓聒天,燎炬照地,人戴兽面,男为女服,倡优杂技,诡状异形……高棚跨路,广幕陵云,袨服靓装,车马填噎。"[②] 真是热闹非凡。从那时到今天,将近一千五百年,经历了多少朝代更叠、沧桑巨变,然而,民间每逢正月十五张灯结彩、庆贺元宵的风俗,一直持续到今天。"正月十五大过年"——这是现在广东一带流行的俗语,民间节日的生命力可谓大矣!

今年农历正月十五前后,我和中山大学中文系的几位同学分别到粤西、粤东的一些地方,考察民间的元宵节庆典仪式,颇有收获。我本人在正月十五目睹了湛江市东岭村的傩舞《考兵》,并且在正月十七于吴川市观看以"飘色"为主要特征的元宵游行,被处处流光溢彩、"车马填噎"的热烈气氛深深打动。有几个问题,想提出来说一说。

首先是"年例"。粤西一带往往称元宵节的庆祝仪式为"做年例",在我看来,无非是"年年例行"的意思。这名称最迟唐代已有,用于元宵节的见于《水浒传》第六十五回梁中书语。在粤西、桂东一带,"年例"的特殊含义就是傩。请看几条地方志的记载:

> 清·嘉庆广西《灵山县志》卷十三:八九月,各村多延师巫、鬼童,于社坛前赛社,谓之"还年例",又谓之"跳岭头"。其装演则如黄金四目、执戈扬盾之制,先于社前跳跃以遍,始入室驱邪疫疠瘵,亦古乡傩之遗意也。[③]

[①] 参王秋桂《元宵节补考》,载《民俗曲艺》第65期,第1~29页。
[②] [唐]魏徵等:《隋书》卷六十二,中华书局校点本,第1483~1484页。
[③] 《灵山县志》,嘉庆二十五年刻本,卷十三,页14B。

清·道光《廉州府志》卷四"风俗":二月……自十二月至于是月,乡人傩,沿门逐鬼,唱土歌,谓之"年例"。①

清·光绪重修广东《电白县志》:正月……各乡行春傩礼,演戏,曰"做年例"。②

以上记载,均以"年例"为"乡傩",绝不是偶然的。同处粤西的高州,"年例"时上演"鬼仔戏"亦即傀儡戏。我曾提出傀儡戏其实就是傩戏的一个品种,③ 高州显然就是以傀儡戏代替驱傩的。有些地方不以"年例"为"名",其"实"却没什么区别。如嘉庆《雷州府志》记每岁正月十五,"妆鬼判诸色杂剧,丝竹锣鼓叠奏,游人达曙……是日傩,谓之'遣灾'"④。这说明东岭村的元宵傩舞并不孤立。在刚开始调查时,有人总为这种戴面具的傩舞仅在两三个村子流行大惑不解。其实,在清代中期,类似的傩舞在粤西、桂东普遍流行。随着时光的推移,大部分地区消失了,少数地方还保留着。"礼失求诸野",所谓"活化石"的价值,恰恰在这里。同时我们也看到,即使在保留《考兵》的东岭村,面具傩舞在元宵庆典仪式中的分量也在逐渐减轻,新兴的、政府提倡的娱乐方式渐渐占据主要位置。预计今后傩舞的地位还将进一步下降。

地方志民俗资料还提醒我们,对湛江一带元宵傩舞的来历还应再作思考。当地百姓都说这一仪式乃从福建传来,但广西流传"年例"的事实说明,这一传统可能与宋代广西流行的傩队有关。宋周去非《岭外代答》卷七《乐器门》"桂林傩"条:

桂林傩队,自承平时,名闻京师,曰"静江诸军傩";而所在坊巷村落,又自有"百姓傩"。严身之具甚饰。进退言语,咸有可观,视中州装队仗似优也。推其所以然,盖桂人善制戏面,佳者一直万钱,他州贵之。⑤

① 《廉州府志》,道光十三年刻本,卷四,页2B。
② 《电白县志》,光绪十八年刻本,卷三,页16B。
③ 康保成:《傩戏艺术源流》,广东高等教育出版社1999年版,第276页。
④ 《雷州府志》,嘉庆十五年续修本,卷二,页105A。
⑤ [宋]周去非:《岭外代答》,引自杨武泉《岭外代答校注》,中华书局1999年版,第256页。

宋陆游《老学庵笔记》卷一记云：

 政和中大傩，下桂府进面具，比进到，称"一副"。初讶其少，乃是以八百枚为一副，老少妍陋，无一相似者，乃大惊。至今桂府作此者，皆致富，天下及外夷皆不能及。①

 这不仅说明南宋时广西傩队十分流行，而且还突出了桂林人"善制戏面"的特点。我们在湛江东岭村看到的五位神将和土地公、土地婆面具，制作均十分精致（参本辑中陈瑜、倪彩霞文附图）。已往我所见过的山西、贵州、云南面具，皆不能与之相比。鉴于两广间的地缘关系，似可推测，桂东、粤西一带的傩舞，与南宋桂林傩队当有渊源关系。
 以上是从"年例"这一称谓想到的两个问题。其次想说说"康王"（或称"康皇"）。粤西一带的"康王"信仰非常普遍。"康王"究竟是谁？这一问题前辈学者已经注意到了，清俞樾《茶香室续抄》卷十九"康王庙"条云：

 国朝俞正燮《癸巳存稿》云：《宋史》四百四十六卷《忠义》一《康保裔传》，云"洛阳人"。《真宗纪》云："咸平三年正月，契丹犯河间高阳关，都部署康保裔死之。"江西泰和县东门外有康王庙。欧阳守道记云："真宗时，郡县请王封号者，即报可，南渡以后尤著灵。"则宋时已为保裔立庙。《泰和县志》又云："康王庙或言唐时建，疑之，盖唐时古庙基也。"建昌县亦有康王庙，鄱阳县亦有康王庙，在城中。福州福清县、连江县俱有康王庙，在东岳庙左，祀康保裔。新建县德胜门外一铺有康保裔庙，土人以木郎庙张巡并入祀之，额曰"康张福地"。上高县有冲真庙，云洪武时建，中祀张巡、许远、康保裔。《黔书》云："麦新县祀宋康保裔。其神介胄赭面。今黔城中赛张康神，张为厉状，康赭面，谓之'老菩萨'，亦曰张王、康王。"又按刘宋元嘉时刘子卿事，庐山已有康王庙，则志云或曰周康王，或曰楚康王，或曰宋康王，或曰康佑，或曰康保裔。山西介休县康王庙则祀唐康太尉深。又《岭南杂记》："高州建太平醮于

① ［宋］陆游：《老学庵笔记》，中华书局校点本，1997年版，第4页。

门外，甕土为神，设蔗酒祭之，名曰康王。"不知何神矣。

按苏州铁瓶巷有康王庙，吴县黄震生中坚《蓄斋集》有记，以为周康王也。乱后庙毁，余言于顾子山观察复建之。乃读《癸巳存稿》，知康王庙所在多有，然则此康王庙未敢必其为为周康王矣。

又按黄震生记，言铁瓶巷为旧时刑人之地，多鬼，故建周康王庙以镇之，以周康王时刑措不用故也。此其用意得无过于迂曲乎？愚谓建康王庙以辟鬼，正康、张并祀之意。世人祀张巡，以其逐厉鬼也，然则因多鬼而建康王庙，固其宜矣。但康王究不知何人。泰和县之康王庙有唐时建之说，即云以庙基言。然康保裔甫于真宗咸平三年死难，岂一年即成神乎？朝廷岂即以王爵封之乎？则康保裔之说疑未确也。

国朝汪巽东《云间百咏》，第一首为《康王城》，云："在海滨，南接金山，周康王东巡时筑。"然则南中固有周康王遗迹邪？①

其实，各地康王庙远比上述记载的多得多。例如，广州市荔湾区就有一个康王庙，南昌市有康王庙街，湖南衡阳也有康王庙。"康王"神在粤西一带名气很大，清光绪广东《吴川县志》引《心亭亭笔记》："病者祷康王神酬之。设康王厂于野，其北为岳神坛，拜康王转达岳神云。饰童子为拜童，诵百余言，诵且拜，五日毕。盖十余年一举焉。"又："康王庙，邑中多有，复有金轮神，亦拜斋。虽十余年一举，几于无岁不拜斋也。"又：正月"十六日，社公、康王沿门逐鬼"②。那么，"康王"究竟是不是康保裔呢？各地的康王庙或不能一概而论，总的来说，我倾向于认为这是一种附会之说。

俞樾的怀疑很有道理："康保裔甫于真宗咸平三年死难，岂一年即成神乎？朝廷岂即以王爵封之乎？"而且，现存康王庙不在康保裔的家乡和他征战的地方，而是多在东南沿海一带，这是最大的疑点。我认为，"康王"的"康"，很可能是封号而不是姓。我国历史上被封为"康王"者甚多，其中较有可能成为"神"的三个是：周成王之子康王钊、隋文帝登极后封其曾祖父为康王、宋高宗赵构登极以前被封为康王。周康王距今年

① [清] 俞樾：《茶香室丛抄》，中华书局校点本1995年版，第832页。
② 《吴川县志》，光绪刻本，册二，第4页。

代遥远，唐宋以后方为他建庙，让他作驱鬼之神，至少是根据不足。隋文帝杨坚的曾祖父，生前并没有突出事迹，只不过祖以孙贵，被追加了一个封号罢了。值得重视的是，杨坚为他这位曾祖父立了"康王庙"（见《隋书》卷七《礼仪志》二），并找人创制了《皇曾祖康王神室歌辞》，词谓："皇条俊茂，帝系灵长。丰功叠规，厚利重光。福由善积，代以德彰。严恭尽礼，永锡无疆。"① 这样，对这位连名字都没有留下来的"康王"，就不得不刮目相看了。不过，隋"康王庙"应当在北方，而现存康王庙绝大多数都在南方，如江苏、浙江、江西、贵州、福建、广东一带，而且有的地方志还提到"南渡以后尤着灵"语，这就不得不让人想起宋高宗赵构。

众所周知，赵构是宋徽宗赵佶之子，宣和三年（1121年）进封康王。他力气很大，可"挽弓至一石五斗"。徽、钦二帝被金兵俘虏后，太后诏命他为"天下兵马大元帅"，率军队与金人对峙，多次发生激烈战斗，终因不敌而南迁临安。以上可参见《宋史·高宗本纪》。民间有"泥马渡康王"的传说，可参见钱彩《说岳全传》第二十回。上引《吴川县志》有"拜康王转达岳神"语，这"岳神"应当就是岳飞，所以"康王"当是赵构。湛江东岭村的《岭冈庙记》，记"白马将军"在钱塘江边营救宋仁宗事；庙内楹联，又有"功成南渡难忘宋高庙少年将军"（参本辑《湛江市湖光镇东岭村的〈考兵〉傩》一文附录）语。这些可能都是"泥马渡康王"的误传。可见南宋一朝的事迹在粤西影响之大。本辑中《康皇》一文专门谈到这一问题，可参看。总之，粤西一带的"康王"可能原指赵构，他有成神与张巡并祀的条件；后因康保裔善战而又姓"康"，便转以附会了。今河南尉氏县有"康王城"，这"康王"就是指赵构。浙江湖州南浔镇有"康王寺"，建于清同治元年（1862），传说是康王赵构南渡时的藏身之地。这些或可给上述推测增添一点旁证。当然，各地的康王庙很多，这一问题还可以进一步讨论。例如，庐山上的康王庙早在唐代已经香火很旺，庙中"泥塑二女神"（《太平广记》卷二九五），这康王究竟何许人，就更加扑朔迷离了。

东岭村民又称救了宋仁宗的"白马将军"为"白马公""白马神"，让人想起西南彝族的"白马"。《云南通志·爨蛮》："巫号大觋幡或曰邦，

① ［唐］魏徵等：《隋书》卷十五，中华书局校点本，第367页。

或曰白马。"据何耀华先生研究，彝族称巫为毕摩，由于方言有别，又称奚婆、觋皤、邦、白马、白毛、白末、鸡莫、比目、兵母、呗耄等。① 毫无疑问，诸多称谓中"白马"是最容易引起汉族群众附会的。此外，广西象州地区跳傩祭祀的神有"白马姑娘"。我认为，湛江东岭村的"白马公"，是汉族群众附会了彝族巫的发音"白马"（毕摩），由云南、广西传入粤西，与东南地区流行的"泥马渡康王"的故事串在一起而形成的。当然，这只是一个推测，具体的考证有待来日。

还有一个"飘色"，已往久闻其名，许地山20年代已经介绍过。这次在吴川县城的元宵游行中见到了，果然很有特色。只见许多小演员身着花花绿绿的戏装，浓妆艳抹，装扮成红娘、许仙、吕布、薛平贵、杨贵妃、赵子龙等各种戏剧人物，被高擎在空中，只靠一根看不见的"色梗"支撑着，好像在空中飘。又由于小演员或"坐"或"立"在某种物体上，还可以给人造成人上站人或动物上站人的感觉，似乎是戏剧和杂技的结合。

屈大均《广东新语》卷九"广州时序"条记每岁元宵："饰童男女为故事者百队"，又卷十二"粤歌"条："粤俗，岁之正月，饰儿童为彩女。每队十二人，人持花篮，篮中燃一宝灯，罩以绛纱。"② 似乎清初还没有"飘色"之名，但其"实"的确来源甚早。

"飘色"在广东各地均很流行，除吴川之外，广州附近的番禺沙湾镇、中山北部的黄圃镇、廉江的吉水镇等，都以盛行"飘色"著称。当地人把"色"理解成颜色的"色"，而按许地山的解释，"色"字是从梵语"卢婆迦"（Rupaka）而来，本义为戏剧、戏子、脚色。许地山还介绍说，印度有一种"似戏剧而非戏剧底'讶咀罗'（Yatra），每逢节期将所祀之神抬出来游行，与宋代的讶鼓相似，而讶鼓仍存在于福建漳州泉州一带，俗字作"迎阁"。与广东的"扮色"属同类表演形式。③

常任侠先生介绍说："在吾乡安徽颍上，每逢旧历十月一日祀城隍神，出巡前列，有大人肩抬或肘举小儿作戏剧，名为'肘哥''抬哥'

① 参见何耀华《彝族社会中的毕摩》，《中国各民族原始宗教资料集成·彝族卷》，中国社会科学出版社1996年版，第214页。
② ［清］屈大均：《广东新语》，中华书局校点本，1985年版，第298、360页。
③ 许地山：《梵剧体例及其在汉剧上底点点滴滴》，《小说月报》第17卷号外，1927年。

'悠哥'的三种。多则五六人，少则二三人……这就是肉傀儡，与宋代的讶鼓戏相类。"常任侠指出，宋代的"讶鼓"，与印度的"讶咀罗"、福建的"迎阁"、安徽的"抬阁"，都是一回事。①

的确，"飘色"一类表演，不仅来源早，而且在我国南北方普遍盛行，只是名称不同罢了。据我粗浅的了解，北方不少地区称之为"芯子"，是对小演员被铁质的芯子从衣裤中贯穿而言。山东长山县周村、邹平、泰山，河南灵宝，陕西关中地区的"芯子"艺术都很有名，而且大部分是在正月十五闹元宵时表演。浙江、安徽、湖北和河北、山西的部分地区叫"抬阁"。浙江天台、乐清蒲岐镇、诸暨枫桥镇，安徽徽州休宁、屯溪，河北廊坊、邯郸，河南安阳的"抬阁"，都各具特色。四川也流行此类艺术，称"小儿扮戏"。民国新修四川《合川县志》，不仅记载了形形色色、五花八门的"小儿扮戏"，而且详细介绍了制作方法，弥足珍贵：

> 立春前一日，市中商贾醵金装扮春亭，庆贺春禧。雇小儿装扮各种角色，配成剧目。架木为丌，中竖铁心，布束小儿胸背，牢系铁尖，务取小儿不苦。倩优伶装小儿为女子，装束头面，惟妙惟肖。目使眴，手使语；有戴花冠，有不冠者。外服鲜艳女衣或铠甲及裙裤，中间配以戏中应有各物。如放狐：上站狐仙，其次有云、有弓、有树，系狐于树，作解狐状；下配文武二生；铁心由小儿穿彩裤直下，曲而系彩云一朵，又由树下穿狐身，下竖木丌。其他站立在伞边者，铁心一曲至中，入伞柄直下；下站一生，手执伞柄，铁心随手入袖至胸中，直下系木丌。他仿此，计三十架。上下总以不见铁心为巧架。四人扛抬而行，遥望而知此为何戏。②

这一记载透露了"飘色"一类表演的秘密，打消了我们现场观看时的种种疑问。当然，此种艺术是否从印度传来，还可以再作研究。

下面说说"三山国王"信仰。

① 常任侠：《东方艺术丛谈》，上海文艺出版社1982年版，第77页。
② 《合川县志》，《中国地方志集成·四川府县志辑》，江苏古籍、上海书社、巴蜀书社影印民国十一年本，第44册，第54页。

潮汕地区普遍流行"三山国王"信仰，有几百处"三山国王"庙。最早的祖庙在揭西县河婆镇，称"霖田祖庙"。中国台湾、海南和马来西亚等地也有三山神庙。1992年10月，在揭西县举行了一次三山神学术讨论会。据研究，三山神"肇迹于隋，显灵于唐，封于宋"（元刘希孟《明贶庙记》语），韩愈在潮州写的《祭界石神文》其实就是祭祀三山神。三山神信仰原是粤东土著居民的一种民间信仰，后为粤东福佬系和客家系民众信奉，再被潮汕移民带到外地。① 值得注意的是，最迟从清中叶开始，揭阳的三山神崇拜仪式就往往在新年、元宵期间举行。乾隆四十年刻《潮州府志》卷十二："潮阳有土地会，揭阳有三山国王会。澄海、惠来乡社自正月十五日始，至二三月方歇。银花火树、舞榭歌台，鱼龙曼衍之观、蹴鞠秋千之技，靡不毕具。"② 又胡朴安《中华全国风俗志》下篇卷七"潮州之迷信"条：

> 潮民酷信神权，每值元旦，无论贫富，胥集里中，旷场筑棚，从庙中捧泥塑金雕之木偶置其上。像如齐天大圣、三山国王（三山国王据谓初为妖魅，以其屡拯人于濒危间，民德之，故勒像为祀，以垂不朽云。其事迹渺不可稽，故妄听之）、七圣娘娘等。逾时，一人身披红衣，头围赤布，隐语喃喃，跳跃而至。自言为某神某仙，男女一惟其言是听，争询疾病休咎，及年喜财运，摩肩接踵，恐后争先。事讫，皆旁立，肃喋无声。自号神者，遽以剑割舌使破，取血涂书符咒，镇压四境，迄毕，但闻响板数声，称神者徐摩其眼作呵欠状，若恍惚而醒。数辈男子乃将偶像捆载一兜，而以四人肩之，一人执大旗为先导，遍历里中大小各巷，始返之原处。及夜，则家家出稻草于巷前或场中，堆而焚之。③

这"身披红衣"者，分明是巫，三山神信仰和巫术崇拜合为一体了。更有意思的是，在有的地方，游"三山国王"的活动和撞"老爷"结合

① 参见谢重光《三山国王信仰考略》，载《世界宗教研究》1996年第2期；参见陈春声《社神崇拜与社区地域关系——樟林三山国王的研究》，《中山大学史学集刊》第2辑，广东人民出版社1994年版。

② 《潮州府志》，珠兰书屋刻本，卷12，第9页。

③ 胡朴安：《中华全国风俗志》下篇卷七，中州古籍出版社1990年影印，第49～50页。

在一起。据刘志文主编的《广东民俗大观》，潮州卧石乡有游"三山国王"之俗，每年正月初九，便由乡中族长把庙中的"大王爷"等六尊木雕髹金偶像，分别抬到六个临时搭起的敞棚里，供人们虔诚膜拜：

> 到了十一日，气氛就全不一样了。每个敞棚推举年轻有力的小伙子，把王爷和他们的夫人送回庙里，但再不是用轿抬回去，而是有人把"大王爷"夹在腋下，有人把"二王爷"抗在肩上，大家互相追逐，让王爷们、夫人们互相顶牛、碰撞。有的地方游行末了，则把偶像集中在几个旷埕上，轮流抱起"老爷"（即神明偶像）摔地，俗称"舂老爷"；有的地方索性用草绳子套住偶像的脖子在地上"五马分尸"，俗称"绞老爷"。①

潮汕地区把神称为"老爷"，"三山国王"当然也就是"老爷"中的一个了。如此看来，祭祀"三山神"和"揉老爷"仪式结合在一起，倒是很容易理解的。假如深入调查下去，肯定会有许多有趣的发现。

粤西闹元宵往往结合道教仪式。这次考察中搜集到的徐闻县前山镇念谟时使用的《正月十五礼忏贺文》一册，传自清中叶。从性质上看，应当是民间道教仪式的科仪本。其内容主要是参神、请神时的咒语，其中提及雷神的传说和对雷祖、天妃、邬蛇大王、灵惠侯王等神的敬畏之语等，特别是把雷神与炎帝并提，又两次提到"温州茅竹水仙大王"，这对于研究雷神崇拜和雷州半岛神系的来源，都有参考价值。咒语之外的科范提示最值得注意，它既集中体现了民间游神的仪式性，又含有浓重的戏剧性，末尾部分尤具扮演因素。

总之，这次考察收获颇多。参加者都体会到，在学术研究，特别是在民俗学和中国戏剧史研究领域，将文献材料与田野考察结合起来的重要性。可以说，世界上的任何事物都不是无源之水、无本之木。现存于各地的民俗、民间艺术、祭祀仪式，如《考兵》傩、"揉老爷""祭康皇""飘色"等，都源远流长，及时对它们进行必要的考察，包括用录音、录相、录制光盘、写调查报告等手段，客观地了解和保存它们的现状，无疑十分必要。许多在文献中解决不了的问题，实地一看，就懂了。例如，宋

① 刘志文：《广东民俗大观》，广东旅游出版社1993年版，第669页。

代文献中的"肉傀儡",就存在于"飘色""抬阁"中,未看到实物以前,总是很难想象。另一方面,仅靠田野工作,不顾文献记载,容易犯只见树木、不见森林的错误,以为此种风俗只有本地存在,只有本地的最早、最原始,其实远不是那回事。另外,民间传说容易以讹传讹、牵强附会;包括许多地方志书,往往照抄前代史书和名人笔记,其实与本地实际并不相符。这都需要多读书、多思考、认真鉴别。总之,只有将文献资料与田野考察结合起来,认真分析比较,才有可能使我们的认识接近事物的发生、发展、演变的实际。

以上谨就我个人想到的几个问题随便谈一些不成熟的看法,详情请看本辑中的调查文章。

末了介绍一下这个专辑的编写过程。

在 1990—1991 年的一年多中,我因故被调到中山大学图书馆工作,得以将馆藏广东地方志的风俗部分翻阅了一遍。没想到,这竟成了我研究戏曲与民俗关系的开始。我从那时了解到,广东的闹元宵风俗很有特点,但一直没有机会实地考察。1993 年 3 月,《羊城晚报》用一个版面的篇幅报道了湛江市元宵傩舞《考兵》,并配有大幅照片。当年,中文系 97 级同学陈瑜在我的指导下写学年论文。当我知道她的家乡离湛江不远时,就建议她趁寒假回乡时前往调查。陈瑜欣然同意,寒假后不久,写出了调查报告(本辑所发文章的初稿)。

2000 年 11 月,我在台北见到王秋桂先生,他委托我为《民俗曲艺》编一本《广东民间仪式调查专辑》。于是,2001 年元宵节,我们就组织了这次调查。我和陈瑜、倪彩霞、宋俊华同学到粤西,周海媛、黄晓新同学到粤东。5 月,王馗同学到梅州考察"香花"仪式。本辑中的文章、照片等,就是考察的收获。参加考察和撰写文章的全是中山大学中文系的学生,其中王馗、宋俊华是博士研究生,倪彩霞是硕士研究生,陈瑜、周海媛、黄晓新是本科生。他们牺牲休息时间,忘我地从事学术考察。在这本集子编成的时候,我要向他们表示衷心的感谢!另外,王秋桂教授一直关心着本辑的编写,多次来信指导,在这里也向他表示敬意。

我国灯具的形成时间及形制问题新探

王献唐先生遗著《古文字中所见之火烛》一书谈及我国灯具演变时说：

> 大抵灯烛之起，先为火把，继灌油膏，改进为油烛。油烛燃而膏液流溢，手持不便，势须以盘承接，有柄有座，以便执放。乃利用古豆形，加钉镞为之，即汉灯所由起也。其灯可以插膏烛，亦可以插蜡烛。蜡烛又继膏烛而起也，今之油灯，更其后起者也。先后演变情形，大体如此。①

王先生对古文字造诣深厚，于古文献旁征博引，乃使上述结论有理有据且言简意赅，而全书对古文字中火、烛的考述尤为精审，堪为后学者启蒙。然由于本书早在1945年完稿，未及关注后来的出土文物，便使一些结论略有瑕疵，如说"周灯未见"云，即有可商之处。王先生之外，也有一些学者认为我国的灯具至战国中期以后方才产生，甚至提出"甲骨文中也没有灯、烛之类的字样"②，似未睹王先生成果。其实，考古发掘中出土的商、周乃至更早的灯具并不少见，但正如有学者所指出的："只是这种灯的形制与传统的陶豆无异，统统被称作陶豆罢了。"③ 故本文拟将文献与文物相互对照，分析豆与灯、灯与锭的关系，这其实涉及我国灯具的形成时间及形制问题。

一

灯的主要功能是用来照明，最早的灯就是火。从远古到当代，用火照

① 王献唐：《古文字中所见之火烛》，齐鲁书社影印手稿本1979年版，第8页。
② 王福康、王葵：《古灯》，上海古籍出版社1996年版，第2页。
③ 熊传新、雷从云：《我国古代灯具概说》，载《中原文物》1985年第2期。

明的历史之长难以确切统计。据说，考古工作者在距今约 180 万年的云南元谋人遗址中发现了不少炭屑，这是我国目前发现的最早用火的证据，而以火照明的历史在 1 万年以上。① 于是，古今文献中以"火"代火炬、灯具者自不在少数。据《左传·庄公二十三年》，陈公子完请齐桓公饮酒，酒至酣，天已黑，桓公乃请"以火继之"而饮。② 再如《晏子春秋》"内篇杂上"："晏子饮景公酒，日暮，公呼具火。"③ 毫无疑问，这两处文献中的"火"，其实都是指火炬、火把，甚至就是指灯具而言，因为谁都不可能直接以手执火而无所凭借。

我国古代有燧人氏钻木取火的传说，虽非信史，却道出了草木之类的植物易燃的道理。可以相信，最早的照明用具就是用树枝做成的火把，而油脂多的树枝如松树枝等，可燃时间长，故以此类树枝做成的火把应是先民们首选的照明器具。甲骨文与先秦文献表明，商周时人们的照明工具之一是"烛"——不同于后世的蜡烛，而是火把、火炬。若再细分，用手执的小火把称为"烛"，树于门外的叫"大烛"或"庭燎"。

早期火把、火炬均难以保存，对其形制亦只能推测。其时还有一种燋，与烛的用途相同。因《礼记》有"执烛抱燋"语，故燋可解成尚未燃烧的火把即柴之类。但在灼龟占卜时，燋有"存火"的作用，应当是火炬。据先秦文献，周代灼龟占卜的过程是：先用明火将燋点燃，继而用燋将焞点燃，再用焞灼龟背，使之龟裂。焞是更小的火把，一般用荆条，故又称荆焞或楚焞。楚焞所燃之火较猛，称为焌火，故能灼龟。图 1 是宋聂崇义《三礼图集注》卷十七中的燋、楚焞和龟背图④。

① 唐玄之、刘兴林：《中国古代灯、烛原始》，载《中国古代科技史料》1998 年第 2 期。
② 《左传》，中华书局影印阮刻本《十三经注疏》1980 年版，第 1774 页。本文引《十三经注疏》均用同一版本。
③ 《晏子春秋》，上海书店影印世界书局本《诸子集成》1986 年版，第 4 册，第 134 页。
④ ［宋］聂崇义：《三礼图集注》，台湾商务书馆影印文渊阁《四库全书》第 129 册，第 252 页。本文引《四库全书》均用同一版本。

图 1　龟背、燋和楚焞

以焞灼龟的过程不可能一蹴而就,故荆焞燃火应能持久,这就可以起到照明的作用。《说文》:"焞,明也。《春秋传》曰'焞耀天地'。"当然也有另一种可能,一旦焞火熄灭,可再用燋火点燃。

二

不过,严格来说,火把还不能算是灯具。商周时有没有灯具呢?这是本文最为关注的问题。学术界普遍认为,后世的灯是由礼器豆演进而来的。在此基础上,有人进一步提出我国灯具最早形成于战国中期以后。我认为,在由"豆"向"灯"演进的过程中,不应忽视礼器"登"的作用,"登"应当是后世灯具的直接来源,商周乃至更早时候,"登"已经用于照明。

《诗经·大雅·生民》："卬盛于豆，于豆于登。"这是"登"作为祭器的最早出处。毛传："木曰豆，瓦曰登。豆荐菹醢也，登大羹也。"郑笺："祀天用瓦豆，陶器质也。"①《尔雅·释器》云："木豆谓之豆，竹豆谓之笾，瓦豆谓之登。"② 这就是说，作为一种祭器，"登"与"豆"在形制上大体相同，而瓦质的"豆"就是"登"。宋聂崇义《三礼图集注》卷十三根据先秦文献所绘豆、笾、登如图2-图4③所示。

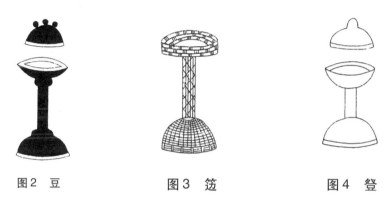

图2 豆　　　　　图3 笾　　　　　图4 登

从文字学的角度看，"登"与"登"本为两字，前者为登高之登，后者则为礼器即豆登之登。《说文》释"登"云："豋，礼器也，从廾，持肉在豆上，会意。读若镫同。"段注引《诗经·生民》"于豆于登"、《仪礼·公食大夫礼》"实于镫"，谓："登，镫，皆假借字。"宋毛居正《六经正误》卷二则认为将"登"写作"登"是误字。我们知道，作为照明器具的"镫"字最早出现于《楚辞·招魂》"兰膏明烛，华镫错些"，若此，"登"应该就是"镫"亦即后世"灯"的本字。

郭璞注《尔雅·释器》"瓦豆谓之登"云："即膏登也。"④ 在盘中放入膏脂，也就是动物的油脂，以供点燃照明，即为膏登（灯）。明方以智《通雅》卷三十三进一步肯定了郭璞的说法，并指出登比豆的盘子要深："盖登为豆之深者，故可以盛湆，注膏油其中，则可以然照。"⑤ 湆是肉汁

① 参见［汉］郑玄注、［唐］孔颖达疏《毛诗正义》，《十三经注疏》，第532页。
② 参见［晋］郭璞注、［宋］邢昺疏《尔雅注疏》，《十三经注疏》，第2598页。
③ ［宋］聂崇义：《三礼图集注》，影印《四库全书》，第129册，第193、194页。
④ 参见［晋］郭璞注、［宋］邢昺疏《尔雅注疏》，《十三经注疏》，第2598页。
⑤ ［明］方以智：《通雅》，上海古籍出版社点校本1988年版，第1015页。

即羹。也就是说，在方以智看来，登是一物兼作二用。再看豆、镫、登三者的主要区别就是材质不同，故可判断，登之所以用瓦（陶）质，就是为防止灯火将其燃着。据此，最迟在周代，人们已经借用盛大羹的"登"，放入动物油脂，用来照明了。

《尔雅·释器》邢昺疏云："对文则木曰豆，瓦曰登，散则皆名豆。"由于后世将豆、登对文者较少，所以，"瓦豆谓之登"的称谓，连同登的照明功能以及"登"字作为后世"灯"字的来源，都被人们忽略了。最近，唐玄之、刘兴林二先生指出："灯既是由陶豆发展而成，为加以区别，于是对食肉器仍谓之豆，对照明器则谓之登（应写作"登"，引者注）。"① 这个说法虽不完全准确，却道破了登早就具有照明作用的事实，因而值得重视。

从实物看，"豆"的形制特征是由上部的盘子和下部的高圈足组成。图 5 是香港赤鱲角虎地湾出土的新石器时代中期的高足泥质陶"豆"，据介绍，此物高 25 厘米，口径 12.5 厘米②。

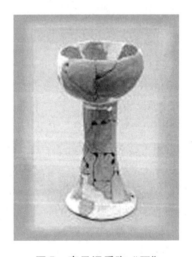

图 5　高足泥质陶"豆"

① 唐玄之、刘兴林：《中国古代灯、烛原始》，载《中国古代科技史料》1998 年第 2 期。
② 采自香港政府一站通网站，http://sc.lcsd.gov.hk/gb/lcsd.hk/CE/Museum/Monument/b5/archaeology_ mn. php。

正如上文引方以智言,此物上部的盘子较豆为深,既可放置肉汁,亦可放置易燃的动物膏油,或可看成是敞口式灯盘;下部的高圈足细长,容易以手握住,可看成是灯座。根据郭璞的说法,此物应为登即膏灯。图6是经专家鉴定的镶嵌云纹的战国后期青铜灯①,与"陶豆"形状十分相似。

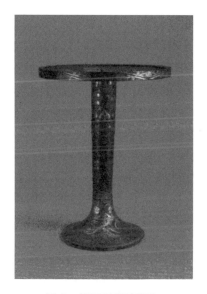

图6　战国后期青铜灯

此灯高32.6公分,盘径21.9公分,现藏北京故宫博物院,据说是传世最早的青铜灯。从形状看,此物与豆大体相同,故一般认为是豆形青铜灯。然而由于灯盘过浅,中间又有尖椎形支钉,故不可能是膏灯,而是插烛用的灯台即烛灯。

<p style="text-align:center">三</p>

那么,最早的陶"豆"(即"登")是何时产生的呢?

唐徐坚等《初学记》卷二十五引晋王子年《拾遗记》中已经有周穆

① 此图采自国家文物局主编《中国文物精华大辞典青铜卷》,上海辞书出版社、香港商务印书馆1995年版,第279页。

王设"常生之灯""龙膏之烛""凤脑之灯",以及燕昭王"然龙膏为灯火,色曜百里,烟色如丹"的传说,①但学术界一般认为其为小说家言而不予采信。然而,周代已经有膏灯当非虚言。清毛奇龄《辨定祭礼通俗谱》卷三,将上古的烛分为"薪燎"与"油燎"(又称"薪烛"与"油烛")两种,而油烛即为膏灯,其辨析《礼记·曲礼》中的"烛不见跋"云:

> 《曲礼》"烛不见跋",则油烛也。何也?跋者,本也,足也,薪尽则火易,焉有留其足以示客者?惟油烛则下有足,跋将尽即见。……徐仲山曰:"兰以香自焚,膏以明自煎",此指今香、烛二物。若周穆王列蟠膏之烛,燕昭王燃龙膏以为灯,皆是油烛。②

"烛不见跋"之"跋"究系何物还可以讨论,但说商周时已有膏灯,则有充分的出土文物为依据。2006年4—5月,四川省文物考古研究院对四川石棉三星遗址进行挖掘,出土了一件商周时期的灯形陶器,如图7所示。③

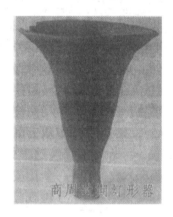

图 7　灯形陶器

① [唐]徐坚等:《初学记》,中华书局点校本 1962 年版,第 614、615 页。
② [清]毛奇龄:《辨定祭礼通俗谱》,影印《四库全书》,第 142 册,第 770 页。
③ 陈卫东、周科华:《四川石棉三星遗址发掘取得重要收获》,载《中国文物报》2006 年 7 月 28 日第 2 版。

此陶器为敞口喇叭状,上阔下窄,口沿上有豁口,应当用于放置灯捻。无独有偶。1992年,在陕西扶风一座西周古墓的发掘中,"出土陶灯1件。高9.2厘米、底径6.8厘米、口径9.9厘米、灯深1.7厘米。侈口,圆唇,浅腹,实芯。柱形长柄和喇叭形假圈足。口沿上烧成后加工有三处小小豁口,可能是放灯捻之处。通体素面,泥质褐陶,火候较高。西周的陶灯,在周原出土尚属首次(如图8所示)①。"

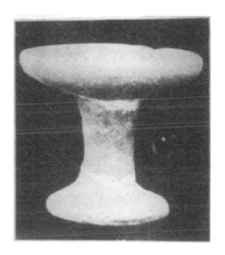

图8 陶灯

进一步说,在新石器时代晚期的龙山文化遗址中,已经有大量陶豆出土,沿着"陶豆即登(灯)"的思路,可以说我国的灯具最迟在距今4000年前已经流行。一份考古发掘报告说:1960年,广东省博物馆发掘紫金县在光顶遗址时,出土新石器时代晚期的文物几十件,其中有陶灯座8件,"口底都作嗽叭形,中空,有的最宽处在底部,有的则相反"。"素面居多,也有外饰弦纹数周的。"其中"最大的一件高19.4厘米、小的一件高16厘米"。(如图9所示)②

这些"口径作喇叭形"的陶器,一般均释为豆,而这一报告敢于突

① 罗红侠:《扶风黄堆老堡三座西周残墓清理简报》,载《考古与文物》1994年第3期。
② 广东省博物馆:《广东紫金县在光顶遗址的试掘》(李始文执笔),载《考古》1964年第5期。

图 9　陶灯座

破成说，将其定名为"灯座"，是十分允当而又令人钦佩的。

位于浙江萧山区的跨湖桥遗址，据碳 14 测年距今 7000～8000 年，早于著名的河姆渡遗址，该遗址出土陶豆一枚，如图 10 所示。[①]

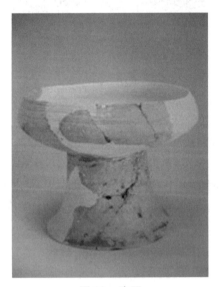

图 10　陶豆

① http://www.neycs.cn/show/newshtml/class/cla37/2001/2001_04.htm

按照瓦豆即为登的思路，此物可能是出土文物中年代最早的灯具之一，其造型、材质，都符合灯的要求。

四

先秦时期的照明器具，除了登即膏灯之外，还有利用食器、礼器安插火把的锭。锭原是盛食物的蒸器，同时也可以盛膏或插烛燃燎。《说文》云："镫，锭也。从金登声。"又云："锭，镫也。从金定声。"这是典型的转注互训，同意相受。徐铉《集韵》认为"锭中置烛"即为"镫"或"灯"。但锭的形状如何，则历来说法不一。《广韵·径韵》"释锭"云："豆有足曰锭，无足曰镫。"① 汉史游《急就篇》第十二章："锻铸铅锡镫锭鐎铜。"颜师古注："镫，所以盛膏夜燃燎者也，其形若杅而中施缸。有柎者曰锭，无柎者曰镫。柎谓下施足也。"② 一说锭的形状类豆而有足，一说则"若杅"，二说有别。按杅即盂，也是一种盛汤浆类食物的器皿。与豆相比，腹阔而无足，或只有短足。对锭的形制的不同说法，或反映出"古人制器又不必尽符定制"③的情况，或是后人传述不确，或是今人理解有偏差。

锭的实物传世不多。宋《宣和博古图》卷十八载有"汉虹烛锭"图（如图11所示），其铭文云："王氏铜虹烛锭，两辟，并重二十二斤四两，第一。"。

据图后释文，此物"高五寸四分，深四寸五分，口径三寸，容四升八，合重四斤八两，三足，铭一十八字。自三代至秦器无斤两之识，此器显其斤重，又字与汉五凤炉款识相类，实汉物也。《说文》以锭为镫，镫则登而有用者。铭曰'虹烛'者，取其气运如虹之义。殆为熟食之器。但阙其盖而不完。'王氏'者，不知其为谁也。曰'第一'，则知为虹烛者数不特此耳。"④ 根据铭文，此物为"烛锭"绝无问题。按《广韵》的解释，有足之豆即为锭，然此物虽有足，却与豆的形状相差较大，最引人注目的就是硕大的腹上有两根向上伸出的流管。这两根管子的用途是什

① [宋] 陈彭年等：《广韵》，商务印书馆《万有文库》本1935年版，第4册，第128页。
② [汉] 史游：《急就篇》，影印文渊阁《四库全书》，第223册，第29页。
③ 马衡：《凡将宅金石丛稿》，中华书局，1977年版，第16页。
④ [宋] 王黼：《宣和博古图》，影印《四库全书》，第840册，第779～780页。

么？若锭的确是用来插烛的，那么烛插于何处？《西清古鉴》卷三十载有"周素锭"二器①（如图 12 所示），大概可以回答上述问题。

图 11　汉虹烛锭

图 12　周素锭

① ［清］梁诗正等：《西清古鉴》，影印《四库全书》，第 842 册，第 97～98 页。

《西清古鉴》对第一图释文云："通高一尺五分，灯盖连管高四寸，口径三寸四分，灯盘高一寸五分，柄长三寸三分，中有仰锥，长三分，灯隐二围，各高二寸九分，其一有环灯座，连管高七寸四分，口径二寸二分，腹围一尺六寸，通重九十一两，三足。《说文》以锭为镫。古灯字皆作镫，非即豆登之谓。《博古图》载有王氏铜虹烛锭，止有灯座而无盘、盖，云'荐熟食之器，铭曰虹烛者，取其气运如虹之义。'此器盘、盖俱全，盘有仰锥，有圆影，其为燃烛者无疑。盖作双管下垂接于座，其取制之法不可知。然以为荐熟食如豆登之登，故可按器而决其非也。"原来，由于《博古图》所载"汉虹烛锭"残缺承烛的灯盘，又与豆形灯相差较大，以致很难显示出灯具的本来面目了。

《西清古鉴》中的锭结构复杂，功能齐全，令人惊叹。马衡《凡将宅金石丛稿》说此器："上有覆，中有盘，下有座。覆有二管下垂，与座之管相衔接。覆与盘之间，又有屏蔽二，如门户然，可以转移。盖施于烛后，使其光反射者，其制益巧矣。"[①] 若进一步分析，此灯的盖子和盖上的管子可能起防止火灾、消除污染和节能的作用：膏油向上燃烧产生的火及油烟被覆盖住，不能向周围扩散，其油烟可以通过两根管子流回鼎形的灯座中，以便再次燃烧。这种装置，类似于现代抽油烟机的原理。图13为近代一盏煤油灯照片，其灯盘上方有灯罩覆盖，且与灯

图13　煤油灯

① 马衡：《凡将宅金石丛稿》，中华书局1977年版，第49页。

盘间有左右两根弯形铁杆连结，可与"周素锭"作比较。①

我猜想，这两件造型如此完美之"周素锭"恐很难产生于西周，应该是东周至战国时代的器物。祝中熹、李永平《青铜器》一书，介绍了甘肃平凉出土的战国时秦国的鼎形行灯一件，称此物"摆脱了传统礼器铸造定式的束缚"，是"惊世骇俗的杰作"。观此器可开可合，收合时为一带盖的扁形圆壶，支起则为造型奇妙之行灯。如图14所示。

鼎形启合行灯（战国）

鼎形启合行灯支起状

图14　鼎形行灯

据说，此物"支起高度为30.2厘米，收合后高16.7厘米，口径11.3厘米，底径7.1厘米。"所谓"行灯"，指可以在远行途中携用之灯。该器为青铜铸造，下面的鼎形灯座内可容燃料，器体沉重，载车马上，可防止颠簸。②

① 采自吴少华《古灯千年》，百家出版社2004年版，第16页。
② 祝中熹、李永平：《青铜器》，敦煌文艺出版社2004年版，第144～145页。

五

无论如何,非豆形灯具在战国以前出现是一个事实,这引起我们对另一件商周青铜器是否灯具的思考。首先请看人民网所载"龙角人面青铜灯"照片①,如图 15 所示。

图 15 龙角人面青铜灯

按此物为殷墟出土,现藏于美国华盛顿费利亚美术馆,照片当从玻璃展柜外拍摄,展柜内"龙角人面青铜灯"的汉字标牌及同义英文清晰可见。然而,多数学者不认为该物为灯具。如容庚等《殷周青铜器通论》收有此物照片,释其为"卣",定名为"兽角人面卣",如图 16 所示。

容著称,此物"通盖高 18.1 厘米,盖作人面,两耳有孔,头上有两兽角。器体较低,两旁有贯耳,鼓腹。圈足边有三孔,一孔在流之下,其他两孔分别在盖耳孔和贯耳之下,可用绳链贯串起来,成为提梁。腹饰龙纹,足饰雷纹"②。按卣为酒器,其制如壶大小。从迄今出土的商周铜器

① 此图下载于人民网河南视窗,http://www.hnsc.com.cn/news/372/2006/07/12/114452.htm。

② 容庚、张维持:《殷周青铜器通论》,文物出版社 1984 年版,第 55 页。"兽角人面卣"图采自该书图版玖伍第 185 图。

图 16　兽角人面卣

及宋吕大临《考古图》看,卣一般有提梁,而未见有流管者。

香港关世德先生汇编《殷周青铜之路》也收有此物图片,并从前、后、左、右不同角度拍摄,谓其物为商代晚期河南安阳出土,释为"人面蛇身盉",并云:"殷周时代的盉,大都是分足的,此盉却是裙足而无銴,代之为两贯耳","前有流管及垂腹"。[①] 按盉也是一种青铜酒器,多数有细长之喙,所以注酒于爵,其作用类似现在的酒壶。正如关先生所云,商周时代盉一般为分足,为圈足者唯此一见。

吴少华《古灯千年》一书说:"河南安阳殷代后期都城出土了一件盂形铜器,它的上面旋转着四条龙形相连的纹饰,有人认为它是中国最早的

① 关世德:《殷周青铜之路》,香港,1984 年版,第 185 页。

灯具，但因证据不足，难以确立。"① 看来吴著所说"盂形铜器"指的也是这件东西。然而，盂一般无盖亦无管，与此物形状相差较大。

以上三种说法中，似以释为盂者较妥。若此物果真为灯，那就有可能如同《博古图》所载"汉虹烛锭"一样，残缺了承烛的灯盘，以致掩盖了它的本来面目。或者，那根突出而直立的流管可能用来插烛（燋或楚焞之类，参前文附图），而腹中则容纳膏油。

张瑶先生在介绍西晋时期的一件辟邪烛台时说："辟邪烛台过去曾被认为是'水注'，是一种盛水的文具。但它的成型方法与当时盛行的蛙形水盂和敛口扁幅水盂完全不同，后者是拉坯成型，有一个器壁薄而光滑的扁圆腹以贮水；辟邪烛台则用模印法对接成型，器体厚重，内壁凹突不平，有管状口而无流，不像盛水的样子，也与砚、笔筒等文具不相匹配。所以从实用、形态和体重来看，都应以用于插烛照明为宜。"② 叶文宪先生在《释兽衔杯形烛台》一文中，亦对把汉唐之际一些带有管形的器皿定名为"水注"或"水盂"提出质疑，认为这些器具上"都未见有吸管"，所以"它们都是用来插灯烛的烛台"，而宋代的六管瓶可能是"管形烛台的孑遗"。③ 叶文所附宋代六管瓶如图17所示。

图17 宋代的六管瓶

① 吴少华：《古灯千年》，百家出版社2004年版，第6页。
② 张瑶：《实用与艺术的完美结合——介绍一件辟邪烛台》，载《文物春秋》1999年第6期。
③ 叶文宪：《释兽衔杯形烛台》，载《南方文物》2004年第3期。

由此可见，后世带有管状的烛台与费利亚美术馆收藏的"龙角人面青铜灯"形制接近，都有硕大的腹和直立的管子。判定它们为灯的主要理由，就是中空的管中可以用来插烛。

后世有灯碗、灯盏、灯盘等实物及其词汇，提示出早期灯具也可能借各种食器兼而用之，因而造成形制各异的事实，这值得进一步深入研究。《管子·弟子职》云：

> 昏将举火，执烛隅坐。错总之法，横于坐所。栉之远近，乃承厥火。居句如矩，蒸间容蒸，然者处下，奉椀以为绪。右手执烛，左手正栉，有堕代烛。交坐毋倍尊者，乃取厥栉，遂出是去。①

若按一般的解释，此处的"椀"是用来放入燃烧过的余烬的。但明代的杨慎却提出："椀，楚辞所谓悬火，今之提灯。"② 按《楚辞·招魂》有"悬火延兮玄颜蒸"句，汉王逸《楚辞章句》提出"悬火"的"火"即灯，明洪兴祖《楚辞补注》、陈第《屈宋古音义》等均从其说。据此，"悬火"应当是悬挂在空中之灯，与提灯意思相近。杨慎之后，方以智《通雅》亦谓："楚辞之所谓悬火，即宋以来之提灯也。"③ 看来，释"悬火"为灯应当不成问题，而《管子》中的"椀"（即碗）是否是提灯值得研究。不过可以推测，新时期遗址出土的陶碗、陶盘等，应当可以兼作照明器具。

综上所述，本文的主要观点是：

(1) 我国最早的灯具——火把、火炬殊难保存，周代灼龟占卜使用的燋和焞是大小不同的两种火把，亦可起到照明的作用，宋人图其形可参考。

(2) "登"和"鐙"本非一字，"鐙"乃"灯"的本字，在礼器"豆"上置膏油燃火即为"鐙"。商周乃至更早时候，"鐙"已经用于照明。

① 《管子》，上海古籍出版社影印光绪《二十二子》本1986年版，第166页。
② ［明］杨慎：《谭苑醍醐》，影印《四库全书》，第855册，第692页。
③ ［明］方以智：《通雅》，上海古籍出版社点校本，1988年版，第1015页。

（3）出土实物表明，膏灯的前身陶（瓦）豆距今约7000年前已经作为照明器具使用。

（4）先秦时期的照明器具，除了豆形灯之外，还有利用食器、礼器安插火把的锭。《西清古鉴》所载"周素锭"功能齐全，结构复杂，令人惊叹。

（5）早期灯具可能借各种礼器、食器兼而用之。

以上所述，不敢自以为是，敬请方家指谬。

灯节与佛教关系新探

毋庸置疑，早在佛教传入中原之前很久，灯节最核心的因素已经存在。宋人开始把上元张灯与周代的庭燎相联系，近代学者多有响应。最近，曹飞先生对此论提出驳议，认为元宵节的狂欢功能与燎祭、庭燎的祭祀功能完全不同。① 可备一说。然而笔者认为，从祭祀到娱乐并没有一条不可跨越的鸿沟。灯节最早的源头，也许可以上溯到远古的巫术。

一

"月有阴阳圆缺"，而灯节的重要特征，就是在月亮最圆、月光最亮的时候燃放灯火。这时候，天上的月和地上的灯交相辉映，黑夜"变成"了白昼，人们载歌载舞，进行狂欢，体味着大自然的恩赐与人类自身的威力。因而，从根本上说，灯节起源于人们对黑夜的恐惧和对光明的憧憬，燃放灯火最早很可能是一种巫术行为。

火不仅用来照明，还可以用来取暖和烧烤肉食等。若从照明的功能来看，灯的前身是烛。王献唐先生《古文字中所见之火烛》一书说："'烛'从火蜀声，为后起字。求之古文，卜辞有 [字] 字。亦作 [字]，作 [字]，正像一人跪坐执烛。[字] 即木，卜辞通用，燃为火把，上作二点，像火焰，又作 [字]，下烛上火，形义尤显。"王著又谓：古"叜"字（即叟、搜）音义均出于"烛"，"搜求之求，搜索之索，亦皆从宀，作家作索。""古代居室多暗，穴处尤甚，于内搜索物事，势必以火。""以烛照而搜索，因呼搜索亦为烛。"② 此确为不刊之论。先民们利用最早的照明工具——

① 参见曹飞《元宵节起源辨析——与向柏松先生商榷》，载《文化遗产》2008年第1期。
② 王献唐：《古文字中所见之火烛》，齐鲁书社影印手稿本1979年版，第9页、第15～17页。

烛即火把照明，是以惧怕黑暗的心理为前提的。《周礼·夏官》记方相氏"帅百隶而时傩，以索室驱疫"。①傩礼来自驱除疫鬼的巫术。不难判断，周代"索室驱疫"必持火把，这是巫术用火照明的证据之一。

《周礼·司烜氏》载："凡邦之大事，共坟烛庭燎。"唐贾公彦、清孙诒让等人均认为，烛与燎互通，乃是"以苇为中心，以布缠之，饴蜜灌之，若今蜡烛"。庭燎就是在庭中燃烛。周代的"庭燎"之礼，天子作百炬，公五十，侯伯子男皆三十。也就是说，当天子实行"庭燎"时，要在院子中燃起一百支烛炬，②其壮观景象不难想象。《诗经·小雅·庭燎》描绘了彻夜燃烛照明的景象，可以参考。

我认为，周代庭燎，实源于商代之燎祭。陈梦家先生《古文字中之商周祭祀》一文对商代燎祭作过系统研究。燎原写作尞，甲骨文中作 ✷、✶、✵ 诸形，"此字实从木在火上，木旁诸点像火焰上腾之状"。燎祭，就是焚烧柴木祭天。祭者的心理：其一在于对于伟大自然之恐惧，其二在于向与生产力事业有关的物力求助，其三在于眷念其旧居之东土（商民初居于东土海滨）。③商代主祭者均为巫师，燎祭当为巫术无疑。据焦智勤先生《卜辞燎祭的演变》一文统计，甲骨文中出现燎祭字样者多达982例。④可见燎祭在殷商时代之普遍。

作为祭礼，庭燎在周秦以后几经变化，唯夜间燃火及其驱邪功能一以贯之。梁宗懔《荆楚岁时记》云："正月一日是三元之日也。鸡鸣而起，先于庭前爆竹，以辟山臊恶鬼。"原按："俗人以为爆竹起于庭燎。"⑤又唐代诗人孟郊《弦歌行》诗云："驱傩击鼓吹长笛，瘦鬼染面惟齿白。暗中崒崒拽茅鞭，裸足朱裈行戚戚。相顾笑声冲庭燎，桃弧射矢时独叫。"⑥这两处记载都透露出夜间燃火与驱鬼巫术之间的联系，应当是可信的。可以推想，上古先民认为鬼是躲在暗处向人发动袭击的，故驱赶黑暗即意味着驱鬼，加之竹木布帛之类燃烧起来必有"啪啪"的响声，也可产生驱

① ［清］孙诒让：《周礼正义》，王文锦、陈玉霞点校，中华书局1987年版，第2493页。
② 参见［清］孙诒让《周礼正义》，第2912页。
③ 陈梦家：《古文字中之商周祭祀》，载《燕京学报》1936年第19期。
④ 焦智勤：《卜辞燎祭的演变》，载《殷都学刊》2001年第1期。
⑤ ［南朝梁］宗懔：《荆楚岁时记》，《说郛》卷六十九上，商务印书馆、影印文渊阁《四库全书》，第879册，699页。
⑥ ［清］彭定求等：《全唐诗》，中华书局点校本1992年版，第4182页。

鬼的效果。

西南地区的彝、白、纳西、拉祜、基诺等少数民族有"火把节",一般在农历六月二十四日举行,届时千万支火炬冲天而起,人们手举着火把,载歌载舞,气氛异常热烈。关于火把节的来历,以往的各种传说均附会于某个历史人物。游国恩先生《火把节考》一文辩称:"关于火把节之传说皆不足据",火把节的"真正意义"乃是过年。① 游先生此论甚是。凡将某种民俗的来历归于某一具体人物者,大体不可信。但这些传说所透露出的信息,则不可一概忽略。例如《滇系》载,诸葛亮南征获胜,入城时百姓设庭燎以迎之,即后世火把节云,提示出火把节与"庭燎"有关,值得重视。此外,游先生所引诸书,也透露出火把节与巫术的关系,例如许印芳《五唐杂俎》卷二云:"节之日既夕,在所人户,同时燃树,入室遍照幽隐,口中喃喃作逐疫送穷语"即是。可以认为,火把节的本来意义与商周的燎祭、庭燎等接近,带有以火光驱逐黑暗、驱逐鬼魅的巫术性质。

在一些汉族地区也有"火把节"。例如安徽阜阳,每到农历八月十五即举行火把节。从火把节的盛况不难联想到商周的燎祭、庭燎与后世的灯节。换言之,从逻辑上说,燎祭、庭燎与火把节、灯节必有联系。从时间顺序上说,则燎祭、庭燎在先,而火把节、灯节在后。因而可以说,巫术及燎祭、庭燎是后世灯节的渊源。

二

然而,燎祭、庭燎的时间未必在正月十五日,也不强调月亮的作用。所以,中国灯节的最终形成,应当说是佛教传入以后的事。王秋桂教授《元宵节补考》一文指出:"上元张灯也许是从隋炀帝(在位 605—617 年)开始……炀帝建灯显然是受佛教影响。"② 本文拟在上述结论的基础上,对佛教与中国灯节的关系进行补充论证。

首先应当说明,关于佛教与中国灯节形成的关系,早在宋代已经有人指出,只不过由于缺少有力的证据而常常遭到质疑罢了。例如,宋高承《事物纪原》云:"西域十二月三十乃汉正月望日,彼地谓之大神变,故

① 游国恩:《火把节考》,《游国恩学术论文集》,中华书局 1989 年版,第 449～465 页。
② 王秋桂:《元宵节补考》,载《民俗曲艺》1990 年第 65 期,第 13 页。

汉明令烧灯表佛。"明郎瑛《七修类稿》卷二十七辩称："天事既无据，时日尤非，不足信也。"① 高承所言缺少文献佐证，不被采信在所难免。

汉译佛典表明，早在印度佛教最为盛行的年代，佛祖释迦牟尼就被比喻成光明和智慧的化身，而译经者往往把"佛光"译作"庭燎"。例如西晋竺法护译《佛说宝网经》，称佛为"无量世之大庭燎，执持法教"，此经颂语曰："佛身现在导众生，其光照耀三千界"云。② 在佛教信徒看来，佛祖、佛法与佛经，可以照亮世间一切黑暗，给人们带来幸福与光明。不仅如此，佛祖、佛经与佛法还可以照亮人们心中的幽暗之处，所以，佛教常常以灯喻佛法，尤其是禅宗，直称传教为"传灯"。

那么，古印度是否有灯会呢？答案是肯定的。据唐义净译《根本说一切有部毗奈耶药事》卷十二，印度的灯会，即为供养佛祖而起。据载，当世尊（即佛祖）为憍萨罗国国土说法之后，王为表感激与敬重之情，乃"持一俱胝诸香油瓶，欲于夜中，为然灯会。"世尊则化身为一贫女，求乞一灯，风吹不熄，"是时四方远近人众，咸闻斯事，以然一灯，供养世尊，蒙佛授记，当来成佛。婆罗门长者居士闻已，咸言：而此贫女，当来圆具一切诸德，皆以衣财饮食，竞兴供养。胜光王闻，生无比想，即备香油一千大瓶，以四种宝，而作灯盏。佛经行处，然灯布置。又白佛言：我复奉请世尊，并与僧伽，于三月日供养，一一芯刍，皆施价直，百千衣服，一俱胝油瓶，而作灯会。"③ 请注意，这时不仅已经具备了用四种宝做成的灯盏，而且透露出供养佛祖应当使用千盏灯烛的消息。我认为所谓"千盏"乃是泛指数量众多，不局限于1000之数。

古印度佛教灯会至今已经失传，但藏传佛教每到藏历正月十五有花灯节，当晚各寺院僧人及一般民众均要点起酥油灯，兴高采烈地庆祝一番，据说是为了纪念释迦牟尼与外道辩论取得胜利。国内佛寺有时也举行"传心灯祈心愿"的法会，其情景与世俗灯会基本颇多相似之处。

此外，"灯笼"传说也是佛祖亲自教授制作的一种燃灯工具。唐义净译《毗奈耶杂事》卷十三有云："芯刍夏月然灯损虫，佛言：'应作灯

① [明]郎瑛：《七修类稿》，安越点校，文化艺术出版社1998年版，第339页。
② 《大正新修大藏经》（以下简称《大正藏》），普陀教育基金会影印本，第14册，第433页。
③ 《大正藏》第24册，第55页。

笼'。苾刍不知云何应作，佛言：'应以竹片为笼，薄叠遮障'。"① 就目前所见到的文献看，可推测"灯笼"是佛经翻译家创造出来的一个汉语词汇，南北朝以后始流行于世俗文献。大红灯笼作为喜庆的标志，在中国各地均十分流行。有时红灯笼甚至与民族建筑一起，成为识别中国文化的重要标志之一。

迄今为止，能够确切表明中国灯节的形成与佛教直接相关的最早文献，应当是梁简文帝萧纲（549—551年在位）的《正月八日燃灯应令诗》②：

> 藕树交无极，花云衣数重。
> 织竹能为象，缚荻巧成龙。
> 落灰然蕊盛，垂油湿画峰。
> 天宫倘若见，灯王愿可逢。

本诗亦载于《广弘明集》，前几句都是描述当时灯会的盛况，只在最后一句透露出与佛教的关联。所谓"灯王"，指的应该就是释迦牟尼。敦煌文书中的《太子成道经》记，释迦牟尼为"宝灯王〔时〕，剜身千凫，供养十方诸佛，身上燃灯千盏"。③《经律异相》卷二十四说，佛祖前身轮转王为求佛法，曾剜身作千灯供养一婆罗门。千灯点燃之时，"其明远照十方世界"，"其光上照至忉利宫，隐蔽天光"，于是天帝乃"放大光明遍照王身"，王身千疮即刻平复云。④ 梁简文帝萧纲是个虔诚的佛教徒，他对这一佛本故事不会不知道，尤其记载这一故事的《经律异相》乃梁沙门宝唱等人所集，更应为萧纲所熟知。故"天宫倘若见，灯王愿可逢"者，指在灯会之时，愿与佛祖相会之意也。我认为此诗甚至透露出灯会的目的即为敬佛。

隋炀帝（605—618年在位）的《正月十五日于通衢建灯夜升南楼诗》⑤ 一向为人们所熟知：

① 《大正藏》第24册，第253页。
② 参见逯钦立辑校《先秦汉魏晋南北朝诗》，中华书局1983年版，第1962页。
③ 王重民等：《敦煌变文集》，人民文学出版社1984年版，第285页。
④ 《大正藏》第53册，第132页。
⑤ 见《先秦汉魏晋南北朝诗》，第2671页。

> 法轮天上转，梵声天上来。
> 灯树千光照，花焰七枝开。
> 月影凝流水，春风含夜梅。
> 幡动黄金地，锺发琉璃台。

此诗亦载于《广弘明集》。毋庸置疑，"法轮""梵声"都与佛教相关。诗中提到的"灯树"，也有佛教文献和敦煌壁画佐证，下文再论。而所谓"花焰七枝"，应当就是燃放七枝灯的意思。晋代失名译《七佛所说神咒经》卷二就有"七枝灯"，[①] 但七枝灯究竟是指七盏灯还是在一盏大灯上分出七枝灯头？我的看法应当是后者。图1被命名为"莲枝灯"[②]，细长的枝干上分出两层共八枝灯盏，顶端另立一灯盏。

图1 莲枝灯

① 《大正藏》第21册，第546页。
② 此图下载自图片烟台网站，http://www.shm.com.cn/yantai/2004-05/15/content_4403.htm。

我认为，所谓"花焰七枝"所用的灯具应当和此图形状接近，可能是一种小型的树灯，与上句"灯树千光照"使用的高大树灯有小大之别。

又据《隋书·柳彧传》载柳氏上隋文帝书中提到，"每以正月望夜"，便出现"鸣鼓聒天，燎炬照地，人戴兽面，男为女服，倡优杂技，诡状异形"的狂欢景象。① 此文所记当为隋开皇十七年（597）事。至此可以说，中国的元宵灯会在上古已经产生的"庭燎"习俗的基础上，受到佛教东渐的影响，于南朝梁简文帝萧纲至隋朝隋炀帝之间的几十年间正式形成。

三

唐代及其以后的诸多文献，可以印证我们的结论。例如，《全唐诗》卷89说《十五日夜御前口号踏歌词二首》云：

> 花萼楼前雨露新，长安城里太平人。
> 龙衔火树千重焰，鸡踏莲花万岁春。（其一）
> 帝宫三五戏春台，行雨流风莫妒来。
> 西域灯轮千影合，东华金阙万重开。（其二）②

这里明说"灯轮"来自"西域"。"灯轮"在汉译佛经中经常出现，但解释不一，一说灯轮的特点是可以转动，一说是大如车轮，一说灯轮即树灯。愚意当以前者为确，姚秦佛陀耶舍共竺佛念等译《四分律》卷五十二云：

> 佛言听执炬，若坐处复闇，听然灯。彼须然灯器听与，须油须灯炷听与。若不明高出炷，若油污手听作箸。若患箸火烧，听作铁箸。若患灯炷卧，听炷中央安铁柱。若故不明，听大作炷。若复故闇，应室四角安灯。若复不明，应作转轮灯。若故不明，应室内四周安灯，若安灯树，若以瓶盛水，安油着上，以布裹芥子作炷然之。③

① 参见［唐］魏徵《隋书》，中华书局点校本，第1483页。
② 《全唐诗》，中华书局点校本，第982页。
③ 《大正藏》第22册，第955页。

此处的"灯树"应当就是隋炀帝诗中的"灯树",下文再论。而"轮转灯"就是灯轮,是可以转动的。据四库本《说郛》卷六十九引《影灯记》,唐玄宗李隆基曾在元宵节"大陈灯影,设庭燎,自禁至于殿庭,皆设蜡炬,连属不绝。"① 这是把上古已有的"庭燎"运用于元宵节的典型事例,而所谓"灯影"与宋代笔记中记载的"走马灯",可能都与灯轮相似,其效果与影戏十分接近。走马灯的制作方法是:在一个或方或圆的纸灯笼中,插一铁丝作立轴,轴上方装一叶轮,其轴中央装两根交叉细铁丝,在铁丝每一端黏上人、马之类的剪纸。当灯笼内灯烛点燃后,热气上升,形成气流,从而推动叶轮旋转,于是剪纸随轮轴转动。它们的影子投射到灯笼纸罩上,从外面看,便有了近乎影戏的效果。正如南宋周密在《武林旧事》卷二"灯品"下所记:"有五色蜡纸,菩提叶,若沙戏影灯,马骑人物,旋转如飞。"②

初唐时期元宵节的轮转灯,往往出现佛祖说法的形象,崔液《上元夜六首》之二云:"神灯佛火百轮张,刻像图形七宝装。影里如闻金口说,空中似散玉毫光。"③ 文献表明,时间愈靠前,元宵节的佛教味道愈浓,这种情况绝非偶然。唐张鷟《朝野佥载》卷三记载了一种高达二十丈的"灯轮":

> 睿宗先天二年正月十五、十六夜,于京师安福门外作灯轮,高二十丈,衣以锦绮,饰以金玉,燃五万盏灯,簇之如花树。宫女千数,衣罗绮,曳锦绣,耀珠翠,施香粉。一花冠、一巾帔皆万钱,装束一妓女皆至三百贯。妙简长安、万年少女妇千余人,衣服、花钗、媚子亦称是,于灯轮下踏歌三日夜,欢乐之极,未始有之。④

《旧唐书·严挺之传》记载同一件事,但没有提到"灯轮":"先天二年正月望,胡僧婆陀请夜开门燃百千灯,睿宗御延喜门观乐,凡经四

① [元]陶宗仪:《说郛》,影印文渊阁《四库全书》,第879册,759页。
② [宋]周密:《武林旧事》《东京梦华录》(外四种),上海古典文学出版社1956年版,第372页。
③ 《全唐诗》,第668页。
④ [唐]张鷟:《朝野佥载》,中华书局点校本1979年版,第69页。

日。"① 也可能是由于二者所记地点不同造成了一些歧异。不过"胡僧婆陀请夜开门燃百千灯"之语，明白无误地道出唐代灯会与佛教的密切联系。

前文已述，隋炀帝诗及佛经中都提到"灯树"，而五代王仁裕《开元天宝遗事》记载了唐玄宗时期高达八十尺的大型"灯树"："韩国夫人置百枝灯树，高八十尺，竖之高山上，元夜点之，百里皆见，光明夺色也。"② 真是火树银花不夜天。"灯树"可在敦煌壁画中找到印证。宁强先生《佛经与图像——敦煌第二二〇窟北壁壁画新解》一文介绍说：敦煌第220窟北壁壁画（唐代贞观十六年即642年）题记，以七尊药师佛像为中心，佛像前的地面舞台可划分为左、中、右三部分。中部场面宏大，有四名舞者旋转于圆毡之上，两边安置巨大的"灯树"，树上华灯闪烁，并有人添油上灯。③ 如图2所示。

图2　壁画

①　[五代] 刘昫等：《旧唐书》，中华书局点校本，第3103页。
②　[五代] 王仁裕：《开元天宝遗事》，丁如明辑校，上海古籍出版社1985年版，第102页。
③　宁强《佛经与图像——敦煌第二二〇窟北壁壁画新解》，载《故宫学术季刊》第15卷第3期。

宋代以后，有关灯节与佛教相关的文献可谓举不胜举，限于篇幅，仅举两例。一是《东京梦华录》卷六所记，宋朝皇宫内的元宵灯节，有彩缯结成的文殊、菩贤分别跨狮子、白象等装饰，菩萨的手臂可以摇动，"用辘轳绞水上灯山尖高处，用木柜贮之，逐时放下，如瀑布状"[①]。按，在灯会时出现菩萨形象，正说明佛教对世俗灯会的深刻影响。

第二个例子是，明洪楩辑《清平山堂话本》中的《花灯轿莲女成佛记》，写正月十五莲女到智仁寺看灯，问和尚道："和尚，和尚，我问你，能仁寺中许多灯，哪一碗最明？"和尚回道："佛殿上灯最明。"莲女又问曰："佛灯在佛前，心灯在何处？"和尚答不出，遭到莲女击打。[②] 这其中虽寓有禅意，但至少表明：①直到明代为止，佛寺仍旧是元宵赏灯的最佳去处之一。②佛寺中的灯会，不仅供人观赏，还有供养佛和开启人们智慧的作用。

综上所述，中国的元宵灯会，其渊源是上古的巫术及燎祭、庭燎，但正式形成则受到佛教的极大影响，至今已有一千四五百年的历史。

① ［宋］孟元老：《东京梦华录》（外四种），第35页。
② ［明］洪楩辑：《清平山堂话本》，石昌渝校点，江苏古籍出版社1990年版，第226页。

春节习俗与都市文明

尊敬的各位学者、各位嘉宾：

再过几天就要过春节了，很高兴和大家一起出席这个春节习俗研讨会。感谢中国民协，感谢河南省民协，感谢母校河南大学给我参会的机会。我不是民俗学家，参会的目的是向大家学习。讲得不对的地方，请诸位批评。

恒礼给我的演讲题目是《春节习俗与都市文明》，这个题目很大很宽泛，所以请容许我在这个很大的空间里胡言乱语、胡说八道。我想讲的两个关键词，一个是"变"，另一个是"异"。有这两个关键词就和我们讨论的主题挂上钩了。我想先从个人的经历谈起。

去年（2016年）除夕，大年三十，我是和太太在埃及金字塔下度过的。不光是我们老两口，也不光是从广州出发的一个旅游团几十口子，还有到埃及以后遇到的从北京、上海、东北等地过来的旅游团，大概总计有几百人吧。违背以前过团圆年的传统，背井离乡，不远万里，飞到一个陌生的国度过春节，这在以前是不可思议的。然而，这个春节给我留下的印象是最深的。古人云：读万卷书，行万里路。这次跨国的春节之旅实在是不虚此行。

在尼罗河的游船上，我似乎发现了唐代文献里记载的"胡旋舞"。顾名思义，"胡旋舞"不就是从胡地传来的以旋转身躯为主要动作的舞蹈吗？有什么好看。再说，哪一种舞蹈不旋转身体？芭蕾舞、民族舞，不都有这个动作吗？但亲眼目睹以后发现，尼罗河上的"胡旋舞"是在长达十多分钟的时间里一刻不停地旋转身体。舞者为男性，身材高大，穿一条长可拖地的五颜六色的长裙，舞动起来长裙就像孔雀开屏，加之不断变换的上肢动作和面部表情，一直旋转身体并不使人感到单调和乏味。我想，这大概就是文献里记载的"胡旋舞"吧。

大年初一参观拜谒金字塔，太宏伟，太震撼了。站在金字塔下，顿时感到自己很渺小。著名的胡夫金字塔140多米高，用200多万块石头垒起

来，每块石头平均重两吨半，最重的一块约 160 吨，切割得那么整齐，石头与石头之间连接得天衣无缝，不用任何黏合剂。这一工程是在 4000 多年以前完成的。我不懂天文。据说，如果把胡夫金字塔的高度乘以十亿，正好是地球到太阳的平均距离。胡夫金字塔的子午线，正好把地球上的陆地与海洋分成相等的两半。难道说埃及人在远古时代就能够进行如此精确的天文与地理测量吗？我们的万里长城很伟大，但万里长城是可以解释的，而金字塔是不可解释的，因而留下了不少的难解之谜。

在迎接我们的传统节日的时候，谈外国的优秀文化是不是有点不合时宜？有点"二"？甚至有点崇洋媚外？起码我的初衷不是如此。我认为，我们今天谈任何事情，都要有世界眼光，都要有历史眼光。世界眼光，是空间的；历史眼光，是时间的。而民俗，恰恰是时间和空间的产物，又在时间和空间中发生变异。"不识庐山真面目，只缘身在此山中。"只有用世界眼光看中国，才能看得更清楚。

回到春节习俗。有那么多人春节不在家守岁了，不拜年了，不吃饺子了，不放鞭炮了，不贴春联了，大家觉得年味淡了，似乎传统节日要消亡了，传统文化要式微了。真的有那么可怕吗？

大家知道，过年这个习俗产生得很早。古人早就意识到春夏秋冬周而复始是一个周期，于是把这一个周期称为一年或者一岁。在农耕时期，岁末隆冬季节是修养生息的时期，也是一般农民最难度过的时期。《诗经·七月》称："一之日觱发，二之日栗烈。无衣无褐，何以卒岁？"可见，最迟在周代，人们已经有了岁末的概念。从岁末到下一个岁首，就是过年。古时过年，最重要的年终行事就是祭祀。《礼记·郊特牲》："天子大腊八，伊祁氏始为腊。腊也者，索也，岁十二月，聚万物而索飨也。"也就是说，从每年十二月初八开始，天子要聚集万物祭祀，以求来年风调雨顺。传统的过年从腊八开始，可见其由来已久。普通百姓，在过年期间，也要放下手中的农活，祭祀祖先神灵，祈求神灵保佑来年五谷丰登、六畜兴旺。过年不就是这样来的吗？

记得小时候过年，父亲在初一吃饺子之前，总要在已故的爷爷、奶奶画像前摆上供品，焚香跪拜，也让我们几个小孩子跟在他身后跪拜。这样的习俗，现在还有几家保存着？需要指出的是，身受中国文化影响的邻国日本，表述节日意思的汉字都写作"祭"，留下了节日祭祀的痕迹。这是题外话，不多说。

我们所熟悉的过年守岁、拜年、吃饺子、放鞭炮、贴春联，是很晚以后的事了。请问：我们维护的是何时的传统？周代的？秦汉的？唐宋的？还是明清的？

　　在一次昆曲研讨会上，一位老人家对青春版《牡丹亭》十分不以为然，认为违背了传统昆曲的风范。我问他："您指的传统昆曲是什么时候的昆曲？是魏良辅时代的昆曲吗？"这位老人家无言以对。粤剧也一样。粤剧一百年前唱的还是官话，而不是同现在一样唱白话。在一次粤剧学术研讨会上，新加坡国立大学的容世诚教授就公开提出问题："老说保护优秀传统，请问你保护的是哪一年的传统？"归根结底，传统也是在一定的空间和时间里形成的，形成之后也是不断发展变化的，不可能一成不变。

　　举一个放鞭炮的例子。和所有的男孩子一样，我小时候很喜欢放鞭炮。每到春节，常常把家长给的压岁钱拿去买炮仗。后来到了广州，就很讨厌放炮。有的学生在走廊里放炮，如同炸雷一般，把人吓得够呛。还有的小孩子把点燃的炮仗乱扔，十分危险。所以我国第一个禁炮令——广州市人大通过的《关于禁止在广州市中心区域燃放鞭炮的规定》下发以后，我拍手叫好。后来这个规定引起了争议，有人认为不准放鞭炮就是不尊重传统，过年听不到鞭炮声年味就淡了。《羊城晚报》记者采访我，问我怎么看。我说禁炮令好得很，不能解除。在高楼林立的大城市放炮实在太危险了，毕竟人的生命财产安全第一。广州至今都坚持执行禁炮令，而有些城市顶不住舆论压力，部分开禁了。结果，数年前，沈阳一座20多层的大厦由于春节放鞭炮被烧毁。最近，北方城市雾霾严重，就更不应该放鞭炮了。年要过，但非要放炮不可吗？旧的习俗就不能改一改吗？再说了，"爆竹声中一岁除"，唐宋人过年并不放鞭炮，而是焚烧竹竿，使之爆裂有声，用于驱鬼而已。燃放鞭炮的习俗，是明清以后才形成的。古人可以改变传统，我们为什么不能？

　　以上说的是"变"。从农耕文明到都市文明，春节习俗一定要变。下面谈"异"，异就是不同。从空间范围看，春节习俗在不同的地域有不同的过法，例如吃饺子。

　　33年前我初到广州时，发现广州人过年并不吃饺子，而吃一种叫做"煎堆"的糯米团子。更早的时候，47年前我到浙江宁波当兵，知道当地过年也不吃饺子，而是吃年糕。其实长江流域甚至淮河流域以南的大片地域，过年是不吃饺子的。那么北方吃饺子的习俗是从什么时候开始的呢？

我做了一点考证,大胆提出一种观点。

文献中明确记载吃"饺子",见于《满文老档》之二"天命十年"的记载。"天命十年"是满族入关之前的年号,就是明天启五年,也就是公元1625年。可见吃饺子原是满族风俗。也许有人会说:"不对,我们河南很多地方是把饺子称作'扁食'的,而汉族吃'扁食'的习俗在明代前期就有记载了。"不错,我自己就是河南人,当然知道饺子又叫"扁食"。但恰恰在《三朝北盟会编》卷七十一里,记载徽钦二帝被金人俘虏之后,"金人供上左右寝室如法,并吃馄饨扁食,乃金人御膳也"。这是目前发现的关于"扁食"的最早记载。而金人就是满族的祖先,所以满人在入关之前称"后金"。

如果上述考证不错的话,那就可以说,北方普遍流行的过年吃饺子习俗,原是金人的习俗。这就部分地可以解释,为什么吃饺子习俗在南方并不流行了。金人、后金人两度南侵,将自己的饮食习俗带入中原,对同样以面食为主的北方地区的影响远远超过以稻米为主要食品的南方,这太容易理解了。

十里不同风,百里不同俗。这个简单的道理,其实就是联合国教科文组织提出保护非物质文化遗产的初衷——保护文化多样性。值得重视的是,非物质文化遗产的性质,决定了它是要发展变化的。联合国教科文组织《保护非物质文化遗产公约》在强调"非遗"保护的同时,还明确提出了它的"可持续发展"和"创新"。

继承传统与发展创新,这是一个历久弥新的话题。教育部人文社会科学重点研究基地河南大学黄河文明与可持续发展研究中心申请立项的"黄河中下游乡村习俗的现代转型",就是要在理论与实践两个方面展开研究,解决工业化、城镇化、现代化过程中乡村民俗在传承与创新中所遇到的种种问题。"转型"就是变化。什么是可变的?什么是不可变的?变,要在多大程度上变?什么是新民俗?什么是伪民俗?都要经过研究才能做出结论。具体到春节习俗,年是一定要过的,这一条亘古不变。但如何过年则没有一定之规。有一个原则恐怕难以违背,这就是"生活就是民俗"。过年是生活的一个部分。和人们眼下的生活自然融为一体的节日民俗就是新民俗,被人们当作生活习惯自发自觉过日子的民俗就是新民俗;一切矫揉造作的、与现代生活相脱离的民俗都是伪民俗。

诸位同仁,我们共同参与和见证了中国的现代化、城镇化过程,切身

感受到了生活的巨大变化。毫无疑问，春节习俗也在变。通过具体个案的调查，量化的统计，把这种变化载入史册，并对之进行学理化的阐释，是我们努力的目标。

今天就讲到这里吧，谢谢大家！

本文是作者于 2017 年 1 月 20 日在郑州举办的"乡关何处——春节习俗与都市文明"研讨会上的发言。本次会议由中国民间文艺家协会、河南省文联、河南大学、河南省民间文艺家协会联合主办。

中美民俗学现状三人谈

此文由美国纽约州艺术委员会民俗部学者罗伯特·巴龙（Robert Baron）策划并提出问题，时任中山大学中国非物质文化遗产研究中心主任的康保成作为主要受访对象，王敦担任中英文互译并联络。其最终成果用英文发表于 2013 年的《美国民俗学刊》（*Journal of American Folklore*），英文题目为："States of the Folklore Profession in China and the United States: A Trialogue"。这里发表的是中文译本。

巴龙：

我与其他那些近年到过中国的美国民俗学家一样，对民俗学学科在中国的稳健现状印象深刻，也十分羡慕。在世界上其他一些国家，民俗研究已经失去了作为一个独立学科的根基，或干脆完全消失。但是在中国，这里有着大量蓬勃发展的民俗学博士与硕士教学机构，公共民俗学这一块也正在扩张。我首次访问中国时，曾在中国社会科学院的民间文学研究所（按，此处指的应当是中国社会科学院文学研究所民间文学研究室）授课。民间文学研究所及其硕士博士点在中国社科院的存在，让我深感民俗研究在中国的稳固地位。中国的民俗学家显然对于国家的文化政策有着重要的影响力，例如在将传统节庆纳入国家法定节日、在提高对宗教习俗的宽容度等方面。在中山大学，你们通过设立中国非物质文化遗产研究中心，正在对其他国家的做法进行着研讨，并推进着中国在非物质文化遗产保护方面的政策和实践。

我想从两国民俗学的学科性问题切入我的提问。首先，应该让美国的民俗学家们了解中国民俗学教学研究和课程方面的基本信息。中国大陆一共有多少个民俗学博士点？有多少个民俗学硕士点？有没有大学开设民俗学的本科专业？

民俗学硕士和博士教学的课程结构在中国大陆是怎样的？一个博士生需要了解哪些知识，才能体现出掌握了民俗学方面的基本学问，并获得了

对这一学科的广泛认识？在我印象中，北京师范大学有两个不同的民俗学教学机构，一个致力于用文学和文本分析方法进行民俗研究，另一个则定位于运用民族志研究的方法（按，这里指的是同属于北师大文学院的民俗学与文化人类学研究所和民俗学与社会发展研究所）。看起来，由于民俗学在中国国内有不同的路数及其整合方式，因此，美国同行有必要在宏观知识架构上了解中国的不同学术机构在民俗学课程内容等方面的差别及其共性。你们在中山大学的民俗学教学研究，是如何体现出上述的差别、共性及其整合的？

康保成：

想要了解中国大陆民俗学博士点的情况，首先得了解民俗学的学科归属情况。

在中国大陆，博士点一般设置在二级学科。民俗学这一二级学科归属于社会学一级学科，而所属学科门类是法学。也就是说，民俗学专业的硕士生、博士生，毕业后获得的学位是法学硕士、法学博士。由于民俗学与法学在学术领域上相差较远，所以不少毕业生在自己的履历书或名片的"法学博士"头衔后注明：民俗学。

根据有关规定，凡一级学科博士点，同时也就拥有了该一级学科下所有二级学科的博士授权。因此，从理论上讲，北京大学、清华大学、中国人民大学、南开大学、中山大学、中国社会科学院这几家具有社会学一级学科博士点的单位，都应该具有民俗学的博士点。但实际上，由于学术传统和师资等方面的限制，真正在民俗学专业招收博士生的单位是：北京师范大学、中央民族大学、中山大学和中国社会科学院。最近，华东师范大学也计划在2012年夏季招收民俗学博士生。

有意思的是，民俗学的毕业生获得的是法学学位，但中国大陆最早的民俗学博士点和唯一的民俗学重点学科，却是建立在北京师范大学中文系（文学院）。由于钟敬文先生的巨大影响，北京和北京以外的大学，一般都把民俗学博士点设在中文系（文学院）。同时，中国民间文学顺理成章地成为民俗学博士点的主要考试科目和研究方向。此外，山东大学和华中师范大学等高校，在中国文学的一级学科下自主设立了中国民间文学的博士点，但研究领域和民俗学博士点并没有什么不同。

另一个值得注意的现象是，在中国，人类学、民族学等相关学科，与民俗学的学科界限并不明显。甚至在不少单位（如北京大学），以民族

学、人类学为名称的学科点（博士点或硕士点），实际上却在从事民俗学的教学与研究。也就是说，一方面，以民俗学为名称的博士点，多数以研究中国民间文学为核心；另一方面，某些学科点并不以民俗学为名称，实际上却在从事与民俗学大体相近的教学与研究。这种情况，与中国民俗学建立之初即与民间文学和人类学结缘关系极大。

硕士点的设立要相对容易一些。据不完全统计，中国大陆的民俗学硕士点已经有 40 多家，其研究领域与上述博士点大同小异。这些硕士点绝大多数都是近几年新建立的。雨后春笋般的民俗学硕士点，昭示出民俗学研究的前景被看好。

至于大学本科，我所知道的，只有内蒙古师范大学（以下简称"内师大"）有民俗学专业。内师大有一个社会学民俗学学院，是以自治区重点学科民俗学硕士点为依托设立的，学院下设社会学系、民俗学与人类学系，据说这两系均可招收本科生。

总的来说，与文科的其他专业相比，民俗学具有规模小、历史短、规范性不强等特点，所以每个教学机构的课程设置情况也不一样。下面，重点谈谈中山大学的情况。

从 20 世纪 20 年代后期开始，著名学者顾颉刚、容肇祖、杨成志、钟敬文等人，相继在中山大学成立民俗学会，提倡民俗学研究，影响十分深远。顾颉刚是历史学家，他在民俗学研究中的典范之作是孟姜女研究。钟敬文是民间文学研究专家。而杨成志则是人类学家，是中山大学人类学系的开创者之一，他的民俗学研究带有浓厚的人类学色彩。现在中山大学的民俗学博士点，是由中文系和人类学系联合申报成功的。巴龙先生提到"北京师范大学有两个不同的民俗学教学机构"，其研究方法和路数不同。其实，中山大学的民俗学博士点内部，恰恰具备了中国民俗学的两种不同的研究路数。所以，说这个博士点是中国整个民俗学专业的缩影也不为过。

中山大学的民俗学博士点分别在两个系招生、培养，两系都需要考生掌握民俗学的基本理论与实践能力。但同时，中文系强调考生必须掌握民间文学的基本知识与理论，而人类学系则要求考生必须掌握人类学的基本理论和技能。入校以后，这些准硕士和准博士们便在自己导师的指导下进入专业学习。一般来讲，入学的第一年是基础课的修习，第二年便进入论文写作。两个系的课程设置依然各有侧重。但不少研究生跨系选课，兼修

人类学与民间文学的课程。而导师的年轻化、国际化，也使得他们的学科领域、学术眼界大大拓展，于是民俗学研究的两种路数有合流的趋势。总的来看，中文系出身的导师和研究生，意识到田野调查的重要性，向人类学靠拢的倾向是主要的。当然，人类学也有它本身的危机。都市人类学、历史人类学、音乐人类学、戏剧人类学、影视人类学、文学人类学……林林总总的名目，恰恰说明人类学在当今已经蜕变成一种研究方法，而失去了固有的研究领域。

民俗学归属于法学—社会学，决定了它是一门社会科学，而多数民俗学博士点设在中文系，又决定了它的人文学科性质。这两者看起来是矛盾的。其实，研究生最终走什么路子，很大程度上要看他毕业论文的选题和写作目的。在中文系，大多数研究生的论文，还是走人文学科的路子。

另一个新情况是，随着近几年中国大陆的"非物质文化遗产热"，中山大学在中国语言文学的一级学科下自设了非物质文化遗产学（以下简称"非遗学"）的博士点，由中文系、人类学系的导师共同招生、培养。由于"非遗学"的研究对象、研究方法与民俗学、人类学接近，所以"非遗学"博士点的导师多数就由民俗学、人类学的导师担任。与民俗学相比较，"非遗学"似乎应该是一个应用型的学科。但实际上，硕士、博士研究生的毕业论文与民俗学并没有明显的区别。这种情况在其他高校也存在。多数没有设立"非遗学"博士、硕士点的大学，也有不少学生撰写以非物质文化遗产（以下简称"非遗"）为题的毕业论文，论文的路子与民俗学理论框架下的论文差别不大。

总之，中山大学的民俗学博士点分别设置在中文系和人类学系，恰好代表了中国民俗学的两个主要学术渊源。这样的格局有利于整合资源，尤其有利于研究生的学习。而"非遗学"博士点的设立，更促使两种学术资源的整合尽早成为现实。

巴龙：

在美国民俗学的学科建构里面，也体现出来自于文学研究和人类学的双重渊源与传承。如同在中国一样，美国的民俗专业的学生也需要既懂文学研究的方法又懂人类学的方法，才算全面掌握了民俗学的研究范式。我作为美国的一位民俗学家，觉得我的美国同行们会对多了解一些中国民俗学家的治学范式感兴趣。从方法论上的文学研究角度看，中国的民俗学家们，是如何把民俗作为文学研究的客体来对待呢？中国的民间文学研究，

是否在运用文本分析、诗学、当代文学理论、文本比较、口述形态、母题研究和故事类型学等诸多方法？中文系里面的民俗学家也惯常从事田野调查吗？中国的民俗学家（不管是持文学研究方法的还是人类学方法的还是兼顾的）是如何从表演的角度来看待民俗的？是否把民俗现象看成是群体中的表演行为？中国民俗学家面对民俗客体时，会致力于辨识其源头，考察其渊源吗？目前的中国民俗学界对功能主义感兴趣吗？结构分析的方法是否在采用？中国民俗学家在研究民俗时，会在多大程度上考虑到语境问题——从最直接的情境到阶级、种族、社会等的方方面面？

美国学者对民俗范围的认识已经极大地扩展了，涵盖到形态上十分广阔的多样表达形式及其行为，包括被任何一个群体的人所拥有的，包括新近才成为民俗的东西。所以，美国学者也对民俗学中所谓原真性的概念提出了讨论，使之成为一个论题。我想问：今天的中国民俗学家在考虑一个东西是不是民俗的时候，对所谓原真性的考虑是怎样的？

康保成：

很感谢您提出的问题，使我能够对中国民俗学家的研究领域、研究方法、研究现状做一些简单的回顾与总结。

毫无疑问，当代中国民俗学已经在前辈的研究基础上大大向前跨进了一步。其标志之一，就是广泛和及时地借鉴世界各国学者的研究成果与研究方法。也许是大多数民俗学者都把这门学科看成是"舶来品"的缘故，所以大家都努力追求和西方接轨。

从 20 世纪 20 年代起，西方人类学家的经典著作不断被译介到中国，对中国人类学、民俗学的研究产生了深远影响。例如摩尔根的《古代社会》，马林诺夫斯基的相关理论与著作，较早被中国学者所认识。此后，泰勒的《原始文化》，弗雷泽的《金枝》，列维－布留尔的《原始思维》，博厄斯的《原始艺术》，列维－斯特劳斯的《野性的思维》等，至今都是中国人类学家、民俗学家的案头必备之书。

此外，以柳田国男为代表的日本近代民俗学家的研究成果和研究方法，以格林兄弟的童话研究为代表的早期德国民俗学家的研究成果，苏联文艺理论家巴赫金的狂欢理论，法国学者阿诺德·范·吉纳普（Arnold van Gennep）的《通过仪式》，当代德国民俗学家艾伯华的《中国民间故事类型》以及华裔学者丁乃通编著的《中国民间故事类型索引》，均在中国学术界有较大影响，有的甚至被不少青年学子奉为圭臬，这从某些硕

士、博士论文中看得很清楚。此外，20世纪80年代的民俗学者较多使用过去翻译的班尼女士的《民俗学手册》和日本学者编的《民俗调查提纲》。最近，德国当代民俗学家本迪克斯教授、鲍辛格尔教授等人的理论与主张，瑞士托马斯·亨格纳的民俗学理论，也被陆续介绍到中国。

而美国当代民俗学家的理论成果尤其受到中国学者的关注，例如，史蒂斯·汤普森（1885—1970）的神话母题理论，帕里·洛德的口头程式理论以及理查德·鲍曼的口头表演理论，阿兰·邓迪斯的解释民俗学理论，布鲁范德的《美国民俗学研究大纲》（中文译名《美国民俗学》）等，可谓举不胜举。

而且，随着中国改革开放的深入和经济、文化的快速发展，学术界与世界各国直接接触、交流的机会也越来越多。刘魁立先生曾撰文介绍芬兰历史—地理学派（他称之为"历史比较法"）和传播论的文章。在不久前出版的《民俗学的历史、理论与方法》（周星主编）一书中，收入了包括中国、日本、韩国、美国、德国、加拿大等国学者的论文，以此可见世界各国民俗学界交流日趋紧密之一斑。在这种背景下，中国民俗学界在研究领域与方法上与美国等西方国家并无大的不同。当然，西方的理论与方法在中国是否能运用自如？中国能否结合实际创造出自己的理论？这又另当别论。还有，中国没有严格意义上的公共民俗学，这一点与美国不同。

您提出"美国学者对民俗范围的认识已经极大地扩展了，涵盖到形态上十分广阔的多样表达形式及其行为"，我认为当代中国民俗学界也大体如斯。除了惯常的生活习俗如衣食住行习俗、婚丧嫁娶习俗、节日风俗、民间信仰之外，凡举各种民族民间文学艺术（文学、音乐、舞蹈、美术等）和民间手工艺，都可以纳入民俗学的研究范围之中。可以说，在中国，民俗学与民族民间文化研究几乎可以画等号了。

当代中国民俗学家大多使用田野调查的方法从事研究，但也不忽略文献考据。中国有数千年文明史，其中有文献可考的历史大约三千年。因而，后世流传的许多民俗事项都可以在文献中，也只有从文献中才能发现和考察它们的起源、萌芽、发展、流变的过程。所以，中国老一辈的著名民俗学家，都以个案考据为特征。其中，顾颉刚的孟姜女研究、闻一多的神话研究最具代表性。有的青年民俗学家出于对他们的尊崇，提出"民俗学是一门国学"，甚至呼吁民俗研究应从田野调查"回归案头"，也不是不可以理解的。当然，今天看来，顾颉刚等人的研究只能算是民俗学研

究的一个分支罢了。概括而言，他们的研究方法以文献考据为主，而研究对象则是民俗的历史或历史上的民俗。

中国的民俗学家如何从表演的角度看民俗呢？我想以民间戏剧为例回答这一问题，因为以戏曲为代表的中国戏剧，往往集文学、音乐、舞蹈、美术、戏剧于一身，被称为"综合性艺术"，是诸种表演艺术中最具代表性的一个种类。

首先，可以用两句话概括戏剧与民俗的关系：一是戏剧（主要指表演）是民俗活动的一部分，二是戏剧（主要指文本）中蕴含了丰富的民俗现象。

先说前者。我们知道，中国的戏剧起源于巫和巫术，原始戏剧与巫术是混沌一体的。这一点与世界各国戏剧没有什么不同。当然也有一部分中国戏剧学家不认同这一观点。但一个不争的事实是：现存最早的中国农村古戏台（约700年前）都面朝神庙而建。这说明，至少在元代，中国民间的戏剧演出是一种具有仪式性质的祭神行为。至于明清两代乃至现当代，戏剧演出往往是各类庙会活动、佛道节日、婚丧嫁娶、庆生祝寿等活动的一部分。翻开浩如烟海的地方志，这类记载简直数不胜数。我最近指导的两位博士生，一位以"元宵演剧习俗"为题目，一位则写"丧葬演剧习俗"。我相信，通过这样的研究，人们会对戏剧的本质、戏剧与民俗的关系等问题产生更深刻的认识。

再说后者。在中国戏剧的文本和演出中，若明若暗地存在着各种民俗活动和民俗现象。比较明显的如元宵习俗、清明寒食习俗、端午习俗、婚丧嫁娶习俗、劝农习俗、饮食起居习俗、方言俚语等。剧本中对各类民俗的描写，往往比普通的史书和地方志的记载更生动、更具体。通过对剧本的阅读，可以对元明清各代的民俗有一个直观的了解。有的民俗现象在剧本中表现得比较隐蔽，需要通过一定的研究才能认识。例如，元杂剧中有一出《桃花女破法嫁周公》的戏，表面看是反映了宋元时代一般民众的婚俗，但其实蕴含着母系氏族对男权社会激烈反抗的内容。再如元杂剧剧本中，男主角往往呼自己的妻子为"大嫂"。经研究可以知道，这是元代蒙古族兄弟共妻习俗的反映。在中国古代，部分少数民族曾长期流行"兄终弟及"婚俗，即哥哥去世后弟弟可以而且必须娶自己的嫂子为妻。而称谓的改变具有滞后性。当新娘被兄长娶进门后，弟弟称呼她为"大嫂"。兄长死后弟弟娶她为妻，但当面仍称呼她为"大嫂"。类似这样隐

蔽得比较深的民俗现象，需要深入研究才能确认。

至于如何看待民俗的原真性问题，对我来说十分纠结。首先声明，以下的观点不能代表中国民俗学家，而纯粹是我个人的主张。

我认为，民俗的本质是人们的社会生活所自然赋予的。概而言之，人们在长期的生活中自然形成的各种风俗习惯就是民俗。因此，凡外在于人们生活的任何外部力量，基于某种功利目的而"打造"的、挖掘的、昙花一现的所谓"民俗"都违背了民俗的原真性。对于这种现象，德国民俗学家汉斯·莫塞尔（1903—1990）曾用"民俗主义"进行概括，而中国学术界也提出"伪民俗"的术语并对其进行了批评。在当前，中国社会中的"伪民俗"现象层出不穷。例如，在北京繁华的闹市区上演农耕社会流行的鞭土牛仪式就是典型的一例。

但另一方面，民俗又绝不是凝固的、一成不变的。人们的生活在变，民俗也必然会随之发生变化，而造成生活、民俗发生变化的因素很多。生产力的提高，生产方式的变化，科技水平的提高，族群的迁徙，不同国家和地区的文化交流，宗教及其他意识形态乃至国家权力的干预，都会使既有民俗发生改变。众所周知，日本在明治维新以前受中国文化影响甚大，许多民俗也来自中国，包括历法，也使用中国汉族通用的阴历。明治维新以脱亚入欧为宗旨，阴历被废弃，代之以欧美国家通用的阳历。这是国家权力干涉民俗的显证。然而一百多年来的实践证明，日本的改历十分成功。改历不仅使人们的生活更加方便，而且便于与欧美发达国家交流。同时，传统文化也得以在变通中得到保存。例如，从中国传入的盂兰盆节，原来在阴历的七月十五举行，改历后移到阳历的八月十五，人们并未感到不妥。这说明，民俗可以被国家权力所改变。

那么，如何区分"伪民俗"与"新民俗"？如何看待民俗的"原真性"呢？其实，民俗的本真性与变通性的辩证统一恰恰是我们认识民俗本质的一个契机。我个人坚持认为，生活就是民俗，真正的民俗一定是符合人们生活需要的。既然约定成俗，就必须经得起一定时间的生活考验。昙花一现的东西不能称为民俗。判断一个新事物将来是否可以成为民俗，关键就是要看它是否在一定时间内为老百姓生活所用。日本改历之所以成功，是因为执政者具有前瞻眼光，顺应了历史发展潮流，于是阳历成为人们生活中不可或缺的、必须遵守的历法。总之，民俗在生活中形成，又在生活中发生改变，这二者并不矛盾。民俗的"原真性"就存在于其形成

与改变的互动过程中，存在于人们的日常生活中。

中国传统历法是阴阳合历。二十四节气是根据地球在环绕太阳运行的轨道上所处位置划定的，属于阳历的范畴。我始终不解的是，阳历在中国被采用是很晚的事情，那么在此之前，中国农民每年依照阴历来寻找二十四节气的日子，岂不是麻烦透顶的事吗？所以，1912年孙中山创建中华民国的同时，宣布中国改用世界通用的公历（也叫阳历、新历），这与日本明治维新改用阳历的意义是一样的，也是用行政命令的方式强行改变了民俗，同样也是顺应历史潮流的成功之举。与日本不同的是，中国的改历遇到了来自民间和部分文人的顽强抵抗，于是在采用阳历的同时保留着阴历，于是形成了新的阴阳合历。中华人民共和国同样以阳历为主导，阴历为补充。几十年来，月、日、星期的概念正逐步深入人心，而阴历的影响逐步淡化。近年来，乘着"非遗"保护的东风，部分知识分子呼吁保护传统节日，中国政府遂规定在清明、端午、中秋这三个传统节日各放假一天。这同样是用国家权力维护传统民俗。在中国这样的国家，知识分子的力量是极其有限的。在这个意义上甚至可以说，民俗只能靠国家、强权来改变。久而久之，这种改变被民众接受而成"俗"了，也就不需要追究它是否具有"本真性"了。

巴龙：

去年我在广东参加由中山大学和美国民俗学会举办的中美非物质文化遗产政策比较论坛的时候，听到有贵校的学生说，其博士论文的课题是关于"非遗"的管理方面。这给我留下深刻印象，因为在美国没有专门关于非物质文化遗产或公共民俗学的博士学位。在现在的中国，非物质文化遗产保护是国家的文化重头戏，地方政府和中央政府投入了相当大的资源和财力致力于此。对于这样一个13亿多人口的国家，这一任务的规模，对美国人来说是很难想象的。在学术意义上，这凸显了对相关的政策、理论和实践进行训练和研讨的重要性。这里面包括了政府对传统保护的干预问题、实践问题、民俗文化政策问题，以及政府"非遗"项目的管理问题等。"非遗"保护在中国，涵盖了在美国属于公共民俗学领域的诸多责任。所以，两国的民俗学家可以从理念、信息、政策方面的持续交流和延伸中获益。如此的交流，已经于几年前，在美国的公共民俗学家和中国的从事于"非遗"保护的民俗学家之间开启了。

在美国，大多数的公共民俗学家和学院派民俗学家都是"两条腿走

路"。在过去的几十年里,美国绝大多数的民俗学研究生教学点,都开设了关于公共民俗学的缘起、理论和实践的课程。在美国的民俗学教学中,公共民俗学的历史和理论通常被认为是民俗学领域问题的有机组成部分。在前面的交谈中,您提到,在中山大学,一些关于非遗论题的硕士、博士毕业论文与民俗学的论文并没有明显的区别。中国的"非遗"教学,是如何与民俗学的整体课程融为一体的?您有没有关于中山大学"非遗学"课程、硕士博士论文选题等的具体例子?

中国的政府比美国政府更直接地干预民俗文化进程。如您前面所言,中国的民俗学者觉得政府在支持民俗的研究和保护上面具有举足轻重的作用。您也提到,中国的民俗专家帮助政府制定了一些基于传统节庆的国家法定假日。鉴于中山大学在中国的"非遗学"教学、研究的重要角色,您能否谈谈学习中国民俗学的毕业生的价值和出路?他们在政府部门、政策发展和执行、"非遗"项目管理、文化旅游等的位置上,可以做些什么?

最后一个问题是:我在对中央民族大学、云南省的一些大学的访问和在中山大学的研讨会上,遇到了中国的一些少数民族学者。他们把自己民族的文化当作民俗来研究。近年来,美国的公共民俗学者对学院派的"本民族"学者和业余的"社群"学者都很看重并支持。在中国的民俗学领域内,看起来有很多的少数民族学者着手于研究自己民族的民俗文化。这些学者的数量在增加吗?还有,中国的专业民俗学家,如何与缺乏专业训练的少数民族"社群"学者进行沟通?

康保成:

正如您所说,近几年来,中国政府非常重视"非遗"保护。除了加大财政投入之外,还制定和实施了《中华人民共和国非物质文化遗产法》。中国的大学闻风而动,建立了不少"非遗"研究机构。我想要强调的是,这些研究机构并不完全是为了迎合政府的需要,同时也是学科自身发展的需要。

中国在漫长的历史发展中形成了经、史、子、集的研究传统。按照贵国人类学家罗伯特·雷德菲尔德(Robert Redfield)的说法,这些基本上可以归入"大传统"的研究范畴。到 1919 年五四运动,民间文学、民俗学这些属于"小传统"的领域才被正式提出来。但无论政府还是学者,对"小传统"的研究一直不够重视。"非遗热"提供了一个重新认识民间

文化的契机，让学者们更多地关注和研究"小传统"。政府提供经费，学者和"非遗"持有人也增强了自信，这不能不说是"政府干预"所起到的积极作用。当然，"政府干预"也有弊端。我们去年出版的《中国非物质文化遗产保护发展报告》把"政府主导"看作一把"双刃剑"，有兴趣的话可以参考。

在大学里开设"非遗学"课程，就是在这样的背景下开始的。一方面，我们希望更多的年轻人关注和研究民间文化遗产；另一方面，也为社会培养"非遗"保护所急需的人才，增加就业机会。

您所说的"把非遗教学与民俗学整体课程融为一体"，其学理依据就是"非遗学"与民俗学的学科交叉。中国政府在公布"国家级""非遗"代表作时，把所有的"非遗"项目分为十大类，即民间文学、传统音乐、传统舞蹈、传统戏剧、曲艺、传统体育与杂技、传统美术、传统技艺、传统医药、民俗。这十大类，与民俗学的研究领域多数是重合的。我在上文提到，"除了惯常的生活习俗如衣食住行习俗、婚丧嫁娶习俗、节日风俗、民间信仰之外，举凡各种民族民间文学艺术（文学、音乐、舞蹈、美术等）和民间手工艺，都可以纳入民俗学的研究范围之中"。由此可见"非遗学"与民俗学兼容度非常高。我们开展"非遗"教学，培养非遗方向的硕博士研究生，就是依据这一现实进行的。当然，"非遗学"研究强调优秀遗产的传承与保护，因而在选择研究对象的时候不会选择诸如裹小脚那样的陋俗，这是非遗学与民俗学的不同。

我们最初的做法，是为中文系本科生开设非物质文化遗产概论选修课。接着招收非遗专业的硕士研究生班，并在中文系一级学科下设立非物质文化遗产学的二级学科博士点，每年招收 2~4 名博士生。在研究生的课程设置方面，民俗学专业的无论硕士生还是博士生，都要修"非遗"概论的课；而非遗专业的研究生要修民俗学概论、民间文学的课。同时由于民俗学本身就非常重视田野调查，这就自然和非遗调查结合起来，所以民俗学和非遗学共修的一门课程是田野调查的理论与实践。

谈到研究生的选题，由于民俗学和非遗学的学科交叉，加之这几年的"非遗热"，不仅"非遗学"方向的研究生，就连民俗学、戏剧学等方向的研究生，也有许多选择非遗领域的题目。如果从学理的层面看，"非遗学"方向的研究生，也可以选择民俗学乃至传统戏剧、传统音乐、传统舞蹈、传统体育等领域的题目。问题是，这些论文必须涉及传承与保护的

内容。同时,由于教授们承担了较多的"非遗"研究课题,于是研究生往往协助各自的导师做项目。表1是2010年6月中山大学中文系非物质文化遗产专业、文化事业与文化产业管理方向的20位硕士学位获得者的论文题目。

表1 2010年中山大学中文系研究生的"非遗"研究相关论文题目

序 号	论 文 题 目
1	封开五马巡城舞研究
2	从"六味斋"品牌重塑看食品类中华老字号的品牌重振
3	番禺祠堂文化的调查与研究
4	迪士尼的品牌策略对我国电影衍生产品行业发展的启示
5	烟草·环境和地方社会——岷江下游太公坝的烟草种植与加工
6	县级文化旅游业研究——以淮阳县为例
7	锦里仿古街体验旅游研究
8	紫玉金砂——宜兴紫砂陶工艺与发展现状研究
9	豫剧《梨园春》的经营模式
10	非物质文化遗产保护现状的调查与研究——以闽西北戏曲类非物质文化遗产项目为例
11	历史文化名酒汝阳杜康的文化营销
12	从广东凉茶看非物质文化遗产产业化
13	论我国出版政策法规的发展演变
14	滩头木版年画的现状调查和保护研究
15	作为舞台表演艺术的少林功夫传播研究
16	河南新郑黄帝故里拜祖大典研究
17	构建中国电影品牌
18	虹猫蓝兔的动漫王国——宏梦卡通集团产业链构建分析
19	从文化产业角度看少林文化的海外传播
20	试论地方党报在非物质文化遗产保护中的作用——以《南方日报》为例

考虑到就业问题,我们把非遗学专业的研究方向定位为文化事业与文化产业管理,所以从题目上看,似乎只有第10、12、20项研究的是"非遗"。其实第1、2、8、9、11、12、14、15、16、19项,研究的也都是"非遗"个案。其中第1、3、10、14、15、16项也可以视为典型的民俗学的研究课题。再看民俗学专业10位硕士生的论文题目,见表2。

表2　民俗学专业研究生的相关论文题目

序　号	论　文　题　目
1	吴川泥塑传承人的调查与研究
2	元明清春节习俗研究
3	番禺"飘色"传承人的调查研究
4	先秦至唐宋时期春节习俗研究
5	女书吟诵研究
6	潮汕地区粿文化的调查研究
7	当代民间丧葬职业人研究——以湖北省利川市谋道镇为例
8	潮汕城隍信仰的历史与现状
9	贵州省独山县"吃酒歌"研究
10	朱熹宗族伦理思想研究——以广州市黄埔区横沙村朱氏宗族为例

其中第1、3两项,研究"非遗"传承人;第2、4、5、8、9项研究"非遗"个案。可见民俗学专业硕士论文选题多数与"非遗"有关。

再看几篇已经取得学位的"非遗学"专业的博士论文题目,见表3。

表3　"非遗学"专业的博士论文题目

序　号	论　文　题　目
1	手艺中的社会——面塑、艺人、手艺村与地域社会
2	UNESCO《保护非物质文化遗产公约》及相关问题研究
3	"后申遗阶段"非物质文化遗产保护可持续发展研究——以云南弥渡花灯为个案

除了第 2 项之外，1、3 两项都可以作为民俗学的选题。其中第 1 项研究的是民间手工艺，同时可以是社会学的、民俗学的、"非遗学"的、人类学的选题。第 3 项研究的是云南省弥渡县的民间歌舞——花灯。由于它已经进入了非遗名录，因此民俗学、非遗学，甚至是音乐学、舞蹈学都可以研究，只是它是以个案为切入点研究"非遗"保护，所以放在"非遗学"专业更合适。

我多次使用了"非遗学"这个术语，现在简单说明一下。我认为文化遗产的研究应该成为一门单独的学科，称"文化遗产学"。现在中国已经有数所大学建立了文化遗产学院，可约略看出建立"文化遗产学"的必要性。而在"文化遗产学"之下应设立"非物质文化遗产学"。"非遗学"的临近学科是社会学及其下属的民俗学、人类学，以及以往属于文学的民间文学和以往属于艺术学的民间戏剧、舞蹈、音乐、美术研究等学科。"非遗学"区别于其他学科的重要标志在于，它是以"非遗"的传承和保护作为核心内容。所以"非遗学"以项目调查、鉴定、传承人、传承方式、保护措施等作为自己独特的课程内容。"非遗学"培养的目标不是民俗学家，而是"非遗"保护专家。就是基于这样的考虑，我们在国家正式设立"非遗学"之前，从我们自己的实际情况出发，在汉语言文学的一级学科下自主设立了"非遗学"的博士点。当然我们的初步设想很不成熟，希望今后加以完善。

回答最后一个问题最没有把握，因为我自己是汉族，又不在少数民族地区工作，对您提的问题所知甚少，只能姑妄言之。

西方早期人类学家注重对异域文化的研究，大约是沿袭了这种传统的缘故，美国的民俗学者也倾向于研究异域、异民族的文化。从生活常识看，人们往往对自己朝夕相处的熟悉的事物麻木不仁、熟视无睹，而容易对新鲜事物发生兴趣。中国宋代诗人苏东坡有两句非常有名的诗："不识庐山真面目，只缘身在此山中。"中国又有一句成语叫"旁观者清，当局者迷"。这可能是人类学家、民俗学家热衷于研究异域文化的原因之一。另外从学理的层面看，只有从比较中才可能真正认识自己。日本人类学家祖父江孝男在《简明文化人类学》中，曾列举美国人类学家科尔德罗（William Caudill）经过多年的调查发现日本精神病患者的症状，进而与美国的精神病患者进行比较的例子。

但另外一种情况也是存在的，即学者研究本族的民俗文化。尽管有的

中国学者认为研究本民族的民俗文化称为民俗学，而研究异域文化的叫作文化人类学，但其实这种界限在中国从来都不清晰。费孝通先生就是研究中国文化、汉族文化的人类学家。在我看来，少数民族学者研究他们本民族的民俗文化，就像费孝通研究汉族文化一样顺理成章。中国的确有不少少数民族学者研究本民族的民俗文化。例如，我所认识的格勒先生研究藏族的历史文化，朝戈金先生研究蒙古族的口传诗史，巴莫女士研究彝族文化，杨树喆、覃德清等先生研究壮族文化，等等。其他我不认识的学者这类情况更多。我在网络上看到一条消息："近40个民族的学者集体攻关'中国少数民族哲学史'。"我想，这40个民族的学者，可能大部分都是在研究本民族的哲学吧？另外，藏族学者元旦的学位论文题目是《藏族神话与〈格萨尔〉史诗比较研究》，也是藏族学者研究本民族文化的明显例证。既然研究本民族的文化没有语言障碍，具有得天独厚的优势，如果少数民族学者有条件，为什么不可以研究本族文化呢？当然，研究本民族文化容易先入为主，这是应当避免的。不过，中国的少数民族学者，尤其我上面举出的那些学者，已经精通汉族文化，他们自然会用宏观的视野、比较的眼光来观察和研究本民族的民俗文化，这就有可能规避先入为主或者麻木不仁等弊端。

那么这一类学者会不会增加？我认为从大趋势来说理应如此。这有三方面的原因：第一，随着受教育程度的提高，少数民族学者一定会越来越多，那么研究本民族文化的学者也一定会越来越多。20世纪80年代中期，我和格勒同在中山大学攻读博士学位，他在梁钊韬教授指导下学习文化人类学，那时他是全国藏族第一个也是唯一一个博士生。现在的少数民族博士越来越多，我们有理由相信研究本民族文化的学者也一定会随之增加。第二，国家在发展少数民族文化过程中，从少数民族中寻找动力，充分发挥少数民族学者的积极性，这已经成为既定的国策。第三，随着非物质文化遗产保护的深入，在普查、认定、申报、保护乃至研究的诸多环节，必须要发挥本民族学者乃至当地"社群"学者的作用。所以毫无疑问，研究本民族文化的少数民族学者一定会越来越多。

这样就自然涉及最后一个问题：专业的民俗学者如何与缺乏训练的"社群"学者沟通？我认为"非遗"保护或者硕士、博士生论文撰写的过程就是两个有效途径。

中国没有严格意义上的公共民俗学家，以往的专业民俗学家较少与地

方文化学者（即所谓"社群"学者）沟通。您使用"沟通"这个词汇十分准确，因为许多学院派的专业民俗学家只在书本知识方面比地方文化学者优越，而对某一具体社区文化的了解则远不如地方文化学者。所以二者的关系是沟通而不是像师生那样教和学的关系。在"非遗"普查、鉴定、申报的过程中，一方面，专业民俗学家可以将一般的理论知识、相关法规条文介绍给地方学者；另一方面，地方学者也可以将本地的"非遗"项目介绍给民俗学者。这样的交流可以实现互利双赢。不过这种途径虽然在理论上是可行的，但由于遗产保护主要是文化系统在做，而专业的民俗学者多属于教育系统，所以二者成功合作的例子并不多见。

我们行之有效的另一条途径是：博士生或者硕士生带着自己的论文题目进行田野调查，其调查对象往往就是当地的文化学者。这样，研究生们在田野调查中既搜集到了资料，也学到了书本上没有的知识。倘若当地的调查对象谦虚好学，也一定能从研究生们身上学到理论知识。一般来说，研究生从调查对象身上的获益要远远大于后者的获益。我认识的一位现在颇有点名气的戏剧学者，原先是地方文化学者，他后来到北京的中国艺术研究院上了一期研究生班，再经过锲而不舍的努力才转型成功。地方文化学者的优势是对当地的民俗事项了如指掌，弊端是有可能只见树木不见森林，只知道本地不了解外地。这是我们在调查中需要注意的。当然，每个学者因人而异、千差万别，这是不言而喻的。

以上所说仅供参考，若有错误由我个人负责。

谢谢您的提问！

非物质文化遗产研究

"联合申报"中的法律机制
与操作程序问题

我国的"非物质文化遗产"保护工作已经进入立法程序。文化部副部长周和平在2005年4月26日国务院新闻办举行的新闻发布会上说,全国人大教科文卫委员会在2004年8月,将2003年11月草拟的《中华人民共和国民族民间传统文化保护草案》,修改、调整为《中华人民共和国非物质文化遗产保护法》,并于2005年年初成立工作小组,协调各方加快该部法律的立法进程。

周部长透露,中国将建立包括国家、省、市、县四级组成的非物质文化遗产保护名录体系,2005年年底前将公布第一批国家级名录。现在,距年底只剩七个月左右,时间相当紧迫,而相关的法律机制尚未健全。虽有国务院办公厅于2005年3月颁发的《关于加强我国非物质文化遗产保护工作的意见》及其附件《国家级非物质文化遗产代表作申报评定暂行办法》(以下简称《暂行办法》),但由于缺乏实施细则,有些问题依然令下面无所适从。例如,对某些跨省区的非物质文化遗产的申报与评定工作,就是一个比较复杂而又亟待解决的问题。

我国有相当一部分非物质文化遗产不单纯属于某一社区。例如,各种民俗活动、礼仪、节庆,民间工艺中的剪纸、版画、泥塑,表演艺术中的傩戏、木偶戏、皮影戏、狮子舞、抬阁(芯子、飘色)、部分史诗、山歌、民歌、曲艺等,在全国各省区都有流行;就连某些地方戏如藏戏,虽以西藏为主,但青海、四川、内蒙古等地也有流传,粤剧在广东、广西、香港、澳门都很盛行;如此等等。可以想象,这类跨社区的非物质文化遗产将在未来的《国家级非物质文化遗产代表作名录》中占据相当分量。

对此,作为人大正式法规出台之前的指导性文件,国务院办公厅《关于加强我国非物质文化遗产保护工作的意见》附件一《暂行办法》第11条规定:"传承于不同地区并为不同社区、群体所共享的同类项目,可联合申报;联合申报的各方须提交同意联合申报的协议书。"这一规定为

跨省区非物质文化遗产的申报指出了大致的原则，但在如何联合、谁来牵头等具体问题上仍需制定实施细则。

我们认为，上述跨省区的非物质文化遗产，情况各不相同，可采取不同的申报、评定、公示、公布办法。

第一类不属于任何省区，而属于已经为全民族所普遍认同、世代相传、具有增强民族和社会凝聚力的民族民间节日，例如春节、元宵、清明、端午、中秋这五大民族节日。

这一类民族节庆完全符合《暂行办法》中规定的国家级名录标准，无须论证申报，也无法由任何单位或个人，单独或联合申报。因而可在实施细则中规定，对此类代表作，可由国家级非物质文化遗产代表作评审委员会直接向部际联席会议推荐，经认定公示后，上报国务院公布。

此类情况处理起来似乎不难，但除节庆之外，传统礼仪中的婚丧礼仪、表演艺术中的舞龙、舞狮、抬阁（芯子、飘色）等，是否可归入此类，可由专家进一步讨论认定。

第二类的覆盖面和影响力较小一些，例如，上面所说的剪纸、版画、泥塑、傩戏、木偶戏、皮影戏等。这一类应当属于《暂行办法》中"联合申报"的一类。但"联合申报"由谁来牵头？我们认为，按照"政府主导、社会参与"的原则，应当由部际联席会议委托评审委员会指定，并用书面通知到各相关地区和单位，以利于协调联合申报的各方"提交同意联合申报的协议书"。这些都应该尽快列入细则。

评审委员会的指定应该具有权威性，这就要求指定工作应该建立在科学、公平、透明、合理的基础上。然而，具体施行起来却相当困难。例如傩戏，贵州、江西、安徽、湖南等省似乎都有资格牵头，如处理不当，可能会引起不必要的矛盾和纠纷。再如剪纸、木偶、皮影等，也程度不同地存在此类问题。皮影戏以往三大流派（关中影戏、唐山影戏、闽粤影戏）三足鼎立，现在闽粤影戏明显衰落了，但陕西、河北的影戏依然强势。所以评审委员会应在周密调查研究的基础上，根据实际情况，分别做出指定。而指定各省区之外的相关研究机构、学术团体进行申报，是比较可行的实施办法。

以昆曲成功申报人类口头与非物质遗产代表作为例。我国目前有六个专业昆曲演出院团，分属江苏、浙江、上海、北京、湖南五个省市，显然，由哪一家申报都不具有广泛的代表性。当时，文化部委托中国艺术研

究院戏曲研究所承担申报工作,既很好地完成了申报工作,又避免了矛盾。

我国非物质文化遗产的情况千差万别,应区分情况指定申报单位。例如剪纸,并没有哪一家机构专门从事研究,而以乔晓光先生为学术带头人的中央工艺美院非物质文化遗产研究中心做得比较好。再如傩戏,以曲六乙先生为会长的傩戏研究会对全国各地傩戏坚持了将近20年的研究,有协调各地进行申报的力量。再如皮影,中山大学中国非物质文化遗产研究中心承担了教育部重大课题"我国皮影的历史与现状",在各方的支持下进展顺利,目前已对广东、台湾、陕西、山西、河南、湖南、四川等省区的皮影进行了不同程度的调查,搜集了大量资料,具备了研究和申报的条件。再如版画,中国民协进行了大量工作,取得了丰厚的前期成果。如此等等。此外,以刘魁立先生为理事长的中国民俗学会,完全可以协调各地,牵头并参与对跨省区的民俗活动的申报。如此等等。

《暂行办法》第8条规定:"公民、企事业单位、社会组织等,可向所在行政区域文化行政部门提出非物质文化遗产代表作项目的申请,由受理的文化行政部门逐级上报。"这表明,由研究机构申报是符合国家规定的。该条还指出:"申报主体为非申报项目传承人(团体)的,申报主体应获得申报项目传承人(团体)的授权。"在我国现行体制下,行政部门获得传承人授权不难,而研究机构则需要政府有关部门的支持。所以,在部际联席会议或评审委员会下达的指定通知中,最好明确要求有关方面予以配合。

由跨省区的研究机构和学术组织牵头申报的好处之一是可以避免矛盾,好处之二是容易与联合国教科文组织主持的每两年一度的人类非物质文化遗产代表作申报工作接轨。文化部周和平副部长指出:今后,中国向联合国教科文组织申报的非物质文化遗产项目将从国家级名录中筛选而出。所以,国家级名录应当具有广泛的代表性,例如,昆曲应是中国昆曲,而非江苏昆曲,更非苏州昆曲。依此类推,按照这样的办法申报,在将来的国家名录中,傩戏应是"中国傩戏",皮影是"中国皮影",等等。当然公布名录时应同时公布流行地区,以利于该项目的保护。而某一项目一旦获得向联合国教科文组织推荐的资格,就可以一蹴而就,不必消耗人力、财力,重复申报。

当然,对于某些相同品种的非物质文化遗产项目,也可以采取以省区

为单位分别进行申报的办法。

例如傩戏,贵州、江西、湖南、安徽等地均可申报,其项目名称可分别称"贵州傩戏""江西傩戏""湖南傩戏""安徽傩戏"等;皮影,也可由河北、陕西、甘肃、广东等地分别申报,名称分别为"河北皮影""陕西皮影""甘肃皮影""广东皮影"等;剪纸,可以有"河北剪纸""陕西剪纸"等。这样操作起来比较简单,可直接由各省区文化行政部门组织力量向部际联席会议及国家名录评审委员会申报。

但这样做的弊端之一是可能引起不必要的矛盾与纠纷。同一品种中哪个省区上,哪个省区不上,很难平衡,也很难有完全客观的标准,因而很难做到公平。即使按申报材料来决定,也可能出现材料与实际不够吻合的情况。弊端之二是,这样做不利于对濒危非物质文化遗产的保护。例如昆曲,如果分省区申报,很有特色的湘昆(即湖南昆剧团)也许很难立项得到保护。再如广东的陆丰皮影,按现在的影响,绝对赶不上陕西、河北等地的皮影,但它是三大影系之一的潮州影在中国大陆的唯一孑遗,属于稀有的、濒临灭绝的非物质文化遗产,理应尽快予以保护。而分省申报很可能由于其影响较小而难以立项,不利于这类濒危遗产的保护。分省区申报的弊端之三是不利于从某些当选的国家名录中直接向联合国申报。

总之,这一类项目申报起来比较复杂。而两种解决办法各有利弊,以前一种较优。但联合申报中的牵头单位事先必须取得部际联席会议及国家级名录评审委员会的委托。所以,尽快制定实施细则,是解决联合申报的关键。

第三类虽为跨省区的项目,但在某一省区具有明显优势,例如各种地方戏、民间说唱、具有地方色彩的民间工艺等,可由评审委员会指定以一家为主进行申报。例如藏戏以西藏为主、粤剧以广东为主等等。看来这类项目操作起来不难,但由于申报一般是自下而上地进行,所以自上而下的指定也需要有执行依据和实施细则。

《暂行办法》第9条规定:"省级文化行政部门对本行政区域内的非物质文化遗产代表作申报项目进行汇总、筛选,经同级人民政府核定后,向部际联席会议办公室提出申报。中央直属单位可直接向部际联席会议办公室提出申报。"这一条与"联合申报"的条款有抵牾,可在细则中规定"联合申报"者除外,或补充"联合申报"者可直接向部际联席会议办公室申报等条文。

评518项"国家级"名录

一

2006年5月20日（以文件颁布时间为准），中华人民共和国国务院公布了《第一批国家级非物质文化遗产名录518项》（以下简称《名录》）。霎那间，如风乍起，吹皱一池春水，《名录》引起了社会各界的强烈反响。

本来，自2001年昆曲被联合国教科文组织认定为首批"人类口头和非物质遗产代表作"以来，关于非物质文化遗产的话题在我国已经被愈炒愈热。到2005年12月31日，文化部对拟列入名录的501个项目进行公示（以下简称"公示名录"），全国大小媒体顿时一片沸腾，几乎到了城乡尽说"非遗"的程度。

与东邻日本相比，虽然日本率先在20世纪50年代提出了"无形文化财"的保护理念，并早已把这种理念付诸实施；虽然他们的能乐、净琉璃和我们的昆曲、古琴一样，分别被联合国教科文组织认定为第一、二批"人类口头和非物质遗产代表作"，但日本国内平静得似乎若无其事。

客观地说，国内媒体及各界人士对非物质文化遗产的关注，对于提高全民族的文化遗产保护意识，尤其对于强化保护濒危非物质文化遗产的迫切感，起了积极的推动作用。和日本相比，他们在战争的废墟上提出"无形文化财"保护理念，是一种超前；而我们在改革开放20多年后，在现代化建设进行得如火如荼的关键时刻，方才拟借联合国评审"代表作"的东风建立四级名录体系，从而对全民进行文化遗产保护教育，已经是严重滞后。所以，《名录》的公布，正如同久旱逢甘霖。可以预料，这一事件必将使民众的热情更加高涨，积极性更强。因而，面对《名录》的诸多问题，我们在感到困惑和遗憾之余，更多的是欣慰。

首先，《名录》充分展示了我国非物质文化遗产的多姿多彩。全国（台湾省除外）31个省市自治区，汉族和40余个少数民族，都有项目入

选。而对少数民族文化遗产的高度关注，尤其成为名录中最为耀眼的一个亮点。据笔者统计，在全部518项名录中，苗、壮、回、藏、蒙、满、黎、土、畲、侗、彝、傣、羌、水、白、京、瑶、怒、朝鲜、维吾尔、塔吉克、布依、毛南、赫哲、鄂伦春、傈僳、裕固、门巴、达斡尔、阿昌、锡伯、景颇、仫佬、独龙、保安、纳西、土家、拉祜、哈尼、撒拉、柯尔克孜等少数民族的入选项目就占了150余项。从人口数量而言，其所占比例之高是不言而喻的。

其次，《名录》还在一定程度上克服了极左思潮的影响，显示出申报者、评审者以及政府主管部门是用文化的眼光而不是简单的意识形态眼光去看待文化遗产的。例如傩戏、傩舞和一些佛教音乐、道教音乐的入选，就使一批带有民间信仰和宗教色彩的项目，合法地被列入被保护之列。今后，它们可以名正言顺、堂而皇之地传承发展，再不用担心被人为地横加干涉了。因而可以说，《名录》客观上体现了联合国教科文组织关于保护文化多样性的初衷。

还有，正式《名录》比"公示名录"有所修改，其中多数修改都是适当的，这凝结着申报者、评审专家及政府主管部门的智慧和辛勤劳动。例如，将"民间美术"类的蔚县剪纸、扬州剪纸、广东剪纸、安塞剪纸等10个项目合并为1个大项"剪纸"，就是很明智的、删繁就简式的选择。此外把"水书"改为"水书民俗"，体现出对"非遗"本质的正确认识。众所周知，水书是水族的一种象形文字，不属于非物质文化遗产。如果将其列入《名录》，那么就不仅湖南江永的女书，纳西族的东巴文字，而且连甲骨文、金文也都成了非物质文化遗产。若此，用汉字写成的浩如烟海的文献古籍也没有理由被排除在外。这就抹杀了两种文化遗产的区别，取消了非物质文化遗产独立存在的价值。关于这一问题，下文还会涉及，兹不赘述。

长期以来，我们有经学的传统、史学的传统，就是缺少民间文化学的传统。国内学术界对于本民族民间文化的重视程度，甚至比不上境外、国外。与此同时，大学文科教育的课程设置、学科体系早已经被经典化、凝固化，犹如一潭死水，缺乏活力和更新的契机。现在，《名录》提供了这样的契机。从一定程度上可以说，丰富多彩的口传和非物质文化遗产，比文献典籍具有更高的学术研究价值，亟待学术界深入开掘，并继而在小学、中学、大学教育中注入活水，再经过一段时间的努力，建立起一套完

整的新的知识体系。

<p style="text-align:center">二</p>

在《名录》标题中,有三个关键词不容忽视,一是"国家级",二是"非物质",三是"第一批"。既然是第一批国家级名录,那就应该具有科学性、规范性、权威性和示范作用,不仅应该经得起理论的衡量、时间的考验,而且对于以后的申报、评审具有导向作用。遗憾的是,《名录》与人们的期望值还有一定距离。

例如,如果《名录》把原来的 10 个剪纸项目归并为 1 项是正确的话,那么依然把木版年画分作 12 个项目就显得过于累赘,甚至完全没有必要。因为,各地的木版年画在性质上没有大的区别。所以,仿照"剪纸"和"皮影戏""木偶戏"等项目,在总的项目名称下注明流行区域是最简便可行的方法。

然而,注明流行区域既是一种认可,同时又是一种限制和排斥,所以是否加以注明不能一概而论。一个突出的例子是,名录在"端午节"下注明:"屈原故里端午习俗、西塞神舟会、汨罗江畔端午习俗、苏州端午习俗。"而实际上,端午习俗远远不止流行于上述地区。这里有一个申报单位(或地区)与流行区域的矛盾问题,所以很有必要把二者加以区分。在这方面,《名录》也有成功的范例可以仿效。例如,"粤剧"的申报地区是广州市和佛山市,但如果注明粤剧在这两个城市流行,那么就意味着广东的其他地区、港澳地区和广西流行的粤剧不在保护之列。《名录》采取只注申报单位,不注流行区域的做法,既照顾了申报单位的积极性,又没有缩小该项目的外延,值得推而广之。其实,《名录》中的"春节""清明节""中秋节"以及四大传说等项目都是这样做的,唯独"端午节"例外,令人不解。

再如戏剧类,《名录》把作为国剧代表的京剧和地方戏中的大剧种如秦腔、豫剧、川剧、粤剧等与诸如宁海平调、石家庄丝弦、灵丘罗罗腔等统统作为"国家级"名录而并列,显得不对等、不均衡。这并不是说小剧种没有价值,恰恰相反,一些濒危剧种曾经由于只剩下一个专业演出团体而被冠以"天下第一团"(这个名称有问题,应该叫"唯一"而不是"第一")的美名。然而,其知名度和影响力都达不到"国家级"的要求。国务院办公厅对国家级非物质文化遗产代表作的评审标准做过如下规定。

①具有展现中华民族文化创造力的杰出价值；②扎根于相关社区的文化传统，世代相传，具有鲜明的地方特色；③具有促进中华民族文化认同、增强社会凝聚力、增进民族团结和社会稳定的作用，是文化交流的重要纽带；④出色地运用传统工艺和技能，体现出高超的水平；⑤具有见证中华民族活的文化传统的独特价值；⑥对维系中华民族的文化传承具有重要意义，同时因社会变革或缺乏保护措施而面临消失的危险。显而易见，包括小剧种在内的一些影响较小的项目不宜单独入选。比较合适的做法是，设立一个"濒危剧种"项目，把符合条件的小剧种名称囊括其中。

上述几例涉及的都属于分类问题，表面看似乎是技术问题，其实并非那么简单。我们知道，在生物学上有两门非常重要的学科，分别叫作植物分类学和动物分类学。它们不仅要识别物种，鉴定名称，而且还要阐明彼此间的亲缘关系，研究物种的起源、演化过程和趋向，因此是既有实用价值，又富有理论意义的基础科学。对于我们的非物质文化遗产，也要用科学的精神进行研究，才能准确地给予分类和命名，从而建立起既科学严谨又均衡有序的学科体系。《名录》的疏漏，正反映了研究的缺失。

此外，《名录》中的少数项目是否属于"非遗"，值得讨论。

例如"河西宝卷"。我们知道，宝卷是一种极有研究价值的民间说唱文献，是宣卷的底本，在全国各地均有流行，其中流行较多的省区有华北的河北、山东、山西，华东的江浙地区和甘肃河西走廊，车锡伦先生《中国宝卷总目》搜集到的宝卷有1500多种，版本多达5000余种。所以，宝卷不属于"非遗"项目。如果要入选，其正确说法应该是"宣卷""念卷"或"宝卷说唱"。再如"凉茶"。不用说，"凉茶"当然是物质的，只是凉茶的制作技术是"非物质"的。此外，《名录》把"凉茶"列入"传统手工技艺"类也是一个明显的失误。最后还要说到"水书"。上文说到，《名录》把"水书"改作"水书民俗"，非常明智。但是究竟有没有"水书民俗"这种东西，很值得怀疑。根据我们的了解，"水书"的价值主要体现在文字学和文献学方面，据说国家档案局、中央档案馆曾于2002年3月将"水书"列入首批"中国档案文献遗产名录"进行收藏保管。既然如此，似乎没有必要再给"水书"加上"民俗"的名目勉强将其拉入"非遗"的行列。

此外，《名录》中没有语言类，这也是我们所困惑不解的。因为国务院办公厅（以下简称"国办"）颁发的《关于加强我国非物质文化遗产保

护工作的意见》(以下简称《意见》)对"非遗"外延的界定,第1条就是"口头传统,包括作为文化载体的语言"。事实上,民歌、史诗、戏剧、民间故事和曲艺说唱等,都是靠语言传承的。而且许多少数民族的语言已经濒危,不保护他们的语言,也就谈不上保护上述各类项目。

我们还注意到,在某省入选的37个国家级"非遗"项目中,某一个地级市就占了18个。而天津市的入选项目为7个,吉林全省为5个。虽然不排除各地区之间"非遗"分布不平衡的客观现状,但《名录》中这种严重失衡的现象仍旧不能不引起我们关注。大家知道,1998年通过的联合国教科文组织《人类口头和非物质遗产代表作条例》指出,要确保"地理分配的均衡",同年通过的《申报书指南》中又明确规定,"成员国每两年只能提交一个候选国家项目"。我们认为,这一原则同样适用于国内。尤其是当前,主管部门从法规上进行适当的调控,是确保申报质量,避免一哄而起的有效手段。

三

从国务院办公厅颁发《意见》(2005年3月26日)到公示《名录》出台是9个月时间,而到正式《名录》公布是一年两个月。可以说,《名录》产生速度之快,收录项目之多,都超出了人们的预料。不难想象,没有无数的"非遗"项目持有人、专家学者和从中央到地方的各级政府工作人员,尤其是相关主管部门夜以继日的辛勤劳动,《名录》不可能在如此短的时间内问世。然而,时间紧,工作量大,也使《名录》留下了些许的疏漏和遗憾。

从客观上说,在我国,对非物质文化遗产实施保护是一项新的工作,既缺乏理论指导,也缺少实践经验。迄今为止,学术界对于"非物质文化遗产"的提法尚存争议,这难免带来实践中认识的分歧。同时,"国办"对国家级"代表作"的评审标准虽然有过规定,但那只是一些大的原则,目前还缺少可供操作的评审细则和评估体系。

《名录》诞生在一个火热的充满喧嚣的特殊年代里,不可避免地打上了时代的印记。不少地方的文化管理部门,自始至终都把申报和入选《名录》当成该地区该部门的业绩和荣耀。殊不知,入选项目愈多,意味着责任也就愈大,工作也就愈繁重。

对保护"非遗"的长远意义和自身责任认识不足,只把眼睛盯在

《名录》本身，也是造成《名录》疏漏的重要原因。本来，联合国教科文组织实施"代表作"计划的主要目的是保护文化多样性，而不是让各国在入选项目的数量方面展开竞赛。国内建立"四级名录"体系的初衷也是一样。我们本应建成一个金字塔形的下阔上尖的"四级名录体系"。现在，连一些影响很小的项目都进了"国家级"和"省级"，那么"四级名录体系"如何继续贯彻，市一级、县一级的名录如何建立，都成了问题。这就牵出了一个更加根本的问题，从逻辑上说，"国家级"名录本应产生在"省级"名录的基础上，"省级"名录应该产生在"地市级"和"县级"的基础上，而所有的名录都应该产生在举国普查、弄清"家底"之后。但我们现在的做法却是自上而下，先建《名录》后普查。

任何一项荜路蓝缕的工作都难免造成或大或小的失误，甚至留下难以挽回的缺憾，《名录》也不例外。然而，尽管存在种种问题，《名录》的成绩依然是主要的。先唤起保护意识，后完善规范，或许是有关部门的初衷，这是一种良好的愿望。更何况，亡羊补牢，犹未晚也。我们呼吁早日建立健全一系列申报、审批和定期评估制度，呼吁我国的非物质文化遗产保护能尽早实现制度化、科学化、规范化、正常化。希望我们这个具有五千年文明的泱泱大国，对人类的遗产保护做出更大的贡献。

试论当代学者在非物质文化遗产保护与研究中的角色定位

正当我国大专院校、科研机构纷纷投入非物质文化遗产的研究与保护之际，有学者提出了一种"保持距离"说，即非物质文化遗产的保护是政府行为，学者要与之保持距离，不必也不能投入其中；在这个急功近利的时代，要提倡学者静坐书斋，研究纯学术。

应当说，这是一种从维护学术独立的立场发出的善意的、清醒的意见。而且，政府与学者之间在分工、职能等方面均有天然的鸿沟，所以"保持距离"是必然的。

然而，在非物质文化遗产的研究与保护方面，我国学者与政府之间似乎采取了"空前一致"的态度。中国怎么了？中国的知识分子怎么了？

本文拟对当代学者在非物质文化遗产保护与研究中的角色定位提出初步意见，希望得到海内外同行的批评指正。

一

"非物质文化遗产"保护的提出，以及被我国政府和学者所共同响应，有着特殊的国际、国内的文化背景与学术背景。

众所周知，所谓"非物质文化遗产"，指的就是非文字记述的、以口头和形体传播的方式流传至今的带有浓郁的地方色彩和乡土气息的活态文化遗产。与自然遗产和有形的历史文化遗产不同，非物质文化遗产的传承者就是人本身。可以这么说，非物质文化遗产保护的提出，是在世界日益物质化的时代追求非物质的亦即精神文化的一种尝试；是在城市化、现代化的趋势中找寻乡村集体记忆和人类文明之根的努力；是在世界经济一体化、全球化的进程中，保持各民族文化多样化的愿望。一句话，非物质文化遗产保护是基于对人本身的强烈关注而提出的。

在经济全球化的潮流下要不要保护本民族的传统文化？这是政府和学者所共同关心的问题。对保护非物质文化遗产的响应，揭露出政府和学者

(起码是部分学者)对这一问题所给出的相同答案。而学者的兴奋点则主要在学术研究方面。

非物质文化遗产的边缘性质,决定了它与主流文化的巨大差异。众所周知,一贯倡导与官方保持距离的西方学术界,对这一领域较早给予关注,产生大批成果,形成了一种学术传统。耶鲁大学政治人类学者斯考特(James C. Scott)说:"官方文化充满了粉饰之辞、沉默和陈词滥调。而非官方文化则有其自己的历史、自己的文学和诗歌、自己的刻板话、自己的音乐、自己的幽默、自己的小道消息。"(James C. Scott, *Domination and Arts of Resistance*, New Haven, CT: Yale University Press, 1990)这一主张在西方学术界很有代表性。可以说,对非主流文化的研究,在西方早已成为学术研究的显学。

我国曾经盛行的"两种文化"学说与上述主张是一根藤上结出的两枝不同的花。① 仅从学术的层面上看,在西方诞生的文化人类学关注未开化部族的土著文化、边缘文化的思想理论和研究方法,曾经对我国产生过重大影响。五四运动以来,属于非物质文化遗产范畴的传统戏曲和民间说唱、民间舞蹈、民间音乐和民间美术、民俗学、少数民族文学艺术等领域的研究也曾经一再被提到很高的地位。然而实际上,对边缘文化的研究在我国一直未能进入主流。艺术学科中的音乐、戏剧、美术、舞蹈,均以西方艺术为正统。即使国学研究,也以精英文化研究为正宗,而民间文化研究则居于次要和陪衬的位置。

讨论边缘文化在我国受冷落的原因不是本文的任务,这里只想指出,浩如烟海的文献史料可能是造成重文献轻口传的原因之一,尽管学者们早已认识到文献史料不可能全面反映历史真实。

毋庸置疑,近20年来,对边缘文化的研究不断在学术界发出耀眼的光辉。例如在戏剧领域,对傩戏、目连戏的研究一再掀起热潮,一定程度上颠覆了人们的戏剧观念,重写戏剧史已经成为多数学者的共识。此外,人类学的视角及研究方法对文艺学研究的影响日渐显著,这表现在戏剧人类学、文学人类学、艺术人类学、审美人类学等概念的提出和迅速得到回

① 列宁说过:"每一种民族文化中,都有两种民族文化。"(《列宁全集》第20卷,第15页)1949年以来,这一学说不断被中国大陆的学者引用,成为阶级论的代表言论。阶级论的根本目的是煽动下层群众用阶级斗争的方式推翻统治阶级,与西方流行的人性论不同。

应。在历史学界、思想史界，对口述历史、民间文化史、民间思想史的研究也都受到空前的重视。可以说，我国正蕴酿着一场新的学术革命，这场学术革命的重要标志之一就是民间文化、边缘文化将再次被提到应有的高度，成为学术研究的热点。

可以预料，"非物质文化遗产"概念的提出，对于这场学术革命起码可以起到推波助澜的作用。这一概念迅速得到学者们的积极相应，原因正在于此。于是，政府与学者，怀着不尽相同的目的，带着各自要解决的问题，开始了空前一致的合作。

二

日本"无形文化财"的保护，由于学者的参与而得到成功实施，已是众所周知的事实。日本文部省（教育部）内有文化财保护委员会，是保护传统文化的最高机关，其中多数成员是知名学者。委员会负责传统文化保护的政策制定并参与具体项目的实施，在申报、认定等各个环节起重要作用。大学教授无不以成为文化财保护委员会的成员感到自豪。政府还主持了日本民俗地图的编纂，这一成果有若干所大学的许多学者参与，用了30年时间才告完成。此外，美国国家艺术委员会（NCA）的地位崇高，成员包括十位文化艺术界的专家、教授，均由总统指派，经参议院通过，任期六年。

我国成立的各级民族民间文化保护专家委员会、非物质文化遗产保护专家委员会，性质上与日本、西方的同类组织相同或相近，但权力和影响却十分有限。显然，与发达国家相比，学者们对传统文化保护工作的介入程度远远不够。这和政府对知识界的认识有关，也和学者们习惯于作"象牙塔"式的研究有关。

在我国，"经世致用"的口号虽一再被学术界喊出来，但恶劣的政治环境却一再让知识分子报效国家的良好愿望以悲剧而告终。于是，以远离政治、脱离现实为特征的传统的做学问路子成为文科尤其是传统文史学科的正宗。然而，对非物质文化遗产的调查研究以及实施保护，在"象牙塔"里是不可能完成的。与文献、典籍不同，非物质文化遗产是一种以口传身授为特征的活态文化遗产，只有走出"象牙塔"，走向田野，才能获得鲜活的第一手材料。而当前对非物质文化遗产的保护的大背景，正为学术研究提供了契机。学者参与政府主导的对民族文化的保护工作也责无

旁贷。

保护一定要以研究为前提，学者们的大量前期成果，是制定政策、实施保护的主要依据。从这个意义上可以说，研究就是保护的一个部分。在当前，学者对非物质文化遗产保护所提供的智力支持，至少应包含如下几个方面。

（一）对非物质文化遗产保护的理论阐述，内涵和外延的界定，对保护的必要性与可行性的论证等

正如学者们所指出的，对非物质文化遗产的保护牵涉到一系列的悖论，其中最为关键的是，非物质文化遗产往往是依托于旧的生活方式，如何既保护原汁原味的非物质文化遗产形态，又保证传承人和当地村民向现代化生活方式迈近？这一理论问题不解决，实施具体保护措施便是盲目的、混乱不堪的。学者们有责任向政府部门和非物质文化遗产持有人解释清楚，而在当前，学者自己也处在困惑中。这就再一次提示出作为保护前提的理论研究工作的重要性以及学者在保护工作中的地位问题。

（二）立法

一部非物质文化遗产保护法为人们企盼已久。然而，这部法律迟迟不能出台，其原因之一，便是学者自己尚不能把相关法律问题阐述清楚。国办 2005 年 3 月颁发的《国家级非物质文化遗产代表作申报评定暂行办法》不能满足申报需要，提醒我们亟须认真研究法律问题。例如对传统节庆的保护，按照《国家级非物质文化遗产代表作申报评定暂行办法》，人们竟无法了解春节、元宵等全民族的共同节日该由谁来申报。在广东省的申报中，对粤剧的申报引起佛山和广州两个行政区域的争议。对"飘色"的申报引起吴川和番禺沙湾的矛盾。这都是由于申报机制不健全造成的困难，而法律条文的不健全，从根本上反映出学者的研究以及知识界与政府、人大的沟通尚不充分。

（三）译介国外和境外的保护经验

（四）推进对非物质文化遗产的教育传承

非物质文化遗产有自身的一套知识体系，在以往的大学乃至中小学教

育中，这套知识体系被严重忽略。因而，更新教学内容、调整课程体系、改进教学方法，是学者面临的又一任务。就大学而言，无论从专科、本科还是研究生教育，都应该由有眼光的教育家和学者参与到这项工作中。众所周知，正是由于王国维的卓越研究和吴梅等人的教育实践，一直以来不登大雅之堂的戏曲才进入大学的殿堂；正是由于大画家徐悲鸿对泥人张的扶植，才使泥人张的传人在中央美院任教；正是由于杨荫柳教授等人的努力，著名的民间音乐家阿炳的作品才得以流传，阿炳本人被聘到中央音乐学院任教（由于身体原因未能到任）。大学的文科教育亟待改革，推进非物质文化遗产的教育传承应当是这项改革的重要组成部分。

（五）把田野调查与非物质文化遗产的普查结合起来

学术性的田野调查比行政部门主持的普查更深入、更专门，某一专项的田野调查完成后，该项目的普查工作也就水到渠成。例如，广东海陆丰的西秦戏是一个独特的文化现象。为什么在使用闽南方言的穷乡僻壤，这种西北声腔能顽强地生存下来？它是何时、在何种文化背景下传入的，怎样和地方文化以及观众的心理融合，后来发生了什么变异？这些都是很值得探讨的专门的学术问题。这些问题解决了，关于这一项目的普查工作就十分简单了。

当然，普查的面非常广泛，不能完全由学者担任。最好在学者的指导下，由当地熟悉情况的文化工作者进行。此外，高等院校有大量的人力资源，来自各地的研究生、本科生，完全可以在暑假的社会实践中回家乡承担普查工作。2005年暑假，中山大学中国非物质文化遗产研究中心开展的全国皮影戏调查，就是充分利用研究生的力量才得以完成的。

（六）利用高科技手段，保存和保护非物质文化遗产

（七）申报、认证、保护诸环节

在申报、认证和实施保护的每一环节，专家、学者的声音都可能起关键作用。学者所拥有的知识资源、智能资源、研究积累、理论眼光，都可以而且应当派上用场。学者的参与可以使非物质文化遗产的保护带上浓重的学术色彩，尽可能抹去功利性；可以帮助政府部门提高保护水平，最大限度地减少盲目性；可以提高保护民族遗产的世界性意义，淡化单纯的民

族主义和国粹主义色彩。

每一国家、民族,甚至每一社区,都有自己的非物质文化遗产。我们在保护自己的文化的同时,也必须尊重别人的文化。这样,世界文化才会是五彩缤纷的。这是一项全人类共同关心和参与的精神领域的环保工程。把非物质文化遗产的保护提高到这样的层面,上文所说的我国在申报中产生的纠纷与矛盾,就能迎刃而解。

(八)做好持有人与政府之间的中介

学术研究的根本目的是求真,即追求事物的真相和客观真理。客观冷静的研究,可以使学者避免充当政府的文化工具,也可以避免充当持有人的文化工具。只有学者才能在政府与持有人之间充当客观中介,可以对乡民引导,对政府建言。

在我国自然遗产和物质型历史文化遗产的保护中,学者们已经发挥了不可替代的重要作用。在非物质文化遗产的研究与保护中,学者的作用也是至关重要的。走出象牙塔,事事皆学问,一片新的天地展现在眼前。这里需要的是更新观念,重视活态文化,认清角色定位。

日本的文化遗产保护体制、保护意识及文化遗产学学科化问题

日本是世界上最早提出非物质文化遗产（无形文化财）保护的国家，有许多成功的经验可资借鉴。① 本文主要围绕《文化财保护法》的出台及完善过程，透视日本的遗产保护体制和国民的遗产保护意识，进而考察学者对遗产保护的介入和文化遗产学的学科化问题。

需要说明，"文化财"与"文化遗产"这两个概念在日语中可以并用，可以置换。一般来说，在1992年日本加入《世界遗产条约》之前，基本上使用前者。1992年以后，使用后者的也不少见，特别是在正式场合。本文引用日语原文时不加改动，在其他场合则一般使用"文化遗产"或"文物"。

一

日本在昭和二十五年（1950）五月三十日，公布了第二百一十四号法律《文化财保护法》（以下简称《保护法》）。《保护法》分七章130条共3万余字，第一章"总则"，第二章"文化财保护委员会"，第三章"有形文化财"，第四章"无形文化财"，第五章"史迹名胜天然纪念物"，第六章"补则"，第七章"罚则"，另有"附则"。《保护法》对"无形文化财"的定义是："演剧、音乐、工艺技术和其他无形的、具有历史价值和艺术价值的财产。"同年9月出版的《文化财保护法详说》提出：舞蹈（例如雅乐、能乐）、讲唱艺术（例如落语、讲谈）、鉴定技术（例如刀剑鉴定）、民俗行事（例如祭礼），也都符合无形文化财的概念。②

① 关于这一问题，已有不少论著进行过研究，其中周星等所撰《日本文化遗产的分类体系及其保护制度》《日本文化遗产保护的举国体制》二文尤详，分别载《文化遗产》2007年11月创刊号、《文化遗产》2008年第1期。

② ［日］竹内敏夫、岸田实：《文化财保护法详说》，刀江书院昭和二十五年（1950）版，第70页。

此书作者竹内敏夫和岸田实分别担任参议院文部专门员和参议院法制局第二部部长，两人都直接参与了《保护法》的起草工作，其解释具有权威性。可见，"无形文化财"与中国所说的"非物质文化遗产"，在内涵上基本相当。《保护法》后经多次修改，加进了"民俗文化财""埋藏文化财"两类，"民俗文化财"中又分"无形"和"有形"两部分，从而形成了较为完备的文化遗产保护体系，详后文。

从 1945 年 8 月 15 日昭和天皇宣布无条件投降到《文化财保护法》正式颁布，不到 5 年时间。还远远没有从战争创伤中恢复过来的日本，为什么会在这么短的时间内，出台这样一部具有超前意识的文化遗产保护法？

据说，1949 年法隆寺金堂的火灾是直接的契机。[①]

日本奈良法隆寺建于公元 7 世纪末到 8 世纪，是存留至今的世界上最早的木质结构建筑之一，总面积 18 万平方米。金堂是法隆寺的主殿，位于全寺中央，是日本的"国宝"；金堂四壁的 12 幅壁画，有《四方四佛净土图》《菩萨图》《山中罗汉图》《飞天图》等，其精美程度堪与敦煌壁画媲美，也是政府认定的"国宝"。

1949 年 1 月 26 日上午七时，工作人员在对殿堂进行检修时，荧光灯烤着了佛堂内的可燃物，引发了一场火灾，金堂及金堂四壁的 12 幅壁画大部被烧毁。这一事件立即在日本全国引起"晴天霹雳"般的震动，各家报纸纷纷发表评论、社论和各类文章，督促政府重视文物保护。参议院文部委员会立即着手立法的准备工作。首先是多次召开座谈会，听取学者、文化财持有者和有关部门的意见，接着派人到各地了解文物保护现状。3 月 4 日，政府召开关于国宝保护的内阁会议；4 月 6 日，以原文部大臣高桥为首的 98 位知名人士提请政府，为保护"民间的历史"，设立"国立史料馆"；同日，日本民俗学会成立。5 月，国会第五次会议审议参议院文部委员会提出的《文化财保护法案》，未获通过。8 月，众议院文部委员会做成《重要文化财保护法案》。第二年 4 月，在两个法案的基础上，协调补充，形成新的《文化财保护法案》，5 月 30 日获得通过。[②] 也就是说，从法隆寺金堂的火灾到《文化财保护法》获得通过，仅仅用了

① 参见周星等《日本文化遗产的分类体系及保护制度》，载《文化遗产》2007 年 11 月创刊号。

② 有关史实参见《朝日新闻》（东京）1949 年 3 月 5 日至 1950 年 5 月的报道。

一年零四个月。

可见，这种亡羊补牢式的措施得以迅速实施，从根本上说是日本朝野上下的遗产保护意识所起的作用。其中，媒体、知识界、政府起的作用最大。

从法律基础看，早在明治四年（1871），日本政府就制定了《古器旧物保存法》，到明治三十年（1897）又颁布了《古社寺保存法》，大正八年（1919）颁布《史迹名胜天然纪念物保存法》，昭和四年（1929）制定《国宝保存法》，昭和八年（1933）颁布《重要美术品保存相关法律》，等等。这一系列的法律法规，为后来的《文化财保护法》奠定了扎实的基础。

有学者认为，日本的文化遗产保护制度，明显受到欧洲现代意识的影响。但目前对这一问题的研究尚存争议。例如，有学者认为英国1882年有关古纪念物保存的法律对日本有影响①，但这一法律实际上晚于日本的《古器旧物保存法》。详细情况如何，有待进一步研究。

值得提出的是，日本战前的文化遗产保护，基本指的是有形文化遗产即文物的保护。明治十五年（1882），政府还推行过剧场取缔规则及剧本检查制度；大正十四（1925）年制定《治安维持法》，强化了剧本检查和禁止演剧措施。② 所以，把无形文化遗产列入保护范围，是《文化财保护法》区别于日本以前有关法规的一个重要特点，在观念上是一个巨大的进步。

二

曾任日本参议院文部委员会委员长的田中耕太郎氏在《文化财保护法详说序》中说："但凡国家提出保护本民族的优秀的文化遗产，决不能说是基于狭隘的民族主义，而应当说是对后代、对全人类担负一种崇高的义务。""由于败战，我们决心选择追求民主的和平主义理想。陀斯妥耶夫斯基说'美可以拯救世界'，这恰当地表现出艺术所承担的伟大的政治任务。""艺术必然是民族的"，"民族文化的振兴，可以为全人类的交响

① 参见野克氏在"文化财保护会议"上的发言，兒玉幸多、仲野浩编《文化财保护的实务》，（东京）柏书房1979年版，第25页。

② 参见根木昭《日本的文化政策》，（东京）劲草书房2005年版，第11页。

乐团提供一个乐手,为全世界美丽的庭院奉献一株花木。"田中氏的这个序言,揭示出文化与民主、艺术与政治、民族与世界的关系,堪称是国际主义视野之中的民族主义文化宣言。更现实的问题还在于,对于当时的日本国民来说,如何从军国主义的道路上改弦易辙?如何使千疮百孔的国家得到"拯救"?如何在普遍灰心失望的氛围中增加民族自信?答案是:有文化在,民族就不会灭绝。这其实就是一种"文化立国"方针。日本的《文化财保护法》能够在战后的一片废墟中出台,"文化立国"普遍受到认同应当是一个重要原因。

以《保护法》的生效为标志,日本政府对文化遗产保护提出了一系列措施,并迅速得到落实。例如:

1. 成立国家文化遗产保护委员会。委员会设在文部省,由文部大臣统辖,但有独立行使法律所赋予的任务的职权和财权。委员会由5个委员组成,从委员中选举产生委员长。每个委员都必须是文化遗产方面的专家、学者,经两院同意后由文部大臣任命,任期三年。委员会下设事务局,负责处理具体事务。

2. 成立委员会直属的国立文化遗产研究所,负责有形和无形文化遗产的调查研究、资料搜集等。

3. 成立委员会直属的国家博物馆,总馆设在东京、分馆设在奈良。

4. 分别对有形文化遗产、无形文化遗产作了定义,规定了有形文化遗产中国宝、重要文化遗产的认定、审议、管理、保护(补助、损害赔偿、修复、现状变更)办法、展览利用、发掘、调查、转让程序等。

经过多次修改完善,《文化财保护法》中日本的文化遗产保护已经体系化,这体现在保护对象和保护体制两方面。图1为文化遗产保护对象体系。

从文化行政机构看,1966年,日本政府在文部省下增设文化局,负责文化遗产保护以外的文化工作。1968年将文化财保护委员会和文化局合并为文化厅,在文化厅下同时设立文化财保护部和文化财保护审议会,前者是行政机构,而后者是由专家组成的调查、审议组织。根据2001年新颁布的《文化审议会令》,审议会委员不超过30人,全部由文部科学大臣直接任命,成员均为学者,任期一年,可以连任,均为兼职。下设"文化政策部会"和四个分科会:国语、著作权、文化财和文化奖评奖委员会。其中文化财分科会下设五个专门调查会、一个"企画调查会"和

图 1 文化遗产保护对象体系

"世界文化遗产特别委员会"。根据需要,每个分科会都可以设临时委员和专门委员,均由文部科学大臣任命。其组织机构见图 2。

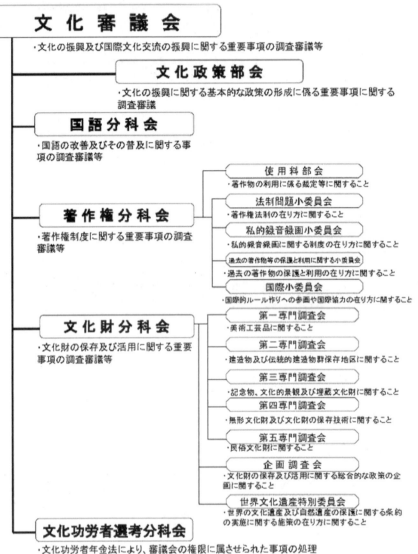

图2 文化审议会的组织结构

另外，根据《保护法》，文化厅长官将一部分权限委任给都、道、府、县教育委员会。例如，重要文化财现状的变更、取消及停止的命令，重要文化财的展示、取消及停止的命令，都可以由县教委做出。每个都道

府县，都在教委下设立文化课和文化财审议会，负责当地文化遗产保护的具体工作。1954年，宫城县出台第一个县级（相当于中国的省）《文化财保护条例》。1975年，文化厅颁布《都道府县文化财保护条例参考案》。同年12月，宫城县据以修改、颁布了新的《保护条例》。接着，所有的都道府县和部分市区町，都颁布了自己的《文化财保护条例》。日本文化遗产保护的基本体制为：中央政府直接领导、资助与地方文化自治相结合。

此外，日本政府还规定，从1955年起，每年的1月26日为文物防火节。直到现在，每到这一天，法隆寺和全日本的文物所在地，都要举行消防训练。

现在，在日本列岛，国立私立、大大小小、各级各类的剧场、博物馆、美术馆、资料馆星罗棋布，最有特色的是乡土资料馆和民俗博物馆。而位于大阪市的国立民族博物馆和位于千叶县佐仓的国立历史民俗博物馆不仅规模大、藏品多，而且设立了大学院（相当于中国大学中的研究生院），有几十位专任教授、副教授从事研究和培养博士研究生的工作。博物馆的展示内容多以研究者的成果为基础。

日本有很多民间协会组织，为本行业的保护和振兴做了很多具体工作。以非物质文化遗产而言，就有文乐协会、能乐协会、传统歌舞伎保存会等。这些协会接受政府和企业的资助，在全国成立分会、发展会员，并开展演出、宣传、授徒等活动。有意思的是，这几个协会也被指定为国家的"重要无形文化财"保存机构而受到保护。

还有一个相关团体需要介绍，那就是日本官方的"艺术文化振兴会"。这是一个独立的行政法人单位，以"艺术文化振兴基金"资助传统艺术。但基金主要来自政府，与文化厅是一种一而二、二而一，若即若离的关系，性质类似于文部科学省的另一独立行政法人机构"学术振兴会"。其资金来源和主要任务可参见图3。

需要指出，艺术文化振兴会不仅资助传统艺术的剧场演出活动，而且也资助无形文化遗产传承人的培养。据介绍，1970年该项目初启动时，只限于培养歌舞伎演员，后逐渐扩大到能乐和文乐。1970年受培养的94位歌舞伎演员中有64人结业后从事舞台演出，占歌舞伎演员总数（254人）的25.2%。1983年受培养的48位文乐艺员中有35人结业后从事本

图3　学术振兴会的资金来源和主要任务

专业工作,占演员总数的 39.6%。①

总之,可以大体上这样概括:对文化遗产的保护已经成为日本一项行之有效的国策,其各项具体工作都已经纳入了制度化、体系化、正常化的轨道,取得了显著效果,值得中国学习的地方很多。其中尤其值得重视的,就是遗产保护意识已经深入人心。② 我所亲眼目睹的两个例子很能说明问题。

一个是明治村,全称是"博物馆明治村",位于名古屋市数十公里的三重县津市荣町,面积达 100 万平方米。明治村始建于 1962 年,开馆于 1965 年 3 月 18 日。明治时代是日本对外开放门户,吸收西洋文化与技术的时代。在建筑方面,不但继承了江户时代(1615—1868)以来优秀的木造建筑传统,而且大量吸收了西洋风格的建筑样式,使用砖瓦、混凝土、玻璃、金属等建筑材料。由于地震和战争等原因,这些旧建筑纷纷坍

① 见日本总务厅行政监察局编《文化行政の現狀と課題——21 世纪にむけた芸術文化の振興と文化財の保護》,大藏省印刷局发行平成 8 年版,第 93 页。
② 参见沈坚《日本人的文物意识》,载《西北民族研究》2004 年第 4 期。

塌乃至消失。于是，由谷口吉郎（博物馆明治村首任馆长）和土川元夫（原名古屋铁道株式会社会长）两人发起并创立明治村，用迁建和复原的方式，将明治（1868—1912）、大正（1912—1926）时期最有代表性的建筑物从全日本移筑到这里，堪称保存和陈列明治、大正建筑的室外博物馆。至今这里的建筑物已经有60多座（项），其中9座被指定为国家的"重要文化财"，一座为县级（相当于中国的省）有形文化财，还有3项为"铁道纪念物"。

明治村的保护实践至少说明了以下三点：第一，在日本，保护文化遗产在很多情况下并非政府行为，而是出自民间自觉的保护意识。第二，日本人心目中的"遗产"是兼容并蓄，无论外来的与本国固有的，都在保护之列。第三，迁建、移筑，是现代化进程中一种行之有效的保护方式。

再举一例。在名古屋市东山大道旁竖立着一块牌子（见图4），旁边种有四棵松树（见图5）。牌子上写道：明治初种在这里的四棵"致歉之松"，由于枯朽和交通事故等原因于平成15年（2003）死掉，当地的人们为保存往日的风景，记住乡土的历史，于平成16年种上了第二代"致歉之松"。原来，明治初，这一带在举行祭礼时要向社寺奉献带有装饰的马。一天，由于看马人玩忽职守，作为当地标志的装饰在马身上的鹰翅膀被盗。当地的人深以此事为耻，在辞退看马人的同时，种上四棵松树，表示致歉。四棵松树象征着周围的四个村落。

图4　牌子　　　　　　　　　　　图5　四棵松树

这样做的结果，在保存旧日风景的同时，实质上保存了非物质的民间口头传说，强调了日本人一贯尊崇的对工作认真负责的精神。

可以说，日本民间对有形、无形文化遗产的珍惜和自觉保护，成为该国在现代化过程中依然能够保持民族文化传统的一种主要力量。

<p align="center">三</p>

那么，日本学者是如何介入文化遗产保护的呢？

形式之一：作为各级文化审议会的专门委员或文化财保护指导委员，参加文化财的调查、审议，为各级政府和文化遗产持有者提供咨询和技术指导。根据《文化审议会令》（平成12年6月7日 政令第二百八十一号）规定，国家的文化审议会委员从有学识经验者中任命，临时委员从具有某一特别事项的专业知识者中任命，专门委员从具有某项专门学识经验者中任命。审议会就文化财保护、利用的有关重要事项直接向文部大臣和文化厅长官提供咨询，提出建议。有时候，审议会和文化财部合署开会，讨论表决与文化遗产保护相关的重要事项。

此外，每个都道府县都有文化审议会和文化财保护指导委员，其中的成员，多由当地的大学教授担任。

形式之二：在大学的文化遗产专业任教，从事文化遗产领域的研究，培养相关领域的人才。根据目前掌握的资料，日本有文化遗产专业的大学有11所，见表1。

表1　有文化遗产专业的日本大学

学校名称	性质	学部名称	专业名称	研究方向	备 注
东京学艺大学	国立	教育学部	文化财学科	文化遗产教育	可招硕士生
京都桔大学	私立	文学部	文化财学科	文化财学、文化政策学	可招博士生
吉备国际大学	私立	文化财学部	文化财保存修复		可招硕士生
东北艺术工科大学	私立	艺术学部	文化财保存修复学		可招博士生

续上表

学校名称	性质	学部名称	专业名称	研究方向	备注
东北艺术工科大学	私立	艺术学部	历史遗产学	历史遗产专业 东北文化专业	可招博士生
大阪大谷大学	私立	文学部	文化财学科		可招博士生
德岛文理大学	私立	文学部	文化财学科	地域文化方向	可招博士生
奈良大学	私立	文学部	文化财学科	考古学、美术史、文化财保存科学、史料学、博物馆学、世界遗产学	可招博士生；日本的文化财科学会设在该校
别府大学	私立	文学部	文化财学科		可招博士生
鹤见大学	私立	文学部	文化财学科		可招博士生
奈良教育大学	国立	教育学部	古文化财科学	文化财造型	
金泽学院大学	私立	美术文化学部	文化财学科		

上述11所大学中，只有吉备国际大学有独立的"文化财学部"，其余均为设在某一学部下的一个"学科"，其中设在文学部下的有6所，设在教育学部下的2所，设在美术文化学部下的1所，设在艺术学部下的1所。其中，奈良大学文学部的文化财学科于1979年4月创办，是日本大学中最早的文化遗产学学科。该学科由考古学、美术史、文化财保存科学、史料学、博物馆学、世界遗产学六个专业组成。所开设的课程分为必修、选修和公共课。其中，必修：文化财学研究法（一年级）、考古学讲读、美术史讲读、文化财保存科学讲读、史料学讲读、博物馆学讲读、世界遗产学演习及各专业的实习（二、三年级），四年级继续分专业实习并撰写毕业论文。选修：除了各专业的概论和特殊讲义之外，还有文化财情报学、文化财分析学、文化财环境学、文化财修复学、世界考古学、佛教考古学、东洋美术史、日本美术史、建筑史、文献史料学等。公共课：数理世界、统计学入门、生命科学、法学概论、政治学概论、经济学概论、社会学概论、民俗学、日本史、外国史等。课程的开设，从一个中心

（遗产保护）向外辐射，从点到面，从日本到世界，既有理论，又有实践，相互配合，相互支撑，形成了完整的科学的课程体系，如图6所示。

图6　奈良大学文化财学科的课程体系

相比之下，鹤见大学文化财专业建立得较晚，也不严格分专业，只在选课时有所侧重。

鹤见大学是一所佛教大学，位于横滨市鹤见曹洞宗的大本山总持寺旁，创立于1953年，当时是女子短期大学，只有国文学科（即日本文学）一个专业。1963年升格为大学，现在其本科有齿学部（牙科）和文学部两个学部，有大学院（即研究生院），都可以招收博士生，另有一所短大（相当于中国的专科）。

文化财专业设在文学部。一年级主要学习公共课和基础课。公共课包

括：宗教学、日本语、外国语、日本史、世界史、社会学、经济学、哲学、语言学、心理学、法学等课程。基础课有文化财研究法，由八位教授分别讲授什么是文化财、文化财行政的现实、文献史学入门（上古、中世、近世）、考古资料学习方法、分析保存科学入门、美术史基础、工艺史基础等。

此外，一年级和二年级必修的基础课有：地理学、文化人类学、考古学。

二年级主要是专业基础课和毕业论文，除了和一年级交叉的必修课外，还要学习博物馆学和历史资料讲读。

三、四年级的课程分为三个系列，即历史、地理系列，考古、美术系列和文化财系列。学生可根据自己的喜好进行选择。此外还为以后就业开设了专门课程。

鹤见大学文化财专业的课程设置如图7所示。

图7　鹤见大学文化财专业的课程设置

文化财学科设立于1998年。据该学科负责人河野真知郎教授介绍，设立这一学科的初衷，就是有意区别于传统的文学部，以吸引生源和解决就业问题。该学科现在每年招收本科生60名，在校研究生16名。

奈良大学和鹤见大学的文化遗产学科，基本上指的是有形文化遗产，代表了日本大学中文化遗产专业的总趋势。相比之下，东北艺术工科大学艺术学部的历史遗产学科，对非物质文化遗产更为重视。图8反映出他们对两个专业（历史遗产专业和东北文化专业）及物质、非物质文化遗产相互关系的认识。

图8　历史遗产专业和东北文化专业的认识

东北艺术工科大学位于日本东北地区的山形县山形市,其历史遗产学科建立的时间不长,规模也不大,但办学理念很先进。他们在网站中宣称,21世纪是谋求"环境、技术和人"实现良好关系的时代,是多样文化共存、排除单一价值观的时代,因此,不同地域文化之间的互相尊重、互相理解、相互交流不可缺少。为了学习身边的历史文化,从而走向广阔的世界,解读祖先留下来的遗产,从中寻找解决现代社会诸问题的线索,非常重要。

在这一理念的指导下,东北艺术工科大学历史遗产专业的课程设置,不仅包括了民俗信仰、民俗艺能、传统技术、祭礼、民间故事(民话)、饮食文化等多种非物资文化遗产的内容,而且反映出他们对文化遗产体系化、学科化的追求。

大学之外,大大小小的文化遗产研究机构遍布日本各地,其中两所为国立研究所,级别很高,直接隶属于文化厅。一所设在东京,一所设在奈良,为日本的文化遗产研究重镇。东京的研究所设有无形遗产研究室。

总的来看,目前,在日本各大学,非物质文化遗产学还没有单独成为一门学科。从东北艺术工科大学历史遗产学专业及东京文化遗产研究所的课程设置和研究方向看,非物质文化遗产学可能成为文化遗产学的一个重要分支。

当然,对文化遗产所属各个品种的研究,绝不限于上述11所大学和两所研究所。就有形遗产说,在不少大学,都有学者从事考古学、博物馆学、古建筑学等学科的研究,并且普遍比"文化财"专业传统深厚,成果显著。就无形遗产而言,从事神话学、口传文学、歌舞伎、能乐、文乐等方面的研究的学者也不少。我们所熟悉的早稻田大学的戏剧研究(演剧博物馆)、神奈川大学的民俗学研究(常民文化研究所)都很有名。还有不少日本学者对中国民俗、传统艺术等有很深入的研究,这里就不多说了。

目前,我国的文化遗产学还没有真正建立起来。究竟需不需要建立这样一门学科?个别大学中新设立的文化遗产学专业应当怎样设置课程?它与传统的考古学、博物馆学有什么区别?非物质文化遗产学有没有发展成一门学科的可能?它与民俗学、民间艺术学、戏剧戏曲学等学科之间究竟应该是一种什么关系?日本大学及研究机构为我们提供了一定的借鉴。

《中华人民共和国非物质文化遗产法》形成的法律法规基础

2011年2月25日,《中华人民共和国非物质文化遗产法》(以下简称《非遗法》)在第十一届全国人民代表大会常务委员会第十九次会议上获得通过。当天,胡锦涛主席签发《中华人民共和国主席令》(第四十二号)予以公布,并宣布《非遗法》从2011年6月1日起施行。

我国从20世纪90年代末启动"民族民间文化保护"立法,到《非遗法》的正式颁布,其间走过了10多年并不平坦的路。本文不拟一一叙述这部法律的立法过程和细节,而只想梳理其形成的法律法规基础,借以从中窥见《非遗法》的立法依据和相关参照。

一、《中华人民共和国宪法》及国家相关法律

宪法是一个国家的根本大法。一切社会团体、组织和个人的所有活动,都必须在宪法和法律的框架之内进行。而《非遗法》的制定,无疑应当与宪法的相关条款相吻合。

虽然"非物质文化遗产"这个被整合起来的、带有外来色彩的新概念传入我国仅仅10年,但对非物质文化遗产所涵盖的具体内容进行保护,早在我国的宪法中已经有明确的表述:例如《中华人民共和国宪法》第4条第4款规定:"各民族都有使用和发展自己的语言文字的自由,都有保持或改革自己的风俗习惯的自由。"这里提到的两个"自由",含有不允许干涉的、受法律保护的意味。第20条第2款更明确规定:"国家保护名胜古迹、珍贵文物和其他重要历史文化遗产。"这里所说的"其他重要历史文化遗产",应当包括非物质文化遗产。

宪法之外,民族区域治法、刑法、著作权法、教育法、体育法、药品管理法等国家级的法律,也都有与《非遗法》相吻合的相关条款。请参见表1。

表1 "非遗"相关条款

序号	法规名称	相关条款	相关内容
1	《中华人民共和国宪法》	第4条第4款	各民族都有使用和发展自己的语言文字的自由，都有保持或改革自己的风俗习惯的自由
		第22条第2款	国家保护名胜古迹、珍贵文物和其他重要历史文化遗产
		第47条	国家对于从事教育、科学、技术、文学、艺术和其他文化事业的公民的有益于人民的创造性工作，给以鼓励和帮助
		第47条	中华人民共和国公民有进行科学研究、文学艺术创作和其他文化活动的自由
		第119条	民族自治地方的自治机关自主地管理本地方的教育、科学、文化、卫生、体育事业，保护和整理民族的文化遗产，发展和繁荣民族文化
2	《中华人民共和国民族区域自治法》	第6条第4款	民族自治地方的自治机关继续和发扬民族文化的优良传统，建设具有民族特点的社会主义精神文明……
		第38条	民族自治地方的自治机关自主地发展具有民族形式和民族特点的文学、艺术、新闻、出版、广播、电影、电视等民族文化事业
		第38条	民族自治地方的自治机关组织、支持有关单位和部门收集、整理、翻译和出版民族历史文化书籍，保护民族的名胜古迹、珍贵文学和其他重要历史文化遗产，继承和发展优秀的民族传统文化
		第59条	国家设立各项专用资金，扶助民族自治地方发展经济文化建设事业
3	《中华人民共和国刑法》	第251条	国家机关工作人员非法剥夺公民的宗教信仰自由和触犯少数民族风俗习惯，情节严重的，处2年以下有期徒刑或者拘役

续上表

序号	法规名称	相关条款	相关内容
4	《中华人民共和国著作权法》	第3条	本法所称的作品，包括以下列形式创作的文学、艺术和自然科学、社会科学、工程技术等作品：（一）文字作品；（二）口述作品；（三）音乐、戏剧、曲艺、舞蹈、杂技艺术作品
		第6条	民间文学艺术作品的著作权保护办法由国务院另行规定
5	《中华人民共和国教育法》	第6条	教育应当继承和弘扬中华民族优秀的历史文化传统，吸收人类文明发展的一切优秀成果
6	《中华人民共和国义务教育法》	第7条	招收少数民族学生为主的学校，可以用少数民族通用的语言文字教学
7	《中华人民共和国高等教育法》	第10条	国家依法保障高等学校中的科学研究、文学艺术创作和其他文化活动的自由
8	《中华人民共和国民办教育促进法》	第11条	举办实施学历教育、学前教育、自学考试助学及其他文化教育的民办学校，由县级以上人民政府教育行政部门按照国家规定的权限审批；举办实施以职业技能为主的职业资格培训、职业技能培训的民办学校，由县级以上人民政府劳动和社会保障行政部门按照国家规定的权限审批，并抄送同级教育行政部门备案
9	《中华人民共和国体育法》	第15条	国家鼓励、支持民族、民间传统体育项目的发掘、整理和提高
10	《中华人民共和国药品管理法》	第3条	国家发展现代医药和传统医药，充分发挥其在预防、医疗和保健中的作用

上述法律法规都不是从非物质文化遗产保护的角度制定的，但却为制定非自物质文化遗产保护的法律体系提供了依据。此外，《中华人民共和国反不正当竞争法》第10条关于惩罚侵犯商业秘密行为的有关规定，也可以作为非物质文化遗产知识产权保护的法律依据。

二、国家行政法规

按照我国宪法、立法法和行政法规制定程序条例的相关规定，我国的法律体系包括法律、行政法规、地方性法规、自治条例和单行条例。法律由全国人民代表大会及其常务委员会制定，而行政法则由国务院各部门根据全国人大及其常委会的授权制定。

在《非遗法》正式出台之前，行政法规一直是我国非物质文化遗产保护的法律依据，其中2005年3月，国务院办公厅（以下简称"国办"）颁发的《关于加强我国非物质文化遗产保护工作的意见》（以下简称《意见》），以及同时印发的作为《意见》附件的《国家级非物质文化遗产代表作申报评定暂行办法》（以下简称《办法》），在6年来的非物质文化遗产保护中发挥了十分重要的号召、推动和规范作用。这两个文件下发后，围绕申报第一批国家级非物质文化遗产名录，在全国上下掀起了非物质文化遗产保护的热潮。

其实早在1998年，我国已经着手进行民族民间文化保护的立法准备。在"先地方、后中央"的立法思路指导下，于2000年产生了第一部省级保护法规《云南省民族民间传统文化保护条例》。在此基础上，文化部和全国人大教科文卫委员会组织起草了《中华人民共和国民族民间传统文化保护建议稿》。2003年11月，全国人大教科文卫委员会拟定《中华人民共和国民族民间文化保护法草案》。2004年8月我国加入联合国教科文组织（UNESCO）《非物质文化遗产保护公约》（以下简称《公约》）后，该草案修改为《中华人民共和国非物质文化遗产保护法草案》，并列入全国人大立法规划。鉴于立法程序之复杂和保护工作的急需，国办的《意见》和《办法》应运而生。可见，《意见》和《办法》虽然是行政法规，但从某种意义上起到了法律的作用。也可以说，从国家的层面上，《意见》和《办法》是《非遗法》的前身。

2004年4月8日，文化部、财政部联合颁发了《关于实施中国民族民间文化保护工程的通知》（以下简称《通知》），并同时印发了附件

《中国民族民间文化保护工程实施方案》（以下简称《方案》）。这两个文件显然是与民族民间文化保护的立法相配套的产物。

综合性的行政法规之外，某些专门法规产生的更早，例如：

1993年1月1日，国务院颁布施行了《中医药品种保护条例》。本条例旨在建立一套中医药品种的分级保护制度，以保护中药生产企业的合法权益，与后来非物质文化遗产框架下的中医药保护有一定的关联。

1997年5月20日，国务院发布了《传统工艺美术保护条例》。这是一部与现行的非物质文化遗产保护理念相吻合、针对传统工艺美术门类的专门保护条例。条例包括对传统工艺美术品种和技艺、制作者（相于传承人）的认定，对珍品的收藏、命名和禁止出口，对保密制度的规定，以及对传统艺美术原材料的管理规定等内容。

2000年2月13日，文化部、国家民委印发了《关于进一步加强少数民族文化工作的意见》，提出要加强对少数民族传统文化的保持和利用，扶持优秀的少数民族文化，建立少数民族文化生态保护区。

以上是"非物质文化遗产"概念引入我国之前相关领域的法规建设情况。2005年以后，以UNESCO《公约》和国办《意见》为依据，文化部、财政部、商务部和国家民委先后或联合或单独制定了一系列行政法规，例如《国家非物质文化遗产保护专项资金管理暂行办法》（2006年7月，财政部、文化部）、《国家级非物质文化遗产保护与管理暂行办法》（2006年11月，文化部）、《关于加强老字号非物质文化遗产保护工作的通知》（2007年2月，商务部、文化部）、《关于印发中国非物质文化遗产标识管理办法的通知》（2007年7月，文化部）、《国家级非物质文化遗产项目代表性传承人认定与管理暂行办法》（2008年5月，文化部）等。

其中，文化部制定的《国家级非物质文化遗产保护与管理暂行办法》是综合性法规，可看成是国办《意见》和《办法》的实施细则，所以从某种程度上也是通向《非遗法》的过渡性法规。

三、地方性法规与综合性法规

据有关介绍，1998年底，全国人大常委会教科文卫委员会主任委员朱开轩率队对云南少数民族民间传统文化保护工作进行了考察。考察后，朱开轩向云南省人大建议，可否在全国率先制定有关保护民族民间传统文

化的地方性法规，既为各地制定类似的法规提供借鉴，也为国家立法积累经验。云南省人大采纳了这一建议，组织班子起草文件并作了十四次较大修改。2000年5月26日，云南省第九届人大常委会第十六次会议表决通过了《云南省民族民间传统文化保护条例》。这是我国第一个通过立法对传统文化进行保护的地方性法规。资料显示，国内出台的此类省级保护条例共有4部，即《云南省民族民间传统文化保护条例》(2000年)、《贵州省民族民间传统文化保护条例》(2002年)、《福建民族民间传统文化保护条例》(2004年)、《广西壮族治区民族民间传统文化保护条例》(2005年)。

2006年以后，各地出台的省级保护条例已经改用"非物质文化遗产"的名称，如《宁夏回族自治区非物质文化遗产保护条例》(2006年)、《江苏省非物质文化遗产保护条例》(2006年)、《浙江省非物质文化遗产保护条例》(2007年)、《江西省非物质文化遗产保护与管理暂行办法》(2007年)、《新疆维吾尔自治区非物质文化遗产保护条例》(2008年)。此外，广东省和河南省的《非物质文化遗产保护条例》已公布征求意见稿。

从上述情况看，已有《民族民间文化保护条例》的省区并未重复出台《非物质文化遗产保护条例》，这既反映出我国"民族民间文化保护"与"非物质文化遗产"保护一脉相承的事实，也反映出各地普遍存在的将二者基本画等号的理念。

值得关注的是，某些县级行政单位，直到2008年乃至2010年，还在出台《民族民间文化保护条例》，其原因多是受上级"引导"所致。例如，2008年通过的《云南省维西傈僳族自治县民族民间传统文化保护条例》第1条就说："为保护、传承和弘扬民族民间优秀传统文化，根据《云南省民族民间传统文化保护条例》，结合维西傈僳族自治县实际，制定本条例。"

可想而知，各地的非物质文化遗产保护条例（或非物质文化遗产保护与管理暂行办法）受UNESCO《公约》、国办《意见》等上一级法规文件的引导，不仅在基本精神的层面，而且在条款设置、遣词用语等方面与上位法律法规基本一致。

另外，依照《国家级非物质文化遗产代表作申报评定暂行办法》，许多地方也制定本地的评定办法，以指导本地的省级、市级或县级的非物质

文化遗产代表作名录申报。值得一提的是，2008年6月，澳门发布了《澳门非物质文化遗产申报评定暂行办法》，这是港澳地区首个非物质文化遗产的地方保护法规，其条款在内容和思想上都与内地同类法规相同或相似，显示了澳门对国家保护非物质义化遗产的认同。

（一）传承人认定与管理办法

2008年5月，文化部出台了《国家级非物质文化遗产项目代表性传承人认定与管理暂行办法》。迄今为止，已经出台省级传承人认定与管理条例的省区和直辖市有：陕西省（2007年）、宁夏回族自治区（2008年）、安徽省（2008年）、山西省（2008年）、海南省（2009年）、上海市（2009年）、湖南省（2009年）、福建省（2010年）。其中，陕西和宁夏的出台时间略早于文化部的法规。宁夏还曾于1990年出台《宁夏回族自治区民间艺术、民间美术艺人、传承人保护办法》。

（二）专项保护条例

在地方专项保护条例中，最普遍的一种是传统工艺美术保护条例。据有关资料，各地已出台此类条例（或规定、办法）的省区共有9个，其中，除江苏省（1993年发布1997年修改）之外，河北省（1999年）、浙江省（2000年）、北京市（2002年）、上海市（2004年）、四川省（2004年）、广东省（2005年）、山东省（2010年）、福建省（2011年）均晚于国务院颁布的《传统工艺美术保护条例》（1997年）。不过，多数省市的传统工艺美术保护条例都早于该省市的非物质文化遗产保护条例，这就不仅为传统工艺美术的保护做出了贡献，也为其他门类保护法规乃至综合性的非物质文化遗产保护法规提供了借鉴。

但是，这类保护条例与非物质文化遗产传承人的保护如何协调值得研究。例如，工艺美术大师与非物质文化遗产代表性传承人之间有没有区别？"大师"是不是不需要"传承"？简言之，非物质文化遗产传承人的认定与保护制度是否可以取代传统工艺美术保护条例？这些问题都需要经过深入细致的调查研究之后方能得出合乎实际的结论。

此外还有一些专项法规值得关注，如《云南省丽江纳西族自治县东巴文化保护条例》（2001年）、《杭州市西湖龙井茶基地保护条例》（2001年）、《哈尔滨市冰雪艺术民间工艺大师评定办法》（2005年）、《苏州市

昆曲保护条例》(2006年)、《维吾尔木卡姆艺术保护条例》(2010年)。其中,《苏州市昆曲保护条例》和《维吾尔木卡姆艺术保护条例》都是在昆曲和木卡姆艺术入选人类非物质文化遗产代表作之后颁布的,从确认、立档、研究、保存、保护、宣传、弘扬、传承和振兴等角度为这两个代表作项目提供了有针对性的法律保障。后者专门提出了保护木卡姆艺术传承人的知识产权,并设置了详细的违规处罚条款。

四、联合国相关组织的法规文件

如上所述,我国的"非物质文化遗产"保护立法是从"民族民间文化"保护立法"转"过来的,其名称和部分内涵的改变,是为了与UNESCO的提法接轨。然而从联合国相关组织的法规看,其"非物质文化遗产"保护理念既有其一贯性,也处在不断完善之中。以下所介绍的相关文件,不一定对我国《非物质文化遗产法》的制定有直接的借鉴作用,但其精神却基本吻合。这些文件是(以时间先后为序):

1.《保护民间文学表达、防止不正当利用与其他损害性行为国内法示范法条》(1982年)。该法条将世界各国保护民间文学表现(表达)形式(Expression of Folklore)的代表性法规予以示范性的介绍,其精神实质是提倡保护民间文学艺术。

2.《保护民间文化和传统文化建议案》(1989年)。其英文原题是 *Recommendation on the Safeguarding of Traditional Culture and Folklore*,或译为《保护传统的民间文化建议案》《保护民间创作(民间传统文化)建议案》。该建议案第一段提出:"民间创作(或传统的民间文化)是指来自某一文化社区的全部创作,这些创作以传统为依据、由某一群体或一些个体所表达并被认为是符合社区期望的作为其文化和社会特性的表达形式;准则和价值通过模仿或其他方式口头相传,它的形式包括:语言、文学、音乐、舞蹈、游戏、神话、礼仪、习惯、手工艺、建筑术及其他艺术。"这与后来《公约》中定义的非物质文化遗产已经相当接近。

3.《关于保护土著人民遗产的报告》及其附件《保护土著人民遗产的原则和指导方针》(1995年)。

4.《人类口头及非物质文化遗产代表作宣言》(1997年)。

5.《世界文化多样性宣言》(2001年)。该宣言第1条指出:人类文化具有多样性,多样性文化是人类的共同遗产。第6条指出:在保障思想

通过文字和图像自由交流的同时，务必使所有的文化都能表现自己和宣传自己。言论自由，传媒的多元化，语言多元化，平等享有各种艺术表现形式，科学和技术知识——包括数码知识——以及所有文化都有利用、表达和传播手段的机会等，均是文化多样性的可靠保证。

6.《伊斯坦布尔宣言》（2002年）。2002年9月19日，来自100多个国家的包括70位文化部部长在内的400余名代表参加了UNESCO在土耳其伊斯坦布尔召开的为期2天的会议。以中国文化部副部长潘震宙为团长的国家代表团和以中国澳门特别行政区社会文化司司长崔世安为团长的中国澳门代表团出席了会议。会议发布的《伊斯坦布尔宣言》指出，非物质文化是构成世界各民族特性的重要因素，保护和发展非物质文化遗产对于促进人类文明的多样性，增强人类社会的凝聚力和推动社会的发展具有重要意义。

7.《保护非物质文化遗产公约》（2003年）。该公约的英文版用词"intangible cultural heritage"在中文文本中被译为"非物质文化遗产"。

8.《保护和促进文化表现形式多样性公约》（2005）。

上述各种文件，除第一种为UNESCO与世界知识产权组织（WIPO）联合发布、第三种为联合国人权委员会（UNCHR）防止歧视和保护少数民族小组委员会提出的之外，其余均为UNESCO单独发布。可以看出，提倡人类文化的平等，主张保护文化的多样性和自由表达，已成为捍卫人权的一个重要方面。而口述的、原住民的、容易濒危的文化品种应予优先保护，是UNESCO以及相关组织的一贯主张，也是形成非物质文化遗产保护理念的重要基石。我国是UNESCO《公约》的缔约国，无论是国办的《意见》抑或后来的《非遗法》，都不同程度地借鉴了UNESCO的相关法规。当然，也根据本国情况进行了重大调整。

需要强调的是，无论做何种调整，对"非遗"的保护都不能违背联合国教科文组织的初衷，亦即：第一，"非遗"保护应当有助于保护和捍卫人权，有助于保护言论自由、表达自由；第二，"非遗"保护应向弱势群体倾斜，向边缘文化和濒危项目倾斜，有助于保护文化多样性。

结　语

单独为非物质文化遗产立法，在世界上是首创。从这个意上讲，我国的《非遗法》具有里程碑式的意义。而立法的过程，具有先自下而上、

后自上而下，先专项、后综合的特点，同时也受到相关国际法规的推动。在这个过程中，国内外的一些先行的法律法规，为《非遗法》的制定奠定了基础，提供了有益的借鉴。例如，《非遗法》对非物质文化遗产内涵和外延的界定，就与 UNESCO 的《公约》和国办的《通知》一脉相承。再如，《非遗法》第 6 条规定的"国家扶持民族地区、边远地区、贫困地区的非物质文化遗产的保护、保存工作"，就与 UNESC 相关法规向濒危文化倾斜的精神相一致，只是还不够具体。

在先行的法律法规的基础上，《非遗法》没有继续沿用"保护法"的名称。综上所述，国内外的相关法规，几乎无一不使用"保护"的名称，国办《意见》的全称是《关于加强我国非物质文化遗产保护工作的意见》。然而事实上，并不是所有的非物质文化遗产都值得保护。《非遗法》第 3 条规定："国家对非物质文化遗产采取认定、记录、建档等措施予以保存，对体现中华民族优秀传统文化，具有历史、文学、艺术、科学价值的非物质文化遗产采取传承、传播等措施予以保护。"从而既避开了"精华""糟粕"的两分法，又用"保护"和"保存"的不同措施，对于不同价值的非物质文化遗产予以区别。

当然，《非遗法》可以完善和细化的空间还不小。例如，UNESCO 的相关法规以及国办的《意见》，都提到非物质文化遗产保护与"文化多样性"的关系，而《非遗法》却一语未涉及对"文化多样性"以及对"言论自由""表达自由"的保护，值得商榷。其第 5 条规定"禁止以歪曲、贬损等方式使用非物质文化遗产"，何谓"歪曲、贬损"？应予以说明。第 15 条对境外组织和个人来华进行非物质文化遗产调查的限制条款，亦有待细化。从原则上说，"非遗"应当属于全人类，无密可保。限制境外组织和个人来华调查"非遗"，与改革开放的国策似不相谐和。

序文选录

《中国龙女故事研究》序

"理论是灰色的,而生命之树常青。"我常常对研究生说这句话,以掩饰自己理论研究的不足。所以,当初看到徐磊的博士论文:运用西方母题理论而写成的《中国龙女故事研究》时,竟不知说什么是好。然而定下心来细看,尤其看到她在博士论文基础上修改完善的洋洋30余万言的专著时,却发现我的借口并非只是一块单纯的遮羞布。

"理论"从哪里来?当然来自千千万万的个体"生命"。没有一个个鲜活的、千差万别的作家作品,就产生不出被多数人认同的文学理论。当然这里所说的"作家"也包括无数姓名被湮没无闻的民间作家,"作品"也包括非文字的口述文本。徐磊的这部沉甸甸的著作,既是对西方母题理论的操作运用,又是对这种理论的突破和超越。而超越的前提,仍旧是以对资料的全面掌握为前提,是对以往被忽略的中国龙女故事资料的"地毯式"地搜索。

众所周知,所谓"母题",是中国学术界对英语词汇 motif 的汉译。虽然这一译法容易引起歧义而又被人译为"情节单元",但"母题"的表述及其理论内涵却并未退出应用,反而有愈用愈多的趋势。其实中西之间,许多词汇都具有不可译性,motif 就是其中的一例。译成"情节单元"固无不可,但它的可衍生、可分解的意思就被屏蔽掉了。我想,中国学术界之所以不放弃"母题"的表述及其理论内涵,也许原因就在这里吧。

徐磊的研究,正是从斯蒂·汤普森的《民间文学母题索引》一书的局限性入手的。她指出:"一方面,龙女故事中包含着世界民间文学中普遍存在的母题;另一方面,龙女故事中也有许多难以归入《民间文学母题索引》的母题。"即使后来美籍华人学者丁乃通的《中国民间故事类型索引》一书,也仅仅包括了100则龙女故事、三种母题类型,即"感恩的龙公子(公主)""乐人和龙王""煮海宝"这三种类型。徐磊深感研究资料不足所造成的缺憾,她指出:"先行龙女故事研究绝大多数以汉族龙女故事为研究对象,涉及少数民族龙女故事的研究十分稀少。""龙女

故事的起源与流变过程还存在着许多未明之处。""龙女与负心汉故事、医龙病式龙女故事、借物式龙女故事等独特的龙女故事至今无人探讨。在先行研究热点之外，还存在着数量众多的不同时期、不同类型的龙女故事。"于是她查阅和检索了以下文献和数据库：①《中国民间故事集成》以及各省各县卷本；②已出版的各地、各民族故事集；③《中国戏曲志》以及各省卷本；④大型古籍数据库《中国基本古籍库》；等等。

这种工作，在以往是不可能做到的。但有了大型的古典文献数字化工程作辅助，使以前皓首穷经都做不到的事情成为可能。仅《中国基本古籍库》一项，就收录了先秦至民国历代经典名著及各学科基本文献1万种，总字数17亿字，影像1千万页，相当于3部《四库全书》。此外，为进行中日龙女故事比较，她还运用自己的语言优势，阅读和检索了日本民间故事集《日本昔话集成》《日本昔话大成》《日本昔话通观》以及国际日本文化研究中心研制的"妖怪·怪异传承数据库"。

功夫不负有心人。在卷帙浩繁的文山书海中，徐磊共搜集到中国龙女故事542则，是《中国民间故事类型索引》中龙女故事的5倍多！正是在厚重的文献资料的支持下，徐磊的著作明显超越了前人的同类研究。而其中最令人瞩目的，就是她试图构建一条中国龙女故事的母题链。

徐磊首先通过对542则龙女故事母题链情况的分析比较，将龙女故事归纳为"龙女与凡人婚配型"与"龙女助人型"两种类型；接着又通过对以上两种类型龙女故事的比较，提出：龙女故事大致可分为"龙女与凡人相识""龙女与凡人结合""婚后难题考验""龙女与凡人分离""龙女助人"等五大母题链。这些母题链中总共包含九个一级母题，每个母题可再向下细分出二级母题、三级母题等下级母题。于是，徐磊列出了龙女故事母题链接表，指出，表中的代码可表示龙女母题故事的"千变万化"。

徐磊所列出的龙女故事母题链是不是完全无懈可击、可以讨论，但毫无疑问的是，这一母题链极大丰富了西方母题理论的内涵。徐磊的理论勇气，她从事研究的基本方法和努力方向是值得赞赏的。

按照我粗浅的理解，所谓"母题"的"母"是可以生"子"的；所谓"二级母题""三级母题"，或可看作"一级母题"之下的"子""孙"辈。这当然只是一种比喻，民间文学实际的传播、繁衍的情况要复杂得多，徐磊的著作涉及了不少，其中还绘制了不同形式的龙女故事分布图，

值得细读。

在构建龙女故事母题链之外,徐磊还对某些悬而未决的学术问题提出了自己的看法。例如她认为:"煮海式龙女故事极有可能是佛经故事中的'干水逼龙'母题与《宝珠》等胡人煎珠制龙故事中'煎珠'母题相融合的产物。""中国传统的医龙病故事与在印度佛经故事影响下产生的龙女助人型故事相结合,这才衍生出医龙病式龙女故事。""缅甸蛋生人龙女故事应出现于南诏政权(755—902)成立之后,其成型时间大致不早于公元8世纪末。"这些结论建立在扎实的材料和细致的比较分析的基础之上,十分难得。其中有关中印龙文化关系的部分,其实从某个角度回应了学术界的争论,值得参考。

徐磊是我带的第二位日语专业背景的博士生,蒋明智教授也参与了她的论文指导工作。

一般而言,对于日语、英语背景的学生,我会要求他们选择中外比较的论文题目。但徐磊钟情于中国民间文学,我就不再固执己见,只是免不了稍许担心而已。然而,当她的论文初稿成型以后,我就知道当初的担心是多余的了。更出乎意料的是,作为日语专业的副教授,徐磊并没有把已经获得博士学位的论文当作敲门砖给扔掉,而是以"十年磨一剑"的精神,在紧张的日语教学之余,不断琢磨答辩老师提出的问题,持续研究这一课题,反复打磨和修改论文。她的进取心和钻研精神令人感动。

作为她的第一本学术著作,本书的不足和瑕疵当然也是不可避免的,希望读过这本书的专家和同行批评指教。这不仅是对徐磊,也是对我这个指导教师的最大帮助和爱护。

是为序。

《中国西南地区阳戏研究》序

2009年，吴电雷考入中山大学攻博，我忝为导师，为他选的学位论文题目是：西南地区阳戏研究。

阳戏本是傩戏的一种，它的起源很早。《论语·乡党》篇中的"乡人傩"，在《礼记·郊特牲》中记为"乡人禓"。而当"乡人禓"之"禓"读[yáng]的时候，无论字形、读音，都与"阳戏"之"阳"（陽）相近。我推断，"阳戏"之"阳"（陽）即来自"乡人禓"之"禓"。从文献记载和田野资料看，阳戏有三种表演形态，即傀儡戏、巫优扮演的酬神戏和以娱乐功能为主的小戏。这样，阳戏在剖析原始宗教与戏剧关系、祭祀戏剧与观赏性戏剧关系方面便具有十分典型的意义。我之所以建议电雷以阳戏为题，就是基于这样的考虑。

经过三年的努力，电雷在2012年夏季如期写完了学位论文并通过了答辩。如今摆在读者面前的，就是他在博士论文基础上加工完善的一本专著。

说实话，对于电雷是否能如期毕业，我当初是没有底的。电雷为人忠厚，也很勤奋，但做学问的基础不算深厚。2010年我去台湾"中央"大学任教，接到电雷发来的电子版开题报告初稿，那时候的感觉还不是很好。不过，他在看过我的修改意见之后，迅速做出了调整，致使第二稿面貌一新，在开题的时候，获得几位老师的一致肯定。电雷没有辜负老师们的鼓励与期望，又经过一年多的拼搏，完成了20多万字的学位论文《我国西南地区阳戏研究》。在答辩会上，电雷圆满回答了评委提出的问题，获得了博士学位。这就是电雷的风格和他成功的秘诀：为人谦虚、低调，为学勤奋、认真。

本书出版后即会经受专家和各位读者的检验，所以对本书的优缺点用不着我来信口雌黄了，这里只想提几点希望，以期与电雷和各位青年朋友共勉。

第一点我想说的是，当前的学术生态不好，一定要守住底线。

改革开放 30 多年，中国人以巨大的代价换取了经济的飞速发展。这里所说的"巨大的代价"，主要指的是道德滑坡、民族腐败。前几天和博士生们讨论学术规范，我提醒大家注意：王国维、陈寅恪的时代并不强调"学术规范"，他们在论文中引用史料也不用注明出处，为什么今天强调要遵守"学术规范"呢？那是因为：以往不失范，所以用不着规范；而现在天天强调"规范"，是因为依然还有不少的人剽窃、抄袭，丑闻不断。

　　学术腐败是社会腐败的一个部分，是社会全面腐败、高度腐败的重要表征。一个个老虎、苍蝇的劣迹被曝光，国人从开始的震惊到现在的熟视无睹，在这个过程中每个人都或多或少地被污染。以往中国人最重礼义廉耻，现在许多中国人寡廉鲜耻，甚至到了黑白颠倒、是非不分的地步。日本科学家笹井芳树因卷入学术不端丑闻而自缢身亡，事情的起因是他的学生小保方晴子涉嫌论文抄袭和数据造假。虽然笹井的自杀与日本媒体的暴力倾向有关，但日本人对于尊严的崇敬、对自己名誉的爱惜程度于此可见一斑。但中国人对剽窃、抄袭似乎早已司空见惯、麻木不仁了，甚至有人为剽窃者辩护，这才是问题的关键。

　　电雷刚刚进入学术研究队伍，来日方长，任重道远，不要急功近利，要耐着性子做学问。不要求快、求多，而要求精，写一篇是一篇，写一本是一本。更不要为了早上职称而跨越底线。不少年轻人刚到大学任教就忙着职称晋升，稍比别人升得慢一点就满腹牢骚，我说这是自寻烦恼。须知，副教授后面有教授，教授后面有博导。即使当了博导，教授还分好几级，又有什么长江学者、珠江学者之类的名头，各类奖项、各级项目，永远没个完。对物质的追求也永远没个完。在这种场合，不妨有点阿 Q 精神，培养知足常乐的心态。

　　第二点，要永远坚持为人谦虚、低调，为学勤奋、认真的风格。

　　人是会变的，此一时彼一时，此一地彼一地。就人的劣根性来说，在一个高手如林的场合容易自惭形秽，夹着尾巴做人；一旦易时易地，感到鹤立鸡群，夹着的尾巴就会翘起来。我知道电雷不会这样，但还是"以小人之心度君子之腹"，把我曾经遇到过的事情提前向电雷通报一下。电雷现在的同事，有德高望重的老一辈傩戏学研究者，也有前十年崛起的后起之秀和与电雷资历差不多的师兄弟。电雷应一如既往地、恭敬诚恳地向他们学习。即使在比自己资历浅的后生晚辈面前，也不能忘乎所以、盛气

凌人。

为人的谦虚、低调和为学的勤奋、认真是联系在一起的。如果能常常想到，在偌大的世界里自己渺小得正像沧海之一粟，那就会在读书、做学问的时候更加自觉地认识到"学海无涯"的深刻道理。我们这个小小的研究领域实在算不了什么，然而就在这个小小的角落里，谁敢说该读的书都读完了？在这样一个急功近利的时代，大量的精神垃圾被制造出来。由于书读得不够细不够多，常常造成今天下的结论明天就被推翻，甚至有一些完全不顾事实的胡编乱造、痴人说梦式的所谓"研究成果"问世。请电雷引以为戒。

第三点，先把阳戏的课题做好做圆满，再进一步拓展新的研究领域。

西南地区的阳戏覆盖面广、品种多，不是一两本书能够研究透彻的。电雷现在在贵州民族大学工作，比以前的研究条件好了，应把阳戏的研究做得更好更圆满。首先是把答辩时老师们提出的问题和目前存疑的学术问题梳理清楚。哪些是理论问题？哪些是资料问题？同时，在理论与资料两个方面再下苦功夫，认真读书并扩大田野调查的范围，凡有阳戏存在的地方应尽可能走遍。若能够通过剖析阳戏这一个活标本，把原始宗教与戏剧的关系、祭祀戏剧与观赏性戏剧的关系彻底搞清楚，这项研究方可告一段落。

贵州的傩戏品种多，资源丰富，电雷在贵州民族大学的傩文化研究院工作，可谓得天独厚。希望电雷"咬住青山不放松"，为贵州民族大学、贵州乃至整个中国的傩戏研究做出应有的贡献。

2014年12月初，电雷作为贵州民族大学傩文化研究院的代表，随同陈玉平教授来穗参加"文化遗产传承与数字化保护论坛——第一届中山大学中国非物质文化遗产研究中心工作站会议"。谈及他的专著《中国西南地区阳戏研究》即将出版，问序于我，于是草就上面这些话，与电雷和学术界的年轻朋友们共勉。

是为序。

2014年12月4日

附：

对《西南阳戏文本研究》开题报告的修改意见

电雷：

近好！

发来的论文开题报告看过了，恐耽误你修改，即将修改意见告知如下：

1. 第一章第三节"剧目来源"下第一类为"傩戏、傩仪"，不妥。阳戏本来就是傩戏的一个分支，故此处只能讲阳戏剧目源于傩仪或仪式，不能说源于傩戏。

2. 第四节"各地的主要传统剧目"下设三小点："各地传统剧目概述""各地传统剧目的共性和差异性""共性差异性体现的民俗民间信仰"。我以为这样不妥。建议将第一小点扩展为"西南阳戏剧目提要"，置于全文之后作附录；后两小点可放到后边与第五章合并，专谈比较，或另立"各地阳戏剧目异同及其原因"一章。

3. 第五节建议改为"阳戏文本的存轶及其原因"。

4. 第三章太大，建议一分为四：将第一节改为第一章，置于绪论后，将原来的第一章改为第二章，依次类推；再将第二节改为第五章，专谈比较；将第三节改为第六章，第四节改为第七章。

5. 原来的第五章标题为"演变"，但其实只有第三节谈"流变"，建议将这一节升格为一章；将第二节"辩源"部分专置一章，或与原第一章的剧目来源合并；第一节谈鬼神崇拜等，可与原第二章合并。

6. 原第三章第四节第三小点谈"阳戏剧本与传统戏曲（只限文本，不包括表演）"，第六章为"阳戏与中国古典戏剧的关系（文本除外）"，这样分不妥。其实，谈阳戏与传统戏曲（注意，此处使用"戏曲"为好）的关系，除了文本，其他就很少了。建议删去第三章第四节第三小点，专章谈阳戏与传统戏曲的关系。

7. 建议增加"阳戏文本的演出形态"一章，将不同的阳戏演出情况作一个介绍。何时何地如何演？有无仪式？演出程序、面具或化妆、音乐演唱和伴奏情况等。最重要的是，演员对文本的依赖程度，是照本宣科还是逢场作戏？这一章非常必要。

8. 全文总题目建议改为:《我国西南地区阳戏文本研究》。

总之,你的提纲内容很丰富,结构大体合理,毛病是章节分配过大,往往一节就是一章的容量。同时,建议你在文中插图,将有代表性的、有价值的阳戏文本封面或内文,以及艺人、面具、乐器等的照片或扫面件插入文中,以光篇幅。工作量会很大,但相信你能写好这篇文章。

祝中秋快乐!

<div style="text-align:right">

康保成

2010 年 9 月 22 日值中秋佳节

于台湾桃园县中坜市"中央"大学中文系

</div>

学术札记

从《文学研究》到《文学评论》

20世纪80年代以来，有些民国时期的书刊陆续被重印，反映出学术界的需求和这些书刊的价值。其中旧中央研究院历史语言研究所的《历史语言研究所集刊》（江苏古籍出版社1999年重印，以下简称《集刊》）很受文史研究者的欢迎。旧中央研究院历史语言研究所集中了一批人文学科研究权威，他们的成果往往在《集刊》上发表，许多文章现在仍被海峡两岸乃至世界汉学研究者所参考、引用。1949年，旧中研院和《集刊》一起撤到了台湾。

大陆的学者也没闲着。50年代，中国社会科学院各所纷纷创办自己的学术期刊，文学所主办的叫《文学研究》，哲学所主办的叫《哲学研究》，历史所主办的叫《历史研究》，等等。《哲学研究》《历史研究》直到今天仍然存在，《文学研究》却早就没了踪影。其实，《文学研究》还在，只不过改了一个名称，叫《文学评论》了。《文学研究》为什么要改刊名？回顾这段历史，对今后的文学研究，也许不无裨益。

一

《文学研究》创办于1957年，当年为季刊，第1期3月12日出版，没有《发刊词》，只有一篇简单的《编后记》，称：

> 创办《文学研究》这样一个刊物，许久以来大家就感到有这种需要了。"百家争鸣"的方针提出以后，全国学术界都感到很大的鼓舞；从事文学研究工作的人就更为迫切地感到需要有一个自己的园地，有一个全国性的集中发表文学研究论文的刊物。

这便是《文学研究》创办的背景。本来，开展学术研究总比国计民生之类的大事要慢半拍。在中华人民共和国成立六七年后，乘着"双百方针"的东风，《文学研究》得以创刊，是合乎常理的。在谈到办刊方针

时,《编后记》说:

> 除了如一般刊物一样也要组织一些有时间性的文章而外,它将以较大的篇幅来发表全国的文学研究工作者的长期的专门的研究的结果。许多文学史和文学理论上的重大问题,都不是依靠短促的无准备的谈论就能很好地解决的;需要有一些人进行持久而辛勤的研究,并展开更为认真而时间较长的讨论。我们这个刊物打算尽可能废除一些不利于学术发展的清规戒律,我们将努力遵循党所提出的"百家争鸣"的方针,尽可能使多种多样的研究文章,多种多样的学术意见,都能够在这上面发表。我们深信,我们的学术水平,我们这个刊物的质量,都只有在"百家争鸣"的方针下,广泛发表各种意见和自由竞赛,然后有可能逐渐提高。在任何学术部门,一家独鸣都是只会带来思想停滞和思想僵化的。

创刊号刊登的"编委会"名单是:卞之琳、戈宝权、王季思、毛星、刘大杰、刘文典、刘永济、孙楷第、何其芳、余冠英、罗大冈、罗根泽、陈中凡、陈涌、陈翔鹤、林如稷、陆侃如、季羡林、俞平伯、郑振铎、范存忠、唐弢、夏承焘、徐嘉瑞、郭绍虞、冯至、冯沅君、冯雪峰、程千帆、游国恩、黄药眠、杨晦、蔡仪、钱锺书、钟敬文。这35人都是当时大陆地区古、今、中、外文学研究的名家。其中共产党员12人:何其芳、冯雪峰、陈翔鹤、戈宝权、徐嘉瑞、郭绍虞、冯至、卞之琳、陈涌、唐弢、杨晦、蔡仪。其余为非共产党员,但他们的政治态度,也都是拥护共产党的。有许多人早年就追随进步,在反对国民党右派的斗争中出过力,中华人民共和国成立后被官方邀请在政协、文联等组织担任一定职务。

例如刘文典,古典文学研究专家,1927年因顶撞蒋介石,指斥蒋为新军阀而被关押,1949年拒绝胡适的安排,坚持不去美国而留在大陆,中华人民共和国成立后任云南大学一级教授,第一、二届全国政协委员。刘永济,古代词曲研究专家,中华人民共和国成立后任武汉大学一级教授,武汉市政协常委,湖北省文联副主席。范存忠,外国文学研究专家,五四运动前后因组织学生游行而被勒令退学,1923年又因起草反对校长渎职的宣言而被开除学籍,后赴美英留学、讲学,中华人民共和国成立后任南京大学一级教授。孙楷第,古典文学研究专家,解放战争期间,反对

国民党的黑暗统治，多次参加进步教授的签名活动（杨镰《孙楷第传略》，《文献》1988年第2期）。再如陈中凡，他可能是编委中年龄最大的古代文学研究专家，他曾参加辛亥革命和五四运动，后因对国民党失望，拒不接受"立法委员"的"桂冠"，不就"教育厅长"的"宝座"，中华人民共和国成立后任南京大学教授。"带头学习马列主义，拥护共产党的领导，积极投入社会主义革命和建设。"［姚柯夫《陈中凡传略》，《中国现代社会科学家传略》（五），山西人民出版社1985年版］温州人夏承焘是词学研究专家，他自己回忆说："1949年杭州解放，我也获得了新生。当时，我对共产党、新中国，充满着信心和希望。"（《我的治学道路》，《中国当代社会科学家》第一辑，书目文献出版社1982年版）夏承焘的同乡王季思，曲学专家，曾参与营救被国民党逮捕的地下党员，中华人民共和国成立后任中山大学中文系主任，他也说："1949年10月，中华人民共和国诞生了，中国人民站起来了。我跟许多从旧社会过来的知识分子一样，衷心拥护共产党，热爱毛主席。"（《玉轮轩古典文学论文集·后记》，中华书局1982年版）林如稷是现代文学研究专家，早年与郭沫若、冯雪峰、陈翔鹤等相识，投身进步文学活动，1939年任四川大学教授时，因反对国民党官僚程天放任四川大学校长而愤然离职，1950年任四川大学教授、成都市文教局副局长、市人大代表、政协委员等职。就连游国恩先生这一位"纯粹的学者"（曹道衡、沈玉成《游国恩学术论文集·编后记》语），中华人民共和国成立前也曾写诗"讽刺国民党反动派的贪污腐化"，"周总理、毛主席逝世时写了挽诗"（游琇、游宝谅《游国恩学术论文集·跋》）。据上海教育出版社1997年出版的《中国社会科学家自述》，陆侃如在晚年仍念念不忘他在1957年"到北京怀仁堂听毛主席作报告，并得到他接见"的情景。其余如大家所熟知的郑振铎、钱锺书、季羡林、刘大杰、程千帆等人更不必一一再说。

党员编委中，民俗文学研究专家徐嘉瑞的经历比较特殊。他20年代即秘密加入共产党，1930年脱党，40年代又开始为党工作，被国民党列入黑名单。1949年重新履行入党手续，曾任云南省教育厅长、省文联副主席等职。他在一首诗中写道："我过去像一只草虫，在黑夜里诅咒秋天；我今天变成一只喜鹊，歌颂着新生的太阳！"（徐演《徐嘉瑞小传》，《中国当代社会科学家传略》第五辑，书目文献出版社1983年版）黄药眠也是20年代的老党员，30年代脱党后加入民盟，虽未重新入党，实堪

称"党外布尔什维克"。

政治态度如此,研究方法又如何呢?赵敏俐、杨树增的《20世纪中国古典文学研究史》一书,列出了一批"解放前就已经出名,解放后很快就接受了马克思主义理论的专家",《文学研究》编委中的古典文学研究专家,绝大部分都在其中。袁世硕在《冯沅君古典文学论文集·编后赘语》中说:"1952年春,学校开展了知识分子的思想改造运动,冯先生积极响应,在运动中作了深刻的检查。""解放后冯先生发表的论著,更清楚地反映了她是认真地学习马克思主义和毛主席著作,并力图运用马克思主义的观点来研究中国文学史,整理文学遗产,评论古代的作家作品的。"(山东人民出版社1980年版)编委中的俞平伯,曾在1954年被公开点名批判。次年二月,俞平伯就写了《坚决与反动的胡适思想划清界限——关于有关个人〈红楼梦〉研究的初步检讨》的文章,对自己"大胆的假设""猜谜式的梦呓""繁琐的考证"进行了自我批判,总结出自己的"主要错误在于沿用了资产阶级唯心论的思想方法"。冯沅君、俞平伯可代表《文学研究》创刊时非党员编委的一般情况。

再看创刊号所发表的专题研究论文:蔡仪的《论现实主义问题》,陆侃如、冯沅君的《关于中国文学史分期问题的商榷》,何其芳的《〈琵琶记〉的评价问题》,王季思的《〈桃花扇〉校注前言》,夏承焘的《论姜夔词》,钱锺书的《宋代诗人短论(十篇)》,程千帆的《陆游及其创作》,孙楷第的《清商曲小史》,俞平伯的《今传李太白词的真伪问题》,郭绍虞的《中国文学批评理论中"道"的问题》,罗根泽的《论〈庄子〉的思想性》,罗大冈的《孟德斯鸠的〈波斯人信札〉》。

从《文学研究》的办刊方针、编委组成、所发论文,可得出以下几点印象:①主流意识形态对文学研究的普遍介入在50年代初已经开始,它所产生的影响是潜移默化的,表现出的倾向是从学术向意识形态的转移,或者说是从相对独立的学术向某种思想指导下的学术的转移。②在"双百方针"被提出的背景下,创刊号所发表的论文有不少是作者多年研究的积累,直到今天仍有参考价值,这与《编后记》所宣称的以较大篇幅发表"长期的专门的研究"庶几相符;但也有的文章明显带有那个时代的印记,有看风使舵之嫌。③有分量的学术成果多在古代文学研究领域。其根本原因,首先在于我国既有的历史悠久的传统文学,其次也与50年代前期的研究队伍有关。据1958年《文艺报》载,"在作家协会会

员名单里,理论批评家有91人,其中绝大部分是研究古典文学的","在大学39位名教授中,研究现代文学的只有3个半人"。以此看来,《文学研究》编委已经够"厚今薄古"的了。④研究方法上兼顾考、论两个方面。

总之,创刊时的《文学研究》虽然已掺入了一些非学术因素,但大体上仍是一个不错的学术刊物。编者希望"废除一些不利于学术发展的清规戒律","尽可能使多种多样的研究文章,多种多样的学术意见"得以发表,并说"在任何学术部门,一家独鸣都是只会带来思想停滞和思想僵化的"。这一方针若能真正施行下去,以大陆的学术力量,经过一段时间的努力,在学术含量和学术水平两方面,即使不能超过"中央研究院"历史语言研究所的《集刊》,与之相颉颃当无不可能。

二

极富戏剧性的是,《文学研究》创刊之时,正是右派分子"鸣放"之际。3月18日,《文学研究》问世刚六天,章伯钧、罗隆基、储安平、费孝通等就在政协会议上发表了"右派言论"。不过,当时采取"诱敌深入""引蛇出洞"的政策,鼓励人们继续鸣放。大概谁也不会料到,一台刚刚拉开帷幕的大戏,仓促之间就调换了主角。到6月12日第2期出刊的时候,《人民日报》社论《这是为什么?》已发表4天,"反右运动"已经开始。但作为季刊的《文学研究》,只能在第3期正式投入斗争。

第3期在头条位置发表了署名"本刊编辑部"的文章《保卫文学的党性原则》,除了套用一般的革命词语外,该文还批驳了文学界"右派"的言论:

> 有的人把文艺的特性说得十分玄妙,认为党的领导对文艺"无知",因而主张文艺工作的领导只能是作家和批评家;有的人认为党的组织妨碍了个人的努力,党的组织、领导,做着"不合艺术规律的工作",要求党"趁早别领导艺术工作";有的人根本反对文学事业需要任何领导,认为文学这个行业此用不着"领导"这个"词儿","因为文学事业到底是个人的劳动"。应该研究文学的特性,应该十分重视文学的特性。可是并不是文学才有特性,别的任何事业也都有它的特性。文学不论有多少特性,我们的文学有一点却是特殊不

了的,这就是列宁所指出的文学的事业应该是无产阶级的党的事业的一部分,文学不成为这个阶级的事业的一部分就一定成为别的阶级的事业的一部分。

有意思的是,该期所发表的学术论文,除了两篇外国文学的文章外,均是"古"字号、"考"字号。这些文章是:钱锺书的《宋诗选注序》,黄盛璋的《李清照事迹考》,唐圭璋的《柳永事迹新证》,段熙仲的《陶渊明事迹新探》,夏承焘的《姜夔词编年笺校》和叶玉华的《试论中国文学史的分期问题》。这与充满火药味的编辑部文章极不协调。编辑部后来解释说:这是"由于当时全国学术界投入轰轰烈烈的反右斗争,组稿很困难,我们不得不把过去积存的一些关于我国古典文学的稿子都一起发表,以免脱期"(《文学研究》1957年第3期《致读者》)。

1957年第4期,该刊又在头条位置发表题为《拥护两项伟大的革命宣言》的编辑部文章。所谓"两项革命宣言"指的是当年11月,先后在莫斯科召开的12个社会主义国家共产党、工人党代表会议宣言和64国共产党、工人党代表会议宣言。这篇"反修"性质的文章,联系文学界的实际,点名批判了胡风、冯雪峰、陈涌,而后两人是该刊编委。同期还刊登了编委毛星批判陈涌的文章《论文学艺术的特性——评陈涌等关于文学艺术的特性的错误意见》。这篇文章长达4万余字,系统地阐述了"无产阶级"的文艺观,在当时乃至后来很长一段时间内都产生了很大影响。

1958年第1期,该刊发表刘绶松批判冯雪峰,叶以群批判何直、周勃、陈涌的文章。第2期发表唐弢批判冯雪峰的文章。另有一篇"动态",介绍北京大学、复旦大学、北京师范大学"中国文学教学中的两条路线斗争"的情况。可见,《文学研究》在向《文学评论》过渡。

三

1958年第3期,是《文学研究》走向《文学评论》的一个重要的转折点。

1957年出版的四期,目录上不设专题研究论文专栏,而直排论文题目,其余的小文章按性质分别用"资料""书评""学术动态"等字样予以标示。1958年前两期的目录上增添了"论文"一类。到第3期,"论文"改为"评论","评论"专栏下的文章依次是:本刊编辑部的《致读

者》,北京大学中文系三年级鲁迅文学社的《王瑶先生是怎样否认党的领导的》《王瑶先生的伪科学》,曹道衡等六人的《评郑振铎先生的〈插图本中国文学史〉》,北京师范大学二年级学生与青年教师合写的《论巴金创作中的几个问题——兼驳扬风、王瑶对巴金创作的评论》,贾芝的《大跃进时代的新民歌》,力扬的《生气蓬勃的工人诗歌创作》,毛星的《文学研究工作往哪里去》,北京师范大学三年级一班"红旗"学习小组的《资产阶级专家到底有多少货色?》,蔡仪的《批判陈涌关于文学艺术特征的右派论调》,伊凡的《陈涌在题材问题上对鲁迅的歪曲》,姚文元的《驳秦兆阳为资产阶级政治服务的理论》。该期148页,"评论"占了121页,其分量之重不言而喻。

该期还公布了调整后的"编委会"名单。原编委刘文典、刘永济、林如稷、陆侃如、陈涌、黄药眠、冯雪峰、程千帆、钟敬文九人已不在这个名单上。除刘文典一人因病逝世外,其余八人均以"右派""内定右派"被赶出编委队伍。钟敬文后来说:"1957年的反右斗争,我跟其他文艺界的一些同志一样,被那铺天盖地的黑浪卷了进去。我们从左派一变而为'人民的敌人'。讲堂不准上了,学术活动当然也被禁止了。"(《我与中国民俗学》,《学林春秋》初编上册,朝华出版社1999年版)从"左派到资产阶级右派",不仅是《文学研究》九位编委的共同遭遇,也是文学研究界许多"右派"学者的共同经历。例如不在编委中的詹安泰,中华人民共和国成立初曾提出"三年不读线装书"的口号。"不读线装书"读什么?学习马克思主义理论。他在1957年出版的《中国文学史·导论》中,已明显运用了阶级论的观点。于是同年,在中山大学任二级教授的詹安泰被划为"右派"。

新增的七位编委是:刘芝明、邵荃麟、林默涵、何家槐、唐棣华、张光年、叶以群。新增编委有三个特点:①全部是共产党员。这样,在33位编委中,党员人数增加到17人,超过了半数,与原编委中非共产党员占大多数的情况恰好相反。②基本都担任行政领导职务。例如,邵荃麟于中华人民共和国成立初期任政务院文教委员会副秘书长、党组成员,1953年后任作协副主席、党组书记。刘芝明是文化部副部长、党组成员。叶以群50年代任上海市文联、作协副主席。林默涵先后担任文化部副部长、中宣部副部长等职,张光年任作协书记处书记、《文艺报》主编。③这七位编委,除叶以群之外,基本上不从事学术研究;而叶以群是反右积极分

子,"革命"的文艺理论家。

本期《致读者》首先回顾了《文学研究》筹备、创刊的背景,检讨了当时"片面地强调发表国内文学研究工作者经常的成果",以致造成"红旗、灰旗、白旗杂然并存,缺乏战斗性"和"厚古薄今"的倾向,提出了今后的办刊方针和用稿标准:第一,"要在文学研究中拔白旗,插红旗,明确文学研究工作必须为社会主义革命和社会主义建设服务","我们所发表的论文力求符合马克思列宁主义观点,以这作为选择稿子的根本标准"。第二,"坚决地贯彻'厚今薄古'方针","加强对当前文学创作和当前文学理论的评论,以求对于促进社会主义文学的发展和繁荣多少能起一些作用"。第三,坚持"双百"方针,"提倡学术问题的自由论辩"。显然,第三条与前两条相矛盾,在当时根本不可能实行。

加强"战斗性"和坚持"厚今薄古",当然来自毛泽东思想。但它的直接来源,显然是1958年3月11日《人民日报》发表的中宣部副部长陈伯达在国务院科学规划会上的报告。这篇题为"厚今薄古,边干边学"的报告,集中批判了文化领域里"厚古薄今""轻视实践"的"资产阶级倾向",提倡"哲学、社会科学的战斗性"。这一报告在文、史、哲领域影响极大,起了扭转方向的作用。《致读者》就是在这一报告后产生的。

当年第4期,在"评论"专栏下被点名批判的文学家、文学史家有李健吾、杨绛、孙楷第、王瑶和巴金。不过,该期新增了一个"讨论"专栏,发表了中山大学中文系四年级乙班黄昌前的《对王季思先生的〈苏轼试论〉的几点意见》和王季思的《关于〈苏轼试论〉的几个问题》。黄昌前批评王季思的《苏轼试论》一文"表现了作者在研究古典文学中的资产阶级立场和主观唯心主义的研究方法"。王季思在承认自己有"相当严重的资产阶级学术观点和文艺观点"的同时,也"提出自己的不同意见",与黄文"展开讨论"。这样,本期"一边倒"的情形似乎不太明显,"火药味"也显得淡一些。

1959年,《文学研究》改为双月刊,并正式改刊名为《文学评论》。第1期的《编后记》称,改刊名的原因,"主要是为了使刊物的名称更符合它的内容";并说"去年第3期"的《致读者》,已提出"本刊今后以大部分篇幅来发表评论当前文学作品和文学理论问题的文章。这说明刊物的内容早已有了大的改变;现在来改名,就完全是必要的了"。该期所刊登的《资产阶级思想必须改造、可以改造》一文竟引用北京师范大学中

文系学生的大字报，完全没有学术可言了。

在当年第 2 期的"目录"上，"评论"专栏被取消，因为整个刊物都成了"评论"，专栏当然没有存在的必要了。

在短短的一两年内，随着政治舞台上的风云变幻，中国文学研究界一个刚刚创办的大体上比较独立的学术刊物整体上从名到实都变成了"战斗"的工具。批判性、时效性、当代性成为这个刊物的灵魂。它的自我否定和重新定位，体现出"反右"斗争对中国学术的巨大影响，浓缩了当代中国学术对政治、文人对主流意识形态，从被动接受到主动拥抱的全过程。

四

"反右运动"时笔者才五岁，所以上文提到的每一个人都是我的前辈，有的是我尊敬的老师。今天旧事重提，我无意褒贬任何人。20 世纪 50 年代中国知识分子所选择的政治态度和治学方法，乃是历史的产物。当时批判过别人的人，后来自己又遭到了更为严厉的批判，甚至身心受到了莫大的摧残折磨。而某些当时被批判的"右派"，在平反、"摘帽"以后，反倒发表了更"左"、更"革命"的言论。一幕幕历史的悲喜剧，直令人唏嘘长叹而又无可奈何！

那么，我们应该从《文学研究》改刊名当中汲取什么样的历史教训呢？我认为，在当前，作为一个文学研究者，谁都无法改变主流意识形态对文学研究的渗透与介入，但是，却完全可以做到不主动拥抱任何意识形态，而潜心于文学学术研究。

1981 年 9 月，在《文学遗产》编辑部召开的古代文学研究座谈会上，《文学研究》创刊时的编委、因划为"右派"而被逐出编委队伍的钟敬文先生，把《文学研究》改刊名的往事与当前乃至今后的文学研究联系起来，他说：

> 我们有些这方面的著作（指文学史著作，引者注），没有把文学史写成文学史，而是把它写成了"文学评论"。在这里，我联想到我们《文学评论》杂志的前身。它在 1957 年创办时，原叫作《文学研究》。1958 年改为现在的名称（正式改刊名是 1959 年第 1 期，引者注），目的是为了加强战斗性。马克思主义者当然要战斗，没有战斗

就没有生命。"评论"也要"研究",二者不是互相对立或不相干的,但"评论"不能完全包括"研究",代替"研究"……我们大家都有一个经验,建国以后,或多或少写过一些批判文章,都叫作"评论",其中不少只是为了赶任务而写的,按照预定的结论,匆匆忙忙地找些材料就落笔。这样的文章,其实,就不能叫"科学研究"。(《文学遗产》1982年第1期)

钟老这个讲话已经过去整整20年了,但他提出的"评论"和"研究"的区别,仍然值得我们深思。

本来,改革开放以来,特别是进入20世纪90年代以来,旧的文学理论体系已经受到质疑,文学研究正呈现出逐渐摆脱意识形态控制、回到学术自身的趋势。然而,最近这种趋势被人指责为拒绝参与公众活动、非意识形态化、烦琐考据等。一时间,人们又有点摸不着北,神经脆弱的人们或许又会被吓唬住。值得注意的是,这种非难往往来自文人内部,它体现出文学研究者再次主动拥抱意识形态的动向。不过,回顾《文学研究》改刊名的往事,不难对当前乃至今后的研究方向做出正确的抉择。

正如钟老所说,中华人民共和国成立以后,在"战斗"的旗帜下,文学研究者奋不顾身地投入现实斗争,赶时髦、赶任务所写的批判文章、评论文章根本不能叫文学研究。那么,什么是文学研究?

从本质上说,文学研究不是一门实用学科,不能成为工具或武器。它位居形而上的象牙之塔,成为人类精神文明的象征。它有独立的学术品格,不是任何意识形态的附庸。有价值的文学研究成果,往往需要长期的积累,是理性和智慧的结晶,同时也应该具有相对长期的效应,绝非浮躁、时髦的口号和随风倒伏的所谓"理论"所能比拟。

有两个众所周知的常识似乎仍有再次强调的必要。第一,文学研究的对象是文学。历史上甩开文学本身,投入现实斗争,追求短期行为的教训不少。"反右""文革"毋论,就连80年代的所谓"全民反思",文史哲各学科也都说一样的话,文学研究就失去了容身之处。最近,各学科又"一蜂窝"地讨论经济全球化下的民族文化认同问题,"文学"又再次被置诸脑后。其实,我们研究的是中国文学,通过对我国历代文学活动的个案研究或宏观研究,与境外、国外同行对话,有什么必要担心民族文化身份难以确立呢?第二,我国有两三千年的文学史,而现当代文学至今才几

十年，古代与现当代孰重孰轻本来是一目了然的。强调"厚今薄古"，正是"反右"时主张文学研究为现实服务的派生物。当前，现当代文学的研究队伍在迅速膨胀，其阵地和成果数量也都超过了古代文学。但平心而论，研究者素质低下，缺乏基本的学术训练的情况也着实令人触目惊心。这一情况已经引起了现当代文学研究界中的有识之士的重视，但何时能够改观，似乎还看不出来。我们难道不应该为古代文学研究提供更多的阵地么？难道不应该加强现代文学研究者基本的古典文学修养么？在"古典文学研究的现代化"口号被喊得震天响的同时，难道不应该提倡"现代文学研究的古典风范"么？

总之，前事不忘，后事之师。《文学研究》改刊名的经过，正可视作当前研究中国文学的一面镜子。

末了还要指出，高水平的学术刊物，如旧中央研究院历史语言研究所的《集刊》和北京中华书局编辑的《文史》（尤其是前20余辑），都具有较长的时间效应。现在大陆的学术风气，却是过于急功近利，热衷空间效应，而且至今未能摆脱主流意识形态的影响。于是乎，有的刊物学术水平不见得很高，但由于学术以外的因素十分强劲，就有了"领导潮流"的作用。最近，有学者撰文质疑"核心期刊"，得到不少人的响应。这说明所谓的"核心"并没有得到一致承认。不是有人愤怒地声讨学术腐败、呼吁建立公正的学术裁判机制吗？那就从办好学术期刊开始吧！如果真的能从《文学研究》改刊名中记取教训，多发一些远离"评论"、有学术价值、时间效应较长的"研究"文章，则功莫大焉。否则，被学术"垃圾"充斥的"核心期刊"，无论当前名气再大，都只会令后人嗤笑。

20世纪90年代景观:"边缘化"的文学与"私人化"的研究

随着2001年的钟声敲响,新世纪究竟从哪一年开始的争论已经不再有意义。或许可以说,这一争论是无数人为制造的麻烦与困扰之一,它本来就不应该发生。

记得刚进入20世纪90年代中期,人们就忙不迭地进行各种回顾与前瞻,大到美、英、德、法、苏五国前首脑聚首,小到一个学科甚至某一研究方向的讨论。仅在中国文学研究界,回顾与前瞻之类的会议、专著、论文,已多到难以统计的地步。这类工作究竟有多大意义?是否也是人为在制造麻烦?现在还看不出来。事实上,"世纪末"情结就像一股席卷全球的浪潮,而中国文学研究中的"末世感",最多只能算是其中一朵小小的浪花吧!

奇怪的是,文学研究界的惶惑与悲观,几乎全都指向90年代。正如一篇文章所说:"在这个世纪,文学批评没有哪个年代像90年代那样,有那么多的自我怀疑、自我质询和自我反思。"(王光明等《关于90年代文学批评的对话》,《山花》2000年第10期)那么,这种种"怀疑""质询""反思"都涉及了些什么问题?90年代怎么了?

据说:由于政治与商潮的双重抛弃,使文学转向"边缘化";文化人从社会中心地位被抛离,生存空间受到挤压。

据说:学术腐败愈演愈烈,在发论文、出专著、评奖、评科研课题、评博士点、评一级学科、写书评等所有关节,都被"人情因素"甚至"金钱交易"充斥。学术评价的客观性、公正性荡然无存。

据说:文学研究缺少评判机制,缺乏规范,呈现出良莠不分、鱼龙混杂的局面。有价值的创见得不到承认,低水平的重复得不到遏止,抄袭行为得不到揭露。

据说:在经济全球化的格局下,强势文化步步推进,文学和文学批评的民族性受到威胁和挑战;批评界患了"失语症",中国文论亟待建立自

己的话语体系。

据说：在古典文学研究领域，缺少了20世纪80年代的"骚动"和"亢奋"，研究者丧失了"社会使命感"和"文化使命感"，"成熟得令人心寒，令人忧惧"。

如此等等，全都发生在20世纪90年代。

应当指出，上述各种问题并不都在同一层面上。把文学与文学研究不加区别地搅和在一起其实就等于把制造载人卫星和写《航空航天史》一锅煮，片面地把古代与现当代等同也有取消各学科特点之嫌，而学术腐败、经济全球化等根本不是文学研究的问题。但毕竟，研究对象和学科本身之间，古代与现当代之间，文学、文学研究与整个社会之间，都有割不断的联系。更重要的是，上述诸问题共同造成了中国文学研究界某些人的生存危机感。因此，本文拟主要对文学的"边缘化"与文学研究的"私人化"问题提出一些不同看法，并顺便联系到学术腐败、学术规范诸问题，以就教于诸同道。

一

本来，文学对于人类不是从来就有的，也不会永远都存在。从这个意义上说，文学家和文学研究者不但不应该慨叹生不逢时，反倒应该感到庆幸。

假如我们将口头文学暂时排除，而从殷商文字的使用者是最早的知识分子巫这一基本事实出发，蒙昧时期文学的中心地位，便是无可置疑的。周代的《诗三百》是民歌抑或巫歌当然还可以再讨论，但从孔子所说"不学《诗》，无以言"，就可以知道《诗》在当时的社会文化中处于何等重要的位置了。先秦散文都是实用性的，即通常所说的"文史哲不分"。也正因为此，散文和诗一样，处于极其重要、不可或缺的地位。屈原《离骚》被汉人尊为"经"，可见居于中心地位的是"非文学"成分，而文学性的表现却被说成是"露才扬己"。汉赋的文学较强又被说成"雕虫篆刻，壮夫不为"。一句话，如果可以把"文学性"从早期诗文中剥离出来的话，总是"非文学性"居于中心，而"文学性"处在边缘。

人们都说魏晋南北朝是文学的自觉时期，而文学的自觉恰恰是以文学和文学家的"边缘化"为代价的。据陆侃如《中古文学史系年》，从汉末至南朝的约三百年里，在政治斗争中被杀害的著名文人有：蔡邕（192

年)、弥衡(198年)、孔融(208年)、杨修(219年)、何晏(249年)、嵇康(263年)、钟会(264年)、韦昭(273年)、张华(300年)、潘岳(300年)、石崇(300年)、陆机(303年)、陆云(303年)、刘琨(318年)、郭璞(324年)、卢谌(351年)、谢灵运(433年)、鲍照(466年)、谢朓(499年)。显然,随着文学的"自觉",文学和文学家变得越来越可有可无,甚至只会"诽谤朝廷""惑乱人心",因而被一步步抛离中心,挤向边缘。颇具讽刺意味的是,提出文章乃"经国之大业,不朽之盛事"的曹丕,自己倒抢着做皇帝。何为中心何为边缘,曹丕是看得很清楚的,只不过给文学戴上一顶廉价的高帽子就是了。没曾想后人真的以为曹丕"肯定了文学的重要地位",良可叹也!

唐代科举有诗赋一项,文学似乎还占据着中心一隅。但想要仅靠文学就能挤进"中心"已成为空想。天才诗人李白就是碰壁者中的典型代表。不过,李白作为供奉翰林,还能待诏于唐玄宗的皇宫中,至少说明文学还可博"天子"一粲。虽然,此时的所谓"文学"是和音乐、舞蹈紧紧结合在一起的。到宋代的柳永连这个福分都没有了,仁宗皇帝只说了四个字"且去填词",就使柳永一生都没能翻过身来。

古代没有作家协会(有诗社、书会,但性质不同),也基本上没有靠创作吃饭的专职诗文作家。少数作家是帝王,当然居于中心的中心。位居高官的,写《贵粟疏》《出师表》《陈情表》《治安策》等,其人其作也都是中心。即如王维、韩愈、苏东坡等人,诗文写得再好,本职依然是做官。吟诗填词,对于他们来说只是"余事"而已。说他们是"文学家",那是后来的事。如果当时让他们做"文学家",就等于宋仁宗让柳永去"填词"一样。古代诗文作家的中心地位,是靠非文学的因素维系下来的。和官场无缘的民歌民谣及其作者,到"五四"以后才进入部分文人的视野。

元明清戏曲小说的部分作家,如关汉卿、曹雪芹(如果他是《红楼梦》作者的话),在文学创作上倾尽了毕生精力,可大致相当于现在的专职作家,但恰恰这些人名不见经传。几部著名的长篇小说究竟出于何人之手到现在都没有搞清楚,遑论中心、边缘。纵使统治者也听戏、看小说,但那只不过是玩玩罢了,千万别当回事。所以尽管关汉卿给宫廷写过剧本("大金优谏关卿在,《尹伊扶汤》进剧编"),却并不能以此获得一官半职;高则成以剧本的内容向中心靠拢("不关风化体,纵好也枉然"),也

只换来了明太祖的一句称赞:"《琵琶记》,富贵人家不可无。"到后来的京戏,连"玩"的中心也让演员占去了,剧本和作家就更没人理会。连研究戏剧史的王国维、吴梅都不把皮黄放在眼中。其实,京戏何尝与"中心"无关。正如钱穆所说:

> 晚清京剧,论其渊源,亦诗三百之流。剧中必寓有礼。如《二进宫》,如《三娘教子》,如《四郎探母》。《三娘教子》乃见一家之礼。《二进宫》君臣之间,乃见一国之礼。《四郎探母》华夷之间,乃见天下之礼……中国人生亦可谓乃一文学人生,亦即一艺术人生。文学必在道义中,而道义则求其艺术化。

钱穆把"剧中必寓有礼""文学必在道义中"看成是中国传统文化的特质,其实质无非是儒家的载道传统。这集中体现了儒家文学观目的(想要靠拢中心)和手段(介入中心)的高度统一。从整体上说,载道文学观直到20世纪80年代末都占绝对优势。

毋庸置疑,在任何时候,文学家都应该具有社会良知和社会责任感。然而第一,文学主要是以"美"的方式赢得生存价值的,"善"应该隐含其中,"说得越隐蔽越好";第二,隐含在"美"中的"善"应该是全人类普遍的道德情感,而不是某一种意识形态的宣泄;第三,文学史的经验表明,"善"越被刻意宣扬,其社会作用就越短暂,对"美"的损害也越大,甚至干脆取消了文学。总之,不应该提倡文学向主流意识形态趋同,也不应该提倡作家以文学为手段向"中心"靠拢。

20世纪90年代,"以经济建设为中心"的基本方针深入人心,市场经济兴起,文学家和文学研究者普遍失去了干预和介入社会生活的兴趣,一部分人坚持干预和介入,受到空前冷落。诚如有人所说:"与社会思想发展的尖锐性、丰富性相比,文学界的声音只不过是极端边缘化的余音而已。"但也因此,文学找回了它失落已久的自身价值——主要以审美的方式而存在。它可以消除人们精神上的紧张、疲倦、忧郁、失落;它刺激人的灵魂,给人带来精神享受,为人提供精神消费,供人鉴赏、消遣、把玩、娱乐、回味、咀嚼、联想,以取得精神上的愉悦和满足。

就是精神消费,也有更多的选择、更好的去处、更酷的感觉,谁还要看文学?世界杯、奥运会、四大天王,哪一样不比文学作品更精彩?作品

都没人看了,谁还要看评论和研究?可以说,一旦你选择了文学,就是选择了边缘;而文学研究,则是边缘的边缘。不想在边缘的,可以跳槽、下海。若是身在边缘而心有不甘,那就只能是自己折磨自己。

文学研究者当然应该关注现实。但此时已经暂时跳出了你的职业角色。爱因斯坦不是用"相对论"反对纳粹政权的;王国维、罗振玉在政治上都是满清遗老,却不能妨碍他们成为学术大师。学术可以相对独立,必须相对独立。文学研究也理应如此。将外在的东西掺进学术研究之内,不仅起不到任何作用,使对现实的关注流于清议、空谈或影射,而且亵渎了文学本身。从"为政治服务"变成为别的什么服务,其思维模式并没有改变。载道传统的迂腐性,在今天理所当然应该受到嘲弄。

文学研究者当然不拒绝正义和良知。但在履行职业角色的时候,这种正义和良知主要是通过学术行为来实现的。它包括拒绝学术腐败,大胆揭露剽窃和其他腐败行为,说真话,言之有据,尊重别人的劳动,对事业的执着、孜孜不倦乃至九死未悔的献身精神,等等。

在当今社会,人生似乎比以往任何时候都更加丰富多彩。除了职业角色之外,人还可以充当多种角色,如家庭角色、社会兼职角色、业余活动角色等,甚至有的人一身兼有两种以上的职业角色。作为一个普通人,文学研究者的活动空间当然要远远大于学术研究的范围。搞清楚多种角色之间的区别,处理好多种角色之间的关系,在今天显得十分必要。

文学研究当然可以含有研究者的思想,而且,有价值的学术研究大都含有相当深刻的思想。问题是如何寓思想于学术?又如何从学术中看出思想?王国维的《宋元戏曲考》,鲁迅的《中国小说史略》,闻一多的神话研究,郑振铎的俗文学研究,从选题到方法,从材料到结论,都无不是作者思想与智慧的结晶。当然,鱼和熊掌不能兼得的时候,取学术舍思想可也。对于一般的研究者来说只能如此。

思想有浅薄与深刻之分。为许多学者津津乐道的 20 世纪 80 年代是一个全民反思的年代,文史哲学科都说一样的话语,人人都处于"亢奋""骚动"的情绪中。诗歌《将军,你不能这样做》赢得了热烈的喝彩;在话剧《假如我是真的》演出时,主人公慷慨激昂的陈词常常被暴风雨般的掌声所打断。这喝彩与掌声消解了文学,最终酿成了 80 年代末的风波。而且,腐败和假货不仅没有得到遏止,反而越来越泛滥成灾。它提醒我们思考:一个民族的成熟,是否应该以文学的真正独立为标志?而文学研

究,是否应该以失去自我为代价换取一时的"中心"位置?

记得80年代后期,白先勇在中山大学讲学时说:伤痕文学、寻根文学、改革文学,对"文革"的思考很真诚,比以前的文学有进步,但在我看来,这些仍然不是真正的文学(大意)。这些话,到了90年代我们才真正理解。

二

文学的空间被越挤越小,文学研究成了一门正在萎缩的学科。尤其是古典文学研究,呈现出一代不如一代的态势。这种情况带来了两个问题:一是我们干嘛还要研究文学?文学研究有什么用?二是如何研究文学,尤其是如何研究古典文学?先说第一个问题。

不少学者,其中有一些是有成就的学者,都对自己的职业角色表示陌生和不理解。一位70岁左右的博士生导师说:我最近一直在苦苦思索,自己做了一辈子学问,搞了一辈子古典文学研究,究竟有什么用?(大意)一位文学研究者说:"我对自己的职业始终抱着根深蒂固的怀疑、不满。有时候,我像困在牢笼里的狮子,渴望着冲开锁链去叩望一下自由的天穹。""同辈人,同道人,改行的改行,出国的出国,下海的下海,各人找到了自己的归宿。只有一些'想不开'的迂夫子,在孤独中思考和煎熬。""当你以五十年的线索去搜索某个专题研究时,你会惊讶地发现,文学研究的过程充满着浪费、无用功、重复生产和无意义。如果一个人一生就写了这些东西,那么,他视之为神圣的东西只不过是几页废纸而已!"这些话有的是针对文学研究的无规范、无裁判机制而言的,但作者对自己职业的"怀疑、不满",却表达得淋漓尽致。

怀疑自己是需要勇气的,理应赢得尊重;承担"孤独",精神上受到"煎熬",应当得到同情。然而,有殉道者的勇气又缺乏殉道者的自信,又着实令人吃惊。

2000年5月,在武汉大学召开的一次讨论会上,我对古代文学研究是否有用的问题陈述了自己的意见,事后又按照主办者的要求,整理了几百字寄去,以供写《综述》时参考使用。然而,在后来某期刊发表的《综述》中,这一意见完全没得到反映。现在,我将这一意见抄在下面:

> 古代文学研究究竟有什么用?这是长期以来大家都很关注的问

题。坦率地说，在物质文化的层面上，古代文学研究没有什么作用。在精神文化的层面上，古代文学研究是有用的。但能否起到"塑造民族精神"的作用？我认为不能。古代文学研究承担不起这样的重负。这牵涉到对文学本质的认识。托尔斯泰说："有人说，音乐能使灵魂高尚——胡扯！音乐有作用，音乐作用大极了，这是我个人的体会，可决不使灵魂高尚。它既不使灵魂高尚，也不使灵魂卑劣，而是刺激灵魂。"我认为托翁对音乐作用的概括也可以适用于文学。在我国，文学已经有了两三千年的历史，我们的民族精神是否由于文学的存在得到了提高是很可怀疑的。鲁迅从从医转到从文，激烈地批判了我们民族的劣根性，七十年过去了，我们的民族性是否有改变？即使有了某种改变，但这种改变是否由于文学的作用？我看答案应该是否定的。

文学尚且如此，文学研究，尤其是古代文学研究，就只能对学术本身做出贡献。学术是精神文化的组成部分，有其独立存在的价值。那种"拔高"古代文学研究的作法，实际上取消了学术研究的独立性。陈独秀说："中国学术不发达之最大原因，莫如学者自身不知学术独立之神圣。"我认为，坚持学术研究的独立性在今天显得格外重要。

古代文学研究是一种职业，它为研究者提供了赖以生存的物质条件。在研究的过程中，某些发现可以使我们愉悦、兴奋、激动不已。所以，学术研究又是我们的精神家园。同时，经过我们的研究，以往搞不清楚的问题搞清楚了，搞错了的问题得到了澄清，或者又发现了新的问题，写出来的论文、著作越来越接近事实。从而，古代戏剧史、文学史、文化史的面貌越来越清晰了，人类精神文化的活动轨迹越来越清晰了。古代文学研究的作用无非如此而已。

上面这个意见将文学和文学研究纠缠在一起，有不尽确切之处；而且谈到了鲁迅，可能会造成误解。我想说的是：文学和文学研究不同。文学应当承担社会道义和社会责任，并把这种道义和责任贯穿在创作中，鲁迅的作品可说是典范。然而究竟什么是鲁迅精神？为什么鲁迅堪称"独立支撑的大树"？为什么说他的"骨头最硬"？按照我的理解，鲁迅的思想精髓，他的人格之伟大，全都在于他对独立、自由的追求。对国民性的批

判也好，对传统文化的反思也好，对统治者的不合作也好，都是他独立人格的表现。在这个意义上可以说，鲁迅与陈寅恪是相通的。而我们今天对学术自由的追求，也正是对鲁迅精神的最好继承。毋庸讳言，鲁迅的作品并非篇篇都很优秀；他在作品中对国民性的批判，效果也不尽如人意。然而，相当长的一个时期以来，有人不仅自己有意无意地曲解鲁迅，把鲁迅当成完美无缺的"圣人"，而且还把鲁迅当成了攻击别人的招牌和武器，而真正的鲁迅精神却被阉割掉了。

鲁迅的文学研究，如他的《中国小说史略》《古小说钩沉》《汉文学史纲要》，均是有功力、有见解的学术著作，世人皆知。显然，鲁迅成功地担当了两种不同的职业角色。这里想提一个问题：集文学家与学者于一身的鲁迅，他深厚的古典文学修养和精湛的学术研究成果，可能对于他的创作起了某种帮助和指导作用，那么能不能据此得出结论：文学研究能够指导和帮助创作呢？恐怕很难一概而论。

首先，作家兼学者型的人很少，不具有普遍性。就国内改编古典文学名著的情况看，有利用学术研究成果的，更多的是不利用，照样可以实现对名著的改编。二者之间，不见得能区分出艺术成就的高下。当代题材的创作更和学术研究无关。其次，文学的学术研究和对文学的一般了解有区别。大量的学术研究成果不能运用到创作中去。而且越是精深的研究，就越少知音，也就越难以运用。所以从整体上说，文学研究对创作的指导和帮助作用，是微乎其微的。屈原写《离骚》以前没有研究过诗学，也没有读过诗学研究的论文，司马迁也不是读了传记文学的研究才去写《史记》的，曹雪芹没有研究过小说史。当代的许多作家，从来不读文学研究的文章，照样写作。从根本上说，文学创作和文学研究是性质不同的两个领域。还是那个比喻，研究航天史对制造航天飞机基本上没有用处。

徐公持先生最近在《世纪之交的对话·序言》中指出："古典文学研究在任何时代、任何社会里，都不可能成为主流文化形态。"他还说："文学干预生活的能力毕竟有限，要求它'团结人民、教育人民，打击敌人、消灭敌人'，实在是夸大了文学的功能。"（《文学遗产》编辑部编《世纪之交的对话》，上海古籍出版社2000年版，第24页）这段话把文学的功能和文学研究的地位说得很到位。

那么，文学研究者有没有必要因此而感到失落和自卑？完全没有必要。从马克思到马斯洛，都认为人的物质需求（生理需求）是最基本、

最低级的需求，而精神需求则是人区别于动物的高级需求。人文学科以人的精神活动作为考察和研究对象，文学活动更是人类独有的高级精神活动。因而，对文学的产生、发展、变迁、衰落的研究也就更显得超凡脱俗。实践证明，离人的基本物质生活需求越远的活动，就越能成为精神文明的象征。文物收藏、古字画鉴赏、甲骨文研究、敦煌学研究、古楼兰遗址探寻等，都属于此类。不难明白，为什么我们在听到"敦煌在中国，敦煌学在日本"的时候心里不是滋味，因为敦煌学已经成了世界文明的标志。

过去总说，研究古典文学，是为了继承祖国的文学遗产。那么，一个丹麦的女学者，不远万里到中国来研究扬州平话，难道是为了继承我国的文化遗产吗？日本的唐诗考察团，到王维写《阳关三叠》的地方，去拍照一个土堆，能继承些什么？以前，我们中国人研究外国文学，往往美其名曰"继承世界文学遗产"，其实天知道究竟继承了多少。如果我们今天还不能彻底了解文学研究的性质、作用、意义，那倒真是一件令人遗憾的事情。

文学研究是一种形而上的工作，不应该是任何一种"武器"和"工具"。但这绝不是说，它和政治、经济毫无联系。恰恰相反，文学研究往往是政治斗争的晴雨表、经济发达的重要表征。政治开明、经济繁荣，与文学研究的发达成正比。这是文学与文学研究的不同之处。有句话叫"吃饱了撑的"，文学研究就是必须吃饱了才能干的事业。在讨饭中可以写诗，但不能从事诗学研究。所以，尽管文学研究不能带来丝毫经济效益，却热切希望有一个经济繁荣、政治开明的学术环境。

陈骏涛说："在一个以经济建设为中心的时代，文学无论如何难以成为主角，它只能充当配角，处于边缘的地位。"而文学批评"是配角的配角，处于边缘的边缘。要想跃居中心，充当主角，这无异于痴人说梦"。（陈骏涛《对90年代文学批评的一种描述》，《东方文化》2001年第1期）这种看法，比对文学"边缘化"的痛心疾首要通达多了，但似乎仍然没有看到文学研究的真正意义：建构人类精神文明之塔。

功利的社会使文学"边缘化"了，而文学研究却不能因此而趋于功利。只有摆脱功利目的，才能有效地控制焦灼、骚动和亢奋心理，从而冷静、沉稳、扎实地追求价值、兴趣、目的三者的统一。这正是我们从90年代文学研究大势中看出的希望。

三

文学"边缘化"提出来的第二个重要问题是:新世纪的文学研究向何处去?在这里,我想集中谈谈对文学研究"私人化"倾向的看法。

按照某些人的定义,"私人化"的特征是拒绝与社会进行"公众话语"的对话、非意识形态化、强调学术研究的相对独立性。这个定义主要是针对古典文学研究而讲的,但其观点却遭到了当代文学理论界的回应与批评。例如童庆炳说:"学科化也是边缘化,边缘化才是常态。今天的文学理论话语已不是全社会的中心话语,而是文学理论工作者的专门话语。边缘化是学科学术本位的回归,它带来对学科独立品格的追求。"(童庆炳《"新中国文学理论五十年"学术研讨会综述》,《文学评论》2000年第4期)看来,"私人化"研究不仅仅存在于古典文学。毫无疑问,关于21世纪的文学研究向何处去的争论,很大程度上聚焦于:文学研究是参与社会公众活动,还是保持相对独立?

熟悉现代学术史的人都知道,20世纪初,文学研究界出现了以梁启超为代表的从政治变革的角度研究文学和以王国维为代表的从"纯粹的文学"的角度研究文学这两种倾向。后者,可能相当于所谓的"私人化"研究。有意思的是,晚年在清华研究院任导师的梁启超,潜心古典文学研究,写出了《屈原研究》《陶渊明》《桃花扇注》《辛稼轩先生年谱》等一系列论著。今天看来,正是这些带有"私人化"研究特征的成果具有较强的生命力,而早年那种狂飙突进式的呼喊,已不能作为学术成果被继承。赵敏俐、杨树增对此有过一段精彩的论述:

> 一个时代的研究创新和成就的取得固然脱离不了时代的文化思潮,但是作为一种比较深层的学术研究来讲,学术新思想和新方法的应用也应该是比较深刻的,而不应该把学术研究简单地变成一种社会思想或政治运动的附庸,换句话说,不能以一时的激情或者一时的偏激言论来取代客观的学术思考。沉潜下来的学术研究作为一种深层次的民族文化建设,更需要一种冷静的头脑。晚年的梁启超固然属于保守派而不再是维新时代的战士,但是他对文学的研究正因此而显得深沉和成熟。这也许是一种躲避现实的行为,但是我们也不能不承认他对于社会、历史和文化等方面的认识正在随着阅历的增加而显得更为

深刻。(赵敏俐、杨树增《20世纪中国古典文学研究史》,陕西人民教育出版社1997年版,第72页)

在这方面,另一个众所周知的代表人物是胡适。胡适曾经是"五四"新文学运动的健将,然而他很快就提出了"多研究些问题,少谈些主义"的口号,并提倡"整理国故",在研究方法上主张"大胆地假设,小心地求证"。他的《红楼梦考证》《水浒传考证》等,充分实践了自己的主张,其学术影响至今尚存。

回顾一下学术史,不难发现,尽管20世纪前半期政治舞台上风云变幻,但有价值、有分量的文学研究成果,总是不随风倒伏、不人云亦云的。换言之,坚持学术研究的相对独立,不介入社会公众活动,潜心学术,成了前辈学者的成功经验。

20世纪50年代以后又怎样呢?我想从钟敬文老先生的一次谈话说起。钟老在1981年9月《文学遗产》编辑部召开的古代文学研究座谈会上说:

> 我们有些这方面的著作(指文学史著作,引者注),没有把文学史写成文学史,而是把它写成了"文学评论"。在这里,我联想到我们《文学评论》杂志的前身。它在1957年创办时,原叫作《文学研究》。1958年改为现在的名称(正式改刊名是1959年第1期,引者注),目的是为了加强战斗性。马克思主义者当然要战斗,没有战斗就没有生命。"评论"也要"研究",二者不是互相对立或不相干的,但"评论"不能完全包括"研究",代替"研究"……我们大家都有一个经验,建国以后,或多或少写过一些批判文章,都叫作"评论",其中不少只是为了赶任务而写的,按照预定的结论,匆匆忙忙地找些材料就落笔。这样的文章,其实,就不能叫"科学研究"。
>
> ……
>
> 总的说,我们现在古代文学研究的范围和角度还太窄。分析问题主要是从文艺学的角度出发,而且大都是20世纪50年代从苏联搬来的那套理论。从文艺学角度研究,当然是对的,是必要的,但文学现象是很复杂的,特别是古代文学,不是单纯的文艺学理论可以解决得了的。古代文学是古代的人整个社会生活和思想感情的形象的反映,

它的内容丰富，涉及的方面很广。我们单纯用"文学理论""文学原理"去研究，对有些问题，往往啃不动，或者停留在表面上。譬如楚辞中《九歌》和《天问》的研究，就需要多种人文科学的知识去作攻坚的武器。我近来在日本人所编辑的关于他们古典的研究的论文的目录分类，看到他们的研究，包括了历史学、国文学（文艺学）、宗教学、民俗学、民族学及心理学等方面。他们的古典文学研究者，是从多种不同学科的角度去进行研究的。……屈原的《天问》……你光从一般文艺学的理论去研究，第一个问题就使你不清楚：为什么屈原要在这儿发这么多问题？

钟老先生的这个发言已经过去了20年，应当说，中国文学研究的面貌已经有了部分的改观。单纯套用苏联文学理论的现象已不多见，从跨学科、多学科的角度研究文学也取得了不少成果，许多单位和个人都在尝试汉学研究的国际化，等等。然而，钟老提出的基本问题——"评论"和"研究"的区别——正与当前争论的文学研究是否应该介入社会活动有关。从钟老提到的《文学研究》改刊名的问题，可看出50年代中国文学研究倾向的总体变化。

《文学研究》创刊于1957年，到1959年第1期改刊名为《文学评论》，历时整整两年，其间所体现出的"反右"运动对学术研究的巨大影响就不必再说了。值得注意的是改刊名的原因，是由于创刊时的《文学研究》，"片面地强调发表国内文学研究工作者经常的成果"，以致造成"红旗、灰旗、白旗杂然并存，缺乏战斗性"和"厚古薄今"的倾向，所以后来"在文学研究中拔白旗，插红旗，明确文学研究工作必须为社会主义革命和社会主义建设服务"，"坚决地贯彻'厚今薄古'方针"，"加强对当前文学创作和当前文学理论的评论，以求对于促进社会主义文学的发展和繁荣多少能起一些作用"（《文学研究》1958年第3期《致读者》）。1958年第3期，《文学研究》新增"评论"专栏，专栏下的文章依次是：本刊编辑部的《致读者》，北京大学中文系三年级鲁迅文学社的《王瑶先生是怎样否认党的领导的》《王瑶先生的伪科学》，曹道衡等六人的《评郑振铎先生的〈插图本中国文学史〉》，北京师范大学二年级学生与青年教师合写的《论巴金创作中的几个问题——兼驳扬风、王瑶对巴金创作的评论》，贾芝的《大跃进时代的新民歌》，力扬的《生气蓬勃的

工人诗歌创作》,毛星的《文学研究工作往哪里去》,北京师范大学三年级一班"红旗"学习小组的《资产阶级专家到底有多少货色?》,蔡仪的《批判陈涌关于文学艺术特征的右派论调》,伊凡的《陈涌在题材问题上对鲁迅的歪曲》,姚文元的《驳秦兆阳为资产阶级政治服务的理论》。该期总共 148 页,"评论"占了 121 页。从 1959 年第 1 期,《文学研究》正式改刊名为《文学评论》,当期《编后记》称,这样做的原因"主要是为了使刊物的名称更符合它的内容"(有关《文学研究》改刊名的详情,可参拙文《从〈文学研究〉到〈文学评论〉——对一段文学学术史的回顾》,原载刊《东方文化》2001 年第 6 期,亦收入本集)。

从《文学研究》改刊名的经过可以看出,尽管 50 年代初主流意识形态已经介入了文学研究,但"反右"以后却呈现出文学研究主动认同和拥抱主流意识形态的总体倾向,文学研究的学术品格丧失殆尽。

回到当前的争论。很清楚,以不参加社会公众活动、非意识形态化、强调自身独立性为特征的"私人化"研究,是"反右"斗争所带来的研究倾向的反拨。如果说"私人化"研究在 20 世纪 90 年代已经成为一种"倾向"的话,那么,它应该是中国文学研究者在经历了种种曲折、走过了许多弯路之后的集体清醒;是学术研究摆脱意识形态束缚,走向独立、自由的必由之路。如果说以拥抱主流意识形态、参与社会活动为主要特征的"公众"研究是计划经济的派生物的话,那么"私人化"研究就是市场经济的派生物,它也必然与市场经济相适应。

正反两方面的经验,充分提示出"私人化"研究倾向出现的必然性和积极意义。

"私人化"研究不参与社会公众活动,但却不妨碍任何人从事这种活动,也不排除研究者在退出职业角色时(即从事学术研究之外)参与此类活动。

"私人化"研究不剥夺任何人从事文学研究的权力,提倡学者之间、团队之间、学派之间各种不同学术观点的自由争鸣。"私人化"研究强调学术个性和多样性。你搞你的,我搞我的;角度各异,方法各异,观点各异,因而也就多姿多彩,生动活泼。"私人化"研究的实现,也就是"百家争鸣"的真正实现。

"私人化"研究反对"命题作文",反对在某一统一意志下的千部一腔、千人一面,反对无原则的合作和互相吹捧,但却不反对志同道合的学

者共同从事研究，以达到优势互补、资源共享、团结协作、共同提高的目的。然而，从"个体户"到"互助组"，从个人到团队，再到学派，应有待于条件逐渐成熟之后方可进行。

"私人化"研究重视时间效应，轻视空间效应；重视长期积累，不欣赏赶时髦、赶任务、应景写作等短期行为；提倡以读书、做学问为乐，以身在"边缘"为荣，不向往"中心"。

"私人化"研究重视学术创新，把创新当作学术研究的生命和价值。因此，实现"私人化"研究是摆脱低水平重复的必由之路。

"私人化"研究重材料，重证据，提倡科学精神，推崇乾嘉学派。从"问题"到"主义"，都是"私人化"研究的关注范围；其中小中见大、问题中蕴含主义的个案研究最受青睐。

"私人化"研究重视学术规范，尊重别人的劳动成果。你的就是你的，绝不放入我的囊中。"私人化"研究实现之日，就是非学术因素退出学术之时。"有学术独立，才有学术尊严"——公开提出这一响亮的口号并努力实行之，形形色色的非学术因素才会望而生畏。虽然学术腐败的形成原因很多，不易遏制，但"私人化"研究肯定是抵制学术腐败的有效手段之一。滥竽充数的"南郭先生"，只有在单打独斗的时候才能现出原形。

"私人化"研究把学术当作全人类的共同事业，不担心在全球化的冲击下，民族文化身份难以确立。通过对我国历代文学活动的个案研究，与境外、国外同行对话，既实现国际接轨，又保持自己的学术个性，是"私人化"研究追求的目标。

"私人化"研究容易走向烦琐考据，可能选择意义不大的研究课题。但或然不是必然。前辈大师的成功经验表明，有价值、有生命力的课题，恰恰多是产生在"私人化"研究的氛围中。

20世纪90年代，中国文学界出现了一种奇观：即当代文学创作中的"个人化"写作与古典文学研究中的"私人化"研究，这两种"倾向"遥相呼应。它们不约而同，互为犄角之势，显示出中国文学更高层次的自觉，也同时成为非难的对象。

可以说，在我国，"私人化"研究的氛围远远没有实现。有学者把90年代的文学批评分为"四元"：一是服务型（又称工具型）；二是科学型（又称学术型）；三是鉴赏型（又称艺术型）；四是大众文学批评。并指出

四种文学批评均为"当今的中国所需要,谁也代替不了谁"(陈骏涛《对90年代文学批评的一种描述》,《东方文化》2001年第1期)。既然如此,选择何种类型进行研究都应该是学者的自由。然而,总有人习惯于教训别人、规范别人、指挥别人,这是一种不良习惯,应当克服。中国文学研究只有在宽容的环境中才能获得发展。

总之,20世纪90年代的中国文学和文学研究,从总体上说是正常和健康的,毋需杞人忧天、痛心疾首。对文学的"边缘化"的叹息,体现了载道传统在文学回归自身时的彷徨失措;而对文学研究的"私人化"倾向的指责,某种程度上体现了意识形态对学术研究指挥失灵时的无奈。今后中国的文学和文学研究,大概会在90年代所昭示的方向上更加冷静、沉稳地走下去。

让我们拭目以待。

日本的中国古典文学教学及其对我们的启示

从 1994 年春到 1997 年春的 3 年中，我在日本九州大学文学部任教。回国后，感到日本的中国古典文学教学颇有一些值得借鉴之处。现草成此文，以供同行参考。

众所周知，由于历史渊源关系，中国古典文学在日本社会十分普及。一位在日本大学里当副教授的中国老师告诉我，日本人实际上是把中国文学当作他们自己的东西来研究的。经过两三年的观察，我才感觉到这话的实际分量。日本的国立大学，都设有中国文学专业，主要开中国古典文学课。然而，如果认为不设中国文学专业的学校是不重视中国文学，那就错了。好多不设中国文学专业的大学，都把汉文学设在国文学即日本文学专业内。据《文学遗产》1997 年第 2 期《日本学者松浦友久采访录》，像松浦先生这样有名的学者，就是在早稻田大学的日本文学专业里学的汉文学。早稻田大学到 20 世纪 60 年代尚且没有中国文学专业，可见把汉文学课程开在日本文学专业的大学必不会少。还有，在日本的初中、高中课本里，不但选有从《诗经》到鲁迅作品的课文，而且高中语课本的封底，竟然是一张中国文学史地图。再一个能说明日本人不把中国文学当成外来文化的例子是，日本大学的中国文学专业（包括中国语学），不用中文写论文；而英、美、法、德等国文学专业，无一例外要用该国的语言写论文和进行答辩。此外，日本大学的中国文学专业，一般都招有中国留学生。而欧美各国文学专业，甚至包括朝鲜文学专业，都没有该国学生去日本留学。

在一般国立大学中，中国文学专业设在文学部。过去我们以为文学部大体相当于中文系是误解，请看九州大学文学部的专业设置：中国哲学、中国史学、中国文学、印度哲学、美国文学、英国文学、法国文学、德国文学、地理学、日本语言、比较语言、日本文学、考古学……总共几十个专业，连我们的人文学院也无法相比，可能大体上相当于人文学院加外语

学院。所以,可以说文学部所属的中国文学专业(含中国语学)大体上相当于中文系,只不过教师和学生的人数都要少得多。

一般来说,日本的大学生从二年级开始进入专业课程学习。研究生则分修硕士前期课程2年和博士后期课程3年。学生修课,不分年级。一般是本科3个年级在一起,研究生5个年级在一起。有的课程,硕士生和本科生可同时选。但没有博士生和本科生的共修课。

九州大学的中国文学专业,设主任教授、副教授、讲师、助手、外籍教师各1名。不知道这样的编制是否具有普遍性。日本大学里的中国古典文学课,没有统一的教材,没有规定必须要开的课程大纲,教师开什么课和怎样开课,完全由本专业的主任教授决定。一般来说,所开课程总是和任课教师特别是主任教授的研究方向、研究课题紧密相关的。以九州大学为例。第一任主任教授目加田诚先生是《诗经》专家,他主要围绕《诗经》开课;第二任主任教授冈村繁则围绕六朝文论和白居易开课;现任主任教授竹村则行先生开的是杨贵妃文学史。私立大学更是如此。著名神话学家王孝廉教授在西南学院大学任教,他坦诚地对我说:我现在研究《庄子》,就给学生开《庄子》。

围绕主任教授的研究方向开课可能会造成学生知识面过窄,营养不足。于是,就用"兼担"教师和"非常勤"教师开课弥补。

"兼担"教师指的是同一大学内部,但非同一学部的教师。一般来说,国立大学中的中国文学专业教师编制很少,但基础学部往往还有几位先生是研究中国文学和中国语学的。例如,九州大学的基础学部以前叫教养学部,现改为言语文化部。在我熟悉的教师中,有5位先生搞中国学。其中教授2名,一搞现代文学,一搞古代文学;副教授3名,古代文学1名,古代汉语1名,现代汉语1名。教现代汉语的是中国人。他们轮流到中国文学专业兼课,丰富了授课内容。据说,"兼担"教师不另外拿报酬。

什么是"非常勤"教师?简单说,就是非正式编制的代课教师。"非常勤"教师又分两种不同的情况。一种是教基础课的一般代课教师(其中以教语言的为多,例如教中国语的代课教师就非常多),没有职称要求,甚至于无正式职业者也可以担当。另一种则是教提高课的某一方面的专家,以外地专家为主。具体而言,是从东京或京都、大阪等地聘请有关专家,让他们把最拿手的课程集中在一周之内讲完,称"集中讲义"。据

我所知，伊藤漱平、福井文雅、松浦久友、金文京、大塚秀高等著名专家都应邀从东京、京都等地到九州大学上过课。这样，学生不出门，就能听到一流学者的最新研究成果，极大地丰富了学生的视野，提高了他们学习、研究中国古典文学的兴趣和能力。"非常勤"教师的课酬，一般按钟点支付。

我认为，聘请专家"集中讲义"的方法，我们也可以采取。可首先从研究生开始，待取得经验后，再逐步扩大到本科生。要选择国内最有成就、对同学最有帮助的学者。每学期可酌情请1～2人，久而久之，普及到各个学科。建议学校教务处和校领导对这项改革给予支持，对所需经费给予资助。一旦试验成功，就把它制度化。

在九州大学，教授中国古典文学的中国籍教师一般用汉语授课。以前是2门文学课、1门语言课，现在变成2门文学课、2门语言课。为研究生开的课，一般也都是本人的研究专长。而其他3门课，则可以补充课程设置方面缺少基础课的不足，特别是对提高日本学生的汉语水平十分有用。

授课方式分为"讲义课"和"演习课"两种。讲义，就是老师讲、学生听，类似于我们的"满堂灌"。但讲义课非常少，大部分是演习课。演习的方式是，先由某一学生对当天的授课内容进行讲解，教师针对他的演习提出问题，组织课堂讨论，最后由教师做出总结，有时候甚至不总结就下课。当然教师必须至少提前两周将授课内容通知学生，以便学生有足够的准备时间。

讨论式教学的优点非常多。对学生来说，提高了学习的主动性和自觉性，也提高了学习兴趣，活跃了课堂气氛，加强了学生的记忆。学生不是被动地接收，而是自己去查资料、找问题、分析问题。这样得来的结论，当然比老师硬塞进来的印象深得多。而且最主要的是，通过讨论式教学，可以帮助学生提高科研能力。例如，在讨论《牡丹亭·闹殇》一出时，有位同学不解地问道：这出戏为什么叫"闹殇"？我引导他从作品找出内证，指出杜丽娘一死，杜府上下一片混乱，各种人物频繁地上场下场，加上春香、老夫人的一片哭声，所以叫"闹"。我希望他再从中国的丧俗方面找找外证，下课后他果然照着做了，对我说：这节课收获真大，中国的丧俗与日本不同，所以我对"闹殇"之"闹"不能理解。现在，我可以写篇小文章了。对教师来说，讨论式教学也确实可以尝到教学相长的甜

头。元曲选本《单刀会》第四折有鲁肃等人以叫"宫商角徵羽"为号来袭击关羽,而关羽则击案高呼"我特来破镜"。一般注本都能正确注出来"羽"双关指关羽,"镜"是指鲁子敬,但却未能注明出处。一位以讲史话本为研究方向的博士生从《三国志平话》中找到了这个细节,不但可以说明这个故事在宋元时期非常流行,而且可以据此来证明《元曲选》中的念白有的来源于元代,而并非全是明人杜撰。

我想,既然日本的学生都能在讨论中有新的发现,中国学生应当更不成问题。问题是我们习惯于满堂灌,学生听惯了,教师教惯了,要改也难。再加上我们的本科生人数多,确实很难做到人人"演习"、个个发言。我回国后在魏晋隋唐文学史课组织的几次讨论,效果都不理想。研究生的课要好一些。我想在为本科生上课时先改一改授课方式,把不停地"灌"改为多提问题,让学生随着老师讲授而动脑子,回答问题,培养参与意识,逐渐改变全盘接受、被动接受的旧模式。此外,每堂课都要留出时间让学生提问题,提出的问题先鼓励同学回答。对于主动、大胆提问题者、积极回答问题者,特别是对于提出有价值的问题或回答问题有创新意识者,要给予表扬,甚至在考分上有所体现。对研究生,更要培养他们发现问题、解决问题的能力。

日本大学的中国文学专业一般不采取闭卷考试的方式。"演习"课以发言、回答问题的质量来打分,不另外考试;"讲义"课,以写小论文代替考试。这也是值得借鉴的。另外,九州大学把学生(含本科生、研究生)毕业论文的"构想发表"(类似于我们的开题报告),搞成了一种学术活动。具体做法是:毕业生提前一年或一年半,把论文选题的意义、价值、主要论点、论据、文章结构等向本专业全体师生报告,然后听取大家的评议。这时发言最积极的往往是师兄、师姐。他们是过来人,最知道选题的重要性,发言最能切中肯綮。"暧昧"的日本人这时候一点也不暧昧了,而是横挑鼻子竖挑眼,把师弟、师妹说得汗流满面。相比之下,我们的开题报告只是教师在讲,似乎不够集思广益,也不利于提高学生主动学习的积极性。

"支那"与"南斯拉夫"的被误读及其他

19世纪末的1895年3月，一向以"天朝"自居的大清帝国，在黄海大战中惨败于日本海军，被迫在丧权辱国的《马关条约》上签了字。翌年，清政府向日本派出了第一批留学生，往日的"先生"与"学生"的地位发生了逆转。这批头上戴着辫子的"清国人"在扶桑所受的屈辱真是一言难尽。使他们不堪忍受的是：日本人称他们为"支那人"。

1931年，日本军国主义的铁蹄践踏到中国的东三省。同年，日本小说家中里介山在《给支那和支那国民的一封信》中，公然无视历史事实，以周、汉、元、清几朝的统治者均非中原汉族为例，为日本侵略者辩护，受到鲁迅先生的驳斥，鲁迅先生指出，周、元、清统治者对中国人民从来没有施行过"王道"；而汉刘邦不是外族入侵者。

随着日本侵略行为的升级，"支那"的称呼也飘洋过海来到了中国普通百姓中。从1937年到1945年的8年间，"大日本皇军"在烧、杀、抢的时候，称中国为"支那"、称中国人为"支那人"。中国人讨厌这个称呼，如同讨厌禽兽般的"鬼子"一样。一般中国人认为，"支那"本身便是一种贱称，带有极端蔑视的成分。要不，干嘛不称我们是"中国人"？

其实，"支那"何辜？"支那人"何辜？"支那"就是中国。作为学术问题，"支那"一词的起源早已解决了。

古代印度人称中国为支那、至那、智那，或震旦、振旦、真那、脂难等，均为梵语Cina的不同译法，最早见于公元前4世纪考底利耶所著之《政事论》和成书于公元前后的著名史诗《摩诃婆罗多》《罗摩衍那》等印度古书。后来的汉译佛经《佛说灌顶经》、唐玄奘的《大唐西域记》、《宋史》的《天竺传》等都有记载。例如，唐道宣《续高僧传》说："远传东域有大支那国焉，旧名真丹、振旦者，并非正音，无义可译，惟知是此神州之总名也。"可见那时西域僧人普遍称中国为"支那"。《翻译名义集》并说"支那"的原意是"文物之国"，带有褒义，但并不确切。据专家研究，梵语的Cina是"秦"字的音译，而"秦"是从公元前7世纪起

陆续移民到今中国西北地区的秦国的称号，自古以来外国对中国的称呼，包括英语中的 China，均源于此。

弄了半天，"支那"一词是地地道道的"出口转内销"产品。值得提出的是，这一结论，至少是在著名文学家苏曼殊和中外著名学者伯希和、张星烺、季羡林等人的相继努力下才得以确认的。就目前所知，最早对这一问题感兴趣的是苏曼殊。

1909年，苏曼殊在日本读印度史诗《摩诃婆罗多》原文时，发现其中已有"支那"之名，遂写信给友人，报告这一消息。不过他误以为《摩诃婆罗多》写于公元前1400年，此时正当我国商时，所以"支那"不会是"秦"字的音译。他在信中说："近证得支那一语确非秦字转音。……在公元前1400年，正震旦商时，当时印人慕我文化，称智巧耳。"这就透露出他关注这一问题已非止一日，关注这一问题的也不仅他一人，而且当时已有"支那"是"秦"字音转的说法。他以民族自豪感宣称"支那"本有褒义，可能正是为了鼓舞因被称为"支那人"而自卑的国人，特别是留日学生吧。

日本人称中国为"支那"，大概有两个重要原因，其一是照搬汉译佛经。汉语、日语都有许多从佛经中借来的词汇，只不过有的汉语中已不大使用了，却还保留在日语中，如大根、挨拶、以心传心、我慢等。佛经中"大根"就是萝卜，汉语不用了，日语还在用。"我慢"原是梵语 Asmimana 的音译，意为倨傲、执拗。日语借来，一般是"忍耐"的意思。可知日语对佛经词汇的照搬，有时是不顾原意的。"支那"在佛经中即指中国，日语借来，没有违背原意，也不含褒贬成分。近代日人称我国为"支那"的第二个原因，大概是由于当时正当清代，而"清"与"秦"音近。我国历史上各王朝都有自己的国号，人们习惯于用秦、汉、唐、宋、元、明、清等来称呼中国。中、日间交往已久，但只从清代才开始称中国为"支那"者，乃因"支那"是"秦"的音转，而"秦"与"清"音近耳。

近代以来，中国人多用"震旦"称呼自己，就像现在说"中华""华夏"一般，流露出自豪感。例如，鲁迅在1904年《致蒋抑卮》的信中，评价某些自视高贵的日本学生，"其思想行为决不居我震旦青年之上"。中国著名大学之一的复旦大学，原名"震旦学院"，"复旦"者，复兴震旦之意也。中国近代以来弃"支那"转而多用"震旦"的事实或许说明，

许多人并不知道"震旦"与"支那"是一回事，同时也可能是有意同日本人挂在嘴边的"支那"划清界限。我们今天没有必要苛求历史，但却有必要将事情的来龙去脉讲清楚，以免授人以柄，甚至贻笑大方。

英文 China（中国）的词源和词义，过去多以为是从瓷器——瓷器之国而来。看来很可能也是一种误解，China 当亦从 Cina（支那）来。

由此看来，无论支那人、震旦人、中国人、Chinese，这些词汇本身均不带褒或贬的含义。然而，一旦出自侵略者口中："你们支那人……"，"这些中国人……"，甚至"支那猪""中国猪"（外国人把清朝男子头上的辫子叫"猪尾巴"），蔑视的语气就充溢其中了。鸦片战争以后，在帝国主义列强坚船利炮的打击下，清政府威风扫地，国人中普遍流行民族自卑感。这时候，从对侵略者的厌恶而产生对"支那"这一称呼本身的误读，是一点儿也不奇怪的。难得的是，一部分不甘自卑的知识分子，本着实事求是的精神，通过啃书本，"钻牛角尖"，得出了正确的结论。我中华无须自卑，也无须自大，道理本来如此。在民族对抗的时候，需要爱国热情，更需要理智、理性和冷静的思考。

<center>二</center>

如果说，一个世纪以前，出于对侵略者的憎恨而产生的对"支那"一词的误读还是可以理解的话，那么，今天个别对"南斯拉夫"的误读，就近乎荒唐可笑了。

某报刊登的一篇大块文章说："在优等的盎格鲁·萨克逊人看来，南斯拉夫人本来就是一帮南方的奴隶。据《牛津字典》讲：'南斯拉夫（Yugolslay 或 jugoslav）指特定的国家居民，包括塞尔维亚、门地内哥罗和前奥匈帝国的部分领土，统称为南斯拉夫（Yugoslavia）。塞尔维亚语中 Yugo 是'南'，slav 是'奴隶'，而英语中的'斯拉夫 slav'一词本身就是奴隶。"此文共分四个部分，上述引文在第一部分，是全文基础。这一部分的小标题是："种族理念：'颜色越浅越高贵'"，旨在论证北约对南联盟的轰炸是出于种族歧视。然而南斯拉夫人是白种人，这就使文章陷入自相矛盾之中，出现了以下难以理解的描述。

> 在传统种族主义者眼中，既然上帝也是白人，非洲的黑人颜色太深，打死几十万上百万，并不令上帝心疼；中东的人颜色偏黄，打死

十几万几十万，注意别把油田打着火就行。近东的白弟兄虽然是斯巴达奴隶之后，但毕竟颜色偏浅，自然有种族人权问题。所以天降大任于斯人，派北约充当现代十字军，代表欧洲文明东征。（唐师曾：《历史与现实：纵说南斯拉夫》，《南方周末》1999年5月11日第8版）

究竟"传统种族主义者"是北约还是南联盟，让人颇费猜详。若说是南联盟，则显然与作者原意不合，因为该文是批判北约的。若说是北约，白人杀白人怎能论证"颜色越浅越高贵"呢？经反复琢磨，觉得作者想说的也许是：种族主义者北约以种族问题为借口进攻南联盟。可惜想象成分太多，又在历史和语言两方面犯有常识错误，不能不落入作茧自缚的境地。

已有人指出了该文在语言方面的错误："Slav（斯拉夫人）本意并无'奴隶'的意思。""'英语中斯拉夫 slav 一词本身就是奴隶'云云，显然是把 Slav 错当作 slave 了。"（邻启宇：《斯拉夫人＝奴隶？》，《南方周末》1999年6月11日第3版）真是差之毫厘，谬以千里！不知南斯拉夫人在得知他们原来就是"一帮南方的奴隶"时会作何感想？

该文的另一个常识性错误，是把上帝当作白人。"上帝"是基督教的神，本来无所谓种族和肤色，如果硬要给他加上去，也只能是中东"颜色偏黄"的人，因为基督教源于巴勒斯坦。《圣经》载，上帝的独生子耶稣出生于耶路撒冷附近的伯利恒，那上帝也只能是中东人了。白人与上帝和上帝的选民并不是一回事，那么究竟谁更"高贵"，这就需要该文作者自己回答了。

三

对"支那"和"南斯拉夫"的误读，都发生在民族冲突之时，不是偶然的（尽管第二个误读有自作多情之嫌）。误读的背后都蕴涵着强烈的民族情感甚至爱国主义情绪。

"爱国"永远是个褒义词。就是到了世界大同的那一天，历史上的民族英雄还是值得歌颂，叛徒、卖国贼还是应当受到唾弃。然而，若要问一句：什么样的人是民族英雄？什么样的人是叛徒、卖国贼？具体而言，米洛舍维奇、萨达姆、卡扎菲，是民族英雄还是恐怖主义者、独裁者，抑或

战争罪犯？东史郎是卖国贼还是人道主义者？回答就不那么简单了。

许多最卑劣的目的都是打着最美丽的幌子实现的。在世界历史上，打着"爱国"招牌行侵略别国之实的典型代表是希特勒。希特勒的"爱国热情"，不仅是德国侵略军的精神支柱，也鼓舞了侵华的日本鬼子。《东史郎日记》说："五川素来的《静观动乱》中，引用了希特勒《我的奋斗》中的一节，说：希特勒心怀爱国之情，奔赴战场时感觉如同去舞场赴宴一般。他因眼睛被毒气熏伤住院养病期间，听到了德国投降的消息（指第一次世界大战，引者注）。他一边流泪一边说：'我自从站在母亲墓前流过泪后，就再也没哭过。我青年时代的坎坷遭遇，反而增加了我的反抗心。在这场旷日持久的战争中，我们队伍失去了很多战友，但我从没为他们流过泪。因为他们是为祖国德意志而献身的，哀叹他们的死就是一种罪恶。但这次，我却控制不住自己的眼泪。'"希特勒的"爱国"可谓至诚无比，然而侵略者的屠刀，最终使东史郎认清了"爱国"旗帜下所掩盖的东西。

"爱国"的口号最容易煽情，最容易使人丧失理智。统治者在关键的时候打出这张牌，祭起这一法宝，就立刻产生"姜太公在此，众神退位"的效果。敢于反这个潮流的人，实在是少之又少。在专制制度下，国家不是人民的，而是"朕"的。你不服从"朕"，你就是不爱国！即使在民主制度下，民族情绪一旦被某一政治势力所利用，就会掀起任何人都无法抗拒的排山倒海的滔天巨浪，造成灾难性后果。在这里，援引我们的同行、美国著名戏剧理论家乔治·贝克（G. P. Baker）所列举的事实也许最能说明问题："很多人以为，从德国社会主义者的言论看出，如果战争发生，他们不会支持他们的政府，可是他们的行动，却把他们的真正信仰表现得比他们的言语要清楚得多。爱尔兰东北部的乌尔斯特，不久以前宣称对英国极端仇视，可是一经得到忠于祖国的号召，他们并未背信弃义。"民族主义似乎是人类的天性，它大概滥觞于原始人的图腾崇拜和祖先崇拜。民族主义与沙文主义是两兄弟，往往是引发战争的动因。所以泰戈尔指出：最大的危险是民族主义。然而，这位叫东史郎的日本老人，竟然敢于冒天下之大不韪，顶着"叛徒""卖国贼"的帽子，以亲身经历控诉日本军国主义的侵华罪行。他从当年的"鬼子兵"变成了人道主义者，其心理历程之艰难是可以想象的。

20世纪80年代初，当中日两国领导人共同提出"中日两国要世世代

代友好下去"的时候,日本著名的中国学家竹内实先生,却无奈地说出"友好容易理解难"的预言。这种预言已被近20年的历史所证实。"友好"几乎成了官样文章,"理解难"却在民间逐步扩大,这是令人担忧的。世界和平的前景更不容乐观。人们将冒着炮火、硝烟走进21世纪,更遑论友好与理解。

理解的反面是误解,误解产生的原因之一便是误读。假如在民族情绪高涨的背景下产生的对"支那""南斯拉夫"的误读四处流播,三人成虎,以讹传讹,再被人推波助澜,便可能造成新的误解,使民族仇恨越结越深。和平呼唤理解,理解需要理智。

造成"理解难"的另一个重要原因是国际、民族之间对话中的公说公有理,婆说婆有理。其根源在于公不是婆,婆不是公。《庄子·秋水》云惠子曰:"子非鱼,安知鱼之乐?"庄子曰:"子非我,安知我不知鱼之乐。"美国学者舒衡哲(Vera Shwarcz)说:"我们不是桌子,永不知道桌子究竟是什么。"可见了解对方难、消除误解难是东西方学者的共识。然而正是从这种共识中,我们看到了处在同一个地球、拥有同一片蓝天的人所具有的共同的思维方式和对事物的认知方式。我们似乎不应该太悲观,我们还有希望。

有人说,只有当人类面对共同的敌人,星际大战爆发的时候,国家、民族之间的战争才会结束,世界和平才会实现。这毕竟太玄了点,因为外星人的存在还仅仅是少数科学家的猜想。其实,今天人类已经面临着许多共同的难题,并因此产生了许多共同的游戏规则。既然大家可以在一起踢球,谈经济、贸易、生态、环保,为什么不能跨越民族与国家的界限,在民族与民主、主权与人权的方面使用共同语言,消除误会,结束战争,实现永久和平?

人们永远不会变成自己的对手和敌人,但是可以设身处地,多替别人想想。我想,如果能把"己所不欲,勿施于人"——"早熟"的中国先民2000多年前制定的人际关系准则,用于国际与民族关系,人类就成熟了。到了这一天,谁都没有了敌人,而是你中有我、我中有你。这样一来,与对手的相互理解便成了相互消解,自己岂不就"变成"了对手?这个设想很天真,但很值得期待,不是么?

研究"活"的诗歌史、文学史

诗词曲与音乐的关系是一个重要的研究课题,但是在相当长的一段时间内被忽视了,只有少数几个人在做。中文系出身的学者往往拘泥于文学研究,而对韵文中的音乐因素完全不顾。这就把自己束缚在了十分狭小的范围内,很难找到新的学术增长点。最近出版的文学史著作,应当说较前有了一些进步。但如果能探讨得更深入一些,可能会使韵文研究取得新突破,大有可为。

一

古代诗词曲最早都是合乐可唱的,不是供文人案头把玩的东西。所以研究诗歌的发生、发展,要充分考虑其歌唱因素。而且古代往往歌与舞不分,研究诗歌如果不考虑歌与舞及其表演方式,就连看似最简单的诗句也或许会弄错。

举一个例子:"李白乘舟将欲行,忽闻岸上踏歌声;桃花潭水深千尺,不及汪伦送我情。"这是一首妇孺皆知的作品。但不少注本(例如朱东润主编的《中国历代文学作品选》)都说这是汪伦唱着歌来为李白送行,边唱边用脚打着拍子。这怎么能体现出他的深情呢?好像很悠闲得意的样子。而且,边行路边用脚打拍子,怎么打?其实"踏歌"是一种集体歌舞,要多人连袂、踏地为节,一般还要围成一个圆圈,边旋转边唱,不是一个人能完成的。汪伦组织这么多人连袂踏歌,为李白送行,这还不足见情深么?

再如,《花间集》中收有五代孙光宪的《竹枝词》,均为七字句,用前四后三的句式,前四字后小字注"竹枝",后三字后注"女儿"。胡震亨《唐音癸签》说:"破四字,和云'竹枝';破三字,和云'女儿'。""和云"是什么意思?是唱还是念?我猜想可能是念,因为有个"云"字嘛。大家闭着眼睛想象一下,"和云竹枝""和云女儿"究竟是什么形式?什么意思?其实我猜测竹枝词的演唱方式很可能是手摇竹枝歌唱。在唱前

四字时，摇晃手中的竹枝，发出"刷刷刷刷"的响声，或以竹枝（春牍）顿地，有节乐的作用，也有伴奏的作用。在唱后三字时，用女声合唱，而不是唱"女儿"。每句如此，反复轮唱，是十分好听的。白居易"蛮儿巴女齐声唱""前声咽断后声迟"，苏辙"连春并汲各无语，齐唱《竹枝》如有嗟"等，都部分提示出竹枝词的演唱方式。竹枝词源于隋以前巴蜀、沅陵、荆襄一带土人执竹竿歌舞送葬，所以唱起来很悲哀。顾况说："巴人夜唱竹枝后，肠断晓猿声渐稀。"刘禹锡说："个里愁人肠自断，由来不是此声悲。"白居易说："唱到竹枝声咽处，寒猿晴鸟一时啼。"而这样悲切的声音，很容易引起客居他乡的文人的思乡之愁。特别是从北方被贬到西南的文人，还会不由自主地联系自身的遭际。刘禹锡在《竹枝词》中说："南人上来歌一曲，北人陌上动乡情"；"今朝北客思归去，回入纥那披绿罗。"这里的乡愁，就是从竹枝词的歌声引发的。苏轼在《竹枝词》中说："北人堕泪南人笑"，他弟弟苏辙说："不知歌者乐与悲，远客乍闻皆掩泣。"不了解竹枝词音调的特点，对这类描写就很难理解，为什么南人唱歌北人哭泣？我国古代有唱丧风俗，简单说就是在丧仪时唱哀歌、挽歌。《牡丹亭》"闹殇"一出，写杜丽娘死后，春香哭唱【红衲袄】，小书僮称赞她"哭得好"。徐朔方先生的注本对"哭得好"没有加注，许多人就不懂："哭"怎么还有好不好之分？我们看唐传奇《李娃传》，荥阳生被老鸨设计赶出妓院，以给人唱丧为生计，在与另一唱丧者的较胜中，"举声清越，声振林木，曲度未终，闻者欷歔掩泣。"这就是"哭得好"。挽歌是我国诗歌史上一种重要的文体形态和音乐形态，汉族唱挽歌的风俗后来与少数民族同类风俗互相影响，又吸收了佛教仪式和佛教音乐，对后来的音乐乃至戏曲的形成、发展产生了很大影响。这些，都有待于我们深入研究。

二

的确有一部分诗词是不供歌唱，只供吟诵，甚至只供阅读，给人看的。这样，我们就要研究，在什么样的情况下唱，什么时候吟诵，什么时候读，什么时候读但不读出声来，只是阅、看？这些以不同的方式存在的诗歌，互相之间有什么关系？格律诗的出现，与唱诗、吟诗有什么关系？这些问题搞明白了，中国诗歌史就活起来了。例如刚才提到的"踏歌"，现在西南少数民族中还在流行，或仍称"踏歌"，或称"打歌"。所以，

对古代诗歌的研究，照样可以用田野调查的资料进行佐证。当然，田野材料用起来一定要谨慎，要搞清楚文学发展的时间顺序和逻辑顺序的关系，要甄别材料的可信程度，等等。

如何在古代诗歌研究方面进行田野调查？河南大学教授华钟彦先生生前致力于诗歌吟诵的研究，他自己就是这方面的大家。20世纪80年代，他带着一个录音机在全国到处走，把当代著名学者如唐圭璋、夏承焘、王季思、任半塘、程千帆、钱仲联等人吟诗的声音录下来。日本学者黑川洋一带唐诗考察团到河南洛阳、开封考察，华先生在车上和黑川先生一起吟诗，以发现各类吟诗的相同和差异。这就是田野调查活动。当时还有人对华先生的研究不理解，甚至讥笑他。现在知道，华先生其实是很有眼光的。这既是声诗研究的田野考察，也是抢救文化遗产，因为会吟诗的人越来越少了。

20世纪20年代，受"五四"新文化运动的影响，胡适、周作人、刘半农、顾颉刚等一批学者征集民间歌谣，功不可没。但限于当时的条件，他们的活动多局限在征集歌词，而未能把声音记录下来。这与古代的乐府机关只能记录歌词，不能记录唱法是一样的。然而，纯案头的歌词和实际演唱相差很大。例如西南侗族的"拦门歌"，青年男女身着五颜六色的民族服装，边唱歌边表达爱情，有动作，有表情。在现场观看这种场面，和在书斋里阅读歌词的感受完全不同。只有在这时候，我们才能说：帝王和上层文人的诗句，与下层民众如放牛娃、乞丐、妓女的歌谣，具有同等的研究价值。在书斋里、案头上，很难感受到这一点。以今观古，有些作品，我们认为很优秀，也许在当时不大受欢迎；反之，倒是一些"下里巴人"的土歌，在当时流传很广。

这样说，丝毫没有贬低文人作品的意思。刘禹锡的竹枝词，就是对民歌的改造和提高。王维的《阳关三叠》，及"旗亭画壁"的故事，都反映出文人诗歌由于被传唱广泛而大行其道的事实。李白擅歌行体，歌词写得潇洒奔放、才气横溢。但究竟是怎么唱的，唱出来产生了什么影响，人们知道得不多。

三

文学史上有一个有趣的现象。诗本来是能唱的，到后来大家渐渐不唱了，就出现了词；词最初是能唱的，到后来不大唱了，就出现了曲；可是

曲到后来也不唱了。看来文学脱离音乐是一个总的趋势，而且这种脱离是以文人的介入为契机的。也就是说，民间总爱用唱来表达他们的思想感情，而文人总爱用文来表达感情。我们再看，从乐府到拟乐府，从供说话人说书用的话本到拟话本，都是文人参与的结果。文学性强了，词句漂亮了，是一种提高，但却不能唱了，不能演了。其中的功过是非，不容易说明白。但有一点可以肯定：戏曲作品中不能上演的作品，不是好作品。

这使我想起当代戏曲衰落的原因。元明清时代，戏曲为什么繁荣？在许多原因中，有一条是很重要的，就是戏曲所唱的"曲"，就是当时的流行音乐。在受欢迎的流行音乐中插进说白、用角色表演故事，那还不更受欢迎？现在的戏曲和流行音乐完全脱节，唱的曲只有少数人欣赏，不衰落才怪。从这点来看，戏曲的出路有两条：①保留部分传统戏曲剧种剧目为"博物馆艺术"，就是日本叫作"文化财"的艺术，供研究和少数人欣赏。②在流行音乐的基础上，创造一种新戏曲。

戏曲改革，以前有人尝试过，但成功得不多，往往被讥笑为"话剧加唱"。这类戏曲取消韵白和传统的表演程式，但唱腔还大体依照原剧种。这就变成了"四不像"。老年人不喜欢，说这不是戏曲了。青年人也不喜欢，说你唱的还是老调子。我认为戏曲改革的步子还应该再大一些，再彻底一些，以流行歌曲为基本曲调，采用电影、电视剧的故事扮演方式。名称可以叫"新歌剧"（传统戏曲以往就是被外国人叫作"歌剧"的，"五四"时期也有国人称戏曲为"歌剧"），也可以暂时不考虑名称，但千万不要叫"改良京剧""改良豫剧"之类。

中文系出身的人研究音乐与诗歌的关系，存在一个知识更新，或叫调整知识结构的问题。不懂音乐，不懂音乐史，很难进行研究。音乐学是很专门的学问，诸如宫调、词牌、曲牌、词谱、曲谱等，许多东西都很难懂。不下功夫学，就难以入门。但只要下了功夫，就能懂，起码懂一些，这就比完全不懂要好。

漫说黄天骥老师的自信与底气

一

有这么一个故事：一位名不见经传的民间棋手和一位名满天下的高手对弈。最初，这位民间棋手并不知道对手就是大名鼎鼎的棋王，连弈三盘，盘盘皆赢。到知道对方的大名之后，再弈三局，接连败北，再也赢不了对方了。

显然，这位民间棋手是被对方的名气吓倒了。但我想，归根结蒂，他还是缺乏了一点自信和底气。这和秦舞阳在嬴政宫廷瑟瑟发抖的故事如出一辙。燕国勇士秦舞阳十二岁就敢于杀人，人们都不敢面对面地看他。但他作为荆轲的副手，却被秦始皇的威严吓得面如土色，秦始皇因而生疑，荆轲刺秦王的大业也因此功败垂成。按说，秦舞阳并不是没有实力，只是遇到了比他更强的对手，丧失了自信而已。

在高手林立的学术界，自然是强中更有强中手，山外有山人外有人，能够保持足够的自信和底气并不容易，而黄天骥老师就是这样的人。

中大校友陈平原说："研究戏剧的黄天骥老师，'舞台感'很好，且有'人来疯'的一面，越是大场子，他的表演就越出色。"（陈平原《南国学人的志趣与情怀——读黄天骥教授近著四种》，《羊城晚报》2015年11月29日，第A11版。以下陈平原文均引自此文）2004年，中山大学校庆八十周年纪念大会在广州中山纪念堂举行，4729个席位座无虚席。更加"威严"的是，主席台上的省市领导、各方要员，一个个正襟危坐，注视着演讲台。天骥师作为教师代表发言，不带片纸，他操着带有浓重广州方言味道的普通话，谈笑自若，妙语连珠，赢得了全场最热烈的掌声——没有之一。这个场面，印证了陈平原对天骥师的描绘。

那么，黄天骥老师的自信与底气从何而来？要回答这个问题，我们得先从学术之外谈起。

二

1984年秋，也就是我和薛瑞兆师兄进入中大的第二个学期，中山大学迎来了校庆六十周年。一天，我和瑞兆兄骑车路过刚落成不久的霍英东体育场，听到围墙内传出一阵雄壮的军乐声。我俩好奇，遂停下车想看个究竟。不料，我们看到的竟然是天骥师右手高举指挥棒，左手做着手势，正在精神抖擞地指挥着一支庞大的军乐团的英姿。后来才知道，天骥师本来是要到中央音乐学院学音乐的，只是由于某个家长的反对才上了中大中文系。但他对音乐的热爱却始终不减。60年代初期，他曾为中大师生集体创作的《虎门颂》作曲，并亲自担任指挥。改革开放乃至到了他七十岁以后，还经常指挥大合唱。其风采，其水平，俨然是一个专业的指挥家。

在学术圈内外，天骥师坚持游泳的故事为许多人所津津乐道，但中大之外亲眼见过他游泳的人就很少了，我是其中的一个。说来惭愧，本人当过五年海军，自诩游得还可以。但一看到他的泳姿，就再也羞言当过海军了。他最擅长的是蛙泳，姿势矫健、漂亮，腿一蹬就能把人甩出老远。有一年，他参加广东业余游泳大赛，得了老年组银奖。要知道，所谓"业余大赛"，其实参加者多是年轻时的专业游泳队员呐！天骥师谦虚地说他不擅长自由泳，但看到他展开双臂，在浪中搏击前行的样子，我们就只有在一旁羡慕的份。"凝眉奋臂挽狂澜，划转潮头越险滩；禹门三尺桃花浪，几人沉坠几人还？"（黄天骥《秋泳曲》）对于黄天骥老师来说，游泳已经不仅仅是一种体育锻炼方式，而是他生活中不可或缺的组成部分。如今，年过八旬的黄天骥老师，依然常常活跃在泳池中。他用游泳排遣出心中的郁闷，强健了自己的身心，加深了对社会对人生的认识。泳池中的黄天骥老师，显得格外潇洒、年轻。

三

诗词歌赋和散文创作是天骥师学术研究之外又一个亮点。正如平原兄所言，"漫步中大校园，凡新立的碑记，大都出自黄老师之手。"这些碑文堂记，立场的"不卑不亢"，"骈散结合的较浅近的文言文"风格，乃至最终达到"雅俗共赏"的效果，"这都不是容易做到的"。在这里，我愿意谈一点自己的切身感受。

2007年7月下旬，我应邀陪天骥师到山西北部考察，在海峡两岸享有盛名的戏曲研究大家曾永义先生也参加了这次考察。在忻州的阎锡山旧居，有一副"五姑娘"的雕像独居一室。这位"五姑娘"是阎锡山的堂妹阎慧卿，传说她钟情于阎锡山而终生未嫁，可阎锡山却把她抛在老家自己去了台湾。这个故事使得原本就孤身一人的雕像显得更加冷落、凄美。曾永义先生口占一首《咏五姑娘》诗，表达对"五姑娘"的哀悯与同情，天骥师应声唱和，后出转精。在五台山，同样是曾先生首倡，天骥师唱和。一路上，两位先生出口成章，才思敏捷，让我们这些随行的后学大饱眼福，大开眼界。现在想来，这场景可不是每个人都能遇到的，值得在心底里永久收藏。

旧体诗词如何贴近当代生活？这是诗词学界久议未决的问题。我们的两位老师——王季思和黄天骥，以自己的创作实践回答了这个问题。相比而言，天骥师的社会实践更多，兴趣和特长更广泛，因而他的作品题材也更广泛，对社会对人生的思索以及他丰富的想象力和艺术才华，也更多的体现在作品中。不妨先胪列一些天骥师创作的旧体诗篇目：《花市行》《足球吟》《围棋咏》《虎门吟》《花城灯月吟》《迎春扫屋吟》《回归吟》《买桔行》（以上为歌行体），《秦始皇兵马俑》《清平路即事》《看时装展销会》《中大中文系学生售旗募捐》《白云山远眺》《访泰国见闻》《邓世昌百年祭》《随季思师游武汉东湖》《悼耀邦同志》《看足球世界杯有感》（以上为律师绝句）。他还有不少词作，限于篇幅，不一一罗列了。

1989年4月，曾任中共中央总书记的胡耀邦与世长辞。天骥师为作《悼耀邦同志》绝句六首，其一为："京华四月景凄迷，杜宇西山带血啼。创业艰难公竟去，斯人生死系安危！"短短二十八字，不仅倾诉了内心的悲痛，还预言般地揭示了其后不久发生的那场政治风波。由于众所周知的原因，几代知识分子都对胡耀邦有着特殊的感情。想起季思师在【沁园春·悼念胡耀邦同志】词中说："一代英豪，千秋功罪，谁为分明？""为国兴才，鞠躬尽瘁，长使诗人泪满倾。"天骥师和季思师的心是相通的。

在旧体诗词中，天骥师最擅长歌行体。据他说，歌行体既有格律要求，又有较多自由发挥的空间，所以很喜欢这种体裁。写足球，他把球员比喻成雄狮、饿虎、燕子、鲤鱼，球员们的长传、冲顶、倒钩、射门等动作全都跃然纸上，栩栩如生。例如其中的四句为："霹雳轰顶不须忧，雄狮震鬣猛摇头；珠球洒落三山外，仰天长啸乱云收。"写龙舟竞渡，他又

把河道与世道相联系,把屈原的悲剧与文人的期待自然地纳入诗中:"前波翻浪后波推,处处瞿塘滟滪堆;河道应知如世路,暗礁激水遏船回。""宴罢登楼各赋诗,投诗入水问蛟螭;一自楚臣沉沙底,几多赤子盼明时!"

天骥师的代表作当属七言歌行《围棋咏》。中国围棋源远流长,以围棋为题的诗赋数不胜数。仅从东汉到南朝,就有"五赋三论",即东汉马融和西晋蔡洪、曹摅及梁武帝萧衍、南朝诗人沈约的五篇《围棋赋》,东汉班固的《弈旨》、三国魏朝应场的《弈势》,南朝梁代沈约的《棋品序》,都是名作,要超越他们实在不容易。天骥师的《围棋咏》成功突破了前人的藩篱,显示出他过人的才华和豪放不羁的风格。全诗如下:

秋风猎猎银鹰举,国手东征跨海去;回望齐州九点烟,扶桑只隔一帘雨。雨滴波生白玉堂,汉家豪客振棋纲;千金宇内求骐骥,五色云间下凤凰。拂衣直上攻擂处,呖乱鸟声啼不住;一决雄雌壮士心,莺鸣求友情常驻。横戈驻马阵云高,雨卷龙腥出海涛;北线穷阴围荆莽,南边巨浸接深壕。棋枰对坐千山静,敛气凝眸看日影;兜鍪不动战旗斜,霹雳收勒听军令。须臾子落起风雷,顿觉眉间剑气吹;布下"小星"光闪灼,犄角连环不可摧。迎敌分兵开虎口,坚城滚石大如斗;直插"天元""宇宙流",应手从容饮杯酒。酒酣顺势发奇兵,貔貅怒跳入空营;振臂一呼惊草木,敲棋犹作乱金鸣。中腹大空尖、顶、靠,栈道明修瞒敌哨;"小飞"斜出渡陈仓,微睨金鳌抛锦罩。锦罩腾挪动九天,六军翻似油锅煎;露重鼓寒声尽死,戟锁重关马不前。满座但闻风索索,赤日炎炎霜雪落;气结生吞血欲凝,惟有哀兵夜吹角。楚歌四面月将残,紫塞荒凉暮色寒;大局行看江海泻,谁人只手挽狂澜?咬牙搔首沉吟久,拍案急抛"胜负手";拼掷头颅决死生,五岳乍崩天乱抖。雕弓晓射踏霜蹄,沙场骨白血肥泥;短兵搏杀"收官子",孤棋"打劫"系安危。胜负安危休细数,渐散尘烟收战鼓;斗酣转觉友情浓,投袂推枰齐起舞。纹枰三尺入玄机,黑白分明接翠微;覆雨翻云千载事,落花流水一招棋。一着只差势尽倒,当时曾把黄龙捣;古今中外几多人,功败垂成没芳草。京华恰见聂旋风,凯歌高唱入云中;漫把棋形连世势,拈花微笑论英雄。手谈斗智兼斗力,国运蹉跎棋运戚;元戎卓识与天齐,助我雄飞张羽翼。卧薪尝胆

几春秋，报国心丹耀斗牛；锻砺矛戈期一战，岂能徒白少年头。心底无私思路广，虎穴龙潭由我闯；囊棋仗剑走天涯，铲平沧海千层浪。闻君此语倍精神，昌棋爱国竟难分；烂柯仙叟跨龙去，尚留豪气满乾坤。满乾坤，说聂君，"杀伤电脑"慑心魂；迎风独立三边静，秋山黄叶落纷纷。

一首《围棋咏》，像极了唐代的边塞诗。从大将出征到胜利凯旋，从运筹帷幄到短兵相接。有明修栈道暗度陈仓，有四面楚歌、直捣黄龙。每四句一转韵，每韵都有独立的事项，环环相扣，首尾呼应。诗中关于围棋的典故、术语也都信手拈来，运用自如。一曲读完，余音袅袅。难怪著名书法家、中大七八级校友许鸿基，在庆祝他们毕业三十周年时，工工整整地用千笔把这篇《围棋咏》用大字抄写出来，放置在中大中文堂最显眼的地方，以表达他们这一届同学对这篇作品的热爱和对天骥师的崇拜。

四

我没在中大读过本科，无缘享用如平原兄所说的听天骥师讲《春江花月夜》"听得如痴如醉"的精神大餐，但却多次听过他的讲座和论文报告，有时候还"附骥尾"，和他同台讲座。2014年4月，天骥师在国际学术会议上作主旨演讲，题目是"元杂剧《单刀会》中的祭祀因素"。半个小时，不用PPT，不带片纸。会后叶长海先生告诉我说，这场报告，不用改动，记录下来就是一篇学术含量很高的论文。

有一次，我有幸和他一起在北方的一所大学为本科生做讲座，天骥师讲的是"岭南文化的特征"。照样是不用PPT，不带片纸。他从广州的五羊雕像谈到广东人对中原文化的认同与向往，再进入主题，畅谈岭南文化的豁达开放、兼容并蓄。侃侃而谈，从容不迫。一个小时下来，场上掌声雷动。

师弟李恒义告诉我：一次会议，天骥师当众作报告，照着稿子念，抑扬顿挫，铿锵有力，没有半点语病。恒义纳闷了，黄老师是最讨厌照本宣科的，怎么读起稿子来了？他悄悄凑到跟前一看，天呐，黄老师手上拿的是一张没写字的白纸！事后，恒义揣摩，不写稿子，或许会被会议主办方误解为不重视，所以才拿一张白纸"作秀"吧？恒义猜的是不是对，我没找天骥师求证过。总之，天骥师的学问是在他肚子里，而我们的学问是

写在纸上。而且，天骥师的学问已经融会贯通，所以才能信口拈来，举一反三，左右逢源。

天骥师常说，他是"带着诗词的眼光去研究戏曲，又带着戏曲的眼光去研究诗词。"这一点，我们学不了，只能心向往之。哪怕就是在戏曲领域里，我们最多只是做点案头功夫，而天骥师兼得王季思、董每戡两先生真传，是案头场上两擅其美的戏剧理论家。平原兄说：在中大的戏曲学团队中，"能传承王季思先生学问的，不仅黄老师一人；而因个人才情及志趣，接续董每戡先生这条线的，大概只有黄天骥。"这话没有说错。

平心而论，天骥师看戏不多，但每看则必有精到的点评。华东某京剧院的一部新编历史剧，被公认为是新经典，好评如潮。但天骥师看后指出，这个戏在舞台调度上还有不少有待提高的空间。记得那天讨论这个戏，天骥师娓娓道来，鞭辟入里；同学们大为叹服，拍案叫绝。有位学兄说："这堂课，应该让该剧的编导来听听。"还有一次，北方某梆子剧种来广州演出新编五大南戏中的一个剧目，天骥师一眼就看出，这出戏过多地使用了话剧的手法和布景，不利于演员充分运用戏曲的表演技巧。

很可惜也很惭愧，虽然明明知道研究戏曲必须懂得舞台艺术，但天骥师对舞台艺术的深厚的理论修养和独到的审美眼光，吾辈迄今还没有学到。

五

天骥师常说，在学术研究方面，他是"以戏曲为主，兼学别样"。

在戏曲方面，他提出的元代南北两个戏剧圈的主张，已经写入文学史，获得广泛认同。他的《元剧的"杂"及其审美特征》、《"旦""末"与外来文化》等论文，都是小中见大的典范之作。其特点是：从对某一具体事项的考辨入手，联系到时代风尚或中外文化交流大局。他对关汉卿生平的考证，对王实甫《西厢记》、汤显祖、李笠翁、"南洪北孔"的个案研究，也都能在前人研究的基础上另辟蹊径，令人耳目一新。更为可贵的是，天骥师作为中文系出身的典型的"学院派"学者，还主动介入到宗教、民俗与戏曲的关系研究和戏剧形态研究，写出了《论参军戏与傩——兼谈中国戏曲形态发展的主脉》《从"引戏"到"冲末"——戏曲文物、文献参证之一得》《〈牡丹亭〉的创作和民俗素材提炼》《论丑和副净——兼谈南戏形态发展的一条轨迹》等论文。他做学问的不拘一

格、与时俱进可见一斑。

众所周知，天骥师不是学究型的学者，而是才子型的学者。然而，在王季思老师主编《全元戏曲》之后，天骥师担纲主编《全明戏曲》，而后者的篇幅是前者的五六倍以上！为了减轻天骥师审稿的负担，我们本来采取的是分卷主编负责制。但天骥师作为总主编，不仅对每部交上来的作品都细细审看，一一纠正初校、二校的错误，而且连许多本该分卷主编承担的二次审稿工作也"截"过去。所以，他手头的稿子，有许多是未经分卷主编二校的，其工作量可想而知。天骥师说："你们几位（指我和宋俊华师弟等）工作忙（指教育部基地工作），审稿的工作就由我代劳了。"

戏曲之外，他对吴伟业、朱彝尊、陈维崧、纳兰性德的研究最引人注目。尤其是对后者的研究。1982年，他的论文《纳兰性德和他的词》在《社会科学战线》发表，是最早研究纳兰词的重要论文。翌年，同名专著在广东人民出版社出版。书中对纳兰性德生平的考证，对纳兰词的鉴赏和对纳兰词风格的归纳，迄今仍为不刊之论。从出版社某编辑处获悉，这部30多年前出版的专著迄今无人超越，即将再版。

在中国戏曲史方向的研究生课堂上，天骥师强调中国文化的根在先秦，带领大家精读老、庄、孔、孟，《礼记》、《周易》等典籍。而同学们最喜欢听的，则是在众人发言之后，被他自己称之为"胡思乱想"、"胡说八道"的一家之言。可惜的是他在这些场合的"信口开河"绝大多数都没有记录、整理出来，只有一部煌煌50万言的《周易辨原》，留下了当年课堂讨论的雪泥鸿爪。一位研究戏曲的学者竟然一不留神成了《周易》研究专家，您道是奇也不奇？

六

1984年春节过后的一天，我和薛瑞兆兄作为中山大学中文系招收的第一届博士生，来到位于中山大学马岗顶的王季思先生家。先生请我们在宽敞的客厅坐下后，随即拿起电话，说："我把天骥叫过来，他和我一起带你们。"当时天骥师还不是博士生导师，但从我们入校报到的那一天起，我和薛瑞兆师兄实际上就是在季思师、天骥师的共同指导下完成学业和博士学位论文的。

32年过去了，当时的情景历历在目。32年来，我有幸留在两位老师的身边，边工作，边继续学习。1996年季思师仙逝以后，天骥师便成为

中山大学中国古代文学、古代戏曲研究团队的领军人物和灵魂。他的为人为学，一言一行，一举一动，深刻影响着我们这一代乃至目前在读的研究生们。

我们进入中大的时候，季思师已进入暮年，78 岁；天骥师年富力强，49 岁，不久就被任命为系主任，又几乎同时被国务院学科评议组批准为博士生导师，再后来接替季思师担任第二届国务院学科评议组成员。天骥师常常谦虚地对我和瑞兆兄说：我们其实是师兄弟。但我们两人清醒地认识到，学术上的师承关系不像血缘关系那样纹丝不乱，我们和天骥师都是季思师的学生，同时我们二人又是两位老师共同的弟子。

在天骥师担任系主任的日子里，中大中文系里除王季思老师之外，还有好几位德高望重的老教授，如商承祚、黄海章、楼栖、卢叔度、陈则光、吴宏聪等先生。作为系主任的天骥师，对待所有的老教授一视同仁，同样敬重，绝不厚此薄彼，即使是对待自己的恩师季思师，也没有半点特殊。我们从天骥师所写的回忆容庚、冼玉清、黄海章、吴宏聪、董每戡等前辈的文章里，可以深切地感受到这一点。

上世纪 80 年代后期，天骥师的职务调整为研究生院常务副院长。不久，一件意想不到的事情发生了。天骥师对季思师的感情，在特殊的年代里得到升华。

1990 年夏季的一天上午，我到"党办"领取"调离教学岗位"通知书。"党办"离季思师家很近，就顺便去看望老师，并想向他汇报此事。没想到刚踏进门，家中的保姆就慌慌张张地告诉我："赶快找人把阿姨送医院"。原来，师母姜海燕患了急病。我打电话找来董上德师弟，用担架把师母送上救护车，没想到师母这一去就再也没有回来。她患的是登革热，上午送进医院，傍晚就与世长辞了。

师母岁数比季思师小十多岁，而且素来身体很好。长期以来，季思师的生活起居都是师母一手操持的。她的突然离世，对季思师不啻晴天霹雳。一个 85 岁的老人，能不能经得住突如其来的打击？在天骥师的周密安排和亲自参与下，季思师安然渡过了这一关。

天骥师安排，先把季思师送往医院，住进病房，告诉他是例行体检。然后每天向他报告师母姜海燕的"病情"，有时"严重"，有时"缓和"。待季思师有了心理准备，再向他报告实情。在报告时，医生就在隔壁，预备好抢救器材和药物，以防不测。由于有了充分的铺垫，季思师的情绪很

快便稳定下来。天骥师安排老人家继续在医院休养一个多月,后来被家住深圳的女儿接去小住。在季思师住院期间,所有的师兄弟齐上阵,有的陪床,有的煲汤送汤。天骥师还专门请来季思师的温州老乡、中大图书馆原馆长连珍先生到病房来,和季思师聊天,劝慰和开导季思师。

季思师从深圳女儿家回广州的住所之后,其日常生活遇到了困难,尤其是洗澡问题。广州的湿热天气一天不洗澡都难以熬过,而师母去世后无人能帮助老人家洗澡。天骥师不仅安排师兄弟们轮流给季思师洗澡,而且他还和苏寰中老师身先士卒,身体力行,亲自为季思师洗澡。

羊年的春节很快来临了,每逢佳节倍思亲,季思师的情绪会不会起波动?天骥师一直挂在心上。他在后来的一篇文章中回忆:"我惦挂着老人家,他和女儿静静地守岁,心情不知怎样?年初一大清早,带了些糕点,便赶往他的寓所。"当看到季思师家门贴着一副老人家亲拟的红彤彤的春联的时候,"我不禁眼眶一热,心头上的那块石头,也落下了。"

1992年,在天骥师的主持和操办下,"王季思教授从教七十周年庆祝大会"在中山大学隆重举行。广州市政协主席杨资元、中山大学校长曾汉民到会讲话,国内许多著名学者和中大中文系师生250余人参加了大会。会后,《文学遗产》编辑部和中山大学古文献研究所、古代戏曲研究室,联合举办了"王季思学术思想研讨会"。天骥师亲自撰写的《余霞尚满天——记王季思教授》,先发表在《人物》杂志1993年第1期,后收入当年12月出版的《王季思从教七十周年纪念文集》。

从一个人怎样对待父母和老师,就大体可以看出他的人品。天骥师父母早已去世,他像对待父母一样对待身处困境的季思师,在学术圈内外有口皆碑。然而,天骥师经常说,我们尊敬老师,但绝不搞门户之见和师道尊严。这一点,天骥师与季思师一脉相承。

在我们的戏曲研究团队,虽有年龄、辈分之不同,但在学术上是完全平等的。天骥师考证有两个关汉卿,季思师不以为然。季思师否定"王作关续"说,认为元初的王实甫是《西厢记》的唯一作者,天骥师则认为艺术上如此成熟的《西厢记》不可能完成于元代。考入中大之前,我针对天骥师关于洪昇《长生殿自序》中的一句话的理解写过一篇商榷文章,发表在《光明日报·文学遗产》。入校后很长时间我才知道,就是这篇文章,成为我被录取的原因之一。

七

黄天骥老师是自信的、有底气的。但正如平原兄所说,黄老师的谦虚与低调,也是真诚的,发自内心的。《文艺研究》的访谈文章,我是最早的知情者。当时该刊刚刚发表了李学勤先生的访谈文章。天骥师听说该刊要对他进行访谈时的第一个反应是:我可比李先生差远了。在整个采访过程中,天骥师一再叮嘱采访者,千万要实事求是,不要拔高。

一次,同学们在一起谈论起某著作,天骥师坦然承认:"这种穷尽一切材料的功底深厚的学术著作,我没有。"平时,天骥师常挂在嘴边的学者,有傅璇琮、章培恒、罗宗强、袁行霈、李修生、袁世硕、宁宗一、吴新雷、齐森华、曾永义、叶长海以及中大的蔡鸿生、姜伯勤等先生。他告诫我们师兄弟:"我的学问不如他们,你们要多读他们的书,转益多师。"我至今还记得,20多年前,他把姜伯勤老师请到自己家中为我们上课的情景。姜老师谈起做学问的酸甜苦辣,禁不住大放悲声,深深触动了我们这些初出茅庐的莘莘学子。

校友黄竹三先生虽仅比天骥师小三岁,但对天骥师执弟子礼甚恭。黄竹三七十寿辰,天骥师欣然道贺,亲临会场。袁行霈先生主编的《中国文学史》"宋元卷",天骥师署名第二主编,第一主编莫砺锋兄是"文革"后的研究生,是天骥师的晚辈。但天骥师从未有过半点抱怨,而总是说宋在先元在后,这样署名理所当然。近十几年来,中大中文系吴承学兄成果卓著,声名鹊起。天骥师主动推举吴承学取代自己,担任广东省古代文学学会会长和中大中文学科一级学科带头人。

即使在中大戏曲研究团队,天骥师也经常说:"仕忠的戏曲文献研究、版本研究比我强多了","保成的傩戏研究和戏剧形态研究比我强多了"之类的话。其他诸如:欧阳光思考问题之缜密、校对文献之细致,董上德上课之旁征博引、生动有趣,刘晓明、宋俊华之成熟老练,黎国韬、王馗之厚积薄发,戚世隽之内秀聪慧,钟东之淡泊名利以及在书法上的精进,倪彩霞博士论文之新颖,陈志勇独立完成《全明戏曲》辑佚,等等,几乎每个师兄弟的优点、长处他都看在眼中。至于博士下海、廉洁能干的薛瑞兆,找工作时反替竞争对手说好话的欧阳江琳,就更是天骥师教育每一届新同学的好教材。

上世纪90年代初,我因故情绪低沉,一度想调离中大。天骥师为作

《赠保成学弟》五律一首加以劝勉,情意款款,读来如沐春风。我请书家用正楷抄、裱后一直挂在客厅墙壁正中,当做座右铭。如今,牙牙学语的小外孙常常伸出他那稚嫩的小手指向这首诗,我则一遍又一遍、不厌其烦地念给他听。小家伙哪里知道,我其实是在字里行间反复咀嚼黄天骥老师的志趣与情怀,自信和底气,宽容与低调,品味 32 年来那一桩桩充满师生情谊的温馨如昨的往事。

有感于到国外学习中国文学

一

20世纪90年代初,我偕妻、女经由香港赴日本任教。由于刚过了那个重要的敏感年代,而我本人又刚刚背了一个处分,所以当列车驶过罗湖桥时,不由得感到一阵轻松。在香港停留两天之后,我们一家三口便乘机抵达了日本九州大学的所在地——福冈市。

第一次迈出国门,看什么都是新鲜的,其中最不解的一个现象是:我所教授的学生中,竟有不少是中国留学生,有硕士生,也有博士生。本以为来这里一定是为日本学生上课,哪想到操着一口流利普通话的同胞,一个个正襟危坐,和对中国语似懂非懂的日本学生一道,在听我这个外籍教师授课。

渐渐地,我熟悉了这里的环境,也和中国留学生们成了朋友,彼此打成一片,无话不谈,对中国学生来日本学中国文学的现象,也慢慢地理解了。

日本是中国的近邻,其汉学研究不仅传统深厚而且覆盖广泛,几乎每一所像样一点的大学都有丰富的汉籍收藏,都有专门从事中国文学研究的学者,其中著名的汉学家完全可以和国内的一流学者对话。一位在日多年的中国朋友告诉我:"日本人是把中国学问当作他们自己的东西研究的。"我的观察验证了这位朋友的话:在一些日本的大学里,中国文学是和"国文学"即日本文学放在同一个学部的,而把西洋文学等放在"外国语学部"。我任教的九州大学文学部有中国文学、中国哲学、中国史(他们叫"东洋史")专业,中国文学专业两代已经卸任的主任教授目加田诚先生和冈村繁先生都是成果卓著、名声显赫的大汉学家。可惜我到任不久,90岁高龄的目加田先生便驾鹤西归,故无缘目睹其真容,但与冈村先生却有过多次接触。

冈村先生当时70岁出头年纪,身体非常健康(日语叫"元气"),从

九州大学退休后在私立久留米大学任教。他在《文心雕龙》《文选》和白居易研究方面堪称国际一流，同时写得一手漂亮的书法和汉诗，但却不会说汉语。他性格豪爽、爱说爱笑。一次聚餐，他说："我考证《楚辞》不是屈原写的，因为根本就没有屈原这个人，因此得罪了许多中国朋友，说我存心诋毁中国文化，其实我是最爱中国文化的。"说完放声大笑。这话不假，冈村先生真的非常喜爱中国文化。他原来是学日本文学的，但学着学着，发现日本文学与中国文学渊源太深，要是弄不明白中国文学，就理不清日本文学的来龙去脉，于是索性改行，一心一意研究起中国文学来。越研究，就越有兴趣，对中国文化就越热爱。正如王元化先生《冈村繁全集序》所说："他对中国文化怀有深厚感情是从他长年累月对中国文化的倾心研究中产生出来的。随着研究的深入，他逐渐感受到中国文化的魅力。日本接纳中国文化有悠久的历史，不难理解，作为日本汉学家的冈村先生，他对中国文化的感情还包含着中日文化关系的历史渊源。可能正是这缘故，使得他在涉及中日文化关系的研究方面，能够不拘狭隘的民族观念，不受学术以外因素的牵制拘囿，而发表自己的研究结论。"

冈村先生对中国学者很尊重，有许多中国朋友。我的老师王季思先生是研究古典戏曲名家，与冈村先生的专业领域有距离，但冈村先生专程到中山大学拜会过季思师。当时正值中山大学60周年校庆，在王老师的客厅里，两人通过翻译，交谈甚欢，黄天骥老师当时也在座。若干年后，天骥师访日，冈村先生和他的学生、我的合作老师竹村则行先生设宴招待，轮到我叨陪末座，并充任翻译。二人海阔天空，无所不谈。从对季思师的怀念（当时季思师去世不久），谈到广州人"天上除了飞机，地下除了凳子，什么都敢吃"，我这个"半瓶子醋"不到的日语"翻译"，竟然磕磕巴巴地把两位前辈学者的谈话大体上传达给了对方。

关于冈村繁先生的为人与为学，以及他和中国学者的友谊，不是一两句话说得完的，因与本文主旨无关，只好暂且打住。总之能师从这样的汉学家，无论是日本人还是中国人，都是一种幸运吧。况且就学风而言，日本汉学界重材料、重微观、重考据，受乾嘉学派影响很重。相比之下，国内某些人喜欢赶时髦、跟风潮，动不动就要建立"自己的理论体系"。有段时间，"新三论"（即系统论、信息论、控制论）风靡文学研究界，一连串新术语、新概念，把人都搞懵了。对于刚刚起步的青年学子来说，大概前一种风格更适合他们吧。想到这里，我似乎突然领悟了为什么曾经有

"敦煌在中国,敦煌学在国外"的说法,深感自己当初对中国留学生到国外学中国文学的诧异真是少见多怪了。

其实,汉学早就是一门国际性的学问。除了日本、韩国等紧邻中国的"汉字文化圈"之外,荷兰莱顿大学汉学研究院(Sinological Institute of Leiden)、美国哈佛大学燕京学社(Harvard-Yenching Institute),都是闻名遐迩的国际汉学研究中心。我有幸分别拜会了这两座学术殿堂,收益不小。这是后话,下文再说。

二

毋庸讳言,中国留学生到日本学习中国文学,不仅仅是为了学习专业和研究学术,更重要的是为了谋生。

我的日语启蒙老师张先生是"文革"后首批自费留学日本的,半年后回国,买了两套大房子,当然那时国内的房价很低很低。他告诉我了一个秘密:到日本的中国学生,名为留学,实为打工,因为日本的钱好赚。

的确,日本的人工费比国内贵很多很多,工资也高很多很多。20世纪90年代初,日本的"中国语热"正在兴起,许多高校,甚至高中都开设了汉语课,但中文教师却相对短缺。根据日本有关方面的规定,凡持有硕士学位的中国留学生,就可以在高校兼职教中文,日语称为"非常勤讲师"。"非常勤讲师"按课时(日语发音叫"KOMA")计算酬金,每个"KOMA"大致相当于中国的两节课,酬金是1.1万~1.3万日元不等。按当时的汇率,相当于800元到1000元人民币之间。而当时国内的大学教授,月薪远达不到1000元。所以,扣除物价因素之后,"非常勤讲师"的收入还是远远高于国内的大学教授。

更有吸引力的是,如果外籍的"非常勤讲师"每周的"KOMA"数超过了一定的数量,就可以在"入国管理局"申请到工作签证。也就是说,如果留学生毕业之后找不到正式的工作(大学叫"专任教师"),就可以以"非常勤讲师"的身份合法地留下来继续挣钱。以中国人吃苦耐劳的精神,留学生们往往同时在几所学校兼职教中文,收入也就相当可观了。尤其是中国语言文学专业的中国留学生,既有母语的优势,又有专业的优势,最容易被日本各高校录用。虽然"非常勤讲师"比专任教师收入少很多,但上了课就走,不用开会(日本的教授会议很多,很占时间),也不用参加校方和学部组织的各类活动,非常自由,所以我的朋

友、一位来自北京的留学生告诉我：这里有的人宁愿做一辈子"非常勤讲师"。后来，这位朋友果然做了20多年的"非常勤讲师"。他用挣来的收入，不仅供女儿在价格昂贵的双语学校读到毕业，还用这笔钱供女儿赴美国留学。女儿赴美报到时，夫妻俩一同把女儿送到波士顿。我曾经戏称做"非常勤讲师"的中国留学生为留学生中的"贵族"，但也非常明白，他们不过是高级打工族，挣的都是血汗钱。他们在日本打拼，却按中国国内的消费水平，一分一厘地计算着花销。到了21世纪以后，日本经济持续低迷，大学经费削减，想找到一份"非常勤"的工作也不容易了。

就我接触到的情况而言，到日本学习中国文学的某些中国留学生颇有自卑感。他们有句口头禅："一流的学生到欧美，二流的学生到澳洲，三流的学生来日本。"其实情况并不完全像他们所说的。到日本的中国留学生来源十分复杂，有许多也相当优秀。例如我的一位朋友毕业于复旦大学日语系，到九州大学岩佐昌暲教授门下读博士，专攻中国现当代文学。他发现了当年郭沫若留学日本的一些原始纪录，写了一本质量很高的专著，被国内学术界刮目相看。

日本大学的"专任"教职是很难落到中国留学生头上的，但也并不绝对。1994年春，我到东京参加"中国学会"的年会。一位刚刚在日本就职（即找到专任教职）的来自北京的中国留学生（女性）口头发表了一篇关于王国维的研究论文，引起与会中日学者的关注。事后，我亲耳听到一位日本学者发感慨："我们学了一辈子中文，连语言关都没有过，而一些中国学生，来日本仅仅几年，就能用流利的日语讲述他们本国的文学了。这样下去，还要我们这些人有什么用！"的确，中国留学生在日本就职，就意味着与日本人"争饭碗"，这就引起了有关方面的注意。有的学校，在招聘条件上有国籍限制。更多的单位，表面上不做这样的规定，实际上他们的录用人选早已内定。中国留学生能够冲破种种障碍取得专任教师资格的，第一日语要好，第二要专业突出，第三要工作态度认真，第四要人脉好。有的时候，这四个条件的顺序是颠倒过来的。

许多日本人很讨厌中国的"托关系""走后门"，但其实日本人也很讲究人脉。一位在北九州某大学任教的中国朋友告诉我，他就是靠天天请校长喝酒、套近乎才获得来之不易的专任教授资格的。记得那天他兴冲冲地告诉我："终于成功了，年收入900万（当时约相当于70万元人民币），给个省长都不换！"而更多的中国留学生是靠指导教授的推荐获得

专任教职的。留学生朋友告诉我,日本学生就职也靠老师的推荐,指导教授不光负责他们的学业,也常常帮他们找工作,是真正意义上的"恩师"。不过,日本的教授在推荐人才的时候是有底线的,他们考虑的主要是学问、人品。就拿那位在北九州就职的朋友来说,我在他府上看到过一张有数十位日本学生签名的贺年卡,上面用稚嫩的汉字写满了"衷心感谢您""喜欢您""喜欢听您讲中文""老师辛苦了"之类的话。可见他用辛勤的汗水给日本学生留下了美好的印象,也可见单靠人脉是很难在日本站住脚的。

在日本就职有时候要等,要有耐心,什么时候运气来了不一定。我在九州大学教过的两位中国留学生,一位研究《西厢记》,一位研究周作人。他们在毕业后许多年才分别找到了专任教职,并用日语出版了学术专著。研究《西厢记》的那位前不久还和我有联系,研究周作人的那位来信说想改行做家乡的地方戏,让我寄参考书去,谁知书寄去之后即如泥牛入海、杳无音信了。

总之,对于部分留学生来说,原本到日本学中国文学是为了谋生、找出路,但经过自己努力打拼,实现了生活、事业双丰收。后来我知道,这种情况,在留欧、留美的学生中也大有人在。

三

我第一次"冲出亚洲"去北美,只不过是五六年前的事,但对欧美同行的关注,特别是对中国学生赴欧美学中国文学这件事情的关心,却持续多年了。因为,自从产生了中国文学研究是一门国际性的学问这一观念之后,我对了解海外中国文学研究的兴趣越来越高,并且想象:师从海外汉学家的中国留学生,也一定是青出于蓝吧?

2001年,《文艺研究》发表了荷兰学者伊维德(Wilt L. Idema)的《我们读到的是"元"杂剧吗?》(《文艺研究》2001年第3期)一文。后来据本文的中译者宋耕先生介绍,方知道此文实际上是伊维德和美国学者奚如谷(Stephen H. West)二位教授合作的研究成果。本来,《元曲选》等明刊本所反映的并非元杂剧的原貌,这并不是欧美学者最先提出的。但"他们在大量文本分析的基础上,令人信服地提出了元杂剧由早期的市井演出到今天的文人案头剧中间的发展线索。更为重要的是,他们挖掘了文本修订背后的意识形态意义,指出元杂剧被明代统治者接纳、改编为一种

宫廷娱乐之后，不但形式上发生了变化，更为重要的是，通过这些形式的变化，改变了杂剧的本质，其内容被纳入了正统意识形态的轨道之中。"（宋耕：《元杂剧改编与意识形态——兼谈"宏观文学史"的思考》，《二十一世纪》2003年第5期）说实话，这篇论文对我的冲击很大。"它山之石，可以攻玉"，从此以后，我就特别关注伊维德、奚如谷两位先生及欧美学者的研究成果。恰巧我有一位博士生本科、硕士都是英语专业，我就毫不犹豫地为他选了一个这样的论文题目：《英语世界的中国传统戏剧研究》（此书已于数年前出版）。我想把西方学者的成果系统地介绍到国内来，让不能阅读英文原著的中国学者们开眼界、长见识。同时又在想象：名师出高徒，伊维德、奚如谷他们的学生一定也很优秀吧。于是，近10年以来，我尽力把我指导的博士生们向海外"推"，有好几位先后赴日本东海大学、九州大学、名古屋大学和荷兰莱顿大学访学、联合培养或攻读学位。同时，也亲自或怂恿系主任引进一些优秀的"海归"。

去年暑假，我和中山大学的几位同行有机会去欧洲访问。这机缘来自我们近两年引进的一位"海归"。她是德国著名汉学家顾彬（Wolfgang Kubin）的学生，精通德语、英语、日语，在上海古籍出版社出版过关于玛雅文字的专著，在国内的专业是民俗学和民间文学。经过她搭桥引线，我们和德国慕尼黑大学签下了合作协议，因而得以访欧。此行的最后一站是位于荷兰阿姆斯特丹附近的莱顿大学。在这里，见到了仰慕已久的伊维德教授。他即将从哈佛大学退休，现居住地是荷兰。他虽已年近七旬，但身体很好，他告诉我说他最近对广东的说唱文学特别有兴趣。他带过的中国学生很多，其中陈靝沅已经在英国伦敦大学任教，并任欧洲汉学学会的秘书长，另一位则在美国亚利桑那州立大学奚如谷教授那里任职。伊维德的这两位高足后来我都见过，的确都很优秀。

相比较而言，我认识奚如谷先生的时间要早几年，见面的机会也多些。他原任美国加州大学伯克利分校教授，现在是亚利桑那州立大学的讲座教授。他和伊维德年纪相仿，但人高马大，一脸大胡子，性格豪爽。几年前他曾应邀到中山大学座谈过一次。本来是想请他讲座的，但奚教授谦虚不肯讲，只好在小范围座谈。第二次见面是在韩国首尔，汉阳大学的吴秀卿教授主办了一次中国戏剧的国际研讨会，我们又遇上了。最近的一次是去年12月，奚教授做东道主，也就是主办中国戏剧研讨会，邀请的中国学者不多，我忝列其中。这一次，见到不少奚如谷的中国学生，其中一

位和我太太是同乡，河南新乡市人，北京大学本科毕业。按照留日学生的口头禅，算是"一流学生"了。她现在旧金山附近的一所大学任教。就是这位同胞在会上的发言，让我认识到了在海外学习中国文学有可能产生的弊端。

记得她谈的是明传奇《八义记》。她用双语发言，英语和汉语一样流利，让我这个"土老帽"羡慕不已。但她的核心观点是《八义记》中的屠岸贾是一位"悲剧英雄"，则未免令人大跌眼镜。林兆华改编的话剧，有意弱化甚至抹杀元杂剧《赵氏孤儿》中的善恶、是非界限，让屠岸贾和赵盾一家乃至程婴等人，都成了国君手上的一枚枚棋子。话剧结尾，国君把屡遭屠岸贾迫害、劫后余生的赵孤领走抚养，不仅令人猜测起屠岸贾的命运，未来的他会不会重蹈赵盾一家的覆辙？在陈凯歌执导的电影中，屠岸贾人性未泯，他教赵武习武并对赵武百般呵护，义父义子之间建立了很深的友情。我们看屠岸贾对程婴的责问："你有什么权力决定你儿子的生死？你又有什么权力让赵家的孩子替你报仇？他杀得了我吗？他下得了手吗？从你带着这孩子来到我家的那一刻起，你就败定了！"然而，屠岸贾最后还是死在了义子的剑下。若说这两部作品中的屠岸贾是"悲剧英雄"，或可算得上差强人意。但《八义记》的情况完全不同。

《八义记》大体因袭了南戏《赵氏孤儿记》，只在细节上做了一些改动。如果说元杂剧《赵氏孤儿》中的屠岸贾还只是一个诛杀忠良的刽子手的话，那么南戏、传奇中的屠岸贾就更是一个十恶不赦的独夫民贼。作品中屠的妻子性情善良，曾让门客张维用说评书的方式规劝丈夫不要对赵氏一门痛下杀手，结果张维却被屠岸贾痛打了一顿禁闭起来。接着，钽麑前往行刺赵盾未果触槐而死。张维逃脱后径向赵府报信：指使钽麑行凶的正是屠岸贾。作品中屠妻责备丈夫说："相公使钽麑，钽麑触槐；用韩厥，韩厥自刎。"骄横一世的屠岸贾最终落了个众叛亲离的下场，连自己的妻子都与他同床异梦，这还不是孤家寡人吗？再从艺术成就看，明末的《远山堂曲品》把《八义记》列入"能品"，即三流作品，曲学大师吴梅谓此剧"肤浅庸俗"，这样一个作品能塑造出一个"悲剧英雄"来？实在令人匪夷所思！

"英雄"应当是善良的，起码是有人性的。把嗜血成性的刽子手称作是"悲剧英雄"，我在国内从未听说过。因而想到，假如这位留美的学生没有出国，她也许不会提出这么"前卫"的观点来吧。这就牵涉到中国

留学生出国学什么的问题。

在这次研讨会上,奚如谷先生发表的论文指出,元刊杂剧在刊刻的时候故意"留白",是提醒使用剧本的正旦或正末此时场上的情形。论文从人们熟视无睹的一个小问题入手,不仅指出了元刊杂剧的版式问题,而且还涉及剧本形态与演出形态问题,是一个典型的"小题大做"的文章,听后颇受教益。但很显然,他的这位学生,并没有学到这样严谨的治学方法。我无心指责这位留学生,更不敢批评奚教授,只是想提醒已出国或将要出国学习中国文学的莘莘学子,外面的世界很精彩,但万变不离其宗:证据第一,材料第一。没有一个海外汉学家是靠对作品(尤其是三流作品)的主观、武断地解析而获得学术界认可的,哗众取宠的"创新"没有生命力。到了海外,要学老师的绝活,要做真学问,而千万不要被五颜六色的"新"理论所迷惑。

附录

在中山大学2017年教师荣休仪式上的致辞

（2017年12月22日于中山大学小礼堂）

尊敬的各位老师，亲爱的同学们，当然还有忙碌的校领导和院系领导：

大家冬至好！

首先要说明，虽说我是"荣休教师代表"，但其实我谁也代表不了，每个人的情况都不一样，想说的话也不一样，我只代表我自己。

我是年头（今年1月）办理的退休手续，一转眼已到年尾，退休已经一年了。从1984年2月到中大，总共33年，做学生3年，做教师30年，经历了6任校长：李岳生、曾汉民、王珣章、黄达人、许宁生、罗俊。进中大时32岁，退休65岁，一生中的黄金时间是在中大度过的。所以在这个仪式上想要说的话很多，但发言时间限制在6～8分钟，那就只能长话短说。

首先是感恩母校，感恩教过我或者虽然没有教过我但在各个方面给过我帮助的老师们和各级领导。也感恩同学们，我教过的本科生、硕士生、博士生们，他们的聪明睿智和思想锋芒使我不止一次品尝到教学相长的快乐滋味。

在漫长的岁月里，当然也有不快乐的时候，但无论在这里遭遇过多么不愉快的事，中大都是我梦想实现的地方，所以要感恩。我要特别感谢我的两位导师——王季思教授和黄天骥教授，我还要感谢曾汉民校长、已故中文系前系主任吴宏聪老师、图书馆赵希琢馆长、赵燕群馆长等，他们在我最困难的时候给予我的帮助使我终身难忘。2000年我在珠海校区首届开学典礼上发言之后，李延保书记给予肯定。3年后我被任命为教育部人文社会科学重点研究基地主任，这项工作耗去了我12年中十之七八的时间和大部分精力。但我一直努力在做，有时候甚至违背自己的意愿而到北京去"拜码头"，为的是报恩。

其次我想说，和中国大陆的其他大学相比，中大的"衙门"气氛还不是那么重。李萍副校长说过，行政人员就是学校的"二等公民"，就是

为教师、为学生服务的。这个话我记得不太准，但大致意思不会错。实际上，在我和各行政部门乃至学校领导打交道的时候，有一段时间的确觉得办事比较顺畅。在我的心目中，院系、各部处领导乃至校领导都不是官。前几天当面听中共广东省委宣传部部长慎海雄说："我从来不觉得我是官。"我想，中山大学的各级领导一定也是这样想的。

再者，中山大学不是建立在真空中，也有不能免俗的一面，这就应了一句俗语："天下乌鸦一般黑。"中山大学存在的问题，可能多数也是当今大陆高校普遍存在的问题。但我想，我们是中山先生手创的大学，是陈寅恪先生工作过的大学。这样一所大学是不是应该超凡脱俗？是不是应该把中山先生题写的校训和陈寅恪先生的治学精神贯穿在学校建设当中？这样，我的母校——中山大学，在未来的中国高等教育史上才可以留下浓墨重彩的一笔。中山先生亲自为我校题写的"博学、审问、慎思、明辨、笃行"的校训，就设置在这座小礼堂的背面最显眼的地方。但校训不是一块招牌、一个幌子，也不单是拍纪念照的背景，而是要切切实实践行的。陈寅恪先生倡导的"独立之精神，自由之思想"曾经在学术界激起了巨大的回响，每个中大人都应该为之骄傲，每位学者都应该把这两句话当作座右铭，而校方应该竭力营造宽松、自由的学术氛围。不是吗？

北方有一句俗语，叫"站着说话不腰疼"。我知道，校领导和院系领导都很辛苦，很忙碌，很想把中山大学办成"一流大学"，所以似乎没有必要苛求。一个退休教师，更没有必要在这个时候说三道四。因而，就此打住。真心希望我的母校——中山大学，能够在21世纪的中国大学中脱颖而出，独领风骚。

谢谢诸位聆听！

在中山大学八七级学位成礼仪式上的致辞

(2017年11月11日于中山大学梁銶琚堂)

亲爱的同学们：

站在这里，看到一张张熟悉而又渐趋模糊的面庞，我非常激动。

非常感谢大家给予我这个崇高的荣誉！大约一个月前，中文系于海燕书记告诉我，学校要在今年校庆期间为八七级的同学举办学位成礼仪式，而同学们推举我为主礼教授，问我接不接受。我当然接受，我欣然接受，而且感到非常荣幸。因为，这个头衔不是领导安排的，而是同学们推举的。我们终于有了一次小小的民主！

一周前，柳翠嫦老师电话告知，同学们希望我代表当年的任课教师在仪式上讲几句话。其实，我已经在今年1月正式从中大退休了，不知道以退休教师的身份在这里讲话合不合适，当看到主席台上那么多德高望重、退休多年的老教授，才感到安心。

大家毕业时还没有学位授予仪式，现在穿上特制的学位服，参加学校特意安排的学位成礼仪式。高兴吧？当然很高兴。其实我知道，大家并不仅仅是冲着这身学位服来的，而主要是怀着对母校、对老师的感恩之情而来的。

在中山大学，我先当学生后做老师。所以，我既能体会同学们对母校、对老师的一片赤诚的学子之心，也能体会爱护学生、呵护学生的舐犊之情。我用了"舐犊"这个词，是因为我们的老师，是把同学们当作自己的孩子看待的。

3天前，有人在微信群里推出了我的一篇旧作《王季思先生的为人与为学》，获得了不少群友的转发和点赞。去年，我们发起了纪念黄天骥教授从教60周年的庆贺活动，并编辑出版了一本厚厚的《黄天骥教授从教六十周年庆贺文集》。6天前的11月5日，我回到河南郑州，参加母校河南省实验中学建校60周年的校庆活动。所以，我和同学们一样，最近一直沉浸在对母校、对老师的依恋和对往日幸福、快乐的校园生活的回忆

之中。

我上初二的时候赶上了"文革",那个丧失理性的疯狂年代让我们——当年的"红卫兵",做出了许多违背师道、侮辱老师的行为,至今令我悔恨不已、痛彻心扉。但也就是由于对"文革"中师道不存、人性泯灭的深刻反思,使我对我的两位博士生导师王季思教授、黄天骥教授产生了由衷爱戴。这种师生情其实就是一种人性的复归,她可以胜过一切外来的压力——你懂的。

我在网上看到一幅照片,想和大家分享一下。1963年5月5日,北师大女附中为在校工作30年的老教职工举办庆祝会。邓颖超到会祝贺,教育部部长、北师大校长等陪同前往。我看到的就是当时的合影照。照片上,在前排就坐的9位教龄30年以上的老教师,个个戴着大红花,喜气洋洋,而邓颖超等领导全都恭敬地站在后排。这张照片令人感慨不已。因为,现在领导与教师的合影往往是另一幅景象:到会的最高领导心安理得地坐在前排中间位置,其他领导按职位高低依次就坐,而白发苍苍的老教师站在后排或坐在两边当陪衬。这样的照片我们司空见惯了吧,不知两相对比,大家有何感想呢?

同学们,30年的时间一眨眼就过去了。相信你无论现在在什么地方,做任何工作,都会感受到时代的巨大变化,这就是经济的腾飞和道德的滑坡并存。在我们这个时代,人与人之间的不信任愈演愈烈。有人敲门你不敢开,怕遇上抢劫或是诈骗。有人跌倒你不敢扶,怕是"碰瓷儿"、讹诈。从小学、中学到大学,我们一直崇尚的都是成功学。从"不要输在起跑线上"到"40岁时没有4000万别来见我",这样的教育充斥在每个家庭、每个学校,弥漫在整个社会。我们缺乏的是公民教育、人性教育、师德教育、师道教育。本来对于小孩子来说,具体的言行举止比大话空话容易理解得多。不妨跟大家说一个网上流行的段子,大约是一位年龄和我相仿的网友编的。他说:从小老师就说我是"共产主义接班人",这个秘密我谁也没告诉,但到退休了也没见组织上找我说接班的事。这是个笑话,但发人深思。

同学们,八七级的同学们,我在中大教了整整30年的书,最熟悉、最喜欢的是两个年级:就是你们八七级和九六级。而八七级,是我博士毕业后教的第一个年级,同时我还担任甲班班主任。我们一起度过了那段难忘的岁月。不知不觉,我们老了。长江后浪推前浪,前浪被推到沙滩上。

我们就要退出历史舞台了，而你们正是大有作为的时候。然而，先学做人，再谈事业，这本来就是中国人的传统美德。相信你们一定会继承这个传统美德，守住做人的底线，并为社会做出应有的贡献。

最后，欢迎每一位同学，尤其是远道而来的外地同学——回家！感谢你们对母校、对老师以及对我本人的厚爱！

祝福大家！

郑大附中——我梦想的起点

母校——郑大附中（河南省实验中学）建校 60 周年的日子就要到了。掐指一算，离开母校也将近 50 年了。

我是 1964 年考上郑大附中的，那个令人激动的日子永远不能忘怀。记得是小学的母校——民主路小学的周老师到我家送的录取通知书，还有一封粉红色的贺信。一进我家的院子，周老师就大声报喜："康保成在家吗？你考上了郑州市最好的中学！"妈妈出门接过录取通知，我也跟出来，想让周老师进屋坐坐。周老师说："不坐了，还得到别的同学家去，快给保成准备一下吧，附中全员住校。"说完，推着自行车就走出院门。我和妈妈顿时沉浸在幸福和快乐之中。这种滋味，直到 1984 年春节前接到中山大学录取我为博士生的电报，才又第二次得以品尝。

从 1964 年 9 月到 1968 年 10 月，我和"文革"前的老初二同学一起，在郑大附中度过了整整 4 年时光。离开母校迄今，49 年的时间仿佛一瞬间就过去了。除了 2008 年曾经代表中山大学到母校做过一次招生宣传报告之外，再未踏进母校的大门。而仅有的那次机会，我没有拜望各位老师便匆匆离去。只记得，在做报告时，每当我一一报出校长和各位老师的姓名，台下听讲的师弟师妹们便发出一阵欢呼。现在，我想弥补那次的疏失，我想问候：李质若校长，您好吗？张俊忠主任，您好吗？贾幼琴老师、项昭义老师、闫承钦老师、刘玉贵老师、杜伯钦老师、刘瑛老师、唐通老师、侯志扬老师、鲁莲芝老师、葛蔚起老师、王庭梅老师、吴福廉老师、徐永平老师、蒋兰英老师、李玉涛老师、王士良老师，您好吗？

或许，上面的老师有的已经仙逝。毕竟半个世纪过去了，我们同班的申国祥、冯志娟同学前不久也离开了我们。请健在的老师保重身体，请逝去的老师安息！

以我的孤陋寡闻，刚刚从校友的文章中知道，我们初一的班主任程国典老师早在 1990 年已经去世。程老师教我们地理，在他口中，全国每个省都那么令人神往。他如数家珍、娓娓而谈的讲课风格至今令人难以忘

怀。记不得是因我喜欢这门课当了课代表还是先当了课代表才喜欢这门课，那时候的课题笔记是打竖翻页的，我在课堂笔记的反面认认真真地画出了每个省的地图。

我还知道，才华横溢的翟宝义老师也过早辞世。他没有直接给我们授过课，但他是一个艺术天才，能够画巨幅的伟人像。1981年，他成为著名美学家王朝闻先生的首届硕士生，在美学方面做出了卓越成就。可惜天不假年，先生在2009年已经驾鹤西去。

另一位印象更深的，就是蔡斌芳老师。他教我们语文，湖北口音很重，授课之余研究欧阳修，出版过《欧阳修诗词文选》。他1961年毕业于中山大学中文系，想不到我后来成了蔡老师的校友兼学弟。1984年初春，他获知我考上中大的消息后，立即写信道贺，并让我代他问候他的两位老师——王季思教授和黄天骥教授。这两位教授就是我的博士生导师，其中黄天骥教授对蔡老师印象颇深，后来还为蔡老师的《欧阳修诗词文选》写序。最近我在网上搜索蔡老师的事迹，知道他在1995年生命的弥留之际，说的最后一句话是："我对不起高三学生，没能送到底。"这句话令人鼻酸。做教师的至死想的都是学生，这是一种多么崇高的境界！

在这里，我还要向李玉涛老师、王士良老师郑重道歉！这句话我已经憋了50年。本来，这两位老师并没有给我们授过课，他们都是高中部的老师。1966年秋我是"红卫兵"，负责看管全校的"牛鬼蛇神"。"大串联"开始后，我以"革命小将"的名义，借口外出串联需要掌握时间，将被打成"牛鬼蛇神"的李玉涛老师或王士良老师（恕我记不清是谁了）的手表"借去"戴了一个多月方归还。那时候火车上拥挤不堪，表蒙子擦在地板上，留下了明显的刮痕。我在还表的时候，没有一句道歉的话，当然也完全没有替老师修表的意识。我的所谓"借"实际上是当时常用的一个词：勒令。谁给了年仅15岁的我这样的权力和底气？谁让老师们向一个不懂事的娃娃唯唯诺诺、俯首低眉？是"文革"。

"文革"是全民族的痛，我们的"文革"是在郑大附中度过的，这是绕不过去的历史事实。在附中的4年中，"文革"的时间超过了一半。我曾经一度觉得"文革"中自己没有做过什么出格的事，即使当过"红卫兵""造反派"，随大流批斗过老师，参加过"破四旧""派战"，但当时年龄小，也没有必要忏悔和道歉。现在想起来，这就是"文革"有可能死灰复燃的思想基础。就我个人而言，"文革"时革别人的命，后来有幸

当了兵，做了"工农兵学员"，又进而读硕读博，当了教授，似乎没什么损失，甚至可以说是"文革"的受益者。但静下心来想想，多少品学兼优的同学因为"文革"失去了学习的机会，多少比我强的同学未尽其才。更令人痛心的是，高二的张鲁明同学、初三赵振球同学的弟弟在"文革"中失去了年轻的生命。这仅仅是从同辈人的损失而言的，而"文革"给母校老师带来的灾难和伤痛，我们可能永远无法体会。回想起来，老师们被挂牌游街游斗，房间里被浇水，被关"牛棚"，被强迫唱"我是牛鬼蛇神"，还有的女老师被剃阴阳头，受尽侮辱。这一幕幕令人痛心的场景历历在目，不堪回首。我自己已经当了近40年教师，无法想象当年我们怎么那么疯狂，我们怎么能那样对待老师！老师们，对不起！我不奢望你们的原谅，只希望这样的历史悲剧绝不要再重演。

说上面这些话，我不代表任何人，只代表我自己。这个话说出来，我才可以心安理得地再次迈进母校的大门。

郑大附中——"郑州市最好的中学"，你拥有最优秀的老师，你培养了施一公这样杰出的校友。郑大附中，我的母校，我梦想的起点，我永远为你骄傲！

附注：

1. 感谢同班同学张光明、吉鄂予、彭东湘、李秀荣、陈湘南、章新华、张玉芝，在微信群里帮我回忆母校任课老师的姓名，才使这篇小小的回忆文章趋于完整。也感谢李津生帮助联系到殷红副校长。

2. 据殷红副校长告知，文中提到的许多老师均已离世，谨向他们致以最深切的哀悼！

后　　记

在我退休后的第二年，也就是今年年初，中山大学中文系学术委员会决定给退休教师每人出一本集子，于是就有了这本杂七杂八的《戏外集》。之所以选择"戏外"，是由于大象出版社拟在今年出版我的戏剧论文《自选集》，在"戏里"实在没有东西了，就只好跳到"戏外"。

感谢中山大学出版社副总编辑嵇春霞和本书的责任编辑林彩云、美术编辑曾斌，他们对本书的编校以及封面设计付出了艰辛的劳动。他们对工作一丝不苟的认真态度，值得我学习。

感谢陈斯鹏教授为拙著题写书名。斯鹏兄欣然同意了我的请求，挥毫写出两幅不同字体的"戏外集"供我选择，使内容贫乏的拙著尚能以较为光鲜的外貌示人。遗憾的是，由于中文系的"中国语言文学文库·荣休文库"采用统一的封面，斯鹏的题字只能放在扉页了。

感谢中山大学中文系和非遗中心，使我这个退休将近两年的老教师还能利用中文堂的办公室和办公设备。不然的话，这本集子不可能在较短的时间里编出来。

感谢广州大学人文学院和文学思想研究中心，他们的宽容和理解，使我能一门心思做自己想做的事情。

忙忙碌碌的 2018 年很快就要过去了。前几天在微信圈里看到一条消息，说是年近百岁的大画家方成谈自己长寿的秘诀其实就是一个字——"忙"。是这样啊！"忙"既能出产品又能长寿，那又何乐而不为呢？

<div style="text-align:right">

康保成
2018 年 10 月 15 日于中山大学中国非物质文化遗产研究中心

</div>